First published by Reaction Books Ltd 2014,
Copyright © Shane McCausland 2014

The Mongol Century
Visual Cultures of Yuan China, 1271-1368

# 蒙古世纪
## 元代中国的视觉文化
（1271—1368）

［英］马啸鸿 著

赖星睿 译

生活·讀書·新知 三联书店

Simplified Chinese Copyright © 2024 by SDX Joint Publishing Company.
All Rights Reserved.
本作品简体中文版权由生活·读书·新知三联书店所有。
未经许可，不得翻印。

**图书在版编目（CIP）数据**

蒙古世纪：元代中国的视觉文化：1271—1368 /（英）马啸鸿（Shane McCausland）著；赖星睿译. —北京：生活·读书·新知三联书店，2024.1
（开放的艺术史）
ISBN 978-7-108-05087-8

Ⅰ.①蒙…　Ⅱ.①马…　②赖　Ⅲ.①视觉艺术－文化研究－中国－元代　Ⅳ.①J06

中国国家版本馆 CIP 数据核字 (2023) 第 043123 号

责任编辑　宋林鞠
装帧设计　薛　宇
责任校对　陈　明
责任印制　李思佳

出版发行　生活·讀書·新知 三联书店
　　　　　（北京市东城区美术馆东街 22 号 100010）
网　　址　www.sdxjpc.com
图　　字　01-2023-0522
经　　销　新华书店
印　　刷　天津图文方嘉印刷有限公司
版　　次　2024 年 1 月北京第 1 版
　　　　　2024 年 1 月北京第 1 次印刷
开　　本　720 毫米 × 1020 毫米　1/16　印张 20.25
字　　数　230 千字　图 159 幅
印　　数　0,001－6,000 册
定　　价　128.00 元

（印装查询：01064002715；邮购查询：01084010542）

开放的艺术史丛书

# 总　序

　　主编这套丛书的动机十分朴素。中国艺术史从某种意义上说并不仅仅是中国人的艺术史，或者是中国学者的艺术史。在全球化的背景下，如果我们有全球艺术史的观念，作为具有长线文明史在中国地区所生成的艺术历程，自然是人类文化遗产的一部分。对这份遗产的认识与理解不仅需要中国地区的现代学者的建设性工作，同时也需要世界其他地区的现代学者的建设性工作。多元化的建设性工作更为重要。实际上，关于中国艺术史最有效的研究性写作既有中文形式，也有英文形式，甚至日文、俄文、法文、德文、朝鲜文等文字形式。不同地区的文化经验和立场对中国艺术史的解读又构成了新的文化遗产。

　　有关中国艺术史的知识与方法的进展得益于艺术史学者的研究与著述。20世纪完成了中国艺术史学的基本建构。这项建构应该体现在美术考古研究、卷轴画研究、传统绘画理论研究和鉴定研究上。当然，综合性的研究也非常重要。在中国，现代意义的历史学、考古学、人类学、民族学、社会学、美学、宗教学、文学史等学科的建构也为中国艺术史的进展提供了互动性的平台和动力。西方的中国艺术史学把汉学与西方艺术史研究方法完美地结合起来，不断做出新的贡献。中国大陆的中国艺术史学曾经尝试过马克思主义的阶级和社会分析，也是一种很重要的文化经验。文化理论和文化研究的多元方法对艺术史的研究也起到积极的作用。

我选择一些重要的艺术史研究著作，并不是所有的成果与方法处在当今的学术前沿。有些研究的确是近几年推出的重要成果，有些则曾经是当时的前沿性的研究，构成我们现在的知识基础，在当时为我们提供了新的知识与方法。比如，作为丛书第一本的《礼仪中的美术》选编了巫鸿对中国早期和中古美术研究的主要论文31篇；而巫鸿在1989年出版的《武梁祠：中国古代画像艺术的思想性》（*The Wu Liang Shrine: The Ideology of Early Chinese Pictorial Art*）；包华石（Martin Powers）在1991年出版的《早期中国的艺术与政治表达》（*Art and Political Expression in Early China*）；柯律格（Craig Clunas）在1991年出版的《长物：早期现代中国的物质文化与社会状况》（*Superfluous Things: Material Culture and Social Status in Early Modern China*）；巫鸿在1995年出版的《中国古代美术和建筑中的"纪念碑性"》（*Monumentality in Early Chinese Art and Architecture*）等，都是当时非常重要的著作。像雷德侯（Lothar Ledderose）的《万物：中国艺术中的模件化和规模化生产》（*Ten Thousand Things: Module and Mass Production in Chinese Art*）；乔迅（Jonathan Hay）的《石涛：清初中国的绘画与现代性》（*Shitao: Painting and Modernity in Early Qing China*）；白谦慎的《傅山的世界：十七世纪中国书法的嬗变》（*Fu Shan's World: The Transformation of Chinese Calligraphy in the Seventeenth Century*）；杨晓能的《另一种古史：青铜器纹饰、图形文字与图像铭文的解读》（*Reflections of Early China: Décor, Pictographs, and Pictorial Inscriptions*）等都是2000年以来出版的著作。中国大陆地区和港澳台地区的中国学者的重要著作也会陆续选编到这套丛书中。

除此之外，作为我个人的兴趣，对中国艺术史的现代知识系统生成的途径和条件以及知识生成的合法性也必须予以关注。那些艺术史的重要著述无疑都是研究这一领域的最好范本，从中可以比较和借鉴不同文化背景下的不同方式所产生的极其出色的艺术史写作，反思我们共同的知识成果。

视觉文化与图像文化的重要性在中国历史上已经多次显示出来。这一现象也显著地反映在西方文化史的发展过程中。中国"五四"以

来的新文化运动是以文字为核心的,而缺少同样理念的图像与视觉的新文化与之互动。从这个意义上说,这套丛书不完全是提供给那些倾心于中国艺术史的人们去阅读的,同时也是提供给热爱文化史的人们备览的。

我唯一希望我们的编辑和译介工作具有最朴素的意义。

<div style="text-align:right">

尹吉男

2005年4月17日

于花家地西里书室

</div>

# 目　录

开放的艺术史丛书总序　　　　　　　　　　　尹吉男　I

致我的中国读者　　　　　　　　　　　　　　　　3

导　言　　　　　　　　　　　　　　　　　　　　7

第一章　大都：欧亚大陆上的通衢大邑　　　　　　27

第二章　逍遥法外的妖僧　　　　　　　　　　　　63

第三章　天兆：地震、台风、洪水、恶龙　　　　101

第四章　再兴科举　　　　　　　　　　　　　　135

第五章　奎章阁：元代文人文化的传播　　　　　173

第六章　乱世：洪水与溃叛下的艺术　　　　　　207

第七章　青花瓷：元朝的国际品牌　　　　　　　　　　　243

结　语　　　　　　　　　　　　　　　　　　　　　　275

附　录　元代帝王与统治时期（1271—1368）　　　　　278
参考文献　　　　　　　　　　　　　　　　　　　　　279
致　谢　　　　　　　　　　　　　　　　　　　　　　291
图版目录　　　　　　　　　　　　　　　　　　　　　293
索　引　　　　　　　　　　　　　　　　　　　　　　302
译后记　　　　　　　　　　　　　　　　　　　　　　308

# 致我的中国读者

蒙古人缔造了世界史上最广袤的陆上毗连帝国，但他们在历史叙述中普遍乏善可陈，其成就迟迟未能得到承认，唯剩许多负面评价和板上钉钉的历史败绩。在"大蒙古国"（Yeke Monggol Ulus）这个辽阔的欧亚帝国中，最负盛名的兀鲁思（ulus）或汗国非大元（或称Dai Ön）莫属，它横跨蒙古高原祖地和朝鲜半岛，延伸至青藏高原周围的中亚和内亚地区，并南下穿越了东南亚半岛的丛林地带——也就是说，它不仅占据了我们如今视为中国本土（China proper）的农耕平原，并远远超出了这个范围。我们还应谨记，许多旅者都来自蒙古帝国的西陲之外，如威尼斯的马可·波罗和摩洛哥的伊本·白图泰，而他们脑海中并没有"中国"的概念：根据蒙古语的说法，它的北方被称为契丹（Cathay），南方叫作蛮子。

蒙古人以纷繁多样的方式深刻影响了被征服的文化，并将自身融入其中，但我们尚未充分认识这一点。例如，无数蒙古妇女被许配给欧亚各地的地方精英，甚至还远嫁到马穆鲁克埃及（Mamluk Egypt），展现出蒙古人的势力和权威，但目前她们的故事还鲜为人知。与此同时，华人也广泛游历了大蒙古国及其域外地区——例如，一则引人入胜的故事述说了景教教士兼外交家拉班·巴·扫马（Rabban Bar Sauma）的生平，他从中都（后来的大都，今日的北京）出发穿行了整个帝国，并在法国的大西洋沿岸为英格兰国王爱德华一世（King

Edward Ⅰ）举行了弥撒，其后定居于伊儿汗国的巴格达。尽管蒙古人促使人员、物品和知识的流动高度畅通，但他们也逐渐意识到自身权威的局限。1290 年左右，世界上最强大的统治者元可汗（khaghan），或汗中之汗忽必烈，欲图征服日本，再通过爪哇控制东南亚。他调遣水陆两军渡海入侵，并进攻太平洋沿岸岛屿，然而这些行动统筹失策，均以失败告终。

自本书英文版于 2015 年问世以来，我们目睹了蒙古研究领域的长足发展，并感受到了变革的震颤。这些变化为理解和重构大蒙古国的历史引入了一个崭新的全球框架，令人为之振奋。值得注意的是，我们见证了两部多人合撰的巨著问世，书中汇集了世界各地蒙古史学者的数千页研究成果。在这个领域中，《蒙古世界》（The Mongol World，2022）的主编梅天穆（Timothy May）和迈克尔·霍普（Michael Hope），以及《剑桥蒙古帝国史》（Cambridge History of the Mongol Empire，2023）的主编彭晓燕（Michal Biran）和金浩东（Hodong Kim）功不可没。这些研究立足于大量的跨学科对话，得益于它们，我们如今才能更加细致地体悟到大蒙古国作为一个世界政体的整体形象。我们开始透过蒙古统治者的视角审视欧亚大陆上的历史复杂性，而非仅从每个被征服地区的艺术家和思想领袖的角度回溯（ex post facto），这些地区在今日已经成为充满自信的民族国家。

当本书首次以英文版问世时，相关书评指出了它在汉学方面的缺陷，也认为它未能充分地将蒙古人作为讨论的核心，而更多聚焦于他们的中国臣属——这可视作本书在蒙古学上的不足之处。前文强调了蒙古研究领域整体转向，这更迫切地要求我们深入探究蒙古人在艺术与文化上的得失，并对其进行批判性评估。我很欣慰，本书的简体中文版能在向新读者传达这种紧迫性上助一臂之力。

艺术史是一门令人振奋的学科，它重构历史的主要依据并非传世文本，这类文本在晚清的考证学家们看来会因流传过程而失真；相反，艺术史是运用视觉艺术和物质文化产品，以视觉和触觉的方式重构历史。这些艺术品好像能通过形式言说，是同期社会和政治状况的代言者。它们是历史的代言者，是历史的见证者。常言道"物品绝不欺

人",但同时,对艺术品的审慎评估和阐释,取决于我们的理解是否精准。书中所选取和刊印的艺术品均附有相应的图像学阐述,如果它们能激发读者的新见解,使其从跨文化的新视角审视元朝,那便成功实现了本书的目标。

因此,这篇面向中国读者的新序言,既温和地强调了一种新兴的批判性全球框架,也是我对读者真诚的推荐,即引导大家如何运用视觉文化的概念来阅读《蒙古世纪》。

<div style="text-align: right;">
马啸鸿

伦敦,2023 年 6 月 21 日
</div>

# 导　言

中国元朝（1271—1368）的统治者是蒙古人，如何在欧亚史和中国史的背景下，定位或重新定位元代文化，是个颇为棘手的问题。随着元朝在1368年覆灭，蒙古人也被逐出中国腹地。在汉人建立的明朝政权（1368—1644）下，史学家们认为中国历史就是王朝的轮替更迭，因而他们不得不承认，从蒙古大汗忽必烈——他以庙号"世祖"（即世系的祖先，1260—1294年在位）为人所知——开始，蒙古人确已获得了"天命"，即建立一个中原王朝的天道合法性（cosmological legitimacy）。但无论在何时，天命都只能降于一个政权。1279年，宋朝（960—1279）末帝幼主赵昺殉国而终，这个始建于960年，国祚三百余载的皇朝亦随之覆亡，唯有此刻元朝才得获"天命"。"天命"的观念，为中国史上的大一统帝国带来了秩序与次第，但在国家分裂或异族统治时期，"天命"观便很难适用于那些分崩离析、文化多元的地方政权。

从中国历史决定论的长远观点来看，继汉朝（公元前206—220年）和世界主义的唐朝（618—907）之后，宋朝的灭亡代表了中国王朝史上第三个大一统帝国的终结。实际上，宋朝作为一个政体早已衰落，其根基在1126—1127年的国难中被摧毁。当时，丹青皇帝徽宗（1100—1125年在位）和多数赵宋皇室被俘，他们同中国北方一并沦入了女真入侵者建立的金朝（1115—1234）。尽管宋室的血脉仍在延续，

朝廷也在杭州得以重建，但此次"南渡"（这是一种委婉的表述）及随后振兴王朝的努力，却引发了一场宋代文化精神的内向转型。

在元朝之后的中国世界观中，1279年蒙元帝国吞并南宋（1127—1279）可被视为中国在1127年失去北方后一个半世纪的政治分裂之后的重新统一。由于中国南方曾由汉人统治，宋元易代后，人们便从南方来关注天命的行迹，所以元朝时掀起了一股迷恋南方遗民文化的热潮，但我们无意就此展开进一步的讨论。在一种更加布克哈特式（Burkhardtian），即更具有全球视野的现实中，人们并非从"南宋被征服"的角度来看待宋元鼎革，而更愿将其解读为：中国南方并入了庞大的蒙元帝国，这个帝国的疆域远远大于之前的中国，它还包括了蒙古、内亚和东南亚的部分地区，以及西藏和朝鲜半岛。

在汉人政权明朝及其后的中国史料中，元朝在中国历史上的异族特质都会被强调，而且这种思想在现代研究中也有所体现——比如1994年出版的《剑桥中国史》（The Cambridge History of China），书中论及元朝一卷就题为"异族王朝和边疆国家"。此书还讨论了契丹人在东北建立的辽（907—1125），与吐蕃人有着密切文化联系的党项人在西北建立的西夏（1038—1227），中国北方的女真王朝金，以及13世纪蒙古人在中国北方的初期统治阶段——直至1271年，忽必烈才以中国皇帝的身份将自己的东亚帝国命名为"元"（意为至尊）。从中国观者的角度看，这种历史建构有效地提供了一套理解框架：蒙古人从贝加尔湖周围的祖传腹地出发，无情地横扫欧亚草原，并向其南部进行军事征伐，最终形成了世界历史上最庞大的毗连帝国（contiguous empire）。

广义上的"蒙元"，意指从1206年成吉思汗建立大蒙古国（Yeke Mongghol Ulus）起，到1368年明军推翻元之间的时代。无论是1227年成吉思汗去世后写成的《蒙古秘史》，还是谢尔盖·博德罗夫（Sergei Bodrov）极富视觉震撼力的电影《蒙古王》（Mongol, 2007），都将铁木真塑造成一位魅力超凡的勇士，而他注定要将突厥—蒙古部落联盟统一于札撒（yasa，即蒙古律法）之下。1206年，在忽里勒台（khuriltai）蒙古诸王大会上，铁木真宣布自己为"成吉思汗"（海洋般

的统治者），并建立了日后将统治世界的蒙古帝国。在对中国北部和内亚的挞伐中，成吉思汗率兵亲征，淫戮屠城时有发生，但他对能工巧匠和宗教人士却会予以特赦。1227年，成吉思汗在一场狩猎事故后死去，而这一切也随之终结。某些族群因支持蒙古人的霸业获利颇丰，为蒙古人创制文字的畏兀儿人就是其一；另一些人则懂得如何保全山泽之利，比如令人敬畏的契丹臣僚及儒士耶律楚材（1190—1244），他劝说成吉思汗将中国北方作为税收来源，其价值必远远大于"悉空其地以为牧场"。

1227年后，成吉思汗的后人继承了蒙古征服者的衣钵：蒙古帝国在欧亚大陆上不断扩张，最西直至亚得里亚海（1248），连欧洲都为之战栗。13世纪50年代时，帝国的疆域已广袤无垠，仅由一位大汗似乎无法统治。在一场政变中，成吉思汗的幼子拖雷（1193—1232）之子，即成吉思汗之孙忽必烈夺取了蒙古和中国北方的政权，帝国随之分裂为四个汗国。忽必烈是名义上的可汗，也就是大汗，他统治的帝国也位居四大汗国之首。由忽必烈之弟旭烈兀（1256—1265年在位）在波斯建立的伊儿汗国（即从属汗国，1256—1335）承认了这一局势，另两个汗国亦然：一个是地处中亚，以成吉思汗次子察合台（1241年去世）命名的察合台汗国（1225—1370）；另一个是位于俄罗斯的钦察／金帐汗国，其统治者是成吉思汗长子术赤（1227年去世）的后嗣，他们的政权一直维系到了1502年。

历时性的（diachronic）中国和共时性的（synchronic）蒙古交汇成了元朝。尽管元朝历时短暂，却是一笔宝贵的财富，也是一个引人入胜的文化发展阶段。本书研究的重点是元代中国的文化领域：我们将从忽必烈在13世纪70年代定于大都（北京），奠定王基时的大环境开始，讨论到元朝的崩溃和瓦解，再述及1368年元朝被汉人政权明朝所灭，蒙古人也作为异族而遭到驱逐，这时元朝立国还不足一个世纪。元朝处在两段汉人政权之间，并被中国政体历史性地结构化了，因此，人们便能通过元朝来思考中国的政策、制度、法律和文字在蒙古统治下的命运，以及它为后世中国留下的文化遗产。元朝独特的社会秩序是由国家制度、税收和法律制度中的权利与责任来构成的。蒙古政权

在元朝社会中推行等级制度，蒙古人的身份最为高贵，其次是所谓的色目人（即"各色名目之人"），主要指那些中亚和内亚族群，他们早已表明了对蒙古人的忠诚。中国本土的居民被划分为两类：一类是原先处于金朝统治下的"汉人"（但不一定是汉族人），他们从13世纪中叶起就屈从于蒙古人的统治；另一类是最为低贱的"南人"（或称"蛮子"），他们是前南宋王朝的臣民，蒙古人对其颇有猜忌，并视"南人"和"汉人"为两个相异的族群。

1279年宋朝灭亡后，一些"南人"与通达儒术的北方"汉人"同道，协同那些有同理心的色目人和蒙古人一起，力主朝廷采用中原王朝的政治制度和价值体系，并将它们作为朝廷揽贤纳才、制定政策和巩固文化的手段，例如以儒家人文主义和中国史学为基础的相对精英主义的科举考试。这些举措通常意味着反对那些位高权重的蒙古人和色目人，蒙古人默认以他们偏爱的财政驱动（fiscal-driven）模式治国理政，横征暴敛是他们首选的创收手段。此外他们还会慷慨地赞助佛教和其他宗教，而色目人便遵循此道来执掌朝政。蒙古人确实接受了中国的制度，这是通过创立一套双轨制度实现的，其中蒙古人和色目人位居上等，汉人和南人位居下等。

不过，元朝仍旧从属于横跨欧亚的蒙古帝国，在此背景下，元朝文化发展的主旋律便是跨国主义（transnationalism）。正如乔杜里（K. N. Chaudhury）所述，这个概念应当解读为"欧洲之前的亚洲"，即在早期现代欧洲介入之前的亚洲。[1] 在对威尼斯商人马可·波罗（1254—1323？）的研究中，魏泓（Susan Whitfield）也针对东西方"二分法思维的危险"提出了警告。[2] 今天我们都知道以"中央王国"自居的"中国"，但在那个时代，连"中国"这一名称都尚未普及。弗莱芒传教士卢布鲁克（William of Rubruck，约1210—1270）、马可·波罗，以及活跃于14世纪40年代的摩洛哥旅行家伊本·白图泰（Ibn Battuta，1304—1377），这些参访中国的旅者都是从蒙古语名称中认知中国——北中国称为"契丹"，南中国则称为"蛮子"。[3] 直至今日，蒙古语中的"中国"仍为Khitai（衍生自Cathay），这个词或许源于辽代统治中国北方的契丹人。Manggi或Manzi源自汉语词"蛮子"的音译，

（讽刺地）表示"南方的野蛮人"。赵孟頫（1254—1322）与马可·波罗为同一时代的人，他也是元朝最著名的艺术家及政治家之一，从汉人的角度来看，赵氏和他元廷中的同僚们一样，在官方场合都以朝代名称"大元"来认定自己在宇宙中的时空方位，如果他们想指称和世界其他部分（主要是东亚）相关联的地理区域，则会将这片土地称为中国（中央王国）。<sup>4</sup> 现代汉语中的"国泰"一词在元朝时有出现，它很可能就是 Cathay 或 Khitai 的汉语音译。<sup>5</sup>

在中国艺术史领域中，赵孟頫被视为最具影响力的元代人物，他是宋朝皇室的后裔，为保存和传播中国精英艺术与文化遗产树立了典范，他还以自己的点画结字重塑了中国书法的关键表现语言；他开创了一套清晰明快且富含古意的书体（世称"赵体"），还发扬了一种潇洒的书写风格——相较于宋代更加华美而内敛的诗意格调，赵氏的作品呈现出强烈反差。作为文化领袖、政治家和艺术家，赵孟頫与蒙古王室有着紧密关联；此外，他还在翰林院（负责起草大汗的诏书，修撰中国历史）等机构和儒家官学中担任领导职务。赵孟頫的仕宦生涯和艺术创作沟通了元代社会的各个阶层，也在宋代中国与后世之间起到了中介作用。他以"古"作为元代文化转型的动力，有力地塑造了未来的艺术典范。同时，赵孟頫还为官方建筑和宗教寺观书写了众多碑文，这构成了他现存艺术遗产的大宗，也对整个文人群体都产生了深远的影响。<sup>6</sup>

在蒙元世纪的进程中，像科举这样的汉人制度曾屡遭废止，所以按中原王朝的标准来看，元帝国的朝政是一种功能失调的治理模式。尽管草原文化对元朝贡献颇多，比如它发展了商业贸易和基础建设，并为之提供了快速的通信渠道和安保系统，但草原文化也是蒙古王室内讧和酗酒滥饮的罪魁祸首。元代官场中弥漫着贪污腐败与派系斗争，气候变化亦对物资运输造成了挑战，但朝廷却对这些社会危机束手无策。元朝覆灭后，元代文化很快被人们重新定义，成为一套中国文化对上述恶性循环的反抗模式。明朝初年，宋濂（1310—1381）等官僚们发起了一场"恢复中华"的运动。在明朝开国皇帝朱元璋（洪武，1368—1398 年在位）的统治下，宋濂作为主这场运动的总参谋，力图

使大明朝政和国家形态全部回归儒家礼制。从那些反抗蒙元的举措中，我们便能清晰地看出元朝对中国历史进程的影响：新政权将蒙古人和其他"胡虏"一并逐出大明，诋毁讪谤这个在短期内败国亡政、天命丧尽的皇朝。不过在某些重要的方面，元代的影响也有所延续。

这些延续包括明初帝王的"尚武"精神：中国士大夫阶层崇文好古，敦仁秉德，但皇帝对这些品质的重视程度却远不及"武"。明朝第一位统治者以洪武（洪大的武功）建元，在他治下的1388年，学者曹昭于大明的新都南京刊布了他的专著《格古要论》。由于新式的明代宫廷画院脱胎于宋代旧制，并主导了明代早中期的文化议程，赵孟頫及其追随者元四家所培育的文人画传统在隐秘地延续，但从明朝中后期开始，文人画便成了中国主流的审美模式和艺术典范。元朝还是公认的戏曲发展高峰期，对明代及后世的剧作家和观众而言，它树立了文学和戏曲的典范。此外，明朝皇帝也在继续不遗余力地赞助佛教。在江西景德镇，元代开创的青花瓷业不断发展，其产品沿陆路和海路持续行销世界各地，最终使欧洲人赋予中国一个新的名称：China。在永乐皇帝（1402—1424年在位）治下，太监郑和率领远洋船队从中国出发，一路向西远航到了非洲。当永乐皇帝将都城迁回北京，并在元大都的废墟上进行重建时，中国便可谓"叠筑"于契丹之上了。

中国有一套传统的历史表述和评判模式，如果我们想要厘清这些模式在元代背景下的作用，就必须认真对待中国史料中的历时性视角，这也是汉学研究的支柱；但想要理解这些模式的全部作用，还必须采取共时性的方法，超越"元明鼎革"这种历史化的视角来看待问题，也就是说，我希望能在蒙古帝国这个更大架构之中来认识材料的时事性。[7] 本书的目标之一是试图衡量明以前的元文化状况，并以此来重估元朝对地区文化和历史文化的贡献。

为了勾勒出元朝文化的特征，我想介绍一些具体的议题，论述将始于草原的生活方式，再过渡到相对较短的王朝统治期，并以蒙古人看待人与物的价值观收尾。

首先，蒙古本土的文化对元朝政体的形成有什么影响？元朝既有

蒙古人迁徙／狩猎式的游牧文化，又有中原定居式的农业文明，二者之间明显的不协调构成了元文化的一大特征。许多材料都记录了蒙古人的风俗习惯和生活方式，比如他们的征战、狩猎和宴会，以及与这些活动相关的仪式和庆典，这些资料将有助于我们了解蒙古人的社会秩序、精神信仰、价值观念和决策过程。此外，我们也不能忘记蒙古人统治世界的终极野心，以及成吉思汗的血脉赋予此目标的合法性。此领域的新研究着眼于欧亚史和世界史的宏观背景，为我们理解蒙古军国主义奠定了基础。[8] 但这里我们更关心的是，当草原生活方式向南跨过长城这道实际和象征的分界线，进入到中国的大城市和定居的生活状态中，以及蒙古计划在大都／北京营建的首府时，文化发生了怎样的变化？

在中国帝制晚期的历史观念中，朝代的周而复始与汉化的叙事紧密结合。因此，那些入主中原的异族人（和异国事物）根本无法侵占或掌控中国悠久且崇高的文明，他们只能自然地接受中华文化的影响。中国拥有古老而丰富的文化遗产，它们的魅力毋庸置疑。所谓"汉化"，即通过长期的接触，使在华的异国人和异国事物逐渐"与汉文化同化"，这一论调根深蒂固，甚至在现代学术界也是如此，尽管有时它似乎与证据相左。然而新的研究指出，汉人的民族形成是15世纪明朝的一种早期现代现象。[9] 本书提供的证据表明，元代中国的外来事物不可胜计且广泛存在，就连那些积极投身中国文化活动的人士，亦十分冷静地看待当时存在的外来因素，甚至在书论中都有所体现：毛笔书法是中国艺术的最高典范，但它们也明显会受到同期的外来因素或其他因素的"影响"。

无论"汉化"在中国历史上起到了怎样的作用，这种叙事都透露出巨大的文化盲点。例如，当我们讨论女性在异族通婚中所扮演的角色，以及贸易在元代社会文化中对民族融合的推动作用时，都无法直接套用"汉化"进行阐释。近来，学术界开始关注到异族与汉文化融合的动力，如商业和异族通婚；但对其反向影响，即"胡化"的认识还非常有限。值得注意的一点是，女性在草原文化中有着相对较高的社会身份。从某种程度上说，这解释了一些模范女性在元朝历史上的

突出地位，也引发了罗茂锐（Morris Rossabi）等蒙古史学者对她们的关注：在学者们研究的少数元代汉人女性之中，管道昇（1262—1319）为今人留下了些许物质材料，她本人就是一名艺术家，同时也是上文提及的赵孟頫之妻。[10] 在中国艺术史中，另一卓尔不群者是一位显赫的蒙古公主——祥哥剌吉（约1283—1331），她不仅是一位收藏家，也是大汗爱育黎拔力八达（元仁宗，1311—1320年在位）的长姊。尽管后世偶有篡改她在书画上的印记，但她的影响力并未完全从物质材料中被抹除。2001年，台北故宫博物院举办了一场元代绘画的开创性展览，展览提出了元朝文化中的"多元主义"（pluralism），现在开始被更广泛地认识：例如在元代建筑史的研究中，学者们正在探索宫殿建筑特征的草原文化源头；在陶瓷研究中也存在这种趋势。[11] 元朝是个等级森严的帝国主义政体，但它的内部却渗入了东亚等各地区文化，这不仅是元朝的一项显著特征，也是一个应该融入分析框架的解释性概念。

第二个议题是元朝短暂的国祚。与中国文化外表上的持久性和中国历史上几个持续数世纪的主要王朝相比，短命的元朝自然是昙花一现。元朝时，在汉人社会中产生了一套应对现实的措施，比如让中国文化更加通俗易懂，以及标榜前代传统，此外他们还构建了一套阐释当下的方法，并力图使中国的历史传统在元代语境下产生意义。鉴于元朝的短命，评估上述措施的能动性和针对性便至关重要。同时，尽管元朝享国短暂，我们却没有理由把元文化看作一个整体，事实上，我们可以将元代视为一系列政治乃至社会环境的短期发展阶段，其中每个时段都具有相应的文化影响。

在蒙古帝国分裂后，忽必烈的统治可以分为两个阶段：扩张主义的开始和1271年建立元朝后的政权巩固。可以肯定的是，元朝中期的统治者继承了"蒙古和平"（pax Mongolica）的方针，但在1311至1332年的过渡时期内却出现了明显的社会矛盾：此间汗位更替频繁且承袭混乱，在位的大汗虽然受过汉文教育却并未完全汉化，他们在元朝政体中更广泛地吸纳了汉法的核心制度，其中就包括久经历史考验的科举取士和文人文化。同时，元朝末代大汗妥懽帖睦尔的多年统治

（1333—1370）营造出一种长治久安的假象，然而现实中却充斥着洪水、瘟疫、匪患和叛乱等各种天灾人祸的挑战，它们裹挟而来并在政治中心猝然爆发。1368 年元廷弃城北逃，明军入主大都；1368—1369 年，明廷将蒙古人和基督徒这些异族人等悉数逐出中原；1371 年，洪武皇帝禁止了海外私人贸易。不出一个世纪，元朝的命数便耗尽了。

第三个议题，将涉及蒙古人看待人和物的价值观。1271 年忽必烈建立元朝，这标志着蒙古人由征服扩张走向了文化巩固，不过就人力资本的情况而言，具体的生计问题仍未得到解决，这与被征服地区的命运息息相关，在中国北方则尤为明显。蒙古人将中国南方——乃至南方人士——视为一座殷实的仓廪，并用其赈济较为落后的北方，但如何充分利用好华北平原的政策问题仍然存在：成吉思汗想将此地改造为草原的延伸牧区，但在契丹重臣耶律楚材的劝说下，大汗才意识到这片土地能产生的税收价值；正因为耶律楚材的干预，华北大地和这里的居民才得以躲过一劫。

蒙古人以占有和炫耀精美之物为乐，从黄金到美女皆在其列，这种骄奢淫逸的生活深刻地塑造了元代艺术的面貌，也极大地影响了皇家和官方对艺术的赞助模式。在元代，许多士人主张朝廷启用一种更加仁义、合乎汉法、以民为本的施政模式，而中国官方正史则突显了士大夫与色目商人间的巨大分歧，这种冲突在元初尤为强烈。在指令型的经济模式下，"斡脱"（ortogh）*系统成了元朝最大的经济收益来源，它的主要成员是蒙古贵族及其穆斯林同道，后者皆为政商界的精英人士。仁政与汉法的拥护者可以向朝廷进谏减轻百姓的负担，但他们却无权干预人员流动等事宜的决策：比如在地方王朝进献给蒙古人的贡礼中，就要有能工巧匠、美女和稀珍物资，这从元朝对高丽王室贡女的要求中便可见一斑。[12] 大元的末代皇后，正出自高丽这个藩属国。

穷兵黩武的军事扩张和物欲横流的生活方式，使蒙古人长期背负污名——在欧洲历史上，这种蔑称始于神圣罗马帝国皇帝和德意志国王腓特烈二世（Frederick Ⅱ，1220—1250 年在位），他将蒙古人形容为"撒旦的同伙"和"地狱之子"。[13] 在艺术史学刚刚兴起之时，这种

偏见依然存在：在首部英文版的亚洲艺术史中，欧内斯特·费诺罗萨（Ernest Fenollosa, 1853—1908）称蒙古人为"世界的祸害"。[14] 在随后的 1923 年，汉学家阿瑟·韦利（Arthur Waley）说，蒙古人相当于警察而已，因为他们对中国艺术家的影响，还不及大英博物馆门口的警察对馆内学者的影响。[15] 类似地，汉学界的观点也倾向于贬低蒙古人对中国艺术史的贡献，主要体现在一个难有定论的问题上，即青花瓷是否为元代的发明？直到 20 世纪中叶，"大维德花瓶"（David vases）公开后才解开了这一谜题，这对花瓶上书有 1351 年的款识，故人们便取元朝最后一个年号称其为至正（1341—1368）型青花，其他同类瓷器也因此获得了可供参考的年代标准。蒙元对中国和世界文化的主要贡献之一，在何时被归于了本土的明朝？这种失忆发生于何时仍未可知。今天，新发现的元青花引发了一则问题：在蒙古人的赞助下，波斯匠师和中国陶工相互配合，那么该如何定义二者间复杂的、协作的性质？——在几十年前，这个问题是根本无法想象的，这也是一切从"汉化"角度论述元朝文化的美中不足之处。约翰·波普（John Pope）在 1947 年提出的"汉学与艺术史"（sinology versus art history）之争从未平息，而且仍在继续发展。[16] 和一般的中国艺术研究领域一样，在目前对元代中国艺术与文化的研究中，既包含经验主义与实证主义的模式，又具有共时性、跨文化和批判性的视角，两条路径并行不悖。[17]

　　禁奢令在蒙古人和汉人的社会秩序中发挥着重要作用，有鉴于此，一味蔑视蒙古人对锦衣华服的热爱，或鄙弃他们的巧取豪夺和炫权作势，或许会使我们的论述有所阙漏。黄金象征着至尊的身份，它不仅是展示地位的手段，也是用于指称成吉思汗和皇室家族的一种方式。[18] 为了超度自己的先祖，蒙古大汗们多次授命朝臣以泥金抄录整部《大藏经》，并要求高丽等藩属国派遣书法家前往大都参与写经。[19] 展览"丝如金时"（When Silk was Gold）生动地重构了当时的世界图景。[20] 乔迅在最近的一项研究中颂扬了物品的奢华质地，尽管其讨论时段是早期现代，但他提醒我们，要以一种富于批判性、开放性的视角来看待广泛的视觉媒材。[21]

在蒙元时期的视觉艺术领域,学界的研究现状进展如何?目前,在物品的分类方式和展陈思路上,学者们仍然遵循着品鉴范式、艺术等级和现代民族国家的标准,但日益增长的批判性论辩也发挥着作用。民族问题早已在展览中浮现。翻阅李雪曼(Sherman Lee)1968 年的展览图录《蒙古统治下的中国艺术:元朝(1279—1368)》(*Chinese Art under the Mongols: The Yüan Dynasty (1279–1368)*),这场展览的开创性、奠基性,及其带来的视觉冲击力,今日看来也不减当年,尽管其中并未包含来自中国大陆的展品。最近举办了几场关于蒙古的艺术展览,它们为现代民族国家定义自身的民族文化做出了贡献,如 2003—2004 年由旧金山亚洲艺术博物馆举办的"高丽王朝:韩国的启蒙时代"(*Goryeo Dynasty: Korea's Age of Enlightenment, 918–1392*),以及 2010 年在纽约大都会艺术博物馆举办的"忽必烈汗的世界:元代的中国艺术"(*The World of Khubilai Khan: Chinese Art in the Yuan Dynasty*),这两场展览都重申了将元代艺术视为中国艺术的观点。[22] 在第二个展览中,尽管叙述元代艺术的基础是"本土化",但在展品解读和主题选择上——如蒙古"纳石失"(nasij,织金锦)和元代杂剧,以及蒙古人对完美工艺的追求——却展现出一种看待蒙古帝国视觉艺术的整体性方法,以及这种方法所达到的高度。在元代艺术研究中,跨文化方法极为关键,精湛创新的生产工艺在蒙古世界中亦至关重要,因为它们都意味着跨越大陆和海洋的帝国强权,如果无法意识到这些因素的重要性,那么任何对元代视觉材料的研究都将无法进行。例如,陶瓷研究是世界上多门学科和研究领域的交汇点,2012 年,上海博物馆举办了一场盛况空前的元青花展览,其中展出了从东京到圣彼得堡的众多藏品,不过却存在明显的缺漏。[23] 对元代的综合研究必须建立在前述基础之上,也要吸收开创性的跨文化研究成果,比如在 1999 年,普里西拉·苏西科(Priscilla Soucek)通过陶瓷探讨了元朝与伊儿汗国的关系,此外高居翰(James Cahill)、夏南悉(Nancy Steinhardt)等学者也进行了相关的研究。[24]

近几十年来,学界日益热衷于探求艺术与文化的社会意涵,这便突显了蒙元视觉世界中一些值得注意的方面,例如非汉人和女性在元

代中国的社会身份。在 20 世纪的大部分时间里,"中国艺术史"研究都长期聚焦于南方的士大夫文化。在千禧年之交,对元代艺术的阐释工作从学院转向了博物馆界,前文提到 2001 年在台北举办的展览"大汗的世纪"就是一例,其重点在于展示元代精英文化的多民族性和跨国结构,这一现象在 14 世纪中叶尤为明显。[25] 元代艺术中依旧延续着对自我身份的强调,全新的视觉形式也层出不穷,此外在书画作品中,蒙古人和畏兀儿人的名字也开始与人们更为熟知的汉人名并驾齐驱。同时,日本仍然是一扇了解中国的"重要窗口",这里汇集了各色未能在中国留存的视觉材料,与禅宗相关的视觉资源尤为重要。[26] 不过,许多跨地域问题仍有待进一步探索。[27]

2009 年,《东方艺术》杂志(Ars Orientalis)第 37 卷出版,此卷题为"元代绘画的当代研究动向"(Current Directions in Yuan Painting),这表明在当前的元代文人画研究中,艺术史学界呈现了多种方法。在某些研究中,学者们将元代视觉艺术视为中国中古历史长河(即由唐—宋—元构筑的王朝历史)的巅峰,并不断发掘它们的价值。而在另一些研究中,"文人艺术"已成为过去,因为文人画所继承下来的典范和它的关注点正日益被历史化,并逐步遭到了解构。在元代的视觉世界中,知识、地域和社会等各类因素错综复杂,而当下的挑战就是对这些问题进行解释。

现在,我们来考察一下元代制造的物品类型。从本质上说,这类一般性研究中使用的物质材料是持续更新且不断增多的。在东亚,各地不断涌现出奢侈品窖藏、壁画墓室、货运沉船和各种类型的考古发现,刷新并挑战着博物馆及相关领域的标准叙述模式。这些物品中包括钤有玺印的书画,陶瓷、玉器、漆器、家具、金工、织物、服饰等实用艺术,还有货币、账簿、马具和武器等物质文化物品,就像馆藏书籍、图册中刊行的材料一样,它们现在也越来越多地以数字化形式在线公开。随着图像在网络上的传播和获取条件的改善,中国西北、西藏、蒙古和中亚等地的寺庙与其他宗教场所,也将不断为研究者提供壁画、雕塑等他们感兴趣的文化艺术品。[28]

在未来,人们必将对上述物质遗存进行重新断代,至正朝的瓷器

和最近对铜胎掐丝珐琅的研究都是例证。[29] 事实上，对各类视觉艺术品进行更为精准的断代将大有裨益（不过对玉器这类可以重新雕刻的媒材来说，这个目标并不那么现实）。这种普遍的情况在艺术文本中也有对应的例子，鉴藏家曹昭于 1388 年刊行了《格古要论》，此书被视为明初审美趣味的典范，其中推崇的品味与元代中期或晚期截然不同，这点还有待进一步的研究。此外，尽管学者们深入研究了蒙古帝国其他地区的相关艺术名作，例如托普卡比图书馆（Topkapi Library）收藏的"伊斯坦布尔画册"（Istanbul albums），它们依旧迷雾重重：在这些看似随意组合的画页中，都显示了某种形式的中国"影响"，而且这些作品必出自不同画师之手，绝不会仅由一位"黑笔大师"（Siyah Qalem）** 绘制而成，其创作年代约为 13 世纪末至 15 世纪。[30]

鉴于元朝对中国文化的影响，在研究开始时我们便应当考虑：元代的视觉媒材可分为哪几种主要类别？唯有在蒙古部落及其生活方式崛起之后，元朝的文化物品才具备了典型的特征。蒙古铁蹄的速度和力量支撑着横贯大陆的贸易（和朝贡）路线，也维系着帝国疆域内的交通网络，也就是由兵部执掌的邮驿系统。元朝文化根植于人们对事物、思想、民族、技能和语言的简单转译，因此可以想见，像文字这种具有公共性、视觉性的文化形象都是直白易读的。蒙古贵族以各种方式赞助了宗教和艺术，其中反映出他们在语言和宗教信仰方面的多样性，他们的教育程度，以及与非草原民族的通婚情况，在当时，物质性实体代表着实在的财富和权力。

便携性是元代造物的另一个特征，它涉及物品的尺寸、陈设的观感、使用的功能和感官的魅力等多个层面。珍贵的蒙古织金锦就是一例，其触觉特质能给人带来的丰富感受，这在其他的中国媒材中也有所体现：从漆器到石刻，再到以浮雕装饰的陶瓷皆是如此。这些特质也可以寓于平面之中，跃然表面的形象使人联想起浅浮雕的效果，同时它们也能轻松跨越不同媒材而移动，例如，一圈云状的环形饰带就可以从毡帐（ger，俄语：yurt）外部转移到一件长袍或一尊罐子的肩部。带斑纹的大型动物毛皮可供穿戴上身或挂于帐内，此外这类图案也能作为龙泉窑瓷器上的铁锈斑。从环带造型和对称外框组成的各类

几何纹样，到盘旋卷曲的花卉图案，甚至还有引起错觉的艺术手法，均装饰着众多元代视觉艺术品的表面。

　　游牧民族是具有流动性的，而他们的物品也同样展现出跨文化的特质，蒙古人的势力遍及欧亚大陆的北部草原和南部海洋，而其造物中流露出的多元性和渗透性，与他们控制范围内地理、语言和文化的跨度一致。被保留的工匠、材料和技术在不同文化中被强制迁移，因而造就了织物、玉器和陶瓷等媒材的视觉品质。织金锦结合了蒙古人喜爱的黄金和丝绸这种经典的中国物料；青花瓷则是波斯技艺和钴蓝移植到中国瓷都景德镇的产物，这得益于当时横贯欧亚大陆的商业集团，其成员则是穆斯林商人"斡脱"和蒙古贵族。虽然物质文化物品的批量生产算不上一种创新，但沉船载运的陶瓷货物却表明这象征着技术的发展。就制瓷技术而言，模压和拉坯技术非常适用于批量生产，像龙泉窑、景德镇这类东亚最高产的窑口，也为器物生产了与功能相配的特定造型，比如出于实用目的而生产的礼器、罐、壶、盘、杯等物品，工匠们并未刻意塑造器物的形状和装饰，去迫使它们贴合抽象的自然主义形式。在蒙古统治时期，中国出现了古典样式的陶瓷和青铜器，究其原因，可能更多出于对仪式的敬重和对神力的信仰，而非对中国古物本身的崇拜——这对我们理解精英阶层的艺术生产颇具借鉴意义。

　　多种文化模式并存于元代中国，南方的港口城市泉州（当时的游记称为"刺桐"，Zaytoon）就反映了这种现象，此外当时在杭州开凿的佛教造像也是如此——其中既有体态丰饶的印度风格，也有法相庄严的汉式仪容。大都的营建遵循了儒家经典中的理想模式，并依据中国式的经纬网格进行了规划；皇宫位于城墙之内，其周围分布着各类行政机构——如各省及其下辖的各部，负责研究、记录和预测的各院，此外还有驻防部队、府库和粮仓。然而，大都的皇家苑囿中却种满了从草原移植而来的青草，园林充当着营地，以安置那些铺着兽皮的毡帐，许多郊区则被留作牧场。在平日里，大都一直充当着帝国的心脏，而夏天的数月中大汗则会居于上都（夏都），那时上都看起来就像个大型的狩猎营地，而并非治国理政和施教育人的处所。

那么，我们该怎样理解如此丰富的视觉材料呢？当视觉艺术体现着社会的变革或停滞，并作为思想、欲望和异议的媒介、载体与驱动者时，统一的"时代风格"概念便不再适用。蒙古人征服、统治着众多本土臣民，有时甚至会斥逐他们，而由这些人创造的视觉艺术品，势必要对蒙古人的文化和施政举措做出回应。杂剧是我们了解元代社会史的主要资源，也是在木刻版画中刊行的重要题材，此外杂剧还作为磁州窑、景德镇瓷器的装饰来源。元代艺术中的许多主题，都涉及当朝的社会问题和司法不端。在中国知识精英的艺术实践和品评话语中，体现了蒙古政权的深远影响，对士大夫而言，人文因素是其首要考量。像兰花画家郑思肖（1241—1318）这类遗民是永远不会接受蒙古统治的，他们的创作是一种表达异议的艺术。不过对于大多数人而言，尽管元代科举实行左右榜制并有多次中断，这一制度仍始终体现着中国的人文主义理想，也反映出人们对公平正义和开明朝政的渴望。然而，传统的话语模式在功能上发生了微妙变化，例如人们开始援用往昔和寄情抒怀，我们需要对此保持高度警惕。赵孟頫就是一位这样的画家，他在绘画中再现了中国前代的风格和题材，虽然他的目的多出于自我表达，但赵氏却毫无顾虑地借古喻今，例如中国有这么多非汉人的存在，就证明了中国文化在蒙古世界中的重要性和价值。难怪赵孟頫既被贬斥为降元叛夫，又被推举为一代宗师。[31]

各类传统画科在蒙古语境中都有了新的意涵。深谙儒术的画家会将良马解读为人类天赋的象征，因为二者都需要精挑细选和悉心培育；但画家们也可以靠着蒙古人对良马的热爱，使这些图像中的固有信息跨越文化的壁垒。同时，一些对往昔的援用方式还蕴含着讽刺意味，隐士的形象就是一例，它在传统上代表一个人拒绝为官以示抗议——但当此人的仕途被绝禁时，归隐就成了一种自我嘲讽。在元代，自画像、抒情绘画或自传绘画模式不断生长，元写实主义手法（meta-realist techniques）亦持续发展，在这些领域的进展中，对自我身份的关注成了元代早期绘画的显著特征。这一特征也对后世产生了相应的影响，艺术市场在元代中后期蓬勃发展，其中出现了一种古怪的或实验性的书法形式，而文人—职业艺术的交融也日益显著。

在后续章节中，全书将按照时序和主题结合的方式展开对元代文化的研究。在元朝的历史进程中，我从某个特定时刻、某个十年或某个阶段内适切地择取了一项事件或革新，并以它们为出发点，对当时的文化态势和相关问题进行更加广泛的讨论。正文部分将对导论中的部分议题进行拓展，在每章的开头，都会对作品及其意义提出更加具体的问题。

本书开篇探讨了忽必烈在13世纪60年代下令建造，并于13世纪70年代完成的都邑。第二章的论述始于13世纪80年代，当时在前宋的国都杭州城外，发生了一场针对南宋皇陵的恶性亵渎事件，在忽必烈于1276至1279年入侵南方、并将南宋纳入大元版图的背景下，本章以这起盗陵事件为出发点，来探讨中国南方人所采取的各种行动。第三章主要探讨了人们对地震、台风等自然灾害的反应，重点论述忽必烈统治后期（13世纪90年代）人们看待类似现象的态度，并以此为契机来分析存在于天、地、人之间的感应关系。从第四章起，我们步入了一个新阶段：14世纪初由忽必烈的继任者执掌的大元朝廷。1311年，通达儒术的大汗爱育黎拔力八达登基即位，并着手重振一些传统的汉法（比如科举制度），此举在汉人中广受赞誉，但蒙古人的态度另当别论。第五章先铺垫了14世纪20年代的政治背景，即蒙古皇室的血腥内讧，而此时一位大汗却创立了一所研讨艺文的学士院，它的使命便是传播中国传统的核心文化价值，本章即探讨了这一趋势的顶峰。在最后两章中，我探讨了元代政权在末代大汗治下（14世纪30—60年代）迅速崩溃的状况。在第六章我先考察了元末艺术的情况，并探讨了统治阶级对天灾人祸的反应：当时的自然灾害与日俱增、难以控制，而它们又随之引发了内政的动荡。最后一章讨论了元末的一个主要难题：在中国的经典叙事中，人们已根深蒂固地将此时认定为浊世（dystopian），但以中国南方窑口为代表的文化产业，却为元朝打造了它的全球品牌，其中就包括即将成为中国代称的青花瓷。

# 注 释

1 K. N. Chaudhury, *Asia Before Europe: Economy and Civilization of the Indian Ocean from the Rise of Islam to 1750* (Cambridge, 1990).

2 Susan Whitfield, "The Perils of Dichotomous Thinking: A Case of Ebb and Flow Rather than East and West", in *Marco Polo and the Encounter of East and West*, ed. Suzanne Conklin Akbari and Amilcare Iannucci (Toronto, Buffalo and London, 2008), pp. 247–261.

3 Robert Finlay, *The Pilgrim Art: Cultures of Porcelain in World History* (Berkeley, CA, and London, 2010), pp. 149–151.

4 关于这两个术语，请参见赵孟𫖯所书的《帝师胆巴碑》（故宫博物院）。

5 比如，祈愿语"国泰民安"被题写在飞来峰的毗沙门天石像上，石像在1292年由杨琏真伽委命开凿于杭州城外；黄涌泉，《杭州元代石窟艺术》（北京：1958年），第17页，33号（第四三号龛）。"国泰"也是香港航空公司Cathay Pacific的中文名称。

6 相关研究请参见拙著 *Zhao Mengfu: Calligraphy and Painting for Khubilai's China* (Hong Kong, 2011)。关于元代印刷状况的研究，主要集中于元代字体和赵体的优势上；参见 Frederick W. Mote and Hok-lam Chan, *Calligraphy and the East Asian Book* (Boston, 1989)。

7 本书所采用的方法，受到了目前正在进行的新剑桥历史专题研究的影响，书名为《剑桥蒙古帝国史》（*Cambridge History of the Mongol Empire*），由 Michal Biran 与金浩东（Hodong Kim）合编。以大量图片和重点文献为主的通论著作也都持类似的态度，包括龚书铎、刘德麟编，《图说天下：元》（2007年，台北2009年重印），以及 Jean-Paul Roux 的 *Genghis Khan and the Mongol Empire* (New York, 2003)。比如，Roux 在著作中引用了下列"古典文本"（p. 135）：Friar Giovanni di Plano Carpini（1252年去世），*The Story of the Mongols Whom We Call Tartars*, trans. Erik Hildinger (Boston, 1996); *The Secret History of the Mongols,* ed. and trans., F. W. Cleaves. (Cambridge, MA, 1882); Ibn Battuta, *Travels in Asia and Africa, 1325–1354*, trans. H. A. R. Gibb (New Delhi, 2001); John of Joinville (1224?–1317?), *The Life of St Louis*, trans. René Hague, 源自 Natalis de Wailly 编写的文本 (New York, 1955); Allah al-Din Ata Malik ibn Muhammad Juvaini (1226–1283), *Genghis Khan: A History of the World Conqueror* (Manchester and Paris, 1997); Blessed Odoric of Pordenone, *The Travels of Friar Odoric*, trans. Sir Henry Yule (Grand Rapids, MI, and Cambridge, 2002); Marco Polo, *The Travels of Marco Polo*, trans. Ronald Latham (London and New York, 1958); Fazl Allah Rashid al-Din Tabib (1247–1318), *The Successors of Genghis Khan* (New York and London, 1971); William of Rubruck, *The Journey of William of Rubruck to the Eastern Parts of the World, 1253–1255* (London, 1900)。非常感谢乔迅（Jonathan Hay）向我推荐了 Roux 的著作。

8 此领域最新的专著见 Timothy May, *The Mongol Conquests in World History* (London, 2012)，也可参见 J. A. Boyle, Paul Buell, Hok-lam Chan, J. W. Dardess, Herbert Franke, Peter Jackson, David O. Morgan, Igor de Rachewiltz, Morris Rossabi, Thomas Allsen 及其他学者的相关著作。

9 Mark Elliott, 'Hushuo 胡說: The Northern Other and the Naming of the Han Chinese', in *Critical Han Studies: The History, Representation and Identity of China's Majority*, ed. Thomas S. Mullaney et al. (Berkeley, CA, 2012), pp. 173–190.

10 Morris Rossabi, 'Kuan Tao-sheng: Woman Artist in Yuan China', *Bulltin of Sung-Yuan Studies*, XXI (1989), pp. 67–84.

11 《大汗的世纪：蒙元时代的多元文化与艺术》，石守谦、葛婉章主编，展览图录（台北，2001 年）。

12 例如，参见 1335 年一位朝鲜皇室女性金氏（1281–1335）的墓志铭，她将自己的女儿进贡给了元朝（《大元高丽国故寿宁翁主金氏墓志铭》，韩国国立中央博物馆）。

13 Roux, *Genghis Khan*, p. 44.

14 Ernest Fenollosa, *Epochs of Chinese and Japanese Art: An Outline History of East Asiatic Design* (London, 1912), vol. II, p. 53.

15 Arthur Waley, *An Introduction to the Study of Chinese Painting* (London,1923), p. 237.

16 John A. Pope,'Sinology or Art History: Notes on Method in the Study of Chinese Art', *Harvard Journal of Asiatic Studies*, X/3–4 (1947), pp. 388–417.

17 参见 *Ars Orientalis*, XXXVII (2009)。目前即将出版的一部著作，在方法上也与之相关，*A Companion to Chinese Art*, ed. Martin J. Powers and Katherine R. Tsiang（已于 2015 年出版——编者）。关于"跨文化的中国"这一议题，见乔迅所编的部分，*RES: Aesthetics and Anthropology*, xxv (1999)。

18 Henry Serruys,'Mongol *Altan* "Gold"= "Imperial"', *Monumenta Serica*, XXI(1962), pp. 357–378.

19 参见 Charlotte Horlyck,'Gilded Celaded Wares of the Koryŏ Kingdom (918–1392 CE)', *Artibus Asiae*, LXXII/ I(2012), pp. 91–121。这部分内容源自《高丽史》，其中记载了这些历史的细节，Peter H. Lee 对其进行了翻译，见 *Sourcebook of Korean Civilization*, 2 vols (New York, 1993–1996)。

20 James C. Y. Watt and Anne E. Wardwell, *When Silk Was Gold: Central Asian and Chinese Textiles*, exh. cat., The Cleveland Museum of Art and Metropolitan Museum of Art (New York, 1997).

21 Jonathan Hay, *Sensuous Surface: The Decorative Object in Early Modern China* (London, 2008).

22 更多关于朝鲜的展览，参见 Kumja Paik Kim, *Goryeo Dynasty: Korea's Age of Enlightenment, 918–1392*, exh. cat., Asian Art Museum (San Francisco, 2003)。现存高丽艺术品的主要类型包括镶嵌经盒、佛教绘画、镶嵌镀金青瓷，以及其他陶瓷。关于漆器的研究，参见 Patricia Frick and Soon-Chim Jung, *Korean Lacquer Art: Aesthetic Perfection*, exh. cat., Museum für Lackkunst (n.p., 2012)。Charlotte Horlyck 认为，最好的高丽填金青瓷属于一种奢侈品，其品质要优于一般的朝贡方物，见 Horlyck, 'Gilded Celadon Wares of the Koryŏ Kingdom'。更多关于元代中国的展览，参见 *The World of Khubilai Khan: Chinese Art in the Yuan Dynasty*, ed. James C. Y. Watt, exh. cat., Metropolitan Museum of Art (New York and New Haven, CT, 2010)。

23 *Song Ceramics: Art History, Archaeology, Technology*, ed. Stacey Pierson (London, 2004). 关于展览中的缺漏部分，可参见伊斯坦布尔托普卡比宫的藏品，Regina Krahl et al., *Chinese Ceramics in the Topkapi Saray Museum, Istanbul: A Complete Catalogue*, vol. II (London and New York, 1986); 上海博物馆，《幽蓝神采：元代青花瓷器特集》，展览图录（上海，2012 年）。

24 Priscilla Soucek,'Ceramics as an Exemplar of Yuan-Ilkhanid Relations', *RES: Aesthetics and Anthropology*, XXXV (1999), pp. 125–141. 亦可见 Nancy Steinhardt,'Siyah Qalem and Gong Kai: An Istanbul Album Painter and a Chinese Painter of the Mongolian Period', *Muqarnas*, IV(1987), pp. 59–71; James Cahill,'Some Alternative Sources for Archaistic Elements in the Paintings of Qian Xuan and Zhao Mengfu', *Ars Orientalis*, XXVIII (1998), pp. 64–75。

25 见《大汗的世纪》。

26 例如，参见由板仓圣哲策划的元代绘画展览，《元时代の绘画：モンゴル世界帝国の一世纪》，展览图录，大和文華館（奈良，1998年）。

27 目前班茂燊（Marc S. Abramson）的研究最为全面，见 *Ethnic Identity in Tang China* (Philadelphia, 2008)。

28 韦陀（Roderick Whitfield）讨论了一个新近发现的例子，见 'Hevajra and Mahākāla: A Pair of Tantric Gilt Bronze Buddhist Images from Gansu Province'，《汉藏佛教美术研究》（上海：2009年），第16—82页。

29 以前很少有人认为这些器物出自元代。参见 *Cloisonné: Chinese Enamels from the Yuan, Ming and Qing Dynasties*, ed. Béatrice Quette, exh. cat., Bard Graduate Center (New York, 2011)。

30 1980年，伦敦举办了一场关于伊斯坦布尔彩抄本的研讨会，相关论文见：*Between China and Iran: Paintings from Four Istanbul Albums*, eds, Ernst J. Grube and Eleanor Sims (London, 1985)。其后，另外两位学者探讨了中国与西亚之间的这些联系。两篇文章分别是 Nancy Steinhardt, 'Siyah Qalem and Gong Kai'; James Cahill, 'Some Alternative Sources'。

31 参见故宫博物院藏手卷《浴马图》中的中西亚马夫（图21），以及辽宁省博物馆藏《红衣西域僧》中的南亚人形象（图91）。赵孟頫的交游十分广泛，他与非汉人的亲密友谊尤为值得注意，其中包括书法家鲜于枢（约1257—1302）和翰林学士阿剌浑撒里（1245—1307）等人。

\* 斡脱，原意为突厥语的"同伴"，后指与蒙古帝国有合作的商人、商业团体或放贷者，成员主要为色目人。成吉思汗时期，"斡脱"开始成为一种制度，多从事跨国、跨地域的商业贸易。——译者

\*\* Siyah Qalam 即 Mehmed Siyah Qalam 的简称，源自波斯和突厥语音译，本意为"黑笔"，指数位活跃于14—15世纪初的佚名画家，后世附加的签名常以"ustad"（即大师）称之，目前约有80幅作品可归于其名下。"黑笔"的画作主要被收集在土耳其伊斯坦布尔托普卡比宫的H2153与H2160画册之中，亦有部分散见于弗利尔美术馆、大都会艺术博物馆等收藏机构。学界通常认为，这些融合了多种文化元素画作绘制于波斯或中亚地区，并体现出强烈的中国影响。——译者

# 第一章

## 大都：欧亚大陆上的通衢大邑

在汉语中，忽必烈汗的中式巨邑称作大都（意为"伟大的城邑"），蒙古语中称其为Daidu（源自汉语音译），突厥语中则称作Khanbalikh，意为"大汗之城"。像马可·波罗这样的欧洲人将其称作汗八里（Cambaluc）[1]。今天，它被称为北京，意为北方的都城。

由于忽必烈位尊蒙古可汗（即"可汗的可汗"或"大汗"）[图1]，所以自1274年起，北京也成了蒙古帝国在欧亚大陆名义上的首都。不过，蒙古帝国在13世纪中叶就分崩离析了，当时只有一个政权承认忽必烈的大汗地位，并同时遵奉元朝为最大的汗国，这个政权就是波斯的伊儿汗国（"从属汗国"），其统治者是忽必烈的弟弟旭烈兀及其后人。中亚的察合台汗国和俄罗斯的金帐/钦察汗国几近独立状态，不过就算如此，大都仍是中世纪后期世界上壮观的城市之一。虽然我们在此研究的是建筑和城市规划，但本章的目标是从更开放的元代视觉文化角度，来探索这座新生的元朝政治中心——大都的城市景观。在元代中国，忽必烈和他的继任者们实行了一系列政策，因此多元文化得以相互交融，大都的辉煌之处正在于此，这也是我们即将探讨的内容。中国的"游牧民族巨邑"（nomad metropolis）这一概念中存在着些许本质性的冲突和矛盾；当中国被纳入世界上最大的毗连帝国时，不少摩擦和抵触也会产生，这些问题必将在日后暴露出来。总而言之，我们汇集了许多不常使用的图像及其他资料，以想象"大汗之城"的视觉呈现与文化之间的关联。

在《走向艺术的地理学》（*Toward a Geography of Art*）中，托马

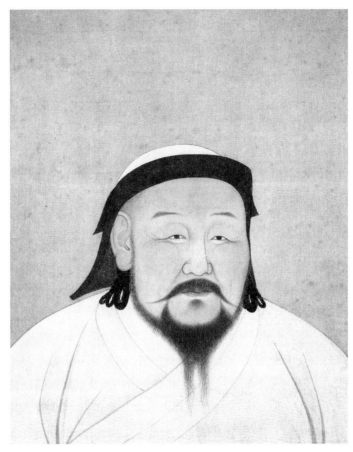

图1 佚名（元代，13世纪后期），《元世祖忽必烈》，绢本设色

斯·达科斯塔·考夫曼（Thomas DaCosta Kaufmann）提醒我们注意"艺术史在时间和空间的交汇处将呈现出怎样的状态"，这则提示非常适用于我们的讨论。[2] 1266年，忽必烈下令将大都建为冬都；1272年大都建成（1274年1月举行了第一次朝会），此举标志着一个政治性时刻的到来，即忽必烈在1271年采用了一个中国王朝名称——大元（意为"初始"）来命名自己的政权。这次建都还预示了元朝对中国南方的军事征服；不久之后，南宋首都杭州在1276年沦陷，宋朝也于1279年覆亡，这不可避免地对南方造成了文化上的创伤，也对正在扩张的元朝产生了影响。

# 矛盾存在

　　大都位于一片盆地之中，其北部环绕着山脉和长城，这重屏障使华北平原与北亚大草原截然区隔，草原上遍布着蒙古人的游牧部落联盟。一幅1555年的明代地图清楚地显示了这种分界，此图参照的底本是元代杰出制图学家朱思本（1273—约1335）富有开创性的成果【图2】。在蒙古人的支持下，朱思本极大地提升了舆图的精确度：他改进了原有的"计里画方"系统，并将较小尺幅的区域地图拼合成一幅大型地图，这些成果都得益于他的广泛游历和实地调研，对区域信息的采集以及地方官府的支持。³ 他曾绘制过两幅地图，分别是一幅中国地图和一幅"中外地图"（《华夷图》）。⁴ 虽然此二图皆已佚失，但人们多认为1555年刊印的那幅明代地图，就是依据朱思本的地图而绘制的，它就诞生于利玛窦（Matteo Ricci，1552—1610）及其耶稣会同伴将欧洲制图学传入中国的前夕。现存的地图呈宽大的方形网格状，清楚地显示出中国的概貌，而在距离尺度的判定上，作者显然是参校了各个地区的舆图，并依据比例尺进行了换算。各地区的尺度之所以能表现得如此精准，一项原因就在于忽必烈对邮驿系统的投入，而兵部下辖的各路机构则专门负责进行管理。

　　这幅明代地图中缺席了一座对元朝至关重要的城市，这就是蒙古人在夏季迁居的都城——上都（或夏都），该城位于大都西北约350公里处，这里自1359年被毁后长期是一片荒芜的废墟。⁵ 从上都再向西北进发，就能到达贝加尔湖南部草原上的哈拉和林（其在14世纪时已基本废弃，这里如今是一座小镇），这是一座位于草原上的都城，也是忽里勒台（蒙古部落联盟的诸王大会）的默定地点，蒙古人将依据血统在此推举出他们的大汗。⁶ 今天，这三座都城中只有北京是一座全球性的大都市，这一事实突显了大都的战略重要性。

　　元大都坐落于华北平原，这里是大陆交通和贸易网络的主要枢纽，

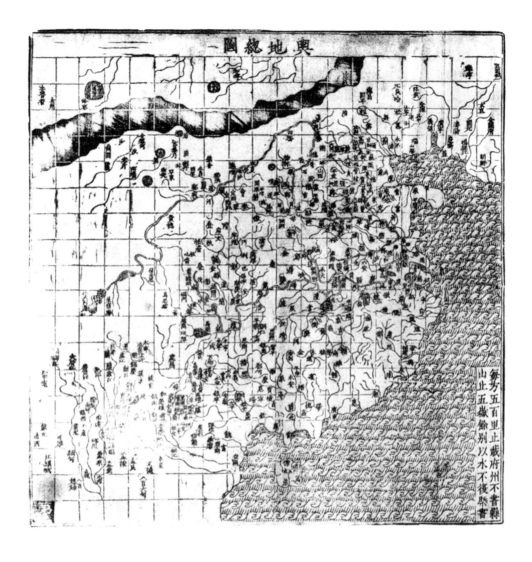

图2 《舆地总图》，取自罗洪先（1504—1564）《广舆图》，1555 年。人们多认为这幅明代地图参照的底本是元代制图学家朱思本已佚失的《舆地图》

蒙古帝国建立并维系着这一商业系统，其贸易部门由斡脱或商会进行管理，成员皆为西亚和中亚人（主要是穆斯林），他们与蒙古王室和贵族都构成了利益关系。这些商贸路线在欧亚大陆上纵横交错，有的顺着丝绸之路进发，有的则选取其他路径，而海上航线还将贸易延伸到了东亚和东南亚、印度洋沿岸以及非洲。外交礼物也沿着其中的路线翻山越岭，丰山瓶（Fonthill vase）便是其中的代表，这是一只江西省景德镇出产的青白瓷，约制作于 1300 年（图121）；它和大都出土的瓷器属于同一类型（图49），也是最早到达欧洲的瓷器之一，此瓶一到欧洲便广受追捧并长期由贵族珍藏，最终它寻到了现今的归宿——爱尔

兰国家博物馆。

　　大都不仅是陆地商贸网络的要道，也是蒙古帝国邮驿系统的枢纽，该系统被称为 yam 或 jam（汉语音译为"站"，现代汉语中驿站一词中的"站"即来源于此），并由忽必烈在中国大力推广。它分布广泛且效率极高，其中包括固定距离的中转驿站，允许信使换乘坐骑，使每日行程可超过 100 英里。当旅人拿到一种称作"牌子"（paiza 或 gerege）的通行证后，他们便有权使用这些站点了，依据持证人的身份等级，牌子可分为木、铜、银或金等不同种类。这些路线上的旅行者不仅有贵族和官员，而且还有像马可·波罗和他家人这样的使节和商贾。在 15 世纪初于巴黎制作的《世界奇观录》（Livre des Merveilles du Monde）一书中，有一幅题为"忽必烈汗在他的新都汗八里赐予波罗家族金印"[Kublai Khan（1214—1294）giving his golden seal to the Polos at his new capital Cambaluc]的场景，这是描绘马可·波罗旅行的首批插图之一。[7] 在波斯绘画中，我们也能发现这些通行证，在拉施特（Rashid al-Din, 1247—1318）的《史集》（Jami' al-Tawarikh）中，一幅插图描绘了一位旅者和他的数名仆从，其中一名仆从的手中便持有一块牌子【图3】。目前约有十几块这种牌子留存于世。书中所示的这块牌子上刻有标准的八思巴文【图4】，这种文字的发明者是忽必烈尊奉的"国师"——藏僧八思巴（1235—1280），八思巴文以藏文为基础，可以用来书写蒙古语，而此前的蒙古语都是用畏兀儿文记录的；此外，八思巴文还能用来转写汉语。尽管八思巴文在元朝灭亡后便被弃绝，但有证据表明，它在蒙古时期的流行程度远超人们的一般认识：在欧洲中世纪晚期的织物上也能发现它的身影。

　　定于大都并非一项孤立的政治举措，它从属于一系列协调有致的规划方案，其中也包括由藏僧八思巴创制新文，并将其定为"国字"。有鉴于此，我们便可知定于大都是一项多么重要的决策。值得注意的是，在蒙古人入侵和围困金都燕京（1215 年陷落）期间，华北的大部分地区都遭到了破坏。1272 年大都建立，这座城市拥有约 50 万人口，是中国北方唯一的通衢大邑，当地的通信和交通网络也随着大都的营建而逐步改善，这一切都体现了忽必烈的主要施政方略。在建设大都

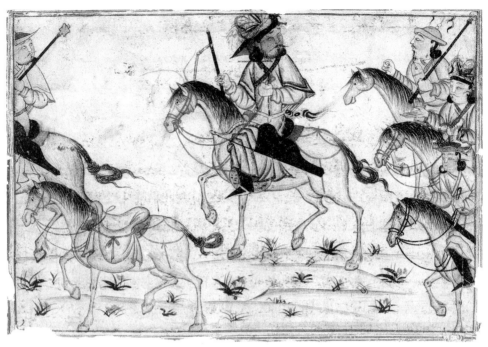

图3 "旅途中的要员",取自拉施特《史集》中的插图(残本)。大不里士(?),1300—1325年,纸本水彩。忽必烈大力发展了广布且高效的蒙古邮驿系统。这位贵族的侍从手中握有一块牌子。牌子能赋予持有者使用官方中转驿站的权力。在一件以中国风格绘制的青花瓷上,有一幅与之类似的图式,表现了唐太宗与侍者出行的场景,此物现藏于波士顿美术馆(50.1339)

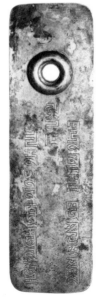 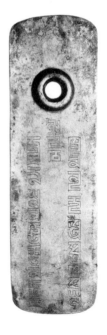

图4 两块刻有八思巴文的银质牌子。蒙元时期,13世纪。铭文大意为:借助长生天的力量,大汗之名是神圣不可侵犯的。不尊敬服从的人将被定罪致死

的同时，另一些必要的公共工程也在逐步推进，例如治理和管控中国的水利资源，以保证交通往来和农业灌溉的顺利开展。1280年，忽必烈派遣专员到青海寻找黄河的源头，人们第一次找到了河源的具体所在。[8] 为了使南方的谷物充盈大都的粮仓，忽必烈不仅命人修葺了大运河，而且还将其引流至大都的城门之内，这是一项保障物资运输的必要之举。因此，大都的建立是帝国政策根本转向的外在显现，它标志着元政权由军事扩张转变为城市巩固和帝国建设：根据汉人顾问刘秉忠（1216—1274）的建议，忽必烈采用了"大元"这一中原王朝名称，它源自中国的儒家经典《易经》，帝国名称的改变标志着一个全新的开始。[9]

和中国其他主要中古城邑一样，大都的规划也遵循了中国的经纬网系统，这套理想的城市布局模式源自公元前3世纪的典籍《周礼》。在大都的设计和营建者中，既有来自元朝的成员，也有来自帝国其他疆域的人士，穆斯林建筑师亦黑迭儿丁（又作也黑迭儿，Yeheitie'er，活跃于13世纪中后期）就位居其列。[10] 大都的南城墙【图5】紧邻中都（也称燕京）的北城墙而建。契丹人建立的辽和女真人建立的金（1115—1234）都曾定都燕京，这里也是忽必烈统治初期的夏都。（短途的北迁解决了供水问题，但粮食短缺并未得到解决，这些粮食都来自中国南方的粮仓，它们得靠水路才能运至北方。）1368年，汉人政权明朝击败了元朝，虽然当时大都并未被即刻摧毁，但不久之后便被明军夷为平地。14世纪中叶的学者陶宗仪（1316—1403后）详细记录了元朝宫室及庙堂的装饰，这些内容皆载于他在1366年左右付梓的《辍耕录》之中。[11] 几十年之后，永乐皇帝篡位当权，他决意将明朝的首都从南京迁回北方。1407至1420年，北京在大都的废墟上逐步生成，除了短暂的中断之外，这里一直都是中国的首都。

我们能透过现代北京发现忽必烈时代大都的网格规划，不过元代的建筑却鲜有幸存；我们只能靠拼合已有的线索，来重构元大都的视觉特征和视觉印象。值得注意的是，元大都是一个矛盾的存在，这是座为了巩固蒙古人在中国的统治而由草原游牧民族建造的都城。[12] 大都城内有中国式的太庙和社稷坛、市井和剧场、粮仓和驻军、住宅和

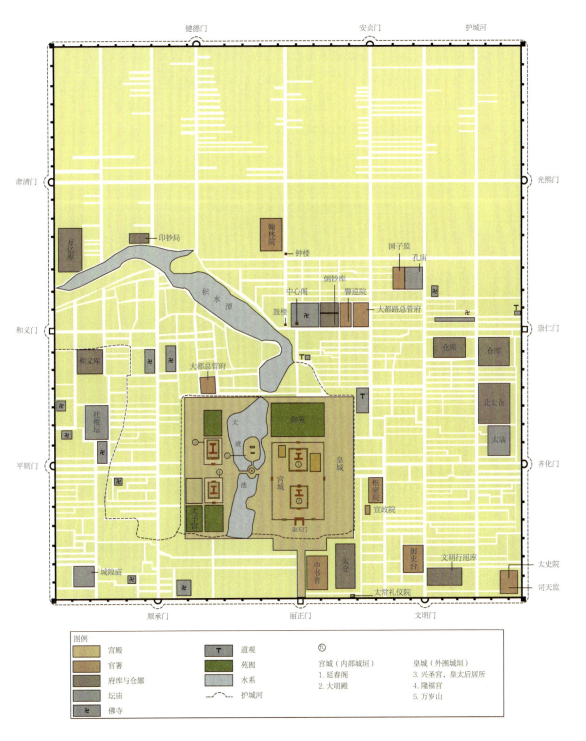

图 5 大都平面图

第一章 大都:欧亚大陆上的通衢大邑

官府，乃至皇家宫殿，但其中却还有忽必烈移植而来的蒙古草场，以供节庆和设帐之用。在城墙外围的规划中，既有用于牧马的郊区草场，还有用于狩猎的保留林地。一些现存的、经建筑史家们研究过的遗迹，为我们想象这座城市提供了基础，同时我们还会探讨绘画等其他视觉材料如何反映了这座城市的风貌。

## 审美偏好与文化关联

虽然元大都的建筑所剩无几，但通过遗存、发掘和文献记载，我们就能想见这是一处纹理耀眼、金光璀璨之地。在大都的整体装饰规划中，绚烂丰富的纹理在各类媒材上都十分抢眼。至于黄金，则是一种在蒙古上层社会中普遍使用的材料。而且，忽必烈深爱的次子和指定的接班人，也由高僧立名为真金（1242—1286），意为真正的黄金。[13] 除中国的记载外，马可·波罗还将大都（以及杭州等其他中国城市）描述为一处繁华美丽之地。[14] 同时，在20世纪的考古发掘中也出土了一些引人注目的物件，如石雕猛兽等建筑构建、色彩鲜艳的花瓶和香炉等各类礼器（图26），此外人们还发现了景德镇出产的瓷像等宗教物品（图49）。其他地区发现的物品也展现了当时的流行文化：景德镇的瓷枕被塑造为一座戏台，这进一步表明了元杂剧的活力，是研究元代社会史的重要资料。从根本上说，我们必须审慎地比对考古发现和各处遗存，此外还需参校借鉴文献资料，这都是我们用以重构大都的基础。

云台是一座罕存的建筑实例，它位于大都以北60公里，坐落在长城居庸关一条狭窄的通路之内。它建于1342至1345年，原本是一座过街塔的基座，正好跨在通关街道的上方【图6】。云台位于汉蒙交界之处，这里也是控制着物流与通信的咽喉要道，而台底拱门的内壁装饰则完美契合了这一地理特质。门内两侧各有一面石壁，每块石壁上都刻有多种文字，其中一侧是以梵文、藏文、八思巴文、畏兀儿文、西

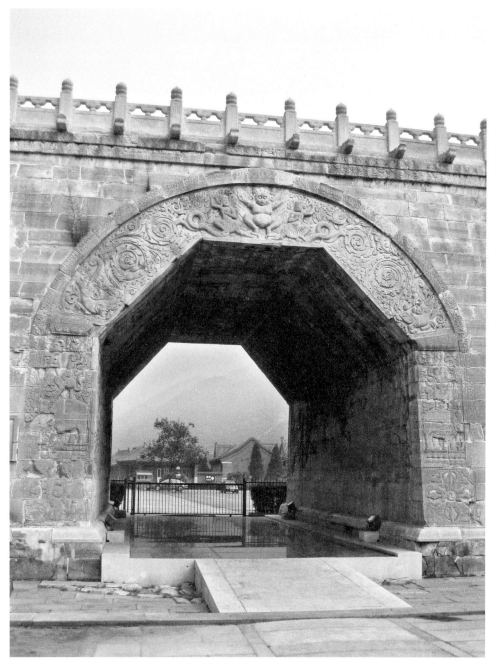

图6 云台,建于1342至1345年,位于北京北部长城沿线上的居庸关,河北昌平(今北京市昌平区)。图示为拱门的北侧。在拱门顶部刻有一只大鹏金翅鸟,它曾以多种形式出现在元代中国的各处,杭州城外飞来峰上的石刻造像中便有所表现

夏文和汉文六体铭刻的《陀罗尼经咒》；另一侧刻的是《建塔功德记》，其内容同样以上述文字书写，但唯独不见梵文（图132）。这些铭文均题刻于四大天王的浮雕之间（图23）。元代艺术与文化中有大量受蒙古影响的特质：多语并存的场域、多元的观者、军国的强权、孔武的天王（势必令人想起蒙古人的雄健体魄）、丰富的纹理、起伏的雕刻、繁缛的壁面、密宗式的趣旨，这些因素都充分展现出源自蒙古的风尚。

大都发现的石雕残块【图7】、紫禁城中遗存的汉白玉虹桥，以及刺绣等十分脆弱且易损的物品【图8】，都表明无论是永久固定的建筑构建，还是挂件等可移动之物，在装饰上都具有显著的一致性。我们应注意到当时鲜亮的色彩和广泛使用的黄金。

图7　元大都双凤纹石雕。1966年出土，元代，13世纪晚期

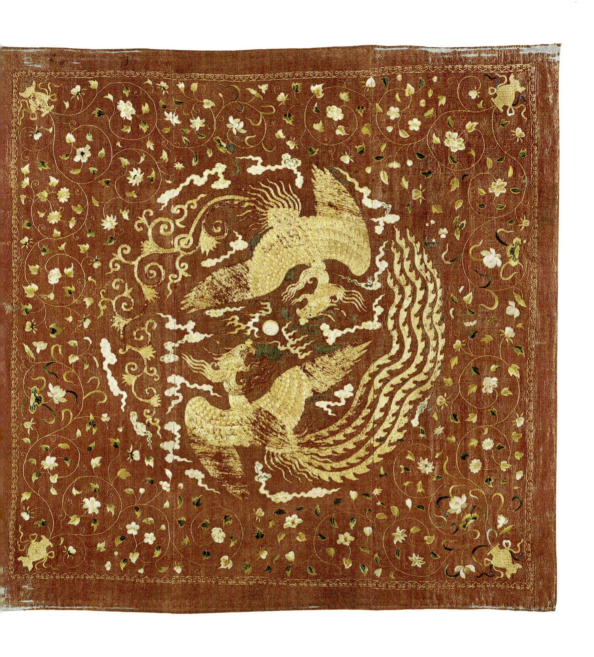

图8 团凤花卉纹帐盖,元代,丝绸刺绣

图9 "观象台处的东墙",紧邻古观象台的北京城墙。喜龙仁(Osvald Sirén, 1879—1966)拍摄于20世纪初,1924年出版

　　大都的巨型城墙内不仅有皇宫、众多巨型粮仓、国库和宗庙,而且还有主要的教育中心。由于历史原因,这些城墙大多在中华人民共和国成立初期遭到拆除,但仍有部分残迹和北京城墙的老照片得以保留。这些照片显示了东城墙上的观象台【图9】。今天,我们仍可在原地看到元大都城墙上的天文仪器(这些仪器已经更换,现以早期现代替代品的形式呈现)。波斯天文学家扎马鲁丁(又作札马剌丁,Jamal al-Din,约活跃于1255—1291年)从阿塞拜疆(Azerbaijan)的天文台带来了这些天文装置的图样,并将它们进献给中国的忽必烈宫廷,不久后,元初著名的天文学家郭守敬(1231—1316)对它们进行了改造。[15] 碰巧

的是，另一座由郭守敬建造的元代大型天文台保留了下来——这就是河南登封附近的观星台，但由于它经历了大规模的翻修，所以尚不清楚有多少原始构建得以留存（图50）。

大都的宫殿早已不复存在，尽管当时城内有一百多座寺庙，但却没有几座能保留至今。[16] 然而，北京的地标之一——白塔却幸存了下来，它从属于白塔寺（又称大圣寿万安寺或妙应寺），这座寺庙建于1272至1288年，坐落在皇宫（位于内城）和西城墙之间【图10】。在尼泊尔艺术大师阿尼哥（1245—1306）督造的众多建筑中，白塔是唯一幸存下来的。阿尼哥是忽必烈的主要御用建筑师之一，并且还担任了"人匠总管"一职，景安宁（Anning Jing）对他的生平事迹进行了充分的研究。[17] 故宫博物院藏有一尊1305年的鎏金铜佛，这正是阿尼哥为装点城中寺庙而批量制造的物件之一（图66）。

在复原后的大都平面图中，皇家宫殿区位于宫城的南部，其侧边围绕着一口大型的人工湖，今天它被称为中南海（是中国共产党中央委员会的驻地），位于天安门广场的北侧。最初，燕京北侧是金朝的夏宫所在，蒙古人完整地占领了其中的部分建筑。如果我们想了解大都建筑的原貌，就必须参考华北现存的两座大型元代建筑。山西存有大量寺庙建筑群，它们可能都是由皇家赞助修造的。三清殿所属的永乐宫便是其中之一，这是一组保存着重要元代壁画的道教建筑群。德宁殿或为一座更具可比性的建筑，它是一组道教建筑群——河北曲阳北岳庙的主殿，其规模和结构应该与蒙元皇宫的外观十分相近【图11】。[18] 在德宁殿的众多特征中，其外围的大型高台（月台）颇为瞩目，这里可用于举行殿前的祭祀活动。

目前，我们并未发现任何描绘大都城市景观的画作。一幅设色浓丽的手卷（虽然可能绘于明初至明中叶）详细描绘了南宋首都杭州的市井风光，在南方人口密集的地区中，杭州是最大、最繁华的城市，拥有近百万的居民，但历史上却并未留下像这样描绘大都的作品。[19] 在元代，像《清明上河图》这样的旷世佳作早已广富盛名，但它却并未激励人们产出精妙的摹本或仿作。[20] 和建筑研究的情况一样，我们只能通过现存的元代绘画来探寻大都的蛛丝马迹，某些绘画看似对我

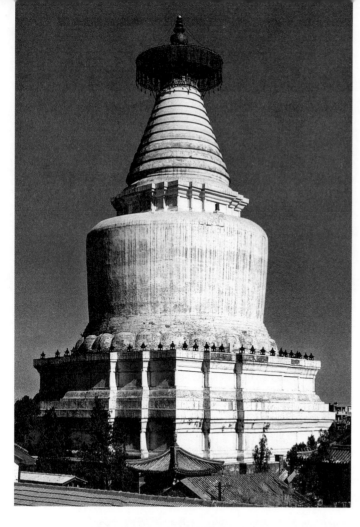

图 10 北京妙应寺白塔，阿尼哥督造

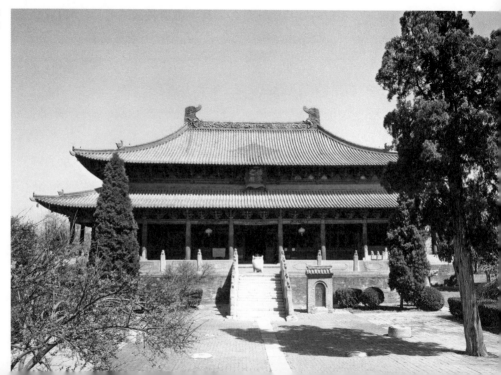

图 11 德宁殿（1270），河北曲阳北岳庙

们重构城市有所裨益，但实际却并不那么尽如人意。

蒙古人肯定修造了大量的宫殿，当时也肯定产生了描绘这些建筑的图像。元代的各类绘画中都表现有大型建筑和建筑群，佛寺和道观中的宗教壁画尤为突出，此外还有以建筑为主题的卷轴画，它们被称为"界画"，这些画中皆绘有宏伟的重楼飞阁，建筑细构亦纤毫毕现。[21] 但在上述情况中，建筑通常都是在宗教背景下绘制的，或者它们关乎某一具体事件：这些绘画的目的根本就不在于如实地记录城市，更遑论画家还会精确地描绘建筑了。在这类画作中，有一些表现了山中宫殿的奇幻景象，另一些则描绘了节日庆典场面，如《金明池龙舟竞渡图》【图12】，这幅画是现存描绘宫廷龙舟赛的众多版本之一，据传出自元初著名的宫廷画家王振鹏（约1280—1329）之手。王振鹏名下有十几幅描绘金明池龙舟竞渡的手卷，他是元初无可争议的界画大师。虽然界画在元代达到了顶峰，但从现存的作品来看，画家并没有准确描绘真实的建筑，更别提去表现建造技术了，他们只在画中保持了重檐和坡顶等基本建筑外观。事实上，画中这些细部结构都是速绘（shorthand）而成的，画家使用了一种格套，他以平行和交叉的线条来表示这些建筑构件——这在绘制支撑屋顶的斗拱系统时尤为显著。至少，画中清楚展现了一些中国建筑的营造范式，其中就包括模件体系（也就是使用柱网结构，并以重檐屋顶来增加建筑物的大小）；同样，画中建筑的尺度和规模，精湛工艺体现出的复杂属性和物质特征，也都显示出某些蒙古人的审美偏好。

如果我们暂缓思绪，去搜寻一些可能涉及大都的域外材料，或许会沮丧地发现更多意想不到的空白。例如，在拉施特的《史集》这一重要的波斯插图书目中，就根本没有出现大都的形象。在该书14世纪初的版本中（现藏于柏林），画家表现了伊儿汗旭烈兀（"勇士"大汗）攻占巴格达（Baghdad）的场景，他的军队中甚至有来自中国的将领和工程师，但书中却并未采用类似的模式，来展现蒙古人攻占中国城邑的场景。在现存的中国绘画传统模式中，表现重点都是社会语境中的建筑。

在中国的卷轴画中，元人所绘的《宫迹图》是一项特别的案例，

图12 （传）王振鹏,《金明池龙舟竞渡图》(局部), 手卷, 绢本水墨

因为这幅画为我们提供了元大都的视觉材料【图13】。最近,这幅叙事画被重新断定为元代作品,尽管该画的收藏机构坚持认为它绘制于1150至1200年。²³ 画卷中部场景位于一座 n 字形的宫门前,那很有可能是崇天门,从外宫门顶部向北望去,它的后排是同一南北轴线上其他的大型宫殿建筑。²⁴ 题字表明,卷中的主人公赵遹曾前往宫内觐见圣上,并在之后获得官位。他换上了蒙古人的官服,用手指向宫殿中门(最高级的一重门)前的一堆旧衣裳。在后文中,我们将论及明初的鉴赏家刻意歪曲此画主题的方式,此例也显示出明代人对本土文化的偏爱,他们视中华文化遗产为一系列井然有序的高文典册,并力图从中剔除军国主义和外来事物的痕迹。

除宫殿以外,大都的平面图中还展现了大片其他区域(图5),当望向那时我们便不禁思考:在建筑史家力图重构大都建筑物的过程中,是否已足够严谨,无所阙漏?大都的平面图显示皇城中有大片空地,这些草场是供蒙古人安营扎寨、庆祝节日及其他活动使用的。2012年12月,上海博物馆举办了一场元代青花的展览,其中一件展品极为独特,它向我们展现了这些草场的文化意义:草场的作用就相当于大草原,可以作为安置毡帐的营地,这点尤为重要。14世纪中叶江西景德镇的青花瓷是世界首个全球性的产品品牌,此领域的研究者都知道,

图13 佚名(元代,14世纪),《宦迹图》(局部,此画又作《赵遹泸南平夷图》,1150—1200),手卷,绢本设色

元青花全部都是实用性产品,这场展览中的花瓶、碟子、碗等盛具器皿皆是如此。但唯一一件例外,是圣彼得堡冬宫藏的一件青花蒙古包(俄文:yurt)模型【图14】。这件独特物品的产生原因和来源,至今仍是个未解之谜。

那么,蒙古人放恣的户外活动都包含哪些呢?每逢举行仪式、庆祝寿辰、欢度节庆、授予荣誉和接纳贡物时,皇家都会置酒宴请,这是宫中的常有之事。但我们同样无法找到表现元代宫廷宴席的图像,不像其他汗国就留有相应的记录:例如在拉施特的《史集》中,就绘有伊儿汗国举行登基大典的场景;与其最接近的图像类型,大概是在

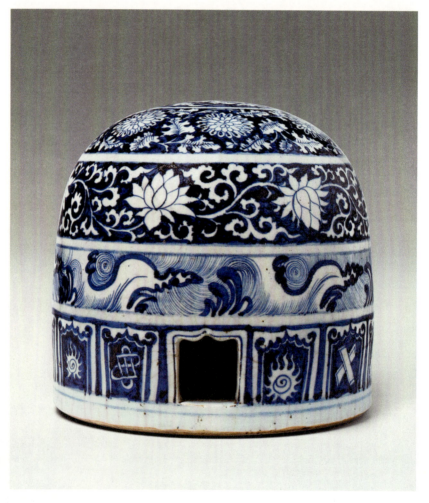

图14 青花蒙古包模型,元代,14世纪中叶

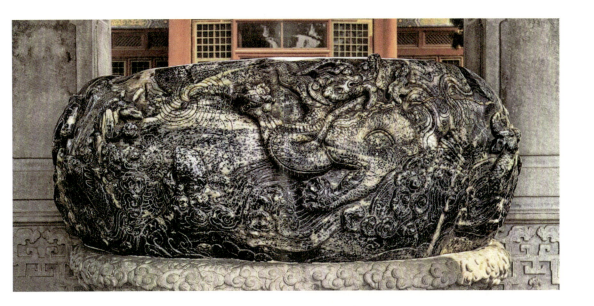

图15 渎山大玉海，13世纪晚期（经后世重刻）

《事林广记》等类书中收录的朝仪布局图，图中会根据仪式等级和功能将人们划分至各自的席位。尽管缺乏这类活动的图像材料，但我们还是可以通过一些物品来想象萨满仪式和其他典礼、宴请的规模，并从中推测出它们所具有的文化意义。著名的"渎山大玉海"便是一例，它如今被安放于北京紫禁城的北侧【图15】。据信，这口玉瓮是在1265年奉忽必烈之命而雕造的，那时他还没有因痛风而变得体态臃肿和跛足。忽必烈将大玉海安置在北海广寒宫的万岁山上，它很可能被蒙古人用作宴饮时的盛酒瓮器。[25] 蒙古人还下令定制了一批别致的长袍，这些服饰皆由丝绸和黄金制成，专用于这类隆重场合【图16】。

回顾一下关于大都的图像记录，在汉人和蒙古人的审美趣味中，有好几处都产生了交集：如界画、宗教画、鞍马画和花鸟画。而这些艺术主题，则有助于我们了解创作地域、自然景观和国家内政等如何作为视觉文化中的一部分而发挥作用。

除了山水、竹石这些中国文人画的核心画种之外，文人画家还将自己的作品类型扩展到了鞍马画和花鸟画，这些题材都令他们引以为傲，这正是元代文化开放性的体现。在亚洲其他区域的艺术传统中，源自中国绘画的主题无所不在，这说明中国绘画的先进、成熟受到了更加广泛地区的认可。对于中国的绘画传统，特别是对上述绘画主题的欣赏，在一些同期的波斯绘画中有着明确的体现，哈佛大学藏

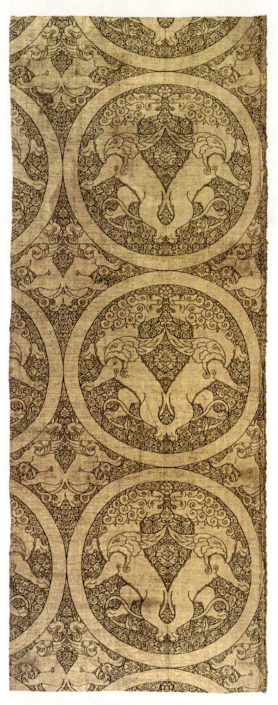

图 16 饰有翼狮和格里芬（griffin）的织金锦（纳石失），中亚，约1240—1260年，丝绸与金锦

"德莫特"《列王纪》（'Demotte' *Shahnama*）中的插图"鲁斯塔姆杀死埃斯凡迪亚尔"（"Rustam Killing Isfandiyar"）【图17】就是一例。[26] 在画面上，文本中提到的树桩被描绘为两株梅枝（位于前景处），这是中国元代十分流行的绘画题材，甚至在同期的挂毯设计中也能看到它的身影。[27] 在许多类似的波斯绘画中，马匹都是以侧面示人，这种图式很容易在画坊中摹绘，也很便于复制到叙事文本的插图之上。与之形成对照的，是中国许多专门定制的（bespoke）、以缩短法绘成的马匹形象，它们广泛存在于宫廷、文人以及坊间画作中，与波斯绘本形成了鲜明对比。

鞍马题材在元代绘画中十分常见，文人画家和职业画家皆有绘制。有两位南方文人画家的作品十分出众，其中一位是赵孟頫，另一位是与赵氏同代的任仁发（1255—1328），此人也是一位水利专家。任仁发的鞍马画大多描绘了皇厩中的马匹和马夫，马夫们正在为出巡而准备，这也是北宋后期开创性的文人画家李公麟（1049—1106）描绘过的主题。但我们注意到，任仁发的作品通

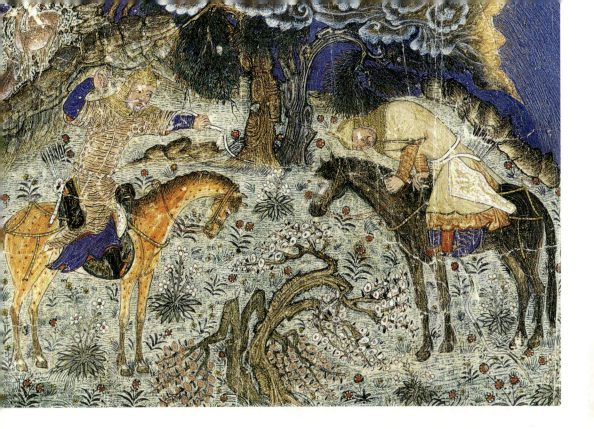

图17 "鲁斯塔姆杀死埃斯凡迪亚尔"("Rustam Killing Isfandiyar"),取自"德莫特"《列王纪》('Demotte' Shahnama),1330—1336年

常呈中国传统的长卷形式,这是一种对唐代绘画的复兴,在一系列场景和观者展卷的过程中,都融入了叙事的成分【图18】。任仁发富含多重价值的(multivalent)作品中结合了两种审美模式:一种是以意味深长的古代形式隐喻当今时政;另一种则援引了古今的叙事现实主义(narrative realism)模式。与唐代名迹一样,任仁发的画作通常也不设背景,但他作品的精妙之处在于,画中以极度精细的轮廓绘制了众多姿态各异的马匹,其中一些正在饮水或进食,另一些则被牵持着进行出巡前的检视。

在表现马匹题材的绘画中,还包含了专门向中国皇帝或大汗进献骏马的图像。《拂郎国贡马图》是一件不同寻常的画作,此图为元末宫廷画家周朗(活跃于14世纪中叶)所绘,现存的手卷是一幅明代摹本,藏于故宫博物院(图122)。这幅画描绘了教皇特使马黎诺里(Giovanni dei Marignolli,活跃于1338—1353年)1342年在大都向妥懽帖睦尔(元顺帝,1333—1368年在位)贡马的场景,这一事件在《元史》中亦有记载。据闻,"拂郎国马"体型巨大,虽然这是由阿维尼翁教皇本笃十二

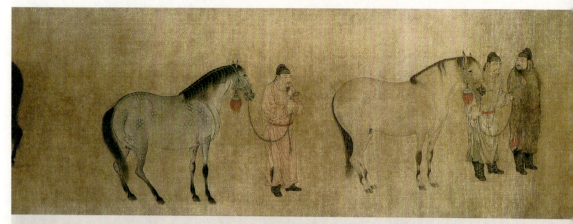

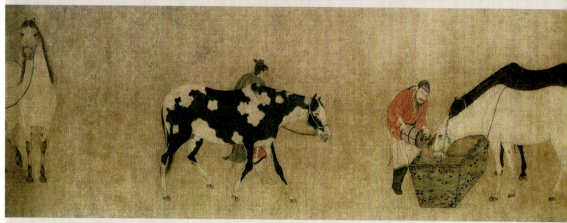

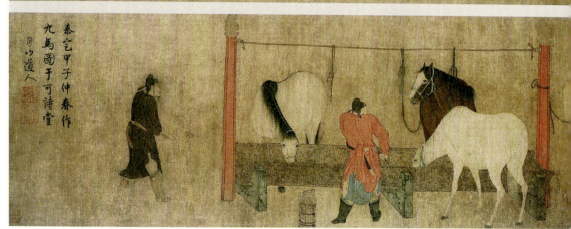

图18 任仁发（1225—1328）《九马图》（局部），1324年，手卷，绢本设色

世（Pope Benedict XII in Avignon）（丰山瓶的受赠者）馈赠的礼物，它却可能是在使臣前往大都的途中获得的。这匹骏马很可能来自中亚的察合台汗国，因为当时马黎诺里的使团成员在那儿受到了款待。

在这幅职贡图中，元代的社会思想与艺术实践产生了具体的融合。[28] 画中形象复兴了（假定历史上没有延续）中国唐代的图式，也唤起了古代关于明鉴和人才的叙述，同时它还突显出蒙古人对良马的关注。正如周朗画中的白描技法和精致的渲染所示，到了元代中期，最杰出的宫廷和职业艺术家们，也会将中国文人画的技法融入自己的实践当中——这个话题将在最后两章进行探讨。[29] 王渊（活跃于14世纪上半叶）是一位元代中期的职业画家，他的作品表明了画家在艺术领域整合元代多元文化的方式。王渊的部分作品设色浓艳，具有强烈的装饰性；另一些作品则施以水墨，借鉴了中国的文人画传统（图125，图128—图131）。王渊不仅在这两种风格间游刃有余，而且他笔下的主题也兼具汉人和蒙古人的审美趣味：他的作品融合了狩猎场区和精美园林的景致，禽鸟在画中既能作为猎物，又能作为观赏对象（此外它们还能表示官阶和地位，这些精美的禽鸟标志着官阶和个人成就）。[30]

## 大都的周遭景象

皇宫可被视为城市乃至整个帝国的缩影（蒙古王公的封地遍布中国，他们在各自的王府中进一步复制了这一点）。在大都的地图上，皇城内的绿色区域（图5）兼具汉式宫殿和蒙古草原的功能。同样，城墙周围的土地使用状况也相当复杂，这导致迁徙（游牧）和定居（农业）的生活模式产生了冲突。在大都的规划中，有一项是整修和重新启用大运河，并开凿通惠河，以将运河延伸到城内。这条运河既可供人们双向通航，也可用于向北方运送大米等谷物和茶叶。蒙古人还大力支持农业和蚕桑：他们赞助了许多关于耕织的图画和书籍，对水利和历法进行了规范管理，同时他们还鼓励技术上的进步与革新。然而，正

如一些异常精美的马具所示,蒙古人依旧热爱并仰赖他们的马匹——这与其军事优势、通信渠道、游牧生活和狩猎行为均有关联。图示为一副奢华的蒙古镀金马鞍【图19】,在鞍头上方还装有一块刻有雄鹿的饰版,这都是等级和特权的象征。无论我们能从这副金鞍中解读出多少它主人的信息,追逐的快感都是其中最突出的。鹿和禽鸟是许多艺术媒材中的常见主题,在玉器和纺织品中也能见到它们的身影,蒙古人服装外侧的金织图案中便有。

实际上,狩猎属于一项皇家活动,它与大汗的生活和都城的"宫廷时令"(court circular)错综复杂地交织在一起,其中的都城也包括了上都与哈拉和林,正如人们所想,狩猎构成游牧民族生活的一部分,也是成年仪式和时令节庆的焦点。[31] 台北故宫博物院藏有一件绘画名迹,图中描绘了忽必烈和他的妻子察必(1227—1281)外出狩猎场景,画面的背景以一种标准图式绘制而成,展现出一处城外的草原,至少对今天的观者来说,画中描绘的并不是某个具体的地点【图20】。不过,在大都的筹建计划中,方案的一部分就涉及对城市周边土地的规划和分区,其中一些区域既能用于耕种、放牧,也可以作为原始林区,即

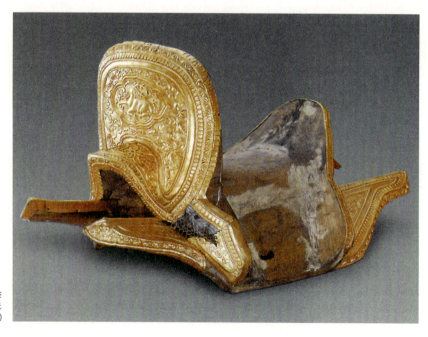

图19 黄金马鞍牌饰,中国,元代(1271—1368)

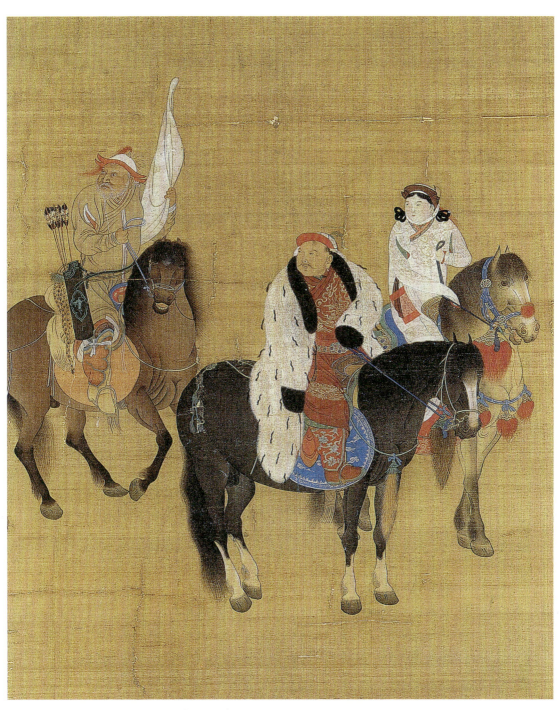

图 20 （传）刘贯道，《元世祖出猎图》（局部），1280 年早春，立轴，绢本设色

第一章 大都：欧亚大陆上的通衢大邑 | 53

为特定种群或动物设置的保留地，以供人们进行狩猎。土地问题中不可避免的摩擦、人们对基础设施和分区做出的调整，都将是我们探究用地问题的切入点。在《元史》的赵孟頫列传中，作者记述了一场约发生于 1290 年的马上事故，从此例中便可窥知大汗对赵孟頫产生怜悯和关切的原因。当时，忽必烈从自己的尚书右丞相吐蕃人桑哥（卒于 1291 年）那里听说，赵孟頫的马在皇城东墙边的一条窄路上滑倒，甚至跌入了护城河中，大汗随即下令将城墙向西移动两丈，以拓宽道路。[32]

《元史》中的另一些逸事展现了大都与它周遭的景象。其中一则出现在皇后察必的传中，想必这则故事是要突显她对国家事务的微妙影响，并表达她对人民的同情，但这也提供了一个切入点，我们可借此来探索大都早期城市景观的发展历程：这段时期始于 1272 年的建城，终于 1281 年察必的离世。从根本上说，察必遏制了官方对土地的专项征用。在首都及其周边地区，骑兵和驿马的总量势必不可胜计；但如何能寻得足够广阔的牧马草场，一直是马政官们长期担忧的问题。因此在 1273 年后的某一天，四名怯薛（keshig，禁卫军）上奏，他们要求在城外的郊区牧放马匹，忽必烈予以批准。怯薛们出示了一份地图，估计是为了向大汗详细说明他们要征用的区域，但察必阻止了这一提议，她认为，当初将牧场分配给军队和驿站的时候，大都还在规划和建设之中；而现在，郊区的土地都已经安置妥当，其中一部分划归给了当地的农民，他们基本是这一带的汉人，而且早就开始垦荒耕种了。"夺之可乎？"她问道。察必的干预十分奏效，迫使忽必烈搁置了官方对土地的公然掠夺。[33]

赵孟頫为我们提供了另一个视角，他是一位博学多才的政治家，也是一位杰出的文化领袖，这正是我们反复提及他的原因。1285 年，赵孟頫应忽必烈之招而入朝为仕，这引起了全国的轰动，因为他不仅是中国南方最杰出的人才之一，也是刚被击败的宋朝宗室后裔。随后，赵孟頫在元廷中处尊居显、历仕五朝，这并未妨碍他对中国书画遗产的博识，但很少有人能知道他有多大概率看到其他文化传统的顶级画作，例如来自伊儿汗国的大不里士和其他城市的波斯作品。虽然我们

缺乏相关的文字证据，但赵孟頫一定听说过拉施特并/或见过波斯的彩绘抄本，不过他不大可能看到《史集》，因为此书只在伊斯兰学校（madrasas）内部分发，其中不一定配有插图，而且仅出现于14世纪的前10年。赵孟頫的画作肯定参考了蒙古帝国内广泛流行的视觉造型，这点不足为奇。赵氏部分手卷的短横形式和比例，以及画中的取景技巧（如辽宁省博物馆藏《红衣西域僧》(图91)中的树木，还有藏于台北，传为赵氏的水墨画卷《古木散马图》）都是例证。[34] 如何对这些视觉证据做出解释，将是下一代艺术史学者面临的主要挑战之一。

值得注意的是，这些位于大都内外的皇家郊区马场，至少展露于赵孟頫的两幅画作之中。第一幅是赵氏的早期作品《浴马图》【图21】，这可能是他在1287至1295年第一次入朝为仕期间完成的。在一处近景中绘有几位来自不同地区、不同种族的马夫，他们在林中的溪流边刷洗着那些俊美的马匹。在绿树成荫的堤岸和清澈见底的溪水中，马儿们呈现出各色姿态：田园牧歌般的朴素场景，使图中高超的画技和笔法隐没于后。[35] 随后，赵孟頫又在《秋郊饮马图》(图84)中描绘了另一幕场景，此画作于1312年十一月，它既是为了庆祝受汉文教育的仁宗爱育黎拔力八达近日登基，也是赵孟頫在南方的家乡为官十年后重返朝廷的自白（apologia）。画面的背景也是这类林木稀疏的郊区草原，表明它有多种用途，如放牧、灌溉、奔跑、驯驭、繁殖和育养等。当成年马匹操练完后，一位红衣马夫带领它们前去饮水，而小马驹则在背景中的空地上扬蹄撒欢。

在赵孟頫的画作中，育马是一则相当直白的比喻，这意指大汗在自己的建议下选贤举能、培养英才。事实上在《秋郊饮马图》完成后不久，爱育黎拔力八达就宣布恢复科举（元朝实行左右榜制，这样更利于蒙古人和中亚人），汉人士大夫们皆大欢喜，这也足以令赵孟頫视之为自己仕途中最伟大的政绩之一。虽然经由科举而入仕为官者微乎其微，但重开考场的象征意义是巨大的，一些刻于1334年的砖雕［安徽歙县博物馆，见(图73)］似乎表现了考试结果公布后，人们在京城庆祝的传统场景。[36]

作为对马文化的颂扬，《秋郊饮马图》对蒙古人来说也同样具有

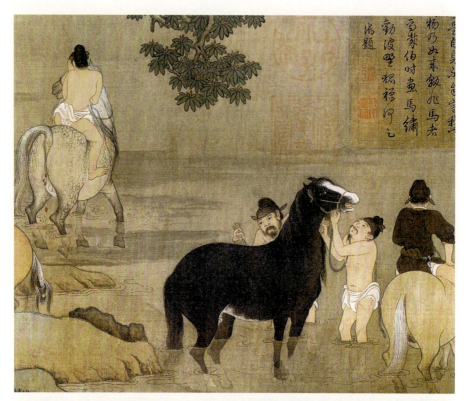

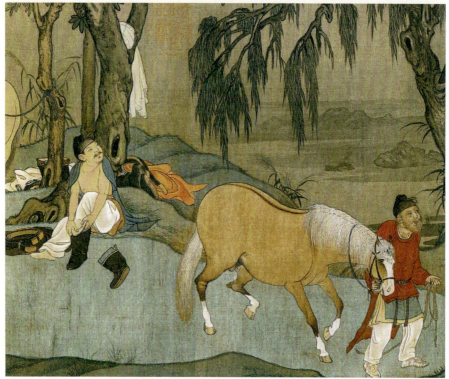

图21 赵孟頫（1254—1322）《浴马图》（局部），手卷，绢本设色

重要意义。如前所述，部分郊区土地肯定被用作牧养和训练的场所，以安置皇家骏马和种马，而另外的部分则为朝廷所用。在夏都开平府（上都）东北向不到10里（3英里）处有一片广阔的松林，此地以育养鹰隼等珍禽而闻名。皇后察必的名字似乎就源于这些珍禽，它们也是元代宫廷绘画中的一类题材［见（图119），为一幅元末的鹰画］。这种林地可能是首都附近的一处猎场，蒙古皇室可以在那里以鹰、犬捕猎，而且他们还可以亲自骑射。这些狩猎方式均体现在一幅传为刘贯道（活跃于13世纪末）所绘的立轴上，此画题为《元世祖出猎图》，现藏于台北【图20】。[37] 在另一些描绘蒙古人和其他游牧民族打猎的作品中，画面通常都以草原为背景，但忽必烈也经常在自己的巨邑大都周围狩猎——例如，当第一次直隶大地震在1291年袭击首都地区时，他恰好就在城边行猎。一手文献中描述了当时建筑物和基础设施遭受的破坏，地下河在整片地区喷涌泥沙，引发了海啸般的洪水。忽必烈对这一天兆深感忧虑，并希望了解其原因，他即刻调遣驭手前往都城召开朝会，我们将在后面的章节中对此进行讨论。

《谢幼舆丘壑图》是另一幅赵孟𫖯的早期山水人物画，这件作品就是由元朝混乱的宇宙秩序生发而成的（图65），我曾有专文讨论。[38] 长期遭受唾骂的桑哥，最终也因为直隶地震而失势倒台，赵孟𫖯就是将他绳之以法的士人之一。《谢幼舆丘壑图》绘于13世纪90年代初，虽然这是一幅自画像，它却呈现出一种历史性的伪装。这位元代文人画家借用了一则历史典故，在这则故事中，中国南方的朝臣谢鲲（字幼舆，281—324）以"朝隐"自居——这个词的意思是说，一个人虽然身居都邑的复杂环境之中，但其实内心仍是一位坦荡洒脱的士人。在赵孟𫖯的画中，他把自己画成了这种看似矛盾的个体，即朝臣—隐士。这个形象也可作为一则寓言，因为作者正位于一处自觉的（self-consciously）古代空间单元（类似一个洞窟或雕塑的壁龛）之中，他端坐在一张兽皮上，就像古代绘画中同类隐士一般。他面前的溪水边生长着成对的松树，它们象征着朝中文人的典雅和高贵。因此，这里有一种奇妙的置换作用：我们所见的是庙堂和宫廷中庄严的朝会，但画面看着却像一处质朴的乡间田园。此外画中还有另一层含义：这些松树是所谓的连理木，在古

代,只有当王者之德遍及天下时才会出现这种祥瑞。这幅画构成了一套完整的寓言,它的言外之意是忽必烈的恩德也广布天下。

  元代时,在博通经籍的士人阶层中兴起了一场复古运动,所以包括我在内的学者们一贯强调《谢幼舆丘壑图》的中国特质,强调它对古典元素的复兴,因为它正是复古运动的一部分。然而,关于元代宫室的记载将促使我们重新思考此画的表现手法,它可能不只是一种单纯的复古。例如,大明殿是元代宫室建筑的主体,即元人《宦迹图》中崇天门后的大型建筑之一(图13),根据文献记载,其内部的装饰能让人联想到草原风光。宫殿的地板上铺有漆成绿色的皮革,它们看着就像茫茫草原一般,而墙壁上则饰有金色的山水——它们很可能是以古代的"金碧"或"青绿"风格绘制的。[39] 换言之,忽必烈不仅在自己的草场内植满了移入的青草,他还用自己草原故乡的形象来装饰宫中的大殿——这是另一种置换的效果。赵孟頫的复古主义是一种忠诚而又独特的中国式回响。从赵孟頫现存的作品来看,画中精雕细琢、形象错综地交织着古意与今事,在忽必烈的巨邑——大都的政治核心中,赵氏笔下的形象脱颖而出,构成了最引人注目的视觉印象。

# 注 释

1  本章的部分内容曾于2013年6月在台北举行的会议'Cityscapes in Europe and Asia, 13th–20th Centuries'中发表,此会由台湾师范大学和苏黎世大学(Zürich University)共同发起。

2  Thomas DaCosta Kaufmann, *Towards a Geography of Art* (Chicago and London, 2004), p. 351.

3  台北"中央"图书馆藏有一幅1579年的版本(编号04162)。此图的重印本见朱思本,罗洪先等《广舆图》(台北,1969年)。朱思本所受的教育,源自以江西龙虎山为祖庭的道教正一派,他后来在该派中迅速崛起。正一派在蒙古人南侵后得到了忽必烈的支持,并在京城拥有杰出的领袖,玄教大宗师吴全节就是一例。1299年,朱思本开始了他的旅行。利用道教网络,他得以在中国各地广泛游历,沿途考察自然的生息变化,随后便到达首都。1311至1320年间,朱思本受命代表仁宗皇帝,对中国的大河和圣山举行祭祀。被委以此任后,他走访了中岳嵩山和南岳衡山,并负责所有与地图制作相关的活动。在十年的工作中,他似乎重绘了全新的地图,最终完成了7英尺宽的《舆地图》——虽今已失传,但通过《广舆图》便可以略得其貌。

4  Timothy Brook, *The Troubled Empire: China in the Yuan and Ming Dynasties* (Cambridge, MA, 2010), p. 173.

5  考古报告见魏坚,《元上都》,两卷本(北京,2008年)。上都的航拍图见 *The World of Khubilai Khan: Chinese Art in the Yuan Dynasty*, ed. Watt, fig. 1.100。

6  实际上,哈拉和林的具体地点直到现代才被发现,见 Nancy Shatzman Steinhardt, 'Imperial Architecture along the Mongolian Road to Dadu', *Ars Orientalis*, XVIII (1988), pp. 59–93。

7  "布斯考特大师"(Boucicaut Master,活跃于1390—1430年)及其工作室所绘, *Livre de Merveille du Monde* (c.1410–1412), Fr. 2810 f.3v., 羊皮纸彩绘, 42×29.8厘米, 巴黎国家图书馆藏。相关图像的线上资源见 www.bridgemanart.com 或参见 Jean-Paul Roux, *Genghis Khan and the Mongol Empire* (New York, 2003), p. 46。

8  因此次考察,潘昂霄在1315年刊布了《河源志》(据信原始版本已佚失)。

9  相关讨论可见 *Cambridge History of China*, vol. VI : *Alien Regimes and Border States, 907–1368*, ed. Herbert Franke and Denis Twitchett (Cambridge, 1994), p. 458。

10  此领域的英文研究成果有 Cary Y. Liu, 'The Yüan Dynasty Capital, Ta-tu: Imperial Building Program and Bureaucracy', *T'oung Pao*, LXXVIII/4-5 (1992), pp. 264–301; Nancy Shatzman Steinhardt, 'The Plan of Khubilai Khan's Imperial City', *Artibus Asiae*, XLIV/2-3 (1983), pp. 137–158; 以及 Steinhardt, 'Imperial Architecture under Mongolian Patronage: Khubilai's Imperial City of Daidu', PhD thesis, Harvard University, 1981。新近的概述性文章见孙志新(Zhixin Jason Sun),'Dadu: Great Capital of the Yuan Dynasty', in *The World of Khubilai Khan: Chinese Art in the Yuan Dynasty*, ed. Watt, pp. 41–63。

11  见《辍耕录》,卷二十一。另一相关文献为萧洵(活跃于1396年),《故宫遗录》(台北,1966年)。夏南悉(Steinhardt)和其他学者都对其进行了研究(参见前注)。

12  见 John W. Dardess, 'From Mongol Empire to Yüan Dynasty: Changing Forms of Imperial Rule in Mongolia and Central Asia', *Monumenta Serica*, XXX (1972–1973), pp. 117–165。关于其概述见孙志新'Dadu'。

13 真金的儿子继承了忽必烈的皇位，即后来的成宗铁穆耳（1294—1307年在位）。

14 Marco Polo: *The Description of the World,* vol. I, trans. A. C. Moule and Paul Pelliot (London, 1938), pp. 212–213.

15 Morris Rossabi, *Khubilai Khan: His Life and Times* (Berkeley, CA, 1988), pp. 125–126; Jonathan Hay, 'Khubilai's Groom', *RES: Aesthetics and Anthropology,* LVII–LVIII (1989), pp. 125–126.

16 这一数据源于熊梦祥（活跃于13—14世纪），《析津志辑佚》（成书年代不明）（北京，1983年），第54—94页。只有白塔和白云观（丘处机曾在此掌教并受供奉）得以幸存。见孙志新'Dadu'。

17 相关研究可参见 Anning Jing, 'The Portraits of Khubilai Khan and Chabi by Anige (1245–1306)', *Artibus Asiae,* LV/1-2 (1994), pp. 40–86; Anning Jing, 'Financial and Material Aspects of Tibetan Art under the Yuan Dynasty', *Artibus Asiae,* LXIV/2 (2004), pp. 213–241。

18 Nancy Shatzman Steinhardt, 'The Temple to the Northern Peak at Quyang', *Artibus Asiae,* LVIII/1–2 (1998), pp. 69–90.

19 《西湖清趣图》（*Scenic Attractions of West Lake*），弗利尔美术馆藏（Freer Gallery of Art, F1911.209）。人口分布图见 *Cambridge History of China,* eds, Herbert Franke and Denis Twitchett, vol. VI, Map 37。

20 张择端12世纪早期的真迹现藏于故宫博物院，画后题跋的图片和相关讨论，见陈韵如，《张择端〈清明上河图〉的画意新解》，《台大美术史研究集刊》，2013年第34期，图1.1.1，第41—104页。

21 永乐宫就是一例。关于这一主题的讨论，见 Lennert Gesterkamp, *The Heavenly Court: Daoist Temple Painting in China, 1200–1400* (Leiden, 2011)。此领域的英文研究见陈韵如（Chen Yunru），'Bedazzling Free-form Assembly: Wang Chen-p'eng's Ruled Line Painting and Collecting Activities of the Yüan Court'，此篇论文曾在波恩的"中国艺术：收藏与观念国际研讨会"（Art in China: Collections and Concepts, International Symposium）上宣读，2003年11月21—23日。

22 "蒙古人征服巴格达"（Conquest of Baghdad by the Mongols），1258年。出自拉施特，《史集》中的跨页插图。大不里士（Tabriz？），约1300—1325年。纸本水彩于金绘。右页：37.4×29.3厘米，左页37.2×29厘米。柏林国家图书馆东方部（Staatsbibliothek Berlin, Orientabteilung），ms Diez A., fol. 70；插图收录于 Roux, *Genghis Kham,* p. 64。

23 傅熹年对其进行了重新断代，见孙志新'Dadu'，及 *The World of Khubilai Khan: Chinese Art in the Yuan Dynasty,* ed. Watt, 图51与图230。

24 关于画中此处描绘的内容，目前还没有达成共识。一项新近的研究见林梅村，《元大都的凯旋门——美国纳尔逊·阿金斯艺术博物馆藏元人〈宦迹图〉读画札记》，《上海文博》，2011年第2期，第14—29页。

25 见孙志新'Dadu'，图1.59; 'Basin [China]' www.metmuseum.org, 检索号02.18.689, 检索日期: 2014年3月24日。渎山大玉海现在被安置于北京北海公园的团城，以供人们观览。乾隆年间（1736—1795）对其进行了重新雕刻。

26 相关研究见 Oleg Grabar and Sheila Blair, *Epic Images and Contemporary History: The Illustrations of the Great Mongol Shahnama* (Chicago, 1980)。

27 例如，在一张13世纪的织毯上就有梅枝的图样，長刀鉾保存会（Naginataboko Preservation Association）藏；见 *The World of Khubilai Khan: Chinese Art in the Yuan Dynasty,* ed. Watt, 图1.47。

28 可比较洪再新与曹意强的论点,'Pictorial Representations and Mongol Institutions in *Khubilai Khan Hunting*', in *Arts of the Sung and Yuan: Ritual, Ethnicity, and Style in Painting*, ed. Cary Y. Liu and Dora C. Y. Ching (Princeton, NJ, 1999), pp. 180–201。

29 一件可靠的周朗人物画为《杜秋图卷》(故宫博物院),表明他的风格是多种技法相互结合形成的。

30 在现存最早版本的《事林广记》中(1328—1332,台北故宫博物院,后集,卷10—13,《冕服十二章图》),元朝官服的章纹上有雉鸡、孔雀等禽鸟,表现了"文"的观念。关于王渊绘画的研究见汪悦进(Eugene Y. Wang),《"锦带功曹"为何褪色——王渊〈竹石集禽图〉及元代竹石翎毛画风与时风之关系》,载《千年丹青:细读中日藏唐宋元绘画珍品》,上海博物馆编(北京,2010年),第289—313页。

31 关于马可·波罗的相关记载,见 Marco Polo, *The Description of the World* (*Travels of Marco Polo*), vol. I, trans. and annot. A. C. Moule and Paul Pelliot (London, 1938), p. 231。

32 宋濂,《元史》,卷一百七十二(北京,1999年),第三册,第2685—2688页;Shane McCausland, *Zhao Mengfu*: *Calligraphy and Painting for Khubilai's China* (Hong Kong, 2011), p. 342。故宫博物院藏有一幅赵孟頫1296年绘的《人骑图》卷,这或许是一幅自画像(所画亦可能为其弟赵孟籲),骑者的尊严在画面中得以恢复。

33 宋濂,《元史》,卷一百一十四(北京,1976年),第十册,第2871—2872页。Francis Woodman Cleaves, 'The Biography of the Empress Čabi in the Yüan shih', *Harvard Ukrainian Studies*, III–IV/I (1979–1980), pp. 138–150, esp. n. 3 and pp. 142–143。

34 参见'Bahram Gur Fighting a Wolf from Firdausi', *Great Mongol Shahnama* (Iran, 1330s),现藏于哈佛大学艺术博物馆(Harvard University Art Museums)。

35 此画中的背景,与摩根图书馆(Morgan Library)收藏的一幅波斯手稿并无二致,其中描绘了一匹公马正在追赶一匹发情的母马。该画绘于伊朗的马拉盖(Maragheh),年代为1297至1298年或1299至1300年,19世纪时有所增补(MS M.500 fol. 28r)。

36 见孙志新'Dadu', p. 54,图71–74。

37 对刘贯道的研究,见洪再新,'Pictorial Representations and Mongol Institutions in *Khubilai Khan Hunting*'; Jonathan Hay, 'He Cheng, Liu Guandao, and North-Chinese Wall-Painting Traditions at the Yuan Court',《故宫学术季刊》,2002年第20卷第1期,第49—92页。

38 Shane McCausland, '"Like the Gossamer Threads of Spring Silkworms": Gu Kaizhi in the Yuan Renaissance', in *Gu Kaizhi and the Admonitions Scroll*, ed. Shane McCausland (London, 2003), pp. 168–182.

39 *Cambridge History of China*, eds, Herbert Franke and Denis Twitchett, vol. VI, p. 609.

# 第二章

## 逍遥法外的妖僧

《元史·世祖本纪》中有一段简短的叙述，提到在至元二十一年（1284）九月，一名叫杨琏真伽（藏语为 Rinchenkyap）的内亚僧人得到了大汗的批准，可以使用宋朝皇陵中的金银和珍宝来整修天衣寺。[1] 会稽紧邻杭州以南的绍兴，它的周边坐落着宋朝的皇陵建筑群，陵区中的几座墓葬应该分布于天衣寺的辖区之内，亦有可能位于寺庙旧有领地的边缘。起初，当地的佛教徒觊觎陵区建筑的木料，并企图利用它们修缮房屋，但他们的邻人宋陵看守罗铣坚决反对，双方因此在当地发生了纠纷，随后事态又上升至州府，最终一路上升到了全国层面。

　　僧侣们转而向杨琏真伽求助，他是前南宋首都杭州最尊显的高僧之一。杭州在 1276 年被元军占领前向来被称作"临安"，入元后也一直是全国最大的城市，马可·波罗对其盛赞不已，并称此处为"行在"（Kinsai）。可想而知，杨琏真伽在朝中颇受青睐，吐蕃臣僚桑哥对他尤为倚重：桑哥不仅是忽必烈的尚书右丞相，也是 13 世纪 80 年代后期最大的权臣。结果，在中国南方士绅最敏感的文化场域之一，那些具有政治象征意义的宋朝遗迹惨遭宗教暴力的蹂躏，这场臭名昭著的事件引发了整个中国南方的猛烈反响。在中国后世论述元代艺术时，这种创伤性经历成了普遍主题。但在此处，这些论调提供了一个具体的背景，使我们得以听见南方地区微妙的异议之声、对宋朝的哀叹，以及个人对新兴元朝的抵抗。这些人采用了怎样的模式、主题、图像和符号来进行表达？他们交流的公开程度如何？我们又能从中发现元朝文化的哪些线索？

# 宗教艺术赞助者

　　杨琏真伽是一个结了婚的西夏僧人，而且还拥有绝佳的政治人脉：他的靠山是畏兀儿化的吐蕃权臣桑哥，此人精通多门语言，曾侍奉过八思巴大师，后来在总制院（负责执掌吐蕃与佛教事宜）中平步青云，最终于13世纪80年代成为忽必烈的尚书右丞相。[2] 杨琏真伽很可能是藏传佛教萨迦派的成员——八思巴就曾受教于萨迦法王（1251年卒）——而他的政治靠山，以及忽必烈和他的皇后察必，也都属于萨迦派信徒。大约在1278年，或者至少在1276年杭州陷落后不久，杨琏真伽就被任命为江南总摄，负责执掌佛教事务。杭州不仅是元代中国最大的城市，也是蒙古人南下后藏传佛教的主要活动中心，这在很大程度上得益于杨琏真伽的经营。元代时，雕石造像之风遍布杭州，但仅有部分石刻得以保留至今，杭州中心吴山的密宗麻曷葛剌像是一尊罕存的实例，其年代题为1322年【图22】。居庸关云台内的天王像也属于这类石刻，这些拱门内壁的浮雕保存较好，整体雕造时间为1342至1345年【图23】。尽管杨琏真伽被封为两大总摄之一，*但他依旧想极力夸耀元对宋的全胜，而不仅是精神上的征服。根据汉人文史学家陶宗仪（活跃于1360—1368年）的说法，杨琏真伽"怙恩横肆，执焰烁人，穷骄极淫，不可具状"；他和手下的党徒们越权维护佛寺的院区和建筑，行为极度粗暴，并一再羞辱当地居民，以此昭示元对宋的征服。[3] 这种情况一直持续到1291年五月才结束：当时桑哥在京城失势，以致在官修的《元史》之中，桑哥的列传被归于"奸臣"之属，而杨琏真伽也随之遭到调查和罢免。[4]

　　杨琏真伽是否真如中国传统史料中描述的那样堕落，我们可能永远无法知晓。对于像他和桑哥这样的人物，中文史料的描写都充满了敌视意味，作者们皆以义愤的被害者口吻进行表述，并称这些人的行为从根本上就与汉人的情感相悖。尽管杨琏真伽的做法激怒了前宋的

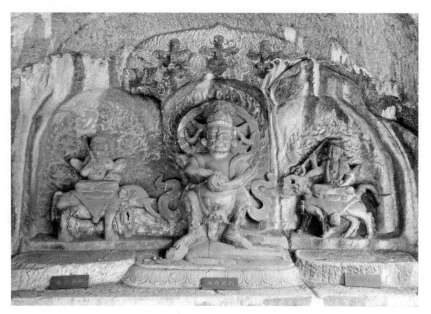

图22 麻曷葛剌(战神)石像,1322年。畏兀儿军事将领伯嘉努出资开凿,杭州吴山宝成寺。学界一般认为,右壁的汉文题铭与左壁的畏兀儿文是相互对应的。由于此处已预先安装了金属护网,所以在"文化大革命"(1966—1976)中,这里成了这一带唯一幸存的石窟。此窟左侧的唐代佛像均遭"斩首"

图23 河北省居庸关云台内的浮雕天王像

文人精英（更不用说后来的汉人史家），他却修缮和建造了数十座佛教寺庙和其他建筑。此外，杨琏真伽夫妇还是杭州地区佛教艺术的主要赞助者，二人赞助了佛经的印制和刊行，并主持兴建了佛阁梵寺和浮屠宝塔，这些建筑中就包括筑于杭州的前宋皇宫之内、臭名昭著的镇南塔。不过，杨琏真伽却得到了当地僧侣阶层的大力支持：例如在洗劫宋陵的过程中，他的主要帮凶宗允和宗恺就是绍兴会稽泰宁寺的本地僧侣。会稽临近杭州南部，但更为重要的是，南宋皇陵也位于会稽一带，它们就建于绍兴东南的攒宫山下。（如今这里被称作"宋六陵"，人们将陵区改造成了农田中的遗址公园，但并无太多可供观览之处。）正如我们将看到的那样，杨琏真伽认为，自己的一大职责就是恢复先前佛教建筑的原本用途，并接管那些曾经属于佛寺的土地和田产。

  杨琏真伽夫妇以身作则，出资在杭州开凿了一批精美的石雕，1282 至 1291 年间，工匠们便在飞来峰摩崖造像；飞来峰对面是著名的灵隐寺，坐落于西湖以西的山丘之上。[5] 杨琏真伽在山上的铭刻表明他十分精于宫廷政治，在忽必烈统治后期的继承问题上尤为明显。[6] 长期以来，人们都将飞来峰上出现的这些神秘造像视为外界对中国内地传统佛教场域的侵入，然而最近的研究表明，由杨琏真伽夫妇赞助的这些石刻（其上刻有 1289 至 1292 年的供养铭文）竟是不分门户的，其中既包括了吐蕃的密宗造像，又含有汉传宗派的佛教雕塑。一尊开凿于 1289 年的造像【图 24】体现了汉化的印度风格，这与中国传统风格的人物有着异曲同工之处；又如第 45 号龛中的坐佛（编号取自黄涌泉），它的造型庄严而神圣，并以正面示人，不朽的身躯有力地显现出内在的灵性。由杨琏真伽委命开凿的另一尊造像于 1292 年落成，这是一尊骑兽的密宗多闻天王（第 50 号龛，黄涌泉标为第 43 号龛），开凿此像之时，杨琏真伽可能在请求朝廷从轻发落，所以上层便推迟了对他的审判，最终由忽必烈予以宽赦。而天王附近的度母造像，则呈现出娇娆的南亚风格【图 25】。

  杨琏真伽在杭州城外劫掠了宋帝诸陵，这为我们提供了一个机会，来更广泛地审视中国南方并入蒙元帝国后随之出现的文化方面的问题。杨琏真伽在杭州的活动有哪些更为广阔的背景？通过宫廷中的

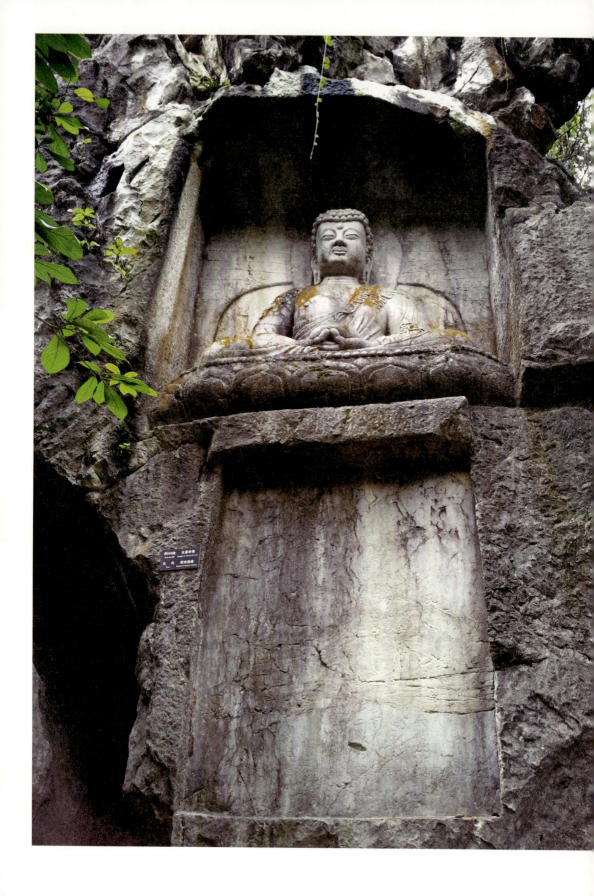

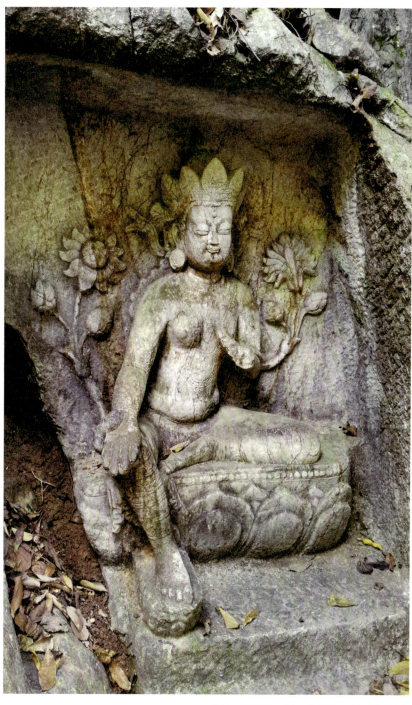

图24 石雕坐佛，杨琏真伽委命开凿，1289年。杭州城西飞来峰（第66号龛，黄涌泉标为第57号龛）。这件作品为我们展现出元代的多元文化：佛像下方的供养铭文皆以汉字刻成，但佛龛后壁上的铭文却是吐蕃式梵文

图25 印度风格的度母像。元代，13世纪晚期。杭州城西飞来峰（第51号龛，黄涌泉标为第44号龛）。以浅浮雕表现的项链紧贴着肩部和乳房，下垂直至腹部，这不仅突出了躯干起伏的表面，而且还彰显了身体柔软的质感，使人物具有一种浓烈的娇娆之美

第二章 逍遥法外的妖僧 | **69**

关系，他获得了哪些（默示或其他方式的）支持？他的活动在多大程度上与蒙古皇室对宋朝及其艺术旧藏的态度相一致？对那些忠于亡宋和华夏文化遗产的南方人而言，杨琏真伽的行为又产生了怎样的后果？

无论过去还是现在，蒙古人都被视为一个崇尚暴力且追求物欲的民族，他们只喜欢黄金和丝绸等包含固有价值的物品；他们之所以重视中国腹地，主要是看中那里创造财富的潜力，同样也是因为那里能为蒙古人提供享乐所需。在蒙古人建立帝国的过程中，他们靠着令人闻风丧胆的暴力和恐怖手段征服挞伐，拉施特就记载了成吉思汗征战时的残忍手段，其中就包括活煮俘虏，而蒙古人为此付出的代价则是背负骂名，他们或许会被视为少有或毫无审美感受的鄙俗之人。[7] 忽必烈欲使宋朝忠将文天祥（1236—1283）降元，苦劝数年依旧无果，即便用刑仍无济于事，忽必烈最终失去了耐心，下令将文天祥处死。然而正如我们所见，忽必烈建立了一座宏伟的城市作为自己的帝都，并在1271年采用了一个中国的王朝名称。成吉思汗时代曾开创了一种穷兵黩武、肆意侵略的扩张模式，忽必烈改国号为元则意味着前述模式的终结，他开辟了一种全新的文化样态，同时也昭示着自己身居可汗的尊位，即四大汗王之首。

在忽必烈的统治后期，他和察必是佛教的主要赞助者，尤其是藏传佛教，其神秘的精神信仰和宗教活动与蒙古萨满教有诸多相同特征；除佛教外，他们也会赞助其他类型的宗教。[8] 正如南方港口泉州（西方旅行者称为"刺桐"，Zayton 或 Zaytoon）所示，在元代中国，艺术与多元信仰间的关联无处不在，佛教的各种宗派，伊斯兰教、印度教、摩尼教、基督教（景教和罗马天主教）和民间信仰皆有发展，且大多都与宫廷存在着某种联系。在一块1281年的泰米尔语石碑中，碑文既颂扬了忽必烈的统治者身份，又赞誉了他对外国人和贸易的开放态度。[9] 又如，景教在一些蒙古部落中并不罕见，那些嫁入成吉思汗家族的妇女中就有景教教徒，忽必烈的母亲就是一例。换言之，蒙古人渴求的并非万宗归一或宗教宽容，因为在蒙古社会中，多种信仰并存、上层慷慨赞助宗教是一贯固有的现象。汉人官员向皇帝提出异议，他

们反对皇家斥巨资赞助各类佛教宗派，而忽必烈所属的萨迦派无疑是最大的受益方。[10]

皇家在各类艺术中耗斥巨资，这给人的印象是文化产业尚未规范，还呈现出不受控制的杂糅品味与混搭风格。从现代角度来看，华北和蒙古的一些出土物引发了关于审美趣味的问题，例如一些造型敦实的钧瓷被施以厚釉，并烧制出窑变效果；此外，在大都和内蒙古出土的大型彩釉香炉【图 26】也是一例。[11] 不过，这些瓷器展现的一定是蒙古人特有的品味吗？在当时，彩绘器物司空见惯，厚胎陶瓷也广为流行；这同样可能是中国北方的审美趣味。大都曾出土过一些吐蕃艺术品，它们皆呈单色且颇为雅致（如陶器），克利夫兰艺术博物馆也保存着一幅精美的小型元代吐蕃绘画（图 92）。事实上，从金朝到蒙古帝国和元朝早期，奢侈品上的装饰手法与审美模式既说明了北方的自信，也彰显了区域风格的延续性。北方艺术品呈现出丰富浓艳的色彩，此外其表面也具有粗犷豪放的质感，相较于当时中国北方的壁画传统及其他视觉媒材，二者呈现出的效果是高度一致的。山西地区的寺观壁画表明，彩绘和充满纹理的视觉效果不仅广泛运用于宗教艺术的装饰，也会出现在朝廷和官方敕造的建筑之上。20 世纪初，人们从山西省广胜下寺中移出了一幅彩绘壁画，其绘制年代约为 1319 年，现藏于纽约大都会艺术博物馆。在这幅表现药师净土的画面中，就有一尊类似上文提及的香炉，此外画中还绘有大红漆碗等典型的奢侈品［可对比（图 72）］。[12] 在广胜下寺另一幅绘于 1354 年的壁画中，画家表现了文殊菩萨在一处同样精雅的环境中书写《般若波罗蜜多心经》的场景【图 27】。器物与风格相互参照的现象表明一种艺术经济的存在，有标准化的作坊迎合这些客

图 26　三彩镂空薰炉，元代，1279—1368 年。20 世纪 70 年代出土于呼和浩特托克托县东胜州故城

第二章　逍遥法外的妖僧　｜　71

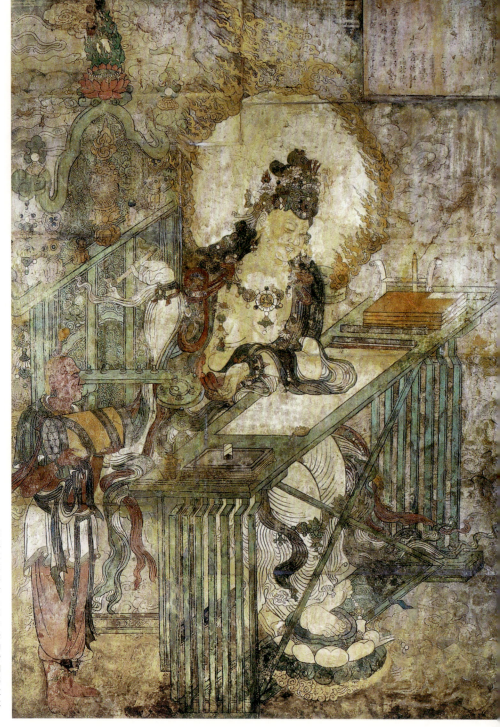

图27 文殊伏案像，1354年，泥底彩绘壁画。这位文殊菩萨正在书写《心经》，其形象展露出男女相同体的特质，与观音菩萨存在些许共性。画中的桌子以透视法绘成，"平行"的线条共同朝观者汇聚，桌面上则摆放着标准的书写工具，画面左侧的侍从是一位非洲人

| 蒙古世纪：元代中国的视觉文化（1271—1368）

户，尽管只有壁画作坊必然是流动的。

在本书的第一章中，我们介绍了大都宫殿的精心规划与其中和谐统一的艺术制作，它们都旨在营造一种视觉上的连贯性。例如饰以团凤和花卉的帏盖，它的大小和图样都与元大都中一方浮雕石刻相当（图8）。假定这些织物是由蒙古人赞助制作的，通过对它们的仔细研究，我们便会发现其惊人的审美高度和技术水平。[13] 同样，在一件复杂的（以单、双经线交替织造）丝织品基底上，有一幅用金属丝线绣成的团形双凤图案，这种纹样也出现于石刻之上。蹙金绣技术中会用到捻紧的金线，它们可以呈线状密铺，也可以通过翻折来绣出图案，接着匠人会在薄纱的基底上镶边和缝制，从而形成一种珠饰效果。团凤的周围绣着翻卷的花卉纹样，所用丝线有着一种自然主义的色彩，并表现出众多荣枯不一的花瓣和叶片；但它们的精彩之处还不止于此：这些纹样和谐地翻转并呈现出自然的透视，如此便能展露花卉丰富的姿态和卷曲的效果，各色绣线细密排列、相互交织，它们自然地展现出刺绣的表面质感和运动态势，从花瓣或叶底到尖端末梢都尽显其妍，从而增强了这些图案的优雅之感。我们有理由相信，委托此类物品的金主必会对其赞赏有加。

## 征服者与战败者的复杂关系

尽管元廷征收了宋朝皇室的财富，但很难想象忽必烈和察必会故意将其充作皇家赞助经费，并以此支持艺术和宗教活动。各种逸事表明，在忽必烈的统治时期，蒙古统治者与战败的王朝间有着更为复杂的关系。需要强调的是，下文中的细节内容全都摘自中国官修的《元史》。各种其他语言的文献中也有关于察必的记载，包括拉施特的《史集》；蒙古历史学家萨囊彻辰（Sagang Sechen）的《蒙古源流》（*Erdeni-yin tobchi*）；以及吐蕃历史学家公哥朵儿只（Kun-dga'-rdo-rje）汇编的《忽兰·迭卜帖儿》（*Hu-lan deb-ther*，意为"红册"，1346年。

但此书可信度较低），不过这些资料的价值仍有待充分挖掘。察必氏【图28】于1273年被册封为"贞懿昭圣顺天睿文光应皇后"，《元史》的作者认为她受此尊号当之无愧。[14] 1281年察必氏去世后，忽必烈对她倍加思念，二人爱子真金（1243—1286）的离世又加剧了忽必烈的痛楚：真金自1273年便被立为太子，几年后他开始在政事中推行汉法，但年仅43岁便撒手人寰。

据《元史》中的列传记载，1276年南宋战败后，忽必烈命前宋幼主恭帝（1274—1276年在位）和余下的宋室成员朝于上都宫廷，并在那里举办盛宴来庆祝胜利。当时众人都尽情享受，察必皇后却黯然神伤——她为宋朝的灭亡和自己子孙（即后世的元朝统治者）的未来而忧心忡忡。察必尤为关心宋朝太后所受的对待——忽必烈将她强行扣居于上都，以保证她的安全。为使妻子高兴，忽必烈下令将宋府库的古物迁至大都，他将这些物品陈列于殿庭之上，以供察必观览。皇后遍视即去，看着这些永远无法传于宋室子孙的珍宝，察必想到了本族的后嗣，她说自己为宋朝的覆灭所触动，以至于不忍从中挑选任何一件物品。她的态度在另一则逸事中更加引人注目：忽必烈曾责备她从太府监支用缯帛"表里各一"，因为这些都是军国所需，而非皇室的私家之物；传记中称，此后察必就为自己领导的宫女们树立了勤俭节约的标准。皇后的聪明才智也得到了时人的褒扬，有一次，忽必烈在外出射猎时被太阳晒伤了眼睛，她就发明了一种带檐的帽子进行遮护，此后这种设计便广为流行。

杭州城于1276年春失陷沦亡，其他史料中的线索进一步说明了蒙古朝廷对此事件的反应，其中一则透露了那些绝世书画珍品的命运。学者兼官员王恽（1227—1304）记录了1276年冬前宋皇室旧藏（包括书籍、卷轴书画和礼器）从杭州运至京师的情况。在《书画目录》的序言中，王恽描述了自己在他人陪同下一同观览名迹的过程，他在彼时精挑细选，并最终择取出录于书中的这200多件顶级书画珍品。[15]因此，许多中国古代名迹即刻进入大都，成为元朝的官方和皇家收藏，这个王朝在政治上象征性地拥有了中国的过去。但还是那句话，意义在于细节。

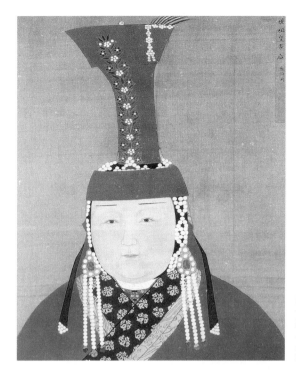

图28 佚名(元代，13世纪后期)，《世祖皇帝后彻伯尔》(察必皇后)，册页，绢本设色

王恽列举了147件书法作品和81幅绘画作品（共228件），其中包括王羲之（303—361）、孙过庭（646—691）、怀素（737—799）、黄庭坚（1045—1105）等人的法书；随后是顾恺之（约345—409）、阎立本（约601—673）、吴道子（680—740？）、王维（701？—761）、李思训（651—716）、黄荃（活跃于10世纪中叶）和李公麟（1049—1106）等人的画作。不过，肯定还有大量他尚未清点出来的书画珍品。这份清单表明，蒙古大汗拥有的作品不仅囊括了中国古代最具代表性的名迹，也全面涵盖了各类题材。在这份列表中，某些作品堪称表现浪漫韵事的典范，例如传为顾恺之的《洛神赋图》，此画在当时存在许多不同的版本。[16] 今天，与顾恺之关系最为密切的绘画，是现藏于大英博物馆的《女史箴图》，但这幅画在元代似乎仍为私人所藏，我将在第五章中论及。[17] 在这份绘画清单载录的首件作品中，画家展现了中国古典传统中的帝王典范，此画即阎立本笔下的《古帝王一十三名》**——这幅手卷描绘了汉代和六朝时期（220—589）的统治者形象，现藏于波士顿美术馆【图29】——另外，宋朝诸帝的画像也均载录于王恽的列表中，这表现出忽必烈对中国先帝典范的兴趣，其中也包括他自己

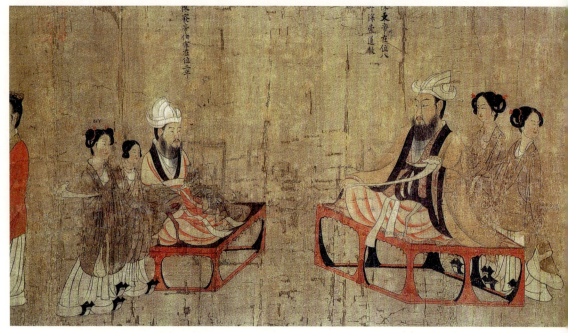

图29 （传）阎立本《十三帝图》(局部)，手卷，绢本设色。此卷乃一件罕存的唐代早期（7世纪晚期）卷轴画，这一局部中展现了南陈文帝（559—566年在位）和废帝（566—568年在位）（557—589）的文

刚刚征服的宋朝统治者。值得注意的是，历代中国帝王像不仅引起了忽必烈的兴趣，而且在整个蒙古帝国中也颇具影响，波斯伊儿汗国的绘画中便体现了这点：例如，在1314年大不里士版拉施特的《史集》中，大唐皇帝的形象便赫然在目【图30】。

此外，在王恽的单目中还录有大量鞍马、花鸟、兽畜、山水和界画。这些书画与残存的金朝旧藏共同构成了一批可供研习的资源，只有具备相应资质的鉴赏家和学者，活跃于宫廷的书画家才可得见。在元代早中期的宫廷书画家中，有刘贯道、何澄（约1223—1309）、王振鹏和北方的山水画家商琦（1324年卒）【图32】。商琦是位自成一派的大师，但他很可能取法于李思训等前辈的青绿或金碧山水。王振鹏是一位技艺高超的白描画家，他与爱育黎拔力八达（后来的仁宗）及皇姊祥哥剌吉关系颇为密切。公主招纳了两位南方文人为自己服务，此二人分别是书法家冯子振（1257—约1348）和诗人赵岩（活跃于13世

图30 "大唐九帝",取自拉施特的《史集》。伊朗,大不里士,回历714年/公元1314—1315年

## 阿尼哥与帝国的艺术赞助

尼泊尔名匠阿尼哥（1245—1306）自谓"颇知画塑铸金之艺"，从他的事迹中，我们便可窥知帝国对宗教艺术的赞助制度是如何运作的。在忽必烈即位的1260年，他命帝师八思巴在西部遥远的吐蕃建造一座金塔，为此选配的100名尼泊尔工匠中仅有80人最终到达。年仅17岁的阿尼哥请求一同前去，并在后来的工程中监督这些巧匠，最终他们于次年完成了这座建筑。在八思巴的引荐下，阿尼哥获准觐见忽必烈，而忽必烈则向他提出了诸多问题：作为一名年轻的异国人，你在这个庞大的国家中不会感到惧怕吗？你为什么要来？又有什么本事？阿尼哥介绍了自己的技能，并说："臣以心为师。"忽必烈适当地测试了他的技艺和智慧，拿出一尊阙坏的宋代明堂针灸铜像，并询问阿尼哥能否再新制一个。尽管阿尼哥未曾从事过此类工作，但他还是接受了挑战，并在1265年展示了完成后的新像，此事赢得了广泛的赞誉。后来，阿尼哥被任命为人匠总管，还获得了几份官位和宠遇。阿尼哥在大都督建了众多寺庙，但唯有北京的白塔仍旧屹立于世（图10）。据说，两京寺观的造像大多出自阿尼哥的作坊——青铜和夹纻佛像也都归功于他（图66、图31），此外他还涉足了其他工艺，比如以织锦制作肖像（图28）。在阿尼哥的六个儿子中，有两位在同一领域享有盛誉；他的门徒刘元（1240—1324）也颇受好评。在爱育黎拔力八达治下，刘元曾受命为大都的东岳庙塑造历朝帝王及贤臣。对刘元而言，表现庄严的帝王自然不在话下，但他却不知如何塑造侍臣，直到得见秘书图画中唐太宗（626—649年在位）的名臣魏征（580—643）之像，刘元才茅塞顿开，并以此画为蓝本制作了塑像，当时的士大夫皆对此惊叹不已。[21]

纪末至 14 世纪初），这点将在第四章中进一步论及。[18] 凭借一幅表现皇家宫殿的界画，王振鹏引起了爱育黎拔力八达的注意，后来在公主的委命下，他还以类似模式画过至少一幅表现龙舟竞渡的画（图12）。王振鹏还留有一幅《维摩不二图》，这卷绝妙的白描现藏于大都会艺术博物馆，它极好地说明了皇家收藏的使用情况，因为在王氏的题记中，他指出这件作品摹自一幅金代绘画。幸运的是，尽管王振鹏所临的范本遭受了时间的侵蚀，它仍被保存了下来，这幅画被归于金代画家马云卿名下，现藏于故宫博物院【图33】。

在宗教赞助体系中，尽管蒙古皇室会与宗教人士和能工巧匠紧密合作，但他们偶尔也能吸引士大夫和来自东亚各地的文士共同参与。在元朝的不同时期，宫廷都会召来士人书法家，并让他们以泥金抄写《大藏经》等宗教典籍，如1298年忽必烈的后继者就命人为忽必烈抄写经文。当时从中国各地召来的书法家中，就有精于翰墨的大师赵孟頫。[19] 赵孟頫为一位蒙古皇子抄写的道教经文幸存至今（现藏于华盛顿弗利尔美术馆），经卷后部附有元代中期书法家康里巎巎（中亚康里部人，1295—1345）的题记，表明这些宗教艺术与蒙古王室和官僚有着广泛的联系。[20] 一幅作于1291年的精美手卷描绘了水中的游鱼，这属于道教题材的绘画，蒙古人（但不一定是蒙古皇室）也曾观览此作。[22] 一幅装裱精美的鱼藻图展现了由佛教僧侣绘制的鱼类图像，据传此画为赖庵（活跃于元朝，1271—1368）所作，画面上单独表现了一条水草中的游鱼。这种以水墨表现动植物的方式，在风格上更符合元代中期文人兼职业画家的手法【图34】。

同样值得注意的是，蒙古人也要求朝鲜王室派遣书法家来参与这些皇家工程，就像把那些教养良好的女孩送到大都的可汗那里一样。那些道释画家乃至宫廷

图31　尼泊尔—汉式菩萨像，元代，13世纪晚期，夹纻，施以青、金、绿彩，并贴以金箔。这尊夹纻菩萨像曾被施以重金重彩，呈现出一种尼泊尔风格，表明它的營造者或许是尼泊尔巧匠阿尼哥

第二章　逍遥法外的妖僧

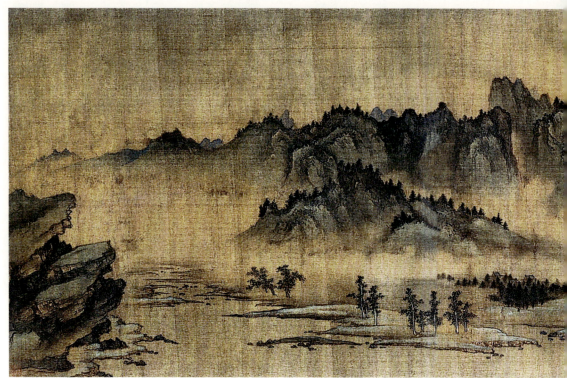

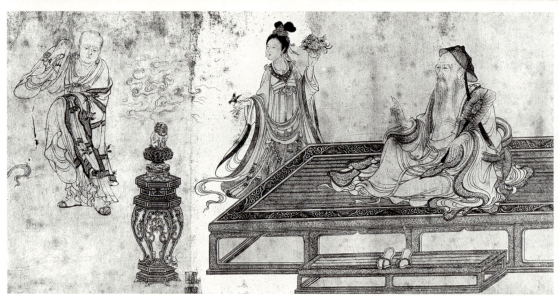

图33 （传）马云卿（约活跃于1230年），《维摩不二图》（局部），纸本水墨

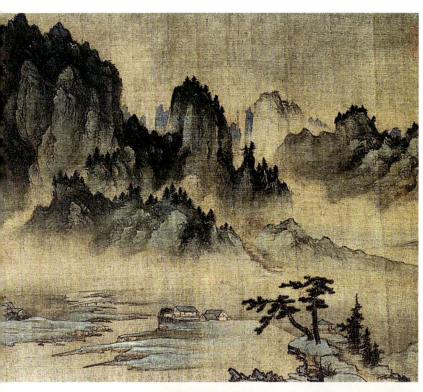

图32 商琦（1324年卒），《春山图》（局部），手卷，绢本设色

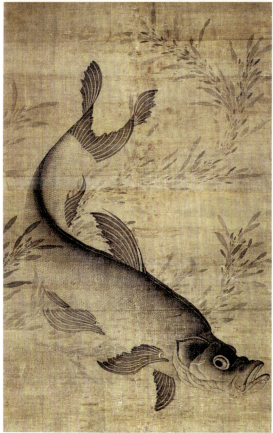

图34 （传）赖庵（14世纪），《鱼藻图》，立轴，绢本水墨

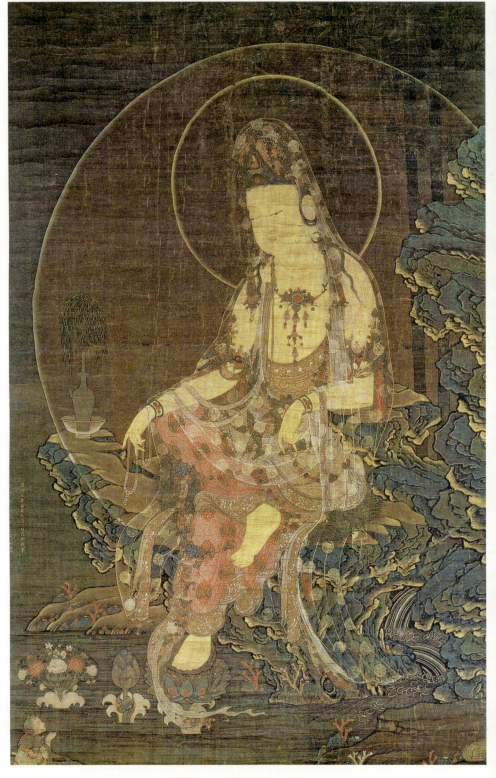

图35 徐九方（朝鲜人，活跃于14世纪早期），《杨柳观音像》，高丽时代，落款为元至治三年（1323年，高丽忠肃王治下的第11年）

画家，应该也都是以相同渠道进入的宫廷【图53】。至少，在一些由朝鲜宫廷画家绘制的佛教绘画中，其落款均书以元朝年号，而并未使用高丽王朝的年号【图35】。虽然元代附有蓝底金绘扉画的佛经并不罕见，但同时期嵌饰精美的朝鲜经函却存世甚少，它们是进贡给元朝宫廷的标准贡物吗？还是为特殊场合定制的？这些问题目前仍不清楚【图36】。[23]

另一件精美的朝鲜器物，是一尊每面都施以图绘的瓷罐，这是13世纪晚期少数拥有精美填金装饰的韩国陶瓷之一，现藏于首尔的韩国国立中央博物馆。罐中一面绘有以猿猴为主题的场景；另一面【图37】描绘了

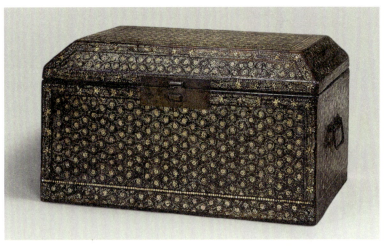

图36 佛经经函，朝鲜，高丽王朝，13世纪下半叶，木、漆、螺钿、玳瑁、银线。箱体上饰有以螺钿、玳瑁和银线制成的牡丹和菊花，其风格与同期青瓷上镶嵌的装饰高度一致

图37 阿拉伯风格填金青瓷罐，其中一幕表现了湖石边的一只野兔，朝鲜，高丽王朝，13世纪晚期

第二章 逍遥法外的妖僧 | 83

一只野兔,并在它边上配以一棵树(芭蕉?)及一块湖石。鉴于忽必烈和察必在宋朝覆亡不久后对前代的眷注,我们也就不难理解为何忽必烈会在1278—1284年的某个时候谴责朝鲜人了,因为大汗认为,朝鲜人在贡品装饰中过度使用了黄金。[24]

对元朝帝王而言,这些宋、金的珍宝不仅仅是战利品,元朝的蒙古统治者已充分认识到它们的内在价值,它们作为皇家收藏的政治意义,作为救赎手段的精神内涵,以及通过禁奢和朝贡昭示出的皇权——而皇权最有力的彰显,就是以居高临下的方式,允许那些有资历的人士观赏这些珍宝,他们将塑造出元朝的文化面貌。

据《元史》记载,杨琏真伽得到了他的支持者的批准,使用宋陵中的宝物来修缮寺庙。可以确定,杨琏真伽一定得到了其赞助人桑哥的支持,但尚不清楚忽必烈本人是否批准了这一行动。[25] 不过,皇帝亲自批示的可能性并不大,因为这违反了早先的敕令和保护条例,如1276年杭州陷落后不久元廷就颁布了一项法令,这应该就是为了防止蒙古军队的洗劫掠夺和肆意破坏,该诏书明令禁止破坏任何宗教、历史、官方的建筑和遗址,以安抚被征服的南方人。[26]

在原始文献中,杨琏真伽任职期间发起的重要事件并不完全明晰,但似乎从1285年起,他的追随者就开始倚仗这种来自朝廷的权力,踏入宋陵搬运木料和财物。看来在当时,这些僧人的活动至少得到了部分批准,但他们不止一次地越权,对那些负责保护陵区的人使用暴力,并故意以极为冒犯的方式亵渎先帝遗骸,而这一系列举动,着实激起了前宋遗民的深仇大恨。

学者兼南方艺术界的元老周密(1232—约1298)记录了一种当时的说法。周密与赵孟頫同为浙北的湖州人,1276年,周密记载中的藏书堂\*\*\*在元军入侵时被烧毁,此后他便移居杭州。他在《癸辛杂识》中写道:

> 至元二十二年八月内,有绍兴路会稽县泰宁寺僧宗允、宗恺,盗斫陵木,与守陵人争诉。遂称亡宋陵墓,有金玉异宝,说

诱杨总统，诈称杨侍郎、汪安抚侵占寺地为名，出给文书，将带河西僧人，部领人匠丁夫，前来将宁宗、杨后、理宗、度宗四陵，盗行发掘，割破棺椁，尽取宝货，不计其数。又断理宗头，沥取水银、含珠，用船装载宝货，回至迎恩门。有省台所委官拦挡不住，亦有台察陈言，不见施行。其宗允、宗恺并杨总统等发掘得志，又于当年十一月十一日前来，将孟后、徽宗、郑后、高宗、吴后、孝宗、谢后、光宗等陵尽发掘，劫取宝货，毁弃骸骨。[27]

周密在文末提到，这些僧侣只有权管理寺庙，并无凭统辖陵区，更不可擅掘坟墓，但他们的活动引发了江南的盗墓热潮，以致整个地区"无不发之墓矣"。在这一时期，南方的盗墓贼已相当活跃，所以《癸辛杂识》中的描述应该并无夸大。[28]

奇怪的是，周密称有些陵墓竟是空的。钦宗（1100—1156，1126—1127年在位）和徽宗（1082—1135，1100—1125年在位）的陵墓中"空无一物"。徽、钦是北宋最后两位皇帝，二人被金兵俘虏后命丧北国，他们的遗体应该已被南宋的继任者赎回。周密或许在想，南宋朝廷请回先帝遗骸并为其举行殓葬和入土的仪式，会不会只是个精心策划的骗局？也许金国归还的是假遗体，而宋廷无论知情与否，都要将其埋葬以告慰人民。但除了这两座皇陵，其他墓葬中都充满了稀世珍宝。高宗（1107—1187，1127—1162年在位）的陵中有一方端砚，它为一个党徒首领所盗，此人即演福寺僧人云梦允泽（1231—1298）。（端砚见【图38】，其主人被认为是宋遗民郑思肖。）在墓内出土的诸多宝物中，有一些仍然附着在被毁损和散落的尸体上。例如在孟皇后（1073—1131）的坟墓中，一位村翁发现了一髻六尺多长的头发，发髻上还插着一根短小的金钗。这些物品今天都不知所踪，但通过现存类似的物品和配件，我们便能够窥想其貌【图39】。

诚如周密所言，杨琏真伽的党羽们并不仅仅满足于掠夺帝后陵墓，他们还故意将肢离和脱散的尸块曝于地表。起初，没有人敢出手干预，但后来一些勇敢的义士来到这里，他们收集帝后遗骸并进行了妥善的处理。与此同时，一些奇闻逸事也逐渐在坊间流传开来。

图 38 传为郑思肖所用的砚台，抄手式端砚，13—14 世纪

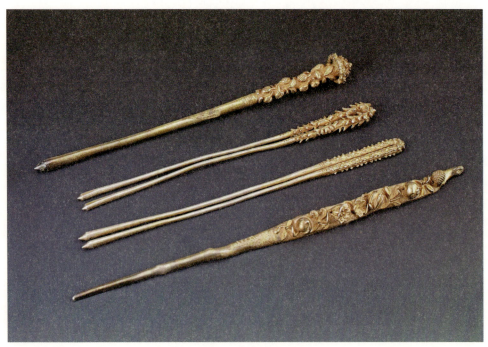

图 39 镀银发钗，故县窖藏出土，南宋，1127—1279 年

86 | 蒙古世纪：元代中国的视觉文化（1271—1368）

在陶宗仪作于14世纪60年代的一部著述中，这位元末学者引述了周密的记载并对其详加阐述。根据陶宗仪的说法，理宗皇帝（1224—1264年在位）的陵墓所出宝物最多。据说当掘墓者刚刚打开他的棺材时，忽有一股白气升腾而起，理宗的尸体看起来就像还活着一般。他们把尸体带出并倒悬在一棵树上，好让水银从中流出。据周密记载，遗骸就这样挂了整整三天，直到理宗的头颅脱去为止。相传中亚和吐蕃的僧侣有一个习俗，他们会将帝王的头颅作为战利品，并认为其可以"厌胜致富"，因此僧人们盗走了理宗的头骨，并将其献给杨琏真伽。后来，宋陵使罗铣费尽苦心才将此地收拾妥当。随着消息散播到周边地区，人们纷纷前来观瞻，哭嚎和哀叹不绝于耳。

但凡接触到墓中物品的人，身上都发生了各种各样的怪事。一切获得这些金器钱财的人家非病即亡，所以捡到发髻的老人十分害怕，他随即把金钗送往了一处佛洞，"而此翁今成富家矣"。当理宗的尸体被移至坟外时，云梦允泽就在其旁。他直接用脚踢踹理宗的头颅，表示自己并不惧怕，但他马上就感到足心有一种奇怪的疼痛，此后他便长年苦于此。后来他的双腿溃烂，所有脚趾也全部脱落，最终一命呜呼。一个有趣的巧合是，在木版印刷的类书《事林广记》中有一幅插图，画中描绘了一群身着蒙古官服的人正在蹴鞠——不过他们踢的是一只以皮革缝制的球，而非人的头骨【图40】。

最后这些史料的作者推测，六位勇者的领袖"唐义士"（唐珏）想方设法收集到了这些骸骨，而此人或许与其他一些怪事有关。²⁹十一月，杨琏真伽的僧党们再度返回，徽宗、钦宗、高宗、孝宗和光宗的五座帝陵被他们一一掘开，孟氏、韦氏、吴氏和谢氏的四座皇后陵墓也惨遭毒手。据说高宗的尸体"骨发尽化"（即消失不见），而孝宗的遗骸"止顶骨小片"——这可能是唐义士的偷梁换柱：他们已经预料到了这一点，所以将遗体转移并妥善保存起来。

据《明史》记载，徽宗及其南宋继承者的陵墓惨遭洗劫，杨琏真伽不仅见证了这场破坏，还取出了皇帝和皇后的遗体，并将其与一堆被宰杀的动物（马和牛）混在一起，卑劣地埋在杭州的前宋皇宫之中，又"筑浮屠其上，名曰镇南，以示厌胜；又截理宗颅骨为饮器"。我们

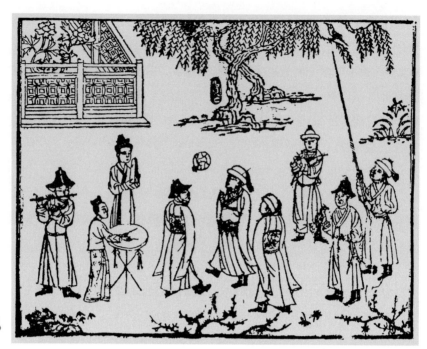

图40 "蹴鞠",
取自《事林广记》
（1328—1332）

得知，杨琏真伽还在原先宋朝的皇宫里建造了另外五座塔，如报国塔、兴元塔和尊胜塔，每座塔名都表现出战胜的意涵。[30] 杨琏真伽乃朝廷驻杭州的江南释教都总统，但他对自己身份的理解不仅与保护和修缮佛寺的职责相悖，反而坐实了他的极端民族主义（chauvinism）行为，而受害者正是新纳入元朝的南方臣民。杨氏专权恣肆的态度说明了现实的残酷，也呈现出南方被征服后的治理现状。但在1291年，他的靠山桑哥遭到了控诉并被处以极刑，其党羽也随之被逮捕和控告，而杨琏真伽的倒台也是必然之事。事后，他以权谋私和贪赃枉法的行为都被一丝不苟地记录在案。《元史》中将杨琏真伽的罪状罗列如下：

> （1285年）发掘故宋赵氏诸陵之在钱唐、绍兴者及其大臣冢墓凡一百一所；戕杀平民四人；受人献美女宝物无算；且攘夺盗取财物，计金一千七百两、银六千八百两、玉带九、玉器大小百一十有一、杂宝贝百五十有二、大珠五十两、钞一十一万六千二百锭、田二万三千亩；私庇平民不输公赋者

二万三千户。他所藏匿未露者不论也。**31**

对杨琏真伽所敛之财的描述，简直就是一份犯罪主谋名下不义之财的清单。正如这份清单所示，在杨琏真伽的眼皮之下，宋朝皇室和官员的坟墓被盗掘一空，而且连宋朝其他的财宝也被他尽收囊中。事实上，在一项关于元初奢华织物的研究中，有学者认为，"在中国的传世品和考古出土物中完全没有发现针织刺绣（needleloop embroidery），其原因至少可部分归咎于杨琏真伽掌权期内对杭州地区寺庙进行的掠夺和破坏"。**32**

## 遗民表达异议的方式

盗墓事件发生后，愤怒的中国南方士绅借机团结起来，他们旨在维护南方应有的体面，同时也为了表达自身对战败王朝的敬重。1286年，杨琏真伽可能接到了桑哥的指示，他奉命将一批宋朝宗室成员送至京城充当人质，通过转移潜在领袖的方式，新统治者有效阻止了忠于前宋者奋力抵抗的任何企图。**33** 陶宗仪将一位唐姓的穷苦青年——周密称为唐义士——视作当时的英雄之一：为了给前宋帝后举行重葬仪式，唐义士不惜变卖了自己的家产。他和那些义愤的人士想方设法（或购买，或伪装成采药者）收集到一部分骸骨，并为其举行了得体的佛教仪式，随后将遗骸重新安葬于一座山中，而王羲之的兰亭遗址就在此附近。诗人林景熙（1242—1310）是另一位忠勇之士。据说，他将一棵宋朝宫庙中的冬青树移栽至山上作为标记，还创作了《冬青花》等多首纪念诗篇。在《梦中诗四首·其三》中，他写道：

> 昭陵玉匣走天涯，金粟堆寒起莫鸦。
> 水到兰亭转呜咽，不知真帖落谁家？ **34**

这首绝句对仗工整，诗中却表达了失落和痛楚的意象，同时还展现了一些迷人的交融和隐喻，以这首诗为线索，我们便能探寻这类事件在图像中可能的表现方式。昭陵是唐太宗（626—649年在位）的陵墓，这位皇帝把《兰亭集序》的真迹封存于一个玉匣之中，并以其为自己陪葬。金粟堆是唐玄宗（712—756年在位）的陵墓，这一意象隐喻的是那些被洗劫的宋陵——此处盗陵者被比作了乌鸦。乌鸦在元代艺术中是个很常见的隐喻，专指此类人。在江西画师罗稚川（约1265—14世纪30年代）等人的笔下，空中的乌鸦肆意盘飞，而树枝的末梢也被强行霸占【图41】。八哥是另一种黑鸟，在《竹石八哥图》【图42】中即有现身，这幅鲜有研究的绘画传为曾瑞所作（约活跃于1300年），1285年宋陵被洗劫后，他便是出资购回宋室骸骨并将其重新安葬的人士之一。[35]

诗的下联引出了一个新的主题：兰亭。绍兴城坐落于钱塘江南岸，

图41 罗稚川，《雪江图》，立轴，绢本设色

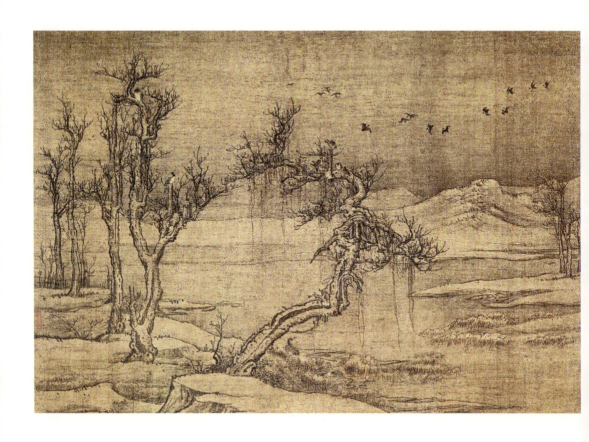

图42 （传）曾瑞（约活跃于1300年），《竹石八哥图》，立轴，绢本水墨

对临杭州，其东南一带即是宋陵之所在。从宋陵和兰亭到绍兴的是等距的，但兰亭位于绍兴的西南方向，相传在公元353年的上巳节，王羲之曾在兰亭举办了一场"雅集"。王氏的客人们临流而坐，当漂浮的酒杯停到了身边时他们就要作诗，否则就会被罚酒。王羲之为这三十多首绝妙诗篇作了一篇序文，称为《兰亭集序》，并用行书将其抄录下来。王羲之有"书圣"之美誉，但他日后再也无法企及这件《兰亭集序》的高妙境界，因而此篇成了他的巅峰之作。这件作品也很快成了传奇。

初唐的太宗皇帝热衷于收集王羲之的书法，他曾派御史去拜访一位藏有王羲之真迹的和尚，并诱骗他说出作品的下落，表现这则流行故事的画作题为《萧翼赚兰亭》。[36] 唐太宗因此获得了《兰亭集序》，最终将它一并带入了坟墓。当得知太宗之陵称作昭陵时，我们就能补全诗歌中的意象了。宋朝的帝陵与唐太宗的昭陵（位于西安郊外的山岭上）构成了关

联,而前宋诸帝的遗骸则与《兰亭集序》的真迹产生了对应。对诗人而言,宋室遗骨就如同中国古代最伟大的书法真迹,二者都被赋予了同等的文化力量;遗骨的散逸与真迹的消失,在文化上具有同样的破坏性。

自唐朝以来,《兰亭集序》就以摹本和拓本的形式在世间流传。定武本《兰亭集序》由最受尊敬的家族所刻,元初的鉴赏家们为其书写了长篇的题跋——但即使是那些可能有遗民倾向的人,也没有将其欣赏的拓本与盗掘宋陵等事件明确关联起来,这点不足为奇。题跋是一件作品中至关重要的组成部分,其功用是对名迹进行鉴定,并确保其受到珍视和流传(图103、图84、图104)。

对于亡宋的誓忠是一种复杂的文化现象。[37] 著名的兰花画家郑思肖【图43】就是这类十足彻底的遗民的代表,当得知赵孟頫于1286年出仕元廷时,他便立刻与赵氏绝交;此外他也绝不与任何操北方口音者往来。郑思肖在自己的画作中流露出对赵孟頫的期望,这种心境在另一位宋室成员的作品中或许有更好的展现,近日刚刚公布了一幅由此人绘制的叙事画卷,因而使这位皇族画家为世人所知。赵苍云(活跃于元初,1271—1368)绘制的《刘晨阮肇入天台山图》【图44】是一

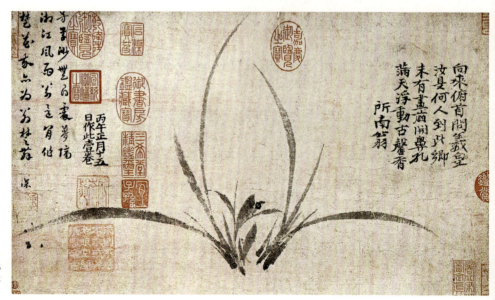

图43 郑思肖《墨兰图》,1306年,手卷,纸本水墨

图44 赵苍云（活跃于13世纪末—14世纪初），《刘晨阮肇入天台山图》（局部），手卷，纸本水墨

幅水墨长卷，画中描绘了二人进山采药的故事（实为遗民们为收集骸骨而进行的伪装）。在某处，他们发现了一只顺流漂浮的大酒杯，这个情节直接出自"兰亭雅集"的典故。后来，二人发现了一处极乐世界，并在那里受到了热烈的欢迎，数月之后他们返归故里，却惊觉现实世界已流逝了数代光阴。在故事中，作者从文化层面对当朝的现状和时间进行了联想、置换与扭曲，在宋代遗民对元朝的反应中，这些处理体现了一种具有普遍性的传统观点。

然而，忠于前朝与合作/入仕之间的二元模式，对我们理解艺术个案并无特别的帮助，对于分析个人如何顺时施宜也无所补益。任仁发绘制并题跋的《二马图》（现藏于故宫博物院）不再关注对前宋的效忠，转而思考官吏的廉洁问题。怀揣"朝隐"之心的赵孟頫就经历了多次艺术上的转型。大体而言，赵孟頫的书法出自宋代的宫廷风格，但当初仕元廷时，他便开始取法典雅、尚法的唐代宫廷书风。仕途中道，赵氏曾长期在南方执掌儒家官学，并讥讽了源自宋代文人的书风。最后，他回到京城任翰林学士承旨，作为一位资深鉴定家，赵氏致力于钻研几类最复杂的书体，对于草书的临习就是一例。同时，赵孟頫还为官方建筑、宗教寺观及陵墓茔冢的石碑篆额题字，他在碑文中采用了一种端庄正式、面向公众的书体，在元朝国家文化的塑造过程中，即便赵氏的书风未能发挥决定性作用，也必然产生了深远的影响。[38]

与这些南方的仕宦一样,当我们看待有遗民情结的个人时,具体分析是至关重要的。石慢(Peter Sturman)探讨了龚开(1222—约1304)作品中的微妙之音,龚氏曾创作过流行的捉鬼题材绘画。[39] 由于钱选(约1239—约1300)表示自己是一位极度反社会,甚至不受待见的人,他非主流的遗民情结也因此而变得复杂,此外他也和赵苍云一样有酗酒的毛病。[40] 如果周密只结交中国南方的藏家,那他就不可能立足于杭州艺术界,成为名震一方的书画巨商。罗稚川(约1265—14世纪30年代)是一位名气较小的画家,其画作以李成的风格来纪念亡国的大宋(图41),他的交际圈中不仅有江西的宋朝遗民,还有大城市中的文人官员。[41] 1283年文天祥被处死,郑思肖也于此后的1316年去世,他们的死亡标志着遗民情结已不再是元代视觉艺术的主要推动力了。

由于宋代皇陵惨遭掠夺,在元初的仪式和诗歌中,遗民对宋朝的纪念必然更加集中且坚定。石慢注意到绘画中一些悼念亡宋的相关图像,其代表是钱选的《白莲图》【图45】,此画在1970年出土于明初皇子朱檀(1370—1389)之墓,现藏于山东省博物馆。[42] 钱选在画中采用了一种女性本位的手法,他将战败的宋朝表现为一名柔美的女子。莲花是女性之美的象征,它与唐代丽人杨贵妃(719—756)紧密相关,杨氏在756年的内乱中被士兵以不当的方式处决,构成了一种凄美的意象,这个意象也用以指涉宋朝在蒙古人手中的残酷结局。[43] 发掘出土的《白莲图》卷上不仅有两位鉴赏家的题跋(他们都服务于祥哥刺

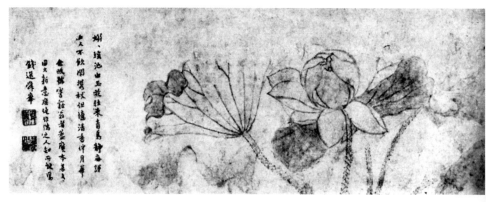

图45 钱选(约1239—约1300),《白莲图》,手卷,纸本水墨(卷末有冯子振和赵严在后世书写的题跋)。1970年出土于山东邹城明代鲁荒王朱檀(卒于1389年)墓

吉），甚至还有祥哥剌吉本人的印章，这意外地表明，蒙古王室不仅意识到了宋朝遗民的感伤，还试图在自己的艺术收藏中保留些许遗民的哀怨。据陶宗仪记载，当时描绘杨贵妃及汉代臣僚李陵（去世于公元前74年）和苏武（卒于公元前60年）（前者叛逃匈奴，后者忠于汉朝）的历史叙事画颇为流行，以致冯子振等人相继进行了题跋，作为公主的文化引介者，冯氏此举也合乎自己的身份。然而，对于14世纪中后期的陶宗仪来说，这些故事是经久不衰的：一代代帝王均沉迷女色，而臣子们皆失其气节，虽然这都是老生常谈，却依旧骇人听闻。陶氏总结道："见之（跋文）宁不知惧乎？"[44]

本章论述的重心，即忽必烈于1276—1279年将中国南方纳入元朝的版图后，南宋末年的遗民们对新政体提出的异议。论述始于文化史上一场臭名昭著的事件，即1285年杭州附近的宋朝皇陵惨遭劫掠，党项僧人杨琏真伽正是唆使煽动者。一方面，通过这名位高权重的僧侣和他策划的暴力事件，我们明确了他的政治关系网，并呈现出藏传佛教萨迦派（忽必烈和其皇后察必即属此派）的影响力和中亚丞相所握有的大权。另一方面，由于皇陵被掘，帝骸蒙辱，甚至连其尸骨都惨遭盗用，中国南方人对上述事件表现出极大的愤怒，在对这种情绪的剖析中，我们揭示出了一系列重要的文化转喻：南方人对汉地沦入蒙古人之手的愤怒和绝望；众人在兰亭等文化记忆象征之地的集结；通过颇有微词的诗歌和杭州活跃的艺术市场，南方人正在相互寻求安慰。

继1276年临安沦陷后，宋室成员及其收藏均被迁往大都，13世纪80年代中期，杨琏真伽对宋陵及宫室的征用和劫掠事件，代表了元朝对前宋施行的第二波暴力和伤害，宋遗民对这些地方有着高度的文化敏感性。然而，杨琏真伽也并非一个拥有绝对破坏性的亵渎者：在杭州及其周边地区，他出资修造了诸多佛寺及各色造像。难能可贵的是，即便经历了"文化大革命"（1966—1976）的偶像破坏运动，飞来峰上的许多造像依然能幸存至今。

1281年，长期苦心于宋室女眷和前代旧藏的察必与世长辞。没过多久，亲汉的太子真金也于1286年去世了，当时全国正值一次大规模

的官僚招募，归顺元朝的前宋官员程钜夫（1249—1318）作为朝廷特使，前往中国南方笼络人才。此次搜访取得了突破性进展，赵孟頫应程钜夫的劝谏北上仕元，随后他便接受了兵部郎中一职，主管全国驿置费用。在13世纪80年代后期，忽必烈对桑哥的创收非常满意，他也采取了谨慎的措施以与南方城市和解，这似乎抵消了杨琏真伽佛教活动的恶果。桑哥失势后，忽必烈并未否认杨琏真伽的所作所为；尽管他的罪行罄竹难书，要求将他处死的呼声也接连不断，但大汗仍赦免了杨琏真伽的死罪，并将其家产悉数归还。[45] 直到1299年，杨琏真伽江南总摄的职务才被朝廷革除。[46]

显然，忽必烈认为由遗民情绪带来的威胁正在减弱，尤其是在1283年文天祥被处决后，似乎加剧了后世中华文化中对宋代的迷恋。不过，最终的发言权还是握于明朝史学家之手。例如在一则逸事中，杨琏真伽遭到朝廷革职，其财产也均收归国有，被截为饮器的理宗头颅"以赐所谓帝师者"，想必这位"帝师"当指高僧胆巴（1230—1303）。后来在一次朝宴上，时任元朝翰林的危素［1303—1372；其题跋见（图99）］发现了这件颅器，他劝说明代皇帝将头颅重新安葬，最终，这枚顶骨得以安然长眠于理宗的永穆陵之中。[47]

# 注 释

1 宋濂,《元史》,卷十三(北京,1999年),第一册,第181页。也有资料认为其整修的寺庙为天长寺。

2 关于桑哥的生平和他与杨琏真伽的关系,见 Herbert Franke, '33 Sangh (?–1291)', in *In the Service of the Khan: Eminent Personalities of the Early Mongol-Yiuan Period (1200–1300)*, ed. Igor de Rachewiltz et al. (Wiesbaden, 1993), pp. 558–583。在第561页的论述中,傅海波(Franke)认为杨琏真伽可能就是藏语中的 Rin-chen-skyabs。他也会被称作 Byan-sprin lCan-skya;见 Peter Sturman, 'Confronting Dynastic Change', *RES: Aesthetics and Anthropology*, XXXV (1999), p. 147。

3 "发宋陵寝",载陶宗仪,《辍耕录》,卷四(北京,1985年),第63—69页,详见第63页。陶宗仪在第67页中引用了周密《癸辛杂识》中"杨髡发陵"的内容。周密(1232—约1298),《癸辛杂识》(约作于1298年)(北京,1998年),第263—265页,内容略有不同。

4 宋濂,《元史》,卷二百零五(北京,1999年),第三册,第3058—3062页。

5 黄涌泉,《杭州元代石窟艺术》(北京,1958年),图版35(第45号龛)和图版34(第44号龛)。

6 Robert N. Linrothe, 'The Commissioner's Commissions: Late Thirteenth Century Tibetan and Chinese Buddhist Art in Hangzhou Under the Mongols', in *Buddhism Between China and Tibet*, ed. Matthew T. Kapstein (Boston, MA, 2009), pp. 73–96, esp. pp. 75–78 and fig. 2.1. 亦见陈高华,《略论杨琏真加和杨暗普父子》,《西北民族研究》,1986年第1期,第55—63页。

7 "被蒙古人扔进大锅的囚犯",出自拉施特(Rashid al-Din)的《史集》(*Jami' al-Tawarikh*),Ms. Supp. Persan 1113, fol. 98v(15世纪);法国巴黎国家图书馆藏;图像见 Jean-Paul Roux, *Genghis Khan and the Mongol Empire* (New York and New Haven, CT, 2003), pp. 28–29;亦见 http://gallica.bnf.fr, "Rasid al-Din Fazl-ullah Hamadani"条,页码98v(视图文件208/597),检索日期:2014年3月26日。

8 Anning Jing, 'Financial and Material Aspects of Tibetan Art under the Yuan Dynasty', *Artibus Asiae*, LXIV/2 (2004), pp. 213–241.

9 见 John Guy, 'Quanzhou: Cosmopolitan City of Faiths', *The World of Khubilai Khan: Chinese Art in the Yuan Dynasty*, ed. Watt, pp. 159–178, esp. p. 169。亦见 Jennifer Purtle, 'Foundations of a Min Regional Visual Tradition, Visuality, and Identity: Fujian Painting of the Sung and Yüan Dynasties',《区域与网络——近千年来中国美术史研究国际学术研讨会论文集》,(台北,2001年),第91—140页。

10 James C. Y. Watt and Anne E. Wardwell, *When Silk Was Gold: Central Asian and Chinese Textiles*, exh. cat., Cleveland Museum of Art and Metropolitan Museum of Art (New York, 1997), p. 166.

11 另见琉璃三彩镂空龙凤纹熏炉,1964年出土于北京西城区黄寺汽车修理厂,现藏于首都博物馆(高37cm,口径22cm)。

12 药师净土,来自山西省广胜下寺大殿东侧山墙彩绘壁画,泥底彩绘,751.8×1511.3厘米,元代,约1319年。大都会艺术博物馆,纽约(Arthur M. Sackler捐赠;acc. no. 65.29.2)。见 Anning Jing, 'The Yuan Buddhist Mural of the Paradise of Bhaisajyaguru', *Metropolitan Museum of Art Journal*, XXVI (1991), pp. 147–166。关于技术方面的讨论,见 Ling-en Lu, 'Pigment, Style and Workshop in the Yuan Dynasty Wall Paintings from the Lower Guangsheng Monastery', in *Original Intentions: Essays on Production, Reproduction, and*

*Interpretation in the Arts of China*, ed. Nick Pearce and Jason Steuber (Gainsville, FL, 2012), pp. 74–137。

**13** *The World of Khubilai Khan,* ed. Watt; Watt and Wardwell, *When Silk Was Gold*.

**14** 宋濂，《元史》，卷一百一十四（北京，1976 年），第十册，第 2871–2872 页。英文译文引自 Francis Woodman Cleaves, 'The Biography of the Empress Čabi in the *Yüan shih*', Harvard Ukrainian Studies, III–IV/I (1979–80), pp. 138–150, 此文中也列举了其他相关资料。

**15** 王恽，《书画目录》，载卢辅圣主编，《中国书画全书》（上海，1992—1999 年），第二册，第 954—957 页，特别是第 954 页。关于剩下的部分，见 Ankeney Weitz, 'Notes on the Early Yuan Antique Market in Hangzhou', *Ars Orientalis*, XXVII (1997), pp. 27–38。

**16** 见陈葆真，《〈洛神赋图〉与中国古代故事画》（杭州，2012 年）。

**17** Shane McCausland, '"Like the Gossamer Threads of Spring Silkworms": Gu Kaizhi in the Yuan Renaissance', in *Gu Kaizhi and the Admonitions Scroll*, ed. Shane McCausland (London, 2003), pp. 168–182; Wang Yao-t'ing, 'Beyond the Admonitions Scroll: A Study of the Mounting, Seals and Calligraphy', in *Gu Kaizhi and the Admonitions Scroll*, ed. McCausland, pp. 192–218.

**18** 此处的一个例证，是公主收藏的一幅中国古代名画，即传为北宋画家赵昌（约 1016 年卒）的手卷《写生蛱蝶图》，这两个人都为之书写了题记。现藏于故宫博物院，见 www.dpm.org.cn，赵昌《写生蛱蝶图》。检索时间：2013 年 10 月 26 日。

**19** 见方回致赵孟頫的送别诗《送赵子昂提调写金经》，收于《桐江续集》卷三十一；转引自任道斌《赵孟頫系年》（郑州，1984 年），第 83 页。

**20** 《太上老君说常清静经》，楷书，约作于 1292 年，手卷（绢本 30.2×161.3cm），现藏于弗利尔美术馆（F1980.8）。

**21** 《阿尼哥传》，宋濂，《元史》，卷二百零三（北京，1999 年），第三册，第 3039–3041 页。美国辛辛那提艺术博物馆藏的《司马槱梦苏小小图》是刘元仅存的作品。

**22** 周东卿（活跃于 13 世纪晚期）《鱼乐图》卷，落款 1291 年，现藏于纽约大都会艺术博物馆（47.18.10）。"非鱼岂知乐？"画家这句题词为我们说明了此画的象征性目的。尽管此画作者被认定为南宋遗民，但在画卷卷首及末尾画家的钤印下方，却钤有一枚异乎寻常的印章，印文内容尚未破译，或许是蒙古文或畏兀儿文。此印的主人不仅认真观赏了这幅作品，还将这枚印章钤在画家的印章之下，这表明非汉人对这类作品的结构特征十分熟悉，对画面所依据的经典文本亦多有了解。此画的典故出自道家经典《庄子》中的名篇。

**23** 这类元代佛经的例子，见《妙法莲华经》扉画（*llustration to the Saddharmapundarika*），现藏于波士顿美术馆（50.3605）。

**24** Charlotte Horlyck, 'Gilded Celadon Wares of the Koryŏ Kingdom (918–1392 CE)', *Artibus Asiae*, LXXII/1 (2012), pp. 91–121, esp. p. 114.

**25** Linrothe, 'The Commissioner's Commissions', p. 95 n. 57, 文中指出 Démieville 和 Petech 都认为这一授权源于桑哥，而非忽必烈：Paul Démieville, 'Les tombeaux des Song méridionaux', *Bulletin de l'École française d'Extrême orient*, XXV (1925), pp. 458–467, 该书还记载了对宋陵的洗劫, 见第 461 页; Luciano Petech, 'Sang-ko, a Tibetan Statesman in Yüan China', *Acta Orientalia Academiae Scientiarum Hungaricae*, XXXIV (1980), pp.193-208, 见第 201 页。

**26** 敕令并没有明确提及宋朝的宫室，福田美穗

（Miho Fukuda）敏锐地察觉到了这一点，但也可能是朝廷另有打算；参见 Miho Fukuda, 'Building Preservation by the Mongolian Emperors during the Yuan Dynasty: Its Contemporaneity and Background'，载曾晒淑主编，《现代性的媒介》（台北，2011年），第33—61页，特别是第37—39页。一块双语（蒙古文和汉文）石碑上刻有1293年的保护令，即《大德十一年保护颜庙圣旨禁约碑》。此碑立于1307年，位于山东省曲阜市颜庙孔庙内。

27  周密《癸辛杂识》，转引自陶宗仪，《辍耕录》，卷四，第67页。

28  例如，赵孟頫的家乡湖州就于1280年遭到破坏，此后，赵氏不得不迁葬自己父亲在湖州城外旧墓中的棺材；赵孟頫《先侍郎阡表》，载《赵孟頫集》，卷八（杭州，1986年），第175—177页；转引自任道斌，《赵孟頫系年》，第31页。

29  这六位勇者分别为：唐珏、林德旸、王英孙、郑朴翁、谢翱和罗铣。汪悦进（Eugene Y. Wang）对他们的身份进行了讨论，见 'The Elegiac Cicada: Problems of Historical Interpretation of Yuan Painting'，*Ars Orientalis*, XXXVII (2009), p. 184。

30  张廷玉等，《明史》，卷二百八十五（北京，1999年），第六册，第4888—4889页。另见田汝成（1526年进士），《西湖游览志》，卷七，"报国寺"（上海，1958年），第72页；吴之鲸（1609年举人），《武林梵志》，卷五，转引自王国平编《西湖文献集成》（杭州，2004年），册二十二，第108页。

31  宋濂，《元史》，卷十六（北京，1999年），第一册，第234页；卷二百零二，第三册，第3024页；及柯劭忞，《新元史》，卷二百四十三（吉林，1995年），第3481—3482页。

32  Watt and Wardwell, *When Silk Was Gold*, p. 166；亦见 Morris Rossabi, *Khubilai Khan: His Life and Times* (Berkeley, CA, 1988), pp. 196–197.

33  Franke, '33 Sangha', p. 561.

34  陶宗仪引录，《辍耕录》，第66页；林景熙，《林景熙诗集校注》（杭州，1995年），第274—275页。

35  Richard M. Barnhart, 'Patriarchs in Another Age: In Search of Style and Meaning in Two Sung-Yüan Paintings', in *Arts of the Sung and Yuan: Ritual, Ethnicity and Style in Painting*, ed. Cary Y. Liu and Dora C. Y. Ching, pp. 12–37.

36  如现藏于台北故宫博物院，传为10世纪大师巨然的立轴（故画 甲 02.08.00170），此画钤有"宣文阁宝"，表明其1341年左右为元代的宫廷收藏；见《大汗的世纪：蒙元时代的多元文化与艺术》，石守谦、葛婉章主编，图1—图8。

37  Ankeney Weitz, *Zhou Mi's 'Record of Clouds and Mist Passing before One's Eyes': An Annotated Translation* (Leiden, 2002); Jennifer W. Jay, *A Change in Dynasties: Loyalism in Thirteenth-Century China* (Bellingham, WA, 1991).

38  对赵孟頫书法风格演变的讨论，见 Shane McCausland, *Zhao Mengfu: Calligraphy and Painting for Khubilai's China*, pp. 11–112。

39  Peter Sturman, 'Confronting Dynastic Change'；另一项相关研究是石慢的 'Song Loyalist Calligraphy in the Early Years of the Yuan Dynasty'，《故宫学术季刊》，2002年19卷第4期，第59—102页。

40  关于赵苍云的事例，见《刘晨阮肇入天台山图》中华幼武（1307—1368年后）的跋文。

41  Richard M. Barnhart, 'Patriarchs in Another Age: In Search of Style and Meaning in Two Sung-Yüan Paintings', in *Arts of the Sung and Yüan: Ritual, Ethnicity and Style in Painting*, ed. Cary Y. Liu and Dora C.Y. Ching, pp. 12–37; Charles Hartman, 'Literary and Visual Interactions in Lo Chih-ch'uan's "Crows in Old Trees"', *Metropolitan*

42 山东省博物馆，《发掘明朱檀墓纪实》，《文物》，1972 年第 5 期，第 25—36 页。两段题跋都表明此画为蒙古公主祥哥剌吉的旧藏。据山东省政府网址所公布的信息，此画中还钤有她的印章，见 http://sd.infobase.gov.cn，"宋元书画"条，检索日期：2013 年 2 月 28 日。

43 Peter Sturman, 'Confronting Dynastic Change'。韩文彬（Robert E. Harrist Jr.）也讨论了钱选作品中的女性意象，见'Ch'ien Hsüan's Pear Blossoms: The Tradition of Flower Painting and Poetry from Sung to Yüan', *Metropolitan Museum Journal*, XXII (1987), pp. 53–70。

44 陶宗仪"题跋"，《辍耕录》卷五，第 48 页。

45 陈高华，《略论杨琏真加和杨暗普父子》，第 56 页。

46 Igor de Rachewiltz, *In the Service of the Khan*, p. 578.

47 张廷玉等，《明史》，卷二百八十五（北京，1999 年），第五册，第 4888—4889 页。

\* 关于当时并立的江南总摄存在不同说法。《元史》卷九载至元十四年（1277）二月，"诏以僧亢吉祥、怜真加加瓦并为江南总摄，掌释教"，传统上多认为当时共有两名江南总摄，其一为亢吉祥，另一"怜真加加瓦"即为杨琏真伽。但亦有学者提出此句当断为"诏以僧亢吉祥、怜真加、加瓦并为江南总摄，掌释教"，意即共存在三名江南总摄，而"怜真加"即为"杨琏真伽"。"杨琏真伽"在《元史》中写法不一，亦作"杨琏真加""杨辇真加"等。——译者

\*\* 此画在《书画目录》中题为《阎立本画古帝王一十四名》，所绘分别为汉文昭帝、光武皇帝、魏文帝丕、蜀昭烈皇帝、吴孙权、晋武帝炎、陈宣帝、陈文帝、陈废帝、后主叔宝、陈文帝、周武帝宇文邕、隋文帝、炀帝。其中将陈文帝误算两次，故实应为帝王十三名。这处记载与今波士顿美术馆藏之《十三帝图》人数相同，但排列顺序略有出入。——译者

\*\*\* 此处"记载中的藏书堂"或为书种堂和志雅堂。其中所藏之书为周家"三世积累"，"凡有书四万二千余卷，及三代以来金石之刻一千五百余种"。详见周密《齐东野语》"书籍之厄"一则。——译者

第三章

天兆：地震、台风、洪水、恶龙

在古典时期和中古时期，人们会将各种兆象解读为神灵或上天向人世发出的信号，并将它们仔细记录下来。正如贝叶挂毯（Bayeux tapestry）所示，1066年春天出现的哈雷彗星对哈罗德国王（King Harold）而言是一个不祥之兆，它预示着征服者威廉（William the Conqueror）在下半年对英格兰的入侵。同一颗彗星也被记录于1066年中国的文献档案和各类其他场合。从欧洲到亚洲都能找到关于哈雷彗星的记载，而它们之间的相互关系已成为跨文化文献学研究（intercultural philological research）中一个引人入胜的领域。[1] 在元代的政治、宗教和文化中，普遍存在着"天人感应"的信仰。在天地之间，恶劣的天气不仅是一种自然现象，而且还是一种"道德气象"（moral meteorology），它象征着自然的失衡，也代表着上天对朝廷的谴责。[2]

## "感天动地"

在中国，忽必烈可能会接触到大量关于天兆的说法。表现天兆的图像，最早能追溯到公元2世纪山东武氏祠画像石上的场景。在更近的宋代，描绘祥瑞向来是一件宫廷要事，这项活动的代表，便是北宋末年的丹青皇帝徽宗和他的画院。为了表明自身统治的合法性，徽宗编纂了许多描绘祥瑞的大型图册，但仅有几幅得以幸存至今，其中一

幅题为《瑞鹤图》，该画描绘了1112年上元时群鹤临于殿顶上的场景。由于金代和蒙古早期的文化痕迹皆已消逝，我们对此间的中国北方绘画知之甚少；但宋高宗（1127—1162年在位）在南方的朝廷依旧制作了表现吉兆的绘画，其标题中通常含有"瑞"（吉祥）之类的字样。[3]这些画作通过鉴藏家的记录而广为人知，后来又成为元朝的皇家收藏，比如元朝中期入藏内廷的宋徽宗《祥龙石图》【图46】，它很可能与《瑞鹤图》同属一册，二者都是与新道教（neo-Daoist）信仰紧密相关的祥瑞形象。在探索元朝天兆的视觉世界时，我想提出如下问题：元朝新统治者有多重视中国的天兆和历史？为了更好地管理政府和改造社会，统治阶级和臣民分别会如何利用天兆及史料中的相关记述？

忽必烈或他的某位继任者，可能就是"天兆"传统中瑞应图的赞

图46 （传）宋徽宗（1082—1135，1100—1125年在位），《祥龙石图》（局部），册页原装，后裱为手卷，绢本设色。此画中的石头或许就是著名的"艮岳"，皇帝将它从中国南方水运至京，并安置于自己的园林中。此举象征着他沉溺丹青而轻视防务埋下的隐患，而徽宗的艺术造诣则体现在他独特的"瘦金体"书法中。画面左上角钤有"天历之宝"，这表明此画在图帖睦尔治下的天历年间（1328—1330）成了元朝的皇家收藏

第三章 天兆：地震、台风、洪水、恶龙 | 103

图47 佚名（元代，14世纪），《嘉禾图》，立轴，纸本设色

图48 "松树"和"莲花"，松子与莲子的出处载忽思慧，《饮膳正要》（约1130年），卷三

助人。在立轴《嘉禾图》【图47】中,一大丛多穗的水稻象征着即将到来的丰收,并暗示着模范的土地管理、社会与民族凝聚力以及宇宙的和谐。在这类直白的、象征性的图像中,通常会表现朝廷的正大形象,同时也表明了游牧的蒙古人对中国南方农业的重视程度。此外,至少从汉朝开始,多穗谷物的出现就被视为一种祥瑞,因为这意味着当朝拥有"天命",这对于元朝受过汉文教育的臣民而言是不言自明的。《饮膳正要》是一部元朝宫廷的饮食手册,书中描绘了所有当时已知的可食用的动植物形象,但编者却区分了用于记录的普通图像【图48】和功效画(efficacious paintings),后者中绘有具备转化功能的有益之物(如孕妇宜看珠玉、鲤鱼和走犬等),这种画都是供皇族在雅致的家庭环境中观看的精美挂轴,以保证他们的健康和福祉(图110)。功效画的视觉形式简明直接,呈现信息和观看效果都毫不含糊,但它们是有具体时空语境的,同时也可能体现了复古主义、宗教思想等其他价值观。

图49 观音瓷像,江西景德镇青白瓷,元代早期,约1290—1310年

　　瑞应图和功效画名目繁多,但要将它们还原到具体语境中却相当困难,尤其是探寻它们在元代可能呈现出的形态,以及它们可能的使用方式等。这些普遍使用的图像不可胜举,它们具有一种松散的宗教内涵,并在元代社会中广为流行。观音(日语:Kannon)是东亚地区广受尊崇的佛教神灵之一,她兼具菩萨和民间女神的身份,名字的意思是"遍观音声",在元代的传世品【图49】和出土物中都能找到她的身影。[4] 观音的形象从来都不甚明确,从图像志层面看,她的造型与方济各会1300年左右推行的谦卑圣母像(Madonna of Humility)并无二致,元朝中后期的中

国石匠们也零星地复制过这一形象。⁵ 正如观音的名字所示，没有什么言行是她无法察觉的，故信徒们便能向她祈求一切人世间的个人事务。

同时，元廷也会主动维系宇宙中天、地、人"三才"之间的平衡与和谐。忽必烈之所以设立观象台和司天监，部分原因旨在修订历法，以使正朔与自然界的变化保持一致，从而减小发生意外事件的概率；同时，天文机构也能进行预测和记录，并向皇帝解释一切天象【图 50】。但在实践中，对天兆的解读并不总是那么明确。如宫廷对佛道仪式和实践的赞助，就是维持"三才"平衡的另一种手段。元初道教天师张羽材（活跃于1294—1316年）绘有一幅祈雨手卷，画中描绘了群龙在密云、重岩和巨浪中嬉戏的情景，此画题为《霖雨图》，现藏于大都会艺术博物馆。⁶《霖雨图》在风格上继承了陈容（活跃于1235—1262年）于1244年绘制的11米长卷《九龙图》，画中有元代道教大师吴全节（1269—1346）和翰林学士欧阳玄（1283—1358）的题记。⁷ 在这里，我们将用一幅同样藏于波士顿的绘画来说明这个主题，这就是作于13世纪末的《龙虎图》轴【图 51】，画中场景象征着东西两个主要方位的

图 50　观星台，河南登封告成镇。郭守敬（1231—1316）始建于1276年。用于观象的角楼和周围的测量装置经过了大规模的修复

图51 佚名（13世纪下半叶），《龙虎图》，13世纪下半叶，立轴，绢本水墨

第三章 天兆：地震、台风、洪水、恶龙

和谐。值得注意的是,史学家在《元史》中选择这样记录:当1290年一场毁灭性的地震发生时,忽必烈正在首都外的龙虎台附近打猎,这点将在下文进行讨论。与老虎不同的是,龙无法被猎杀,它既不能被囚于禁苑之中,也不能被剥皮作为毡帐的内饰,更无法被人食用;但在元代出现了好几次目击到龙的事件,特别是在1292、1293、1297、1339、1349、1352—1367(七次)和1368年,这些现象引发了人们巨大的恐慌,卜正民(Timothy Brook)曾对其有过生动的叙述。[8] 有时,龙的出现预示着大旱过后的甘霖,也可能象征了即将爆发的洪灾。

龙的现身之处也都是关键要地,如山东龙山等举行祈雨仪式的场所,又如在元朝的最后一年,前太子宫内的井中飞出了一条巨龙,这是帝王即将离开皇宫的明确信号。[9] 当然,从陶瓷到丝绸等各种奢侈品装饰中,我们也都能看到象征祥瑞的龙纹,此外还有仙鹤(象征长寿)和一种盛行于元代,被称作"如意"(愿望成真)的云纹,它们共同表达了人们对风调雨顺的渴求。[10]

共鸣和感应的观念构成了元杂剧的主干部分(见专题方框内的文字)。《窦娥冤》取材于一则凄惨的民间孝女故事,其作者是元曲四大家之首关汉卿(约1230—约1300),他曾在大都靠创作谋生,《窦娥冤》正是他的代表作之一。这部作品的全称是《感天动地窦娥冤》,它以两个表现情绪的字眼打头,即"感"和"动",意为打动人心或激发情感。人们通常认为,某些事件和故事足以令人泪流满面,就像陶宗仪在阅读《唐义士传》时的反应一样,故事讲述了1285年杨琏真伽亵渎了宋室成员的遗体后,唐氏变卖了自己的全部家产,以之为南宋诸帝进行重葬。[14]

《窦娥冤》的结构为四折一楔子。窦娥的父亲负债累累,他只能把女儿抵押为童养媳,但两年后窦娥的丈夫不幸离世,窦娥只能和自己的婆婆相依为命。窦娥拒绝嫁给一位"保护人",但对方并未就此罢休。当窦娥的婆婆突然想喝汤时,此人便谋划下药毒死她,从而铲除自己和窦娥之间的最后障碍。然而,此人却阴差阳错地害死了自己的父亲,随后他便将罪行归咎于窦娥。为了使婆婆免受诬告,窦娥在被捕和受刑后被迫认罪,随后便被太守判以死刑。在一幅年代不明(明

# 元杂剧

除绘画外,戏剧是另一种元代的主流艺术形式,它也经常出现在视觉艺术中,我们可以通过戏剧来了解天、地、人"三才"之间的感应力量及其文化意义。[11] 在蒙古人早期征服的过程中,战败者难逃血刃,但梨园戏子、能工巧匠和宗教人士却得以被特赦免死。评论家们普遍认为,元杂剧在14世纪初达到了历史性的高峰。14世纪20年代初,剧作家兼音韵学家周德清(1277—1365年)认为,元曲四大家的作品为后世戏曲奠定了基础,他写道:"乐府之盛,之备,之难莫如今时(即上个世纪)。"元曲四大家——关汉卿(约1230—约1300)、郑光祖(?—1324前)、白朴(生于1226年)和马致远(约1251—1321后),周德清认为他们"韵共守自然之音,字能通天下之语"。[12]

周德清之所以要撰写一部音韵学专著,是因为他认为戏剧创作需要遵从标准的韵律。几个世纪以来,字书似乎并未跟上汉语语音的发展,所以他决定更新当时的发音,并重组四声系统(阴平、阳平、上声、去声),以此来制定一套新的标准。他写就的《中原音韵》是一部关于发音、声调和韵律的重要研究专著,此书完成于1324年,并在1333年付梓。如果没有蒙古人的统一,中国是否还会出现这样的研究著作?这个问题仍然值得商榷。不过,学者们却在另一个方面达成了共识:周德清以首都地区的官话作为汉语的标准发音,是为现代汉语的开端。

在金代以及元朝建立之前的蒙古时期(pre-Yuan Mongol period),磁州窑等中国北方出产的陶瓷上开始出现戏剧场景(图64);大约从1340年起,这些场景也成为元青花和釉里红的主要装饰内容(图54)。[13] 这些场景所表现的主题,往往都会涉及社会正义以及游牧民族与汉人之间的关系。

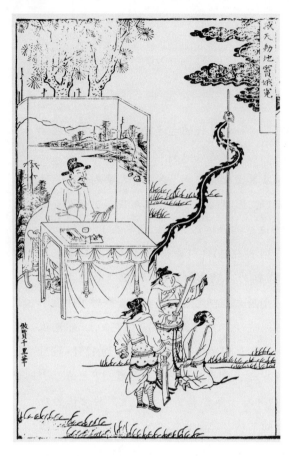

图52 "窦娥行刑",取自关汉卿《感天动地窦娥冤》中的场景。雕版印刷,《元曲选》重印,明末,17世纪上半叶。青花瓷上的戏剧场景表明元代人会将杂剧内容绘成图像,如维多利亚与阿尔伯特博物馆(Victoria & Albert Museum)所藏的一尊瓷罐上就展现了《西厢记》的情节,这些表现杂剧的图像应与"平话"的形式十分接近。不过,很少有元代的杂剧插图能幸存至今,现存的版画插图汇编可能摹自元代的原版,它们与晚明时期激增的识字率同步出现,本图所示便是一例

末?)的后世木版画中,画家表现了窦娥含冤问斩的场景【图52】;那时她脱去上衣跪坐于地,准备接受杀头之刑。(这种刑罚和其他涉及切割、残害或肢解的酷刑,必然是在裸露肉体上施行的,在《地狱十王图》的佛教审判场景中即有体现【图53】。)在版画中,太守桃杌和刽子手都看到了地平线上方的乌云,同时也窥见了近处飘摇的白练中体现的上天感应。

临刑之前,窦娥力表自身的清白,她宣称如果自己是被冤枉的,在自己死后会发生三件事:她的血只会沾染到白练,而不会落到地下;盛夏时将天降大雪,并遮盖自己的尸体;楚州当地会大旱三年。后来这一切全都应验了。14世纪中期一件独特的釉里红罐(颈部被替换为一个怪异的金属结构)上绘有四幅场景,其中之一正源自戏剧情节,画面表现了人们在旱期祈雨的场景;在另一幕中,低垂的云层下大雨

图53 陆仲渊（活跃于元代），"阎罗大王"，《地狱十王图》之一，立轴，绢本设色

第三章 天兆：地震、台风、洪水、恶龙 | 111

倾盆，一条巨龙从卷云中勃然飞入【图54】。三年后，窦娥以鬼魂的身份出现在自己父亲面前，其父对此案展开了调查，将有罪之人绳之以法，并按照他已故女儿的意愿收留了窦娥的婆婆。

当中国社会重新强调"模范妇女"（列女）的角色时，作为儒家主要美德的"孝"在戏剧中发挥了重要作用。《孝经》在中国历朝都并非罕见文本，但是在元代，出版商却推出了《孝经》和其他类似文本的"新刊全相"版，并在书中采用了与通俗插图戏剧（平话）相同的上图下文版式，这也成为14世纪早期印刷业的一项显著特征。[15] 在与婆婆和父亲的往来中，窦娥的性格与这些变化中的道德观念是一致的。东汉时期的曹娥与窦娥同名"娥"，这位14岁的女孩为了打捞父亲的尸体而溺水身亡，后世各类艺术作品都尊奉她为"列女"，《四孝图》（台北故宫博物院）中就表现了相关主题，这幅叙事画绘于1330年之前，我们将在第五章中再讨论。

在《窦娥冤》中，女主人公死后也以自己的方式与父亲和解。同时，窦娥的境遇与台北藏《四孝图》中另三位楷模的孝行也密切相关，他们都尽责地承担了艰巨任务或进行了自我牺牲，来为生病的父母提供食物。第一幅画描绘了割股奉母的故事，王武子之妻割下了自己大腿上的一块肉，并用它来为生病的婆婆熬制汤药。第二幅画讲述了三国时期（220—280）陆绩怀橘的故事，幼年陆绩设法为母亲奉上她喜食的橘子。在第三幅表现卧冰求鲤的画面中，西晋时期（266—316）的王祥卧于严冬冰寒的湖面上，他使冰面融出一个洞，以钓到病母想吃的鲤鱼。这幕图像【图55】将事件和动机融合得淋漓尽致。人群聚集于画面右侧，他们目睹了孝子王祥卧于寒冰上的可怕景象。冰面下，鲤鱼仿佛顺遂天意一般，自发地游到了王祥手中。

窦娥的鲜血不曾落于地面，这表明大地在情感上拒绝成为不义的一方。版画场景中的不祥之云预示着六月飞雪的异象，代表着上天的情感反应。后来，天地和自然将愈发偏离协调，楚州天降大旱，这与当地毫无仁义、道德败坏的官民是相互呼应的。正直是元代艺术中反复出现的一类主题，换言之，这也是各级官员普遍缺乏的品质。在这出剧中，由于刑事司法系统——即地方官府——的失职，窦娥的"保

图54 "祈雨"罐，釉里红罐（金属颈部为后加），元代，14世纪中叶

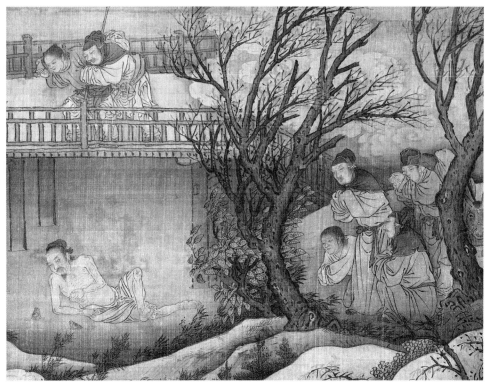

图55 "王祥冰鱼"，取自《四孝图》，绘于1330年前，手卷，绢本设色

第三章 天兆：地震、台风、洪水、恶龙

护人"所犯下的恶行都被归罪于窦娥。但实际上，冤情可能源自多种情况。太守等负责审理此类案的官吏或许心肠不坏，但他们愚蠢大意，因为这些人几乎不具备司法常识；不过也不排除官宦们随意判决的情况，或者他们在根本上就是贪赃枉法之徒。对体制和滥权不满的人不仅是普通百姓，还有文人阶层，他们往往利用诗歌、绘画等高雅文化形式表达异议。前文中提到的一个例子是任仁发的《二马图》（故宫博物院藏），画中描绘了一匹健康的骏马和一匹瘦弱的羸马，随后引出了这位文人画家的长篇题跋，跋文表示，画家深刻地探讨了同僚们的清廉问题。[16]

《窦娥冤》中的三件异象不仅象征着天地对冤案的回应，其本身也正是冤情的体现。天象体现在这出久负盛名的元代戏剧中，这说明当时的人们普遍相信天、地、人之间的感应关系，自然现象无疑是上天对人世行为的重要回应。相信这一点的不仅仅是普通人，至少不局限于普通的戏剧观众，因为忽必烈本人就颇为关注地震和天象的成因。在本章后面的部分，我们将回溯他在位后期的一次天灾，即1290年秋在首都直隶地区发生的大地震，但在此之前，我们要先考察忽必烈对另一些自然灾害的反应。

## 神风：日本战役

在成吉思汗治下，领土扩张是王权巩固和帝国建构的核心。忽必烈登基前是一位久经沙场的将领，他曾在中国东南部、云南及其周边地区与南宋军队浴血奋战。自忽必烈于1260年成为大汗后，他在华北的初期统治便前景明朗，因为歼灭南宋指日可待。1271年，元朝的建立标志着一个新政体的诞生：对外扩张走向终结，政权巩固与文化融合开始了，不过，将宋朝纳入帝国版图的运动仍在继续。此外，即使在1279年元军顺利灭宋以后，忽必烈仍旧继续向南和向西派兵，攻入今日的缅甸、越南、中国南海诸岛及其他地区，同时他还向东进军日

本，最终酿成了两次灾难性的后果。虽然蒙古帝国的疆域地跨欧亚，向西直逼维也纳，但它的领土东端仅止于朝鲜半岛的藩属高丽王国，这表明它仍是一个大陆帝国，而并非海洋霸权。[17]

早在1266年，忽必烈就对日本虎视眈眈，他派遣了许多特使前往高丽，以期获得朝鲜的外交援助，并借此要求日本向大元称臣纳贡。忽必烈的部分目的，是要剥夺宋朝在博多湾（今福冈）与日本的贸易收入，因此他便欲图让元军在那里建立滩头阵地。[18]但令忽必烈感到恼怒和震惊的是，自己的特使在朝鲜被阻挠、拖延，在日本则遭到了无礼的拒绝。当时，朝鲜人也经常遭受日本海盗的袭击，他们便以朝、日之间长达100英里且风浪狂暴的海峡为托词，避免采取任何行动。当时的日本正处于镰仓幕府的军事统治之下，北条时宗（1251—1284）不仅是幕府执权和实际统治者，也是禅宗的主要赞助人，而镰仓时代（1185—1333）将在这之后不久走向终结。

我们可以想象，正如忽必烈接纳贡物一般，他肯定也赠送了大量的外交礼物，因为根据他统治期间的记载，来自东南亚和东亚地区的使节们，将"珍宝"和"方物"源源不断地贡入元廷。来自东南亚岛国的象牙和犀角雕刻屡见不鲜，此外还有各色织物、珠玉宝石、狮虎禽兽、药材方剂、皮毛柔革和伶人乐师。史书中提到了忽必烈统治时期纳入的些许贡物，如1282年的七月，来自阇婆国的使节进贡了一尊"金佛塔"。[19] 1288年三月，礼部指示宫廷画师，应根据古代图式将使节的朝贡绘成画作，这样朝廷就能知道他们的风俗和土产，将这一切记录下来"实一代之盛事"。[20] 来自朝鲜和越南的贡使们频繁朝觐于宫廷，因而在汉字文化圈的国家中，只有日本是缺席的。[21]

为了向入贡国回礼或向日本等非藩属国示好，忽必烈会馈赠什么样的宝物呢？关于这点我们所知无多。他可能会以有地方特色的、中国生产的物品作为回礼，如体型巨大，但体量较轻的鎏金"阿育王塔"（内有佛祖舍利），该塔发现于2008年，2012年在东京国立博物馆的借展中展出【图56】。[22] 然而，忽必烈对闭关锁国的日本和镰仓时期的内政知之甚少。当时正值日本社会的动荡时期，镰仓幕府为了向外发出国内的信号，便对元廷采取了十分强硬的态度。起初，北条时宗对忽

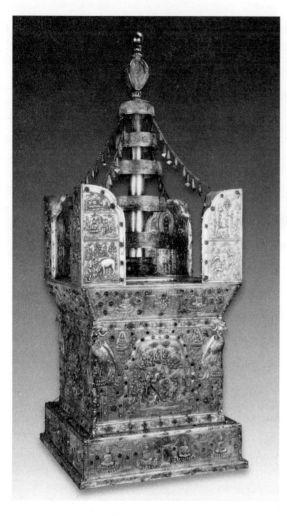

图56 鎏金七宝阿育王塔，北宋，1011年，2008年出土于南京长干寺

必烈的使者不予任何回应，有时甚至不允许他们登陆，在1274年元军第一次试图入侵后，北条时宗便将他们悉数斩首。对忽必烈而言，自己的特使遭到处决莫过于一种最大的羞辱。

《蒙古袭来绘词》绘于1293年二月，画面生动地记录了元日之间的军事冲突（见【图57】和【图58】）。这些绘卷表现了1274年和1281年两次失败的蒙古入侵，作品委托人则是奋力抗敌的武士竹崎季长（1246—1314）。此画采用了标准的日本叙事绘卷形式，并将假名书写的文字描述穿插在图像段落之间。在随后的几个世纪中，这些绘卷的图文内容大多残损和/或散佚了，但在18和19世纪又被"重新发现"，并经过了修复和重裱，不过图文顺序却是颠倒错乱的。尽管绘卷内容有所散佚，我们依旧可以看到，绘卷中的某些片段颂扬了竹崎季长在战争中的功绩，例如，他驾着血流不止的坐骑英勇地冲锋陷阵（在表现第一次入侵的绘卷末尾），或者带回两个敌人的头颅作为战利品（在表现第二次入侵的绘卷末尾【图57】）。²³ 托马斯·D. 柯兰（Thomas D. Conlan）主持了一项对这套绘卷的整体性研究，并在网络上公开了相关信息，因此，我们便能将13世纪末竹崎季长的原始版本和后世摹本进行对比，以查看卷轴按正确顺序重装的状态，并识别出原始画面和经过修复的区域。忽必烈的征日野心因突如其来的台风而两度受挫：传说中的神风（kamikaze）两次摧毁了他的舰队，从而使日本免于被进一

步攻击。但柯兰推测，日本武士不仅比蒙古人更胜一筹，而且作战时"几乎无须神助"。[24]

在交涉失败后，忽必烈不顾恶劣的天气发动了两次大型海上进攻。由于朝鲜是入侵日本的中转站，高丽王朝临危受命，仓促而勉强地修造了一批船只，它们都将用于增援忽必烈的舰队。因时间紧迫，在元军1274年的第一次进攻中，这900艘战船（300艘千料舟，300艘拔都鲁轻疾舟，300艘汲水小舟）运送了28000名兵力。船体并未采用坚固的南宋设计，而是以较轻的朝鲜样式制作的。1281年的第二次入侵调动了一支规模更大的部队，由蒙古人、朝鲜人和汉人（来自中国北部）组成的4万名海员与士兵从朝鲜进发，另外10万名由中国南方人组成的"蛮军"从浙江宁波港启航，乘坐宋朝海军剩余的战舰向东进军。[25]由于两军交锋的延迟，日本人便借机修筑了石质防垒——在第二幅绘卷开头可以看见一道长长的砖石墙壁，它旨在防御入侵者建立滩头阵地。随后，台风于七月二十七日来袭，在3000名幸存的元军中，绝大多数都被日本人俘虏和奴役，要么就是在屠杀后被抛尸大海。值得注意的是，忽必烈无法忍受这种耻辱和损失，直到他1294年去世之前还在计划第三次东征日本。但南方汉人的抵抗，使他的继任者打消了任何与之类似的野心。

作为对战争的见证，《蒙古袭来绘词》可以从不同角度进行解读。画面为此时的物质文化提供了一些视觉证据，比如战争期间使用的海船的类型。[26]一幕海战场景说明了日本船只是多么的轻小——有些不过是以划桨驱动的平底小船，仅能搭载10人——这与入侵舰队的战船形成了鲜明对比。蒙古战舰以龙骨支撑且装饰华美，它们有着高大的船尾甲板，起锚绞盘安装在船首上，它呈收起状以保护舷缘。深舱上方的齐平甲板为战斗提供了充足的空间，此外船面也为统筹战势的鼓、钹和旗帜腾出了场地【图58】。

事实上，现代海洋考古学家已经探索了两处有元代沉船的区域，二者分别位于东北亚和东南亚。考古学家在韩国西海岸的新安（Sinan）发现了一艘驶往日本的沉船，它约在1323年沉没，船上载有2万件陶瓷，其中14000件是浙江的龙泉青瓷，这些青瓷中的一

图 57 敌军首级,取自《蒙古袭来绘词》,日本,镰仓时期,13世纪晚期,两卷中的第一卷,纸本设色

图 58 海战场景,取自《蒙古袭来绘词》,日本,镰仓时期,13世纪晚期,两卷中的第二卷,纸本设色

| 蒙古世纪:元代中国的视觉文化(1271—1368)

部分精美至极，其造型在中国亦颇为罕见。这批货物表明，在忽必烈进攻日本后没多久，元日贸易便迅速恢复了，今天，首尔的韩国国立中央博物馆为这些瓷器专门设立了展厅【图59】。14世纪（很可能是14世纪中叶），一艘被称为"杜里安号"（Turiang）的中国船只在马来西亚海岸沉没，船上的物品分别来自越南、泰国等元朝周边的国家。14世纪，另外两艘船只在马来西亚的海岸沉没，它们分别被称为"南洋号"和"龙泉号"，学者们已对其进行了探查，但打捞工作尚未开展。这些船只所携带的瓷器及元朝的海上贸易，将在后面的第七章中予以讨论。最后让我们回到蒙古人对日本的入侵，目前，博多（福冈）以西的鹰岛（Takashima Island）一带正在进行海上打捞，据说在1281年的台风中，那里一共沉没了4000多艘蒙古人的船只。除了船体残骸（船体、钉子、石锚和木锚），人们还发现了官印、陶器、陶制军备、盔甲，以及梳子和食器等日常用具。[27]

图59 镂空莲花纹双耳瓶，元代，1300—1325年，龙泉窑，打捞自新安沉船（1323），韩国

在《蒙古袭来绘词》中，人们还能了解到元代物质文化的其他层面。我们能明显看出蒙古军舰经过了精心的装饰，对照我们从别处看到的材料，便可知这与蒙古人对华美物品的喜好是一致的。请注意观察沿炮台绘制的红、黑、白色饰带，按照古典卷轴画的传统，白漆代表着华丽装饰的基底。在其他地方，我们看到了带有编织纹的船框、卷曲的图案和花边，在蒙古人使用的各类奢侈工艺品上都能见到它们。此外，蒙古战船上还饰有佛教标志：在一艘蒙古登陆舰上，沿船舷排列的盾牌上都绘有"卍"字，符号的每个角上还附有一个尾状笔画作为装饰。海军的舰帜和战旗也不是简单的长方形，而是沿矩形边框精心剪裁缝制的样式，它们看起来就像火焰或云朵一样，这些纹样似乎蕴含了部分自然界的力量，或者说，它们就是自然界的力量。

从海底打捞的物品包括锥形头盔等蒙古金属制品。其中一个头盔

的每面都饰有一道精美的龙纹，这证实了入侵军队的衣着装饰是十分华丽的。在第一幅表现入侵的绘卷中，竹崎季长率兵冲击处附近有一个爆破的弹壳，尽管柯兰认为这是后来绘制的，但蒙古人使用军火的证据，已由鹰岛打捞出的陶制弹壳表露无遗。在中国已经发现了与臼炮（carronade）相当的武器，一门1332年造的小型炮（长35.3厘米）是最早带有明确纪年的实例，它于1935年在北京发现，现藏于中国国家博物馆。

此外还有两点值得我们注意，其一，1974年出水了一枚八思巴文铜印，这为八思巴文的使用情况提供了宝贵证据，表明这种文字在早期是由官方使用的。[28] 在最后几章中，我将进一步论及八思巴文在元代文化中的作用。

第二点值得注意之处在于，《蒙古袭来绘词》还涉及日本人对蒙古人的描绘。柯兰注意到，蒙古将军的巨大体型在画中"不合比例"。[29] 实际上，蒙古士兵通常被描绘成高大孔武之人，而且他们都能紧紧拉满弓弦，连中国的材料也会这么表现他们，如在现存最早的《事林广记》（1328—1332）中就有这样的描绘：画面展现出弓箭手正在演示步射法【图60】和马射法，后者通常被称为"安息回马箭"（Parthian shot，【图61】），这种箭法在波斯绘画中也能经常见到【图62】。[30] 事实上，《事林广记》中所有的蒙古人形象都十分高大，这种画面正符合蒙古人为自身塑造的形象，他们自诩为高大且老练的骑手，从《元世祖出猎图》（图20）和《射雁图》【图63】等画作中便可得见。这种描绘表明，东亚各国普遍认为蒙古人是高大而好战的族群——甚至连中亚人、西亚人和欧洲人也可能这么认为，但这一点还有待进一步研究。

在这种叙事性的绘卷中，日本假名书法和插图交替出现，这是人们惯常认知中的典型日本风格。事实上，从平安时代（794—1185）后期一直到镰仓时代，都可视为绘卷的经典时期。人们通常认为，这类艺术很少能幸存于东亚的其他地区，但最近对一些作品的新研究促使我们重新考虑这一假设。在堪萨斯城的纳尔逊 - 阿特金斯艺术博物馆藏有一幅手卷，卷中就包含了图文穿插的段落，它描绘的画面被重新认定为一位元朝官员的仕宦生涯（图13）。《蒙古袭来绘词》表现的主

图60 "步射总法",取自《事林广记》。插图中的箭法与同期时事密切相关,展现出强大的蒙古士兵形象,但附文内容却引用了儒家经典《礼记》中关于"射"的段落,这是中国文人群体在文本上做出的默认回应。图中的士兵体型庞大,孔武有力,几乎快突破界框而出。不同寻常的是,设计者在两个版面中都把文字排布界框之内,呈现出自由浮动的文本,而并没有为文字设置背景和文本边框

图61 "马射总法",取自《事林广记》。骏马跃过了地上的一把宝剑,那很可能是在战斗中掉落的武器,这种画法在波斯战斗场景中颇为常见。请注意纹饰繁缛的马匹鞍辔和骑手长袍:蒙古人与织金锦"纳石失"等精美服装紧密相关。在元代的实用艺术中,许多物品都拥有这种纹理丰富的质地

第三章 天兆:地震、台风、洪水、恶龙 | **121**

图62 "安息回马箭"(右下),此页中的场景展现了蒙古骑兵,取自拉施特,《史集》,15世纪版本。请注意掉落在地上的武器和盔甲,以及弓箭手的骏马即将跳出界框的生动表现方式(假定这是画家有意为之)

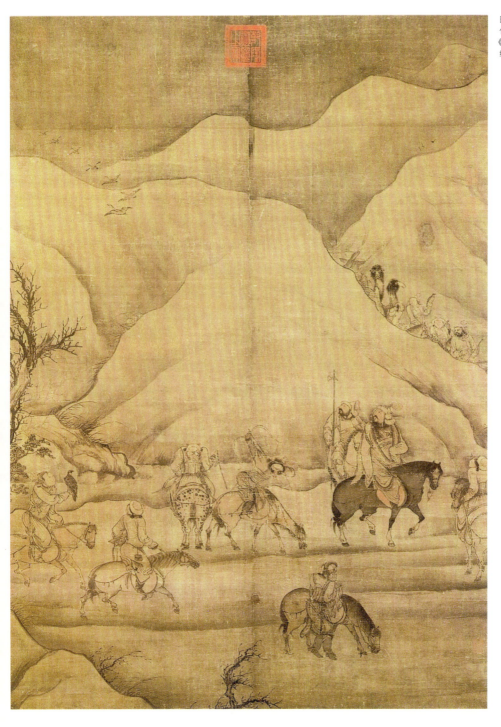

图63 佚名（元代，1271—1368），《射雁图》，立轴，绢本设色

第三章 天兆：地震、台风、洪水、恶龙

题，大致相当于对竹崎季长及其功绩的叙述。另一幅由文本和插图构成的手卷是《刘晨阮肇入天台山图》，此画大约绘制于1300年，这点在前文中已有论及（图44）。[31] 尽管日本在元初处于闭关锁国的状态，但有证据表明，在中古末期和早期现代的历史阶段，东亚各地区都有着共同的文化模式，比如许多国家都存在叙事绘卷，各国之间也进行频繁广泛的文化交流，这点在佛教的信仰和文化方面尤为明显。

然而，将《蒙古袭来绘词》与这些中国的案例相提并论，也突出了此卷在形式经营上的某些地域性特征。假名是一种用于书写口头日语，但避免使用汉字的音节文字（最初以汉字为基础）。而日本假名书法则提供了一个重要的美学手段（aesthetic platform），使人们能形象化地表达与自然相关的情感。这幅画表现出一种互补性的（complementary）本土风格，画中采用了许多标准的程式，但充满活力的人物和精彩生动的画面却十分突出。例如，描绘第一次元军入侵的画作就充满动感：画面开篇是一幕忙碌的场景，在骑兵们离开集结地，途经神社和穿越森林时，众人一路喋喋不休。动势在画卷中不断地生成，以致弓箭、树木、战马的前躯等众多造型均朝前方倾斜，也就是趋向画面左侧。与此同时，人们相互交流的混乱场面和图中的其他形象，共同在画卷中创造出一幕生动的形式结构与定格瞬间。在画卷后部，箭镞左右飞驰，但展卷和观看的方向却是从右向左，这反映出战势的方向并强调了日本进击的结果。即使在今天，这幅属于皇家的画卷仍存有一股护身符般的力量，它确保了传统的延续性，并可用于抵御来自外部的威胁。

尽管忽必烈对天兆深信不疑，但他并没有因这两次台风而畏缩不前，直到去世时还在计划第三次远征日本的行动。然而无论是出于观念转变还是务实态度，他的继任者都不再怀有类似的野心，元朝也不再在中国之外的地方发动大规模军事冒进行动。忽必烈的军国主义甚至可被视为一种反常现象，即便他与镰仓幕府长期保持着敌对关系，但随着黄海与东海贸易的迅速恢复和宗教交流的常态化，元日之间的商业关系也很快回归了正轨。来自视觉文化和物质文化的证据，也都强调了元日在文化上的共同点。例如，中国人对日本的音节文字并不

陌生，在元末的书法史著作《书史汇要》中，日文就与各类其他地区的书写系统并载于册。

对军事技能的赞美是东亚各地的另一项共同特征，这点在元代有着怎样的体现？"中国艺术史"模式给人的印象是：中国艺术并不会颂扬军国主义。但我们讨论的时期是元代，所以这个主题不该令人感到意外，正如《事林广记》中的射法插图所示。此外，元代社会中还有一些更具包容性、非文人阶层的例子，它们可以使这一主题更加丰满。

其中一例是山东省博物馆收藏的一件磁州窑瓷枕，上面描绘了一幕故事场景，表现的很可能是神射手长孙晟（552—609）的生活片段，此人是中国北方游牧民族鲜卑族的将军【图64】。这幕场景具有典型的元代特征，让人联想到《事林广记》中表现蒙古人的类似场景——画面上主人公位于中间，两旁是猎犬和随从；而在瓷枕的图案中，一位侍从手执旌旗，另一位则高举猎鹰。图中的草丛由一条横线和呈扇形排列的短草叶组成，这种程式不仅出现于《事林广记》的大众插图中，在波斯绘画上亦可得见，其效果就如同重复出现的马匹姿态一般。除了主角的胡须和头巾外，这些特质很可能会给这幕场景带来一种"世

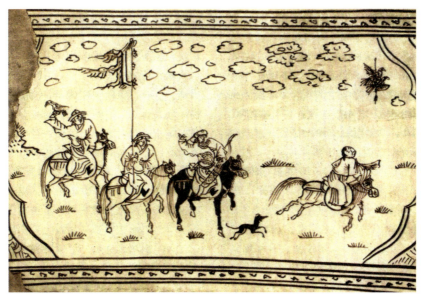

图64 "一箭双雕"，取自元代磁州窑瓷枕上的绘画场景。这一幕可能描绘了隋朝将军长孙晟（552—609）的故事，他以一箭双雕的本领闻名于世

界性"的感觉。长孙晟的身份是一名隋朝将军,他的女儿(其名不详,601—636)嫁给了李世民,即后来的唐太宗;他的儿子长孙无忌(?—659)则成了太宗的谋臣之一。长孙晟拥有非凡的箭术,这给中原乃至草原上的统治者留下了深刻印象。在入仕北周(557—581)宫廷时,长孙晟护送一位公主到草原上与突厥酋长成婚。在那儿他展示了自己一箭双雕的技能。[32] 虽然很难确定瓷枕主人的确切身份,但从它的装饰上可以看出,军事技能在中国北方的某些社会阶层中得到了广泛赞赏,只是被文人文化所忽视。作为一种跨文化形象,长孙晟的故事也具有一定价值,它强调了一个事实,即以马术和射法为代表的武术并非草原游牧民族所独有,相反,它们还有中原的典范作为历史先例。长孙晟是文化上,而不一定是血统上的汉人,但他在游牧民族中也享有盛誉。

## 直隶地震

另一场特别的自然灾异,是1290至1291年的直隶地震,它就发生于忽必烈去世前的几年,这次巨震引发了一连串的自然灾害,其中第一场发生于忽必烈之孙和继任者铁穆耳的统治时期。鉴于它的政治时机,在功臣的"列传"中录入这样的事件不足为奇。在《元史》的赵孟頫列传中,我们可以读到这样的内容:

> [至元]二十七年(1290)……是岁地震,北京尤甚,地陷,黑沙水涌出,人死伤数十万,帝[忽必烈]深忧之。时驻跸龙虎台[位于大都旁],遣阿剌浑撒里驰还,召集贤、翰林两院官,询致灾之由。议者畏忌桑哥[忽必烈的尚书右丞相],但泛引《经》《传》,及五行灾异之言,以修人事、应天变为对,莫敢语及时政。先是,桑哥遣忻都及王济等理算天下钱粮,已征入数百万,未征者尚数千万,害民特甚,民不聊生,自杀者相属,逃山林者,则

发兵捕之，皆莫敢沮其事。孟频与阿剌浑撒里［对百姓］甚善，劝令奏帝赦天下，尽与蠲除，庶几天变可弭。阿剌浑撒里入奏，如孟频所言，帝从之。[33]

1290年九月二十七日直隶地震的程度和规模——以及它强大的余震——一定令人恐惧万分。通过最近印度洋和太平洋海啸的影像记录，我们足以想见"黑沙水涌出"的骇象。连远至辽宁的许多建筑物都遭到了破坏。[34] 据现代地震学家估计，这场地震强达6.8级，震中位于北京以北的宁城（今属内蒙古自治区）。[35] 但此处的重点在于这次强震对忽必烈产生的影响：尽管忽必烈当时正在出猎，宫中亦处于罢朝状态，他却十分关注这场巨型地震的情况，并召集了帝国的大学士们。忽必烈酷爱打猎——而且喜欢被描绘成打猎的样子，传为刘贯道于1280年初春所绘的作品就证明了这一点（图20）——那么他一定会注意到地震发生的时机，因为他当时就在龙虎台附近，而且他肯定也想知道这对自己的统治意味着什么。《元史》的基础是一套中国传统的预设体系，而非宫廷所代表的任何其他文化，所以《元史》可以提供关于这个主题最古老、最权威的知识。虽然忽必烈的统治结合了蒙古人和汉人的世界观——从蒙古人的角度来看，成吉思汗家族的汗王由腾格里（Tengri）赋予了一种神圣权力；从汉人的角度来看，皇帝则因"天子"的身份而获得了统治合法性——但我们还是可以注意到，忽必烈在面对地震时遵从了汉人的学说。

在对直隶地震的看法上，我们的问题并非当时的大学士们是否相信此类事件乃天兆，而在于他们对这些事件的处理。上引的一段文献出自明代史学家们编纂的"列传"，直白强烈地表现出美化意味，特别要展现赵孟频与其内亚同道阿剌浑撒里（1245—1307）的仁义、正直和勇气。(不久后，阿剌浑撒里因谴责桑哥而惨遭忽必烈侍卫毒打。) 同时，《元史》的作者明确指出，地震表现了上天不满于桑哥的弄权擅命和他推行的政策，但因害怕遭到报复，没有朝臣敢于挑战桑哥的权威，所以才有了那些模糊的回应——从经典中爬梳一些论及天象的艰涩文辞作为引用。虽然这种解释与朝廷的理政现状毫无关联，但它的确能

图65 赵孟頫,《谢幼舆丘壑图》(局部),手卷,绢本设色

促使人们对当时的问题进行反思,因为事情并没有就此结束。后来桑哥发现了皇帝授予赵孟頫和阿剌浑撒里的诏书,并对其提出质疑,导致了一场关于他的财政政策的激烈辩论,最终争论到了桑哥滥用权力的问题。

我曾经论证过,赵孟頫的短幅手卷《谢幼舆丘壑图》【图65】回应了地震后发生的事件,因为他在山水中描绘了一种古代的瑞象:连理木。[36] 对于像赵孟頫这样的汉人学士而言,中国宫廷对兆象的解释和记录,至少可以追溯到历史的开端,在商代(约公元前1600—1046年),商王的贞人会炙烤龟甲和牛肩胛骨,并将甲骨上烧出的裂痕解释为祖先从可感的天界中发出的信息。但是在宫廷中,人们对天兆的重视程度却不尽相同。

《谢幼舆丘壑图》作于直隶地震发生期间,因而当我们探讨宫廷对天兆的接受和使用情况时,此画能提供一个有益的平行视角。它标榜为一幅"有古意"之作(old masterwork),因为作者采用了"古拙"的空间营造和勾勒技法,但实际上,这是一幅披着古人外衣的自画像——如前所述,赵孟頫为自己塑造了一个看似矛盾的"朝隐"形象。赵重现了此题材开创者顾恺之的名作,在顾氏的画中,朝臣谢鲲并非身着朝服立于城中,而是一位遁于"丘壑"的隐士,这是一幕著名的

场景营造（mise en scène）。赵孟頫以古法重新演绎了这一主题：画中呈现出早期山水画的青绿色调，此外还使用了"简逸"的比例和空间经营手法，崖壁似乎向着画面倾斜，形体也以正面示人。就笔法而言，画中呈现了细长的中锋用笔，虽然这模仿了与顾恺之紧密相关的早期绘画技巧，但画家运笔的手法却是高度纯熟的，正如我们所知，作为画家的赵孟頫，也是那个时代所公认最杰出的书法家。

在《谢幼舆丘壑图》后部有众多元人题跋，跋文者都认为此画作于赵孟頫的仕途初期，即从1287年到1294年忽必烈去世之前，赵氏在北方的第一次仕宦期。不过困难之处在于，我们该如何在上述时段中对此画和其中的祥瑞进行定位？这里的瑞象是"连理木"，这些树木均有两股枝干，它们似乎都生长自同一根部，或者长着相互交织的枝条。除了靠近人物的木兰丛外，所有的树木都是这些拟人化的松树，这些形象有着多重含义，它们既表明这是一处荒野僻壤又象征着朝臣，因而松树使画面场景在庙堂和乡野之间摇摆不定。然而正如我们所见，这种祥瑞并不是随意出现的，它只会在特定、适当的时机出现。同样地，赵孟頫的画作在形式上也明确参照了早期绘画，在主题选择、轮廓表现、设色技法、空间营造、不附落款、绢本媒材和手卷形式等方面都有所体现。当我们探究主人公谢鲲的生平时，我们发现他是在司马绍（323—325年在位）统治时期入朝为仕的，象征祥瑞的连理木也正是此时才现身于世。根据武氏祠连理木旁的铭文记载，只有当王者之德遍及天下时，这些连理木才会显现；或正如我们所想，画中所隐喻的时刻，正是忽必烈的王道彰显、不再被腐败的桑哥及其党羽掩盖之时。[37]1291年，桑哥被朝廷免职并遭到调查，最终被处以极刑。后世的中国历史学家对直隶地震的解读十分明确：它表明桑哥给百姓带来了可怕的苦难，从而激励正直的人士去挑战这种状况。当时忽必烈可能被迫接受了这个结论。

图 66 或为阿尼哥所造,铜鎏金文殊菩萨像,元代早期,1305 年

元明时期的文献都记录了异常的天象、疾病瘟疫、地震山崩和其他祸患,卜正民曾对这些肆虐一堂的灾难做过精妙的论述——这表明天灾地变不仅是元朝短暂国祚的象征。然而在这里,我们的关注点是这些事件在文化上引起的反应。"水为中国患,尚矣,知其所以为患,则知其所以为利",《元史》的编纂者观察到,元朝为了治理中国广布的河道进行了不懈努力,他们将其详细记载在关于河渠的章节中。[38] 1301 年爆发了一场长达半个世纪的巨型洪灾,1319 至 1332 年间尤为严重。当 1328 年海堤被冲垮后,朝廷指示吐蕃僧侣铸造了约 216 尊佛像,并下令将其置于海岸边以祈求神灵的帮助,但阵阵海浪把造像都吞噬殆尽了。不少带有纪年的金铜造像得以幸存,故宫博物院就藏有一尊 1305 年的文殊菩萨像【图 66】,这可能是阿尼哥为一座自己督建的

寺庙所铸造的数十尊梵像之一，那时他的职业生涯已临近尾声。故宫博物院还藏有另一件约同时制作的鎏金铜像，这一类佛像展示了中国匠师铸造的印度—喜马拉雅式造像。[39] 不过，朝廷未能阻止元代中期随之而来的国家灾难，虽然1346年的洪灾已得到了极大缓解，但欲改变臣民的观念却为时已晚，人们认为大汗和他的政权已不再受到上天青睐，蒙古人已经失去了维系统治的天命。[40]

人们很容易将朝廷驯服自然的努力视作当局对改朝换代的极力遏制，但事后看来，我们可能会将元朝中后期看成一种浓缩的王朝衰败过程，视作一个政体在急剧失控下发出的濒死喘息。不过，元代朝廷和各行领袖们并不这么看，这在一些产业中有明显的体现，如龙泉和景德镇的瓷厂就在此时正蓬勃发展。同时，像赵雍（1289—约1361）这样的文官正在奉旨绘制歌功颂德的画作（图120），而远道前来的使者则献上了教皇的贡品（图122）——这仍是"一代之盛事"和大汗权力的象征。[41] 元朝制作的龙不断被人们发现，最近一次是2010年，当时在山东菏泽一艘元代沉船的舱体中，考古学家打捞出一尊大型的白地褐彩磁州窑酒罐，它鼓起的罐腹上就盘绕着一条巨龙。

# 注 释

1 一个相关研究案例来自 John T. Ramsey, 'Mithridates, the Banner of Ch'ih-Yu, and the Comet Coin', *Harvard Studies in Classical Philology*, XCIX (1999), pp. 197–253。

2 "道德气象"（moral meteorology）这一术语由伊懋可（Mark Elvin）提出，引自 Timothy Brook, 'Nine Sloughs', *The Troubled Empire: China in the Yuan and Ming Dynasties*, p. 73。

3 现藏于台北故宫博物院的《瑞应图》便是一例，此画传为李嵩（约 1107—1255）所绘，但很可能是一幅明代（1368—1644）摹本；图像见 www.npm.gov.tw/exh98/form9810/ img_14.html，检索日期：2014 年 7 月 16 日。

4 如 1965 年北京元大都地层中出土的一件著名瓷像，现藏于首都博物馆，相关图像见 *The World of Khubilai Khan: Chinese Art in the Yuan Dynasty*, ed. Watt, fig. 122。

5 Lauren Arnold, *Princely Gifts and Papal Treasure: The Franciscan Mission to China and its Influence on the Art of the West, 1250–1350* (San Francisco, 1999), p. 134。

6 手卷，纸本水墨，27×271.8 厘米，藏品编号 1985.227.2，图像见 *The World of Khubilai Khan: Chinese Art in the Yuan Dynasty*, ed. Watt, fig. 176。

7 波士顿美术馆，藏品编号 17.1697；图像见 Wu Tung, *Tales from the Land of Dragons: 1000 Years of Chinese Painting*, exh. cat., Museum of Fine Arts (Boston, 1997), no. 92。

8 Timothy Brook, 'Dragon Spotting' in *The Troubled Empire: China in the Yuan and Ming Dynasties*, pp. 6–23。老虎曾被人食用，据说其肉"味咸酸，平，无毒"。见忽思慧，《饮膳正要》，卷三，第 16a 页；图像与译见 Paul D. Buell and Eugene N. Anderson, *A Soup for the Qan: Chinese Dietary Medicine of the Mongol Era as Seen in Hu Sihui's Yinshan zhengyao* (Leiden and Boston, MA, 2010), p. 440 and pp. 509–510。

9 Timothy Brook, The *Troubled Empire: China in the Yuan and Ming Dynasties*, pp.6–7。

10 关于龙在装饰艺术中的研究，见 Jessica Rawson, *Chinese Ornament: The Lotus and the Dragon* (New York, 1984)。

11 元代戏剧和视觉艺术的关系，是大都会艺术博物馆 2010—2011 年元代展览的重点主题，见 *The World of Khubilai Khan: Chinese Art in the Yuan Dynasty*, ed. Watt。

12 周德清，《中原音韵》"自序"（1324 年），转引自班弨，《中国语言文字学通史》（广州，1998 年），第 133—134 页。

13 见大英博物馆藏磁州窑磁枕上一个尚未识别的场景（OA 1936.10-12.219），落款"漳滨逸人制"，印文为"王氏寿明"，很可能就是这位工匠的名字。另一个磁枕（OA 1936.10-12.165）绘有"昭君出塞"的场景，落款印文为"张家造"，其上方有"相古"二字，意思或为"以古代的形象描绘"。关于这组瓷枕的讨论，见代雪晶、管东华，《古相张家造，一枕鉴古今：磁州窑元代人物故事枕》，《文物天地》，2013 年第 7 期，第 66—69 页。

14 此外，在阅读各类关于皇帝和政治家生性堕落的跋文时，也能体现出这种情绪，陶宗仪《辍耕录》，卷四（北京，1985 年）第 63 页，以及卷五第 84 页都各有体现。

15 比如，由贯云石（原名小云石海涯；1286—1324）汇编，于 1308 年在福建由成斋印制的《新刊全相成斋孝经直解》（北京影音，1938 年）。平话场景的一系列图像见 *Splendors in Smalt: Art of*

*Yuan Blue-and-white Porcelain*, exh. cat., Shanghai Museum (Shanghai, 2012), pp. 35–41。

16 图像见傅熹年主编，《中国美术全集·绘画编5：元代绘画》（北京，1989），图36，第53页。

17 Jung-Pang Lo, 'The Emergence of China as a Sea Power During the Late Sung and Early Yüan Periods', *The Far Eastern Quarterly*, XIV/4 (1955), pp. 489–503.

18 关于此次战役的地图和具体情况，见 Josef Kreiner, 'Die mongolischen Versuche einer Unterwerfung Japans', in *Dschingis Khan und seine Erben: Das Weltreich der Mongolen*, exh. cat., Kunst-und Ausstellungshalle der Bundesrepublik Deutschland and Staatliches Museum für Völkerkunde (Munich, 2005), pp. 328–337。亦见 Timothy May, *The Mongol Conquests in World History* (London, 2012) p. 124。

19 宋濂，《元史》，卷十二（北京，1999年），第一册，第165页。

20 宋濂，《元史》，卷十五（北京，1999年），第一册，第209页。台北故宫博物院藏有一幅北宋绘画《景德四图》，其中第一段为"契丹使朝聘"，图像见 *Art and Culture of the Sung Dynasty*, ed. National Palace Museum, exh. cat, National Palace Museum (Taipei, 2000), pp. 64–65。

21 关于中古时期以本地物产入贡的观念，可见 Edward H. Schafer, *The Vermilion Bird: T'ang Image of the South* (Berkeley, CA, 1967)。关于区域间海上贸易的研究，见 John Guy, 'Rare and Strange Goods: International Trade in Ninth-century Asia', in *Shipwrecked: Tang Treasures and Monsoon Winds*, ed. Regina Krahl, exh. cat., Arthur M. Sackler Gallery, Smithsonian Institution (Washington, DC, 2011), pp. 19–25; John Guy, 'The *Intan* Shipwreck: A 10th-century Cargo in South-east Asian Waters', in *Song Ceramics: Art History, Archaeology and Technology*, ed. Stacey Pierson (London, 2004), pp.

171–191。

22 出土物的图像见 www.chinadaily.com.cn/china/2008-11/24/content_7231985.htm，检索日期：2014年7月16日。

23 搜索词条"The Scrolls of the Mongol Invasions of Japan"，www.bowdoin.edu/mongol-scrolls，检索日期：2013年1月9日。

24 这幅绘卷的全貌可在注23中的网站中查看。亦可见 Thomas D. Conlan, *In Little Need of Divine Intervention: Takezaki Suenaga's Scrolls of the Mongol Invasions of Japan* (Ithaca, NY, 2001)。

25 《高丽史》，郑麟趾编，卷二十九，世家第二十九，忠烈王二，忠烈王七年六月，（[东京？]，1908–1909），第458页。

26 Jung-pang Lo, *China as a Sea Power, 1127–1368: A Preliminary Survey of the Maritime Expansion and Naval Exploit of the Chinese People During the Southern Song and Yuan Periods*, ed. Bruce A. Elleman (Singapore and Hong Kong, 2012)，尽管书名如此，书的封面上却是蒙古人第二次入侵的海战场景。

27 见 Takashima-cho Board of Education, 'Project Takashima. Takashima Underwater Site: The Report of the Takashima-cho Cultural Asset Survey 1992', http://www.h3.dion.ne.jp，检索日期：2013年1月9日。

28 Kyushu and Okinawa Society for Underwater Archaeology, Takashima-cho Board of Education, 'Forth [sic] Report of Takashima-cho Cultural Asset Survey', 2001; Takashima-cho Board of Education, 'Takashima Project. Takashima Underwater Site'.

29 Guided View, 10（检索日期：2013年1月10日）。柯兰还观察到蒙古将军的形象是更晚绘制的，见 www.bowdoin.edu/mongol-scrolls，Guided View,

10。即便它们是后绘的，也可能是出于竹崎季长的委令，或至少绘制于蒙古时期或之后不久。

30 一个类似的场景出现于同一彩抄本中的"纳兀鲁斯·昔班尼军队的逃散"（*Flight of the army of Nawruz Shaybani*），fol. 231v。

31 见《刘晨阮肇入天台山图》（藏品编号 2005.494.1），www.metmuseum.org，检索日期：2013 年 1 月 10 日。

32 李延寿（编），《北史》，卷二十二（北京，1999 年），第 535 页。

33 宋濂，《元史》，卷一百七十二（北京，1999 年）。

34 Nancy Shatzman Steinhardt, *Liao Architecture* (Honolulu, 1997), p. 88.

35 见美国国家地球物理数据中心（U.S. National Geophysical Data Center）网站，自然灾害（Natural Hazards）信息中的"重大地震"（Significant Earthquake）；搜索条目 Ningcheng, China, 1290。www.ngdc.noaa.gov，检索日期：2013 年 1 月 14 日。当时的其他灾害，如 1303 年汾河与赵城的地震，据估为 8 级；见 Timothy Brook, The *Troubled Empire: China in the Yuan and Ming Dynasties*, p. 62。

36 Shane McCausland, "'Like the Gossamer Threads of Spring Silkworms': Gu Kaizhi in the Yuan Renaissance', in *Gu Kaizhi and the Admonitions Scroll*, ed. Shane McCausland (London, 2003), pp. 168–182; McCausland, *Zhao Mengfu: Calligraphy and Painting for Khubilai's China*, pp. 201–217.

37 关于此点我已有详述，见 McCausland, '"Like the Gossamer Threads, of Spring Silkworms": Gu Kaizhi in the Yuan Renaissance。

38 宋濂，《元史》，卷六十四（北京，1999 年），第二册，第 1053 页。

39 这尊造像应是释迦佛或阿閦佛，高 33 厘米，图像见 *The World of Khubilai Khan: Chinese Art in the Yuan Dynasty*, ed. Watt, fig. 140。

40 Timothy Brook, The *Troubled Empire: China in the Yuan and Ming Dynasties*, pp. 60–61.

41 宋濂，《元史》，卷十五（北京，1999 年），第一册，第 209 页。

第四章

再兴科举

科举制是汉人治国的基石,宫崎市定曾将其称为"中国的考试地狱",但在蒙元治下的中国,科举似乎注定要成为一枚政治棋子,而无法再充当选贤举能的良性机制。[1]

在中国,许多学子都在家庭影响下接受了儒家经典的熏陶,从汉人的政治模式来看,1313年科举再度恢复一事,意味着众多学子有了被量才录用的希望。在蒙古人治下,儒家思想不过是百家中的一派,它仅是数种经世方略之一,而且朝廷也更愿意招纳非汉族人士,尤其是蒙古人与统称为"色目人"的中亚和内亚人,他们只需通过个人举荐便可策名就列,这种模式源于草原文化和战场的需要。[2] 在朝廷和官府中,人们有各种渠道来攫取恩惠并中饱私囊,一些儒士在作品中表现了入仕和升迁的主题,而廉洁则是画中的要旨。不过,以视觉形象和谐音双关(verbal puns)来表现清廉与高洁,并不仅仅为精英艺术所独有;正如景德镇的青白(谐音"清白")瓷所示,它在实用艺术中也有所表现(图78)。我想探讨的是,在炫奇争胜的元代视觉领域中,这些中国传统的道德题材和经典学说将会如何发展?并且,在当时的多元社会中,非汉人和女性的角色不再位居其次,那么当遇到外部压力时,这类题材又会怎样适应和/或顺从多元社会的需求?

## 科举的视觉性

尽管忽必烈取儒家经典《易经》中的"大元"建国立号,但这并不代表元廷会独尊儒术或专用汉法,它们也无法凌驾于其他理政模式之上,朝廷对出自儒家的科举制亦持此态度。元朝在思想方面产生了相应的转变:儒家的影响大大缩小,其规模与佛教和道教持平,释道二家都可鼓吹自己源远流长的世系,并享受元代宫廷的悉心资助【图67】。此外,元朝还有大量的非汉人和穆斯林人口,其中既有中国的居民,也有来自西域的旅居者,为此,元朝官署还制定并颁行了一部回回历法(Muslim calendar)。在14世纪的头几十年间,学术出版活动繁荣兴旺。以印刷为代表的技术不断发展,并在当时运用得当,传播广泛。出版的书目中既有儒家和其他各家学说,又有宗教经文,而且通常都配有插图。在1300至1320年的印刷出版物中,插图版的佛经备受瞩目。³在元代宽容开明但等级森严的政治文化中,职业官僚技能备受推崇,尽忠效力的士大夫们也采用了务实的方法来工作。农学家王祯就是个

图67 华祖立与吴炳,《玄门十子图》卷首,1326年,手卷,纸本设色。在拓片(源自石刻)和版画中都存在"玄门十子"的题材,这"十子"皆为道家元老,生活于春秋战国时期,即公元前221年帝制时代开始前的几个世纪。算上道家创始人老子,卷中共绘有11位人物

# 蒙元时期的科举制度：何者利害攸关？

在中国，虽然只有男性才具备参加科举的资格，但这项耗费甚高、艰苦卓绝的重任却会牵涉整个家庭。女真人建立的金朝覆灭后，蒙古人在中国北方废除了这项制度。对于南宋的臣民而言，科举制度随着首都临安（杭州）在1276年的陷落而告终。1313年，受儒家教育的大汗爱育黎拔力八达（元仁宗）下诏恢复科举，宣称其目的是提高官员的素质。次年，元廷开科取士，结束了科举史上最长的中断。[4] 科举总共分为三个层级，第一级是各省每三年举行一次的乡试，考试时间为当年的八月，及第者称举人。随后，举人们便要进京赶考，在会院参加次年二月由礼部主持的会试。会试取中名额不多，总共录至第100名，蒙古人、色目人、汉人和南人各取25人。次月，会试取中者将参加由翰林院主办的殿试，考生在此分为左右两榜，蒙古人和色目人为右榜，汉人和南人为左榜。两榜的考生又各分为三甲，每甲第一名将享有"进士"的盛誉，并在文官系统中担任六品以上的职位。第一甲第一名通常称为状元，但严格来说，当时这个词仅用于指称蒙古状元。在元代，科举及第并不能确保仕途中的加官晋爵，但在14世纪10年代，科举却能使汉族士人领袖提携后进，并创建自己的知识学脉和政治派系：如程钜夫举荐的晚进赵孟頫便继任其职，二人都曾位居翰林学士承旨。

有时，科举制度只是元廷派系斗争中的政治棋子。自14世纪30年代以来，元代社会动乱频出，科举制也走过了一段曲折的历史，如在1335年，袒护蒙古人的丞相伯颜（卒于1340年）下令废止了科举，直到1340年考场才得以重开。1353年朝廷颁布了一道诏书，旨在纠正选拔中对南人的偏见，大汗有旨："天下四海之内，莫非吾民，宜依世祖时用人之法，南人有才学者，皆令用之。"[5] 中断科举并非元朝特有的反常现象，因为科举制度在汉人政权下也遭受过同样的打压：在明太祖朱元璋治下的洪武年间（1368—1398），这位开国皇帝视取中者皆为奸佞之臣，因而在14世纪70年代罢停科举长达十年之久。

图68 王祯（活跃于14世纪初），"络丝"场景，取自《农书》雕版印刷本。原序作于1303年，此版付梓于1530年。此图再现了取自木版的完整画面。为了装订成书，每幅这样的跨页都要从中间对折，与其他书页一同编为一册（或几册），这种书册被不恰当地称为"卷"。在附上软质封面后，松散的末端会被缝制为书脊。值得注意的是，在这个女性的内部空间（feminine interior space）中，版印设计者颇为关注其表面的层次和纹理，而这一空间则构成了画面的结构框架

极佳的例子。

王祯是一位元朝的官员，也是一位积极进取、经验丰富的农学家，同时他还是一位机械学家和雕版印刷的先导者，一言以蔽之，他是一位深受蒙古人重视的技术专家，尤以《农书》而闻名于世。[6] 对于游牧的蒙古人来说，定居式的农业无足轻重，但当权者却意识到了农业对元朝的重要性，因为农业中交织着蒙古与儒家价值观念的共同利益。

第一版《农书》可能付梓于1313年，其中附有一篇作于1303年的序言；尽管此书原版已不存于世，但1530年的一部精美刻本至今尚存【图68】。该书呈现了王祯的研习心得和丰富经验，这些经验令他在中国各地广获佳绩。元廷曾编修过一本《农桑辑要》，1273年成书后，应忽必烈的要求而颁行于世，书中汲取了古今各类农学文献的精华；而《农书》的问世，标志着继《农桑辑要》后农业上取得的突破性进展。《农书》共收插图250余幅，其中录有农器、舟车、灌溉设备和织

纺机械等众多门类，王祯在中国各地担任县令近20年，书内插图应该都是据他在此间绘制的稿本刊印而成的。在艺术领域，这种全国性的印刷热潮则体现在"谱"的出版上，这些谱录由14世纪的艺术家们刊刻印行，中国北方士大夫、竹画家李衎（1245—1320）的《竹谱》最具代表性，在更为广泛的视觉文化中，这些画谱共同推广了竹子、梅花及其他各类题材。[7]

在书籍的印刷方式上，王祯也是一位先驱人物，他的出版活动始于1299年付梓的一部县志，此后不久《农书》便刊行于世。《农书》卷末附有一篇题为"造活字印书法"的专论，讨论了金属、陶瓷、木头等不同材料在活字印刷中的使用情况。而《农书》就是王祯用自造的数十万块木活字编印而成的。王祯还发明了一个装有活字的"大轮"，以便印刷者在转轮边高效工作。元代的其他印刷物中偶尔也会使用活字，例如在纸币的刊行中，红印和序列号（以活字刊刻）的组合就起到了防伪作用【图69】。从1275年起，货币颁行机构以铜版取代了木版，但依旧保留了上述防伪系统【图70】。[8] 不过，在印刷书籍的出版中，活字排印远不及雕版印刷普遍，而且也未能形成文化上的趋势。

在1320年前后出现了一类称为"平话"或"评话"的图书，这表明书商在此时推出了一种更畅销的雕版印刷书籍。自14世纪40年代起，景德镇的工匠就开始临仿书中的插图，并将其转绘于早期的青花瓷上，书内图像因而流通得更加广泛。在一件频繁展出的青花瓷罐上，学者们发现了双方的关联，据考证，罐中描绘的一幕场景源自平话插图"鬼谷子下山"，画中绘有二虎拉车的场景，而这个图式可以追溯至1321至1323年。[9] 在元末的景德镇和龙泉窑瓷器上，许多画面与其版本出处都尚待核查（图78、图158）。

在蒙古人治下，科举曾长期遭到废止；即便朝廷开科取士，在选拔形式上也与唐宋迥然不同，元朝社会共分为四等人，即蒙古人、色目人、中国北方的"汉人"（不一定是汉族）和南人，其中每一等人都是定额取用。在考试的具体内容上，元朝科举采用了一套全新的经典注本，这套学说源自南宋理学家朱熹（1130—1200）的新儒家哲学，也

图 69 纸钞,"至元通行宝钞",面值"贰贯"(一"贯"即一串铜钱),元代,至元年间,1264—1294年。宝钞上半部分展示了面值的细节;大印前有两串铜钱的图像,左右两侧竖书八思巴文和字料、字号(左边为恭字号);宝钞下半部分是发行机构尚书省的详细信息,其后钤有另一方大印。在宽厚的边栏之内,凤凰正在萦绕飞舞

图 70 用于印制宝钞的铜版,"至元通行宝钞",面值"贰贯"(一"贯"即一串铜钱),元代,至元年间,1264—1294年。在左右两侧的竖栏内,横向中线和八思巴文之间有两道凹槽,人们会在那里印上用于防伪的字料和字号。操作时可能会在凹槽内装入活字刊印,或者是印成后在钞面上手书。在印制之前,印章会预先印于纸上

就是所谓的理学，这些内容固然重要，却并非本章的议题。本章将围绕科举的视觉性（visuality）展开论述，1313 年，初登皇位的大汗爱育黎拔力八达（元仁宗）宣布恢复科举，但此举更多是象征性的；从表面上看，再兴科举隶属一场重大的政策转变，预示着帝国的治理模式将趋于汉化（或者从中国的角度来看，此举代表着汉法的回归）。

近期出土的一些物品表明，由于上述政策的转变，社会各界的愿景也发生了重大变化，这些文物还为我们理解 13 和 14 世纪的人们对科举的认知提供了一个更为广泛的背景。社会理想确实发生了剧变，对前宋遗民而言尤为如此——他们仅仅因为"南人"的身份而处于元朝社会的底端。通过过去几十年的考古发现，人们再次证实了中举在宋代所产生的威望，这些文物也彰显出科举所产生的巨大影响，因为这是众多家族的出路和希望。与科举相关的故事和图像出现在各类奢侈品上，比如或为考生女眷所用的镜子，又如金银酒器，不一而足。这些图案可能蕴含着寓意吉祥的传统谐音，如"桂"和"贵"就是同音字。[10]

在南宋时期的故县窖藏中出土了一件银鎏金盘盏，其上刻有一首描写年轻考生的宋词《踏莎行》，还配有表现故事场景的图像（福建省邵武市博物馆【图 71】）。盏壁每侧皆饰有独幅的场景，观看时需要转动盏身，就好似在翻览书页一般，观看手卷时也会采用这种形式。盏内镌有《踏莎行》一首，此例最能说明宋代人对科举的狂热。词中写道：

图 71 银鎏金盘盏，附有故事场景并刻《踏莎行》，南宋，邵武故县出土

> 足蹑云梯，手攀仙桂，姓名高挂登科记。
> 马前喝到状元来，金鞍玉勒成行队。
> 宴罢琼林，醉游花市，此时方显平生至。
> 修书速报凤楼人，这回好个风流婿。[11]

盏上的画面生动地诠释了词句的内容，先是主人公登上云梯，伸手折桂，接着是他金榜题名的场景。随后消息传开，主人公骑着骏马穿行于街市，人们纷至沓来，上前道贺。最后，考生写信寄送给家人和居于凤楼之中的女子。[12]这一故事情节也被编入了著名的元初戏剧《西厢记》。

鉴于元代科举的限额取士和民族歧视，对于任何元朝臣民而言，科举都并非入仕或升迁的常规途径。如前所述，恢复科举后的主要受益者，似乎就是在朝中推行这一制度的主力，也就是朝中的翰林学士，但有一些迹象表明，改革也可能扩大了仕途的吸引力。一些精英家庭在科举中断期间创立了书院，他们发现，自己的子嗣在改革后的科举中有巨大的竞争优势。[13]从14世纪10年代起，其他有学之人的入仕方法可通过各类出版物一探究竟，雕版类书《事林广记》就是一例。在《事林广记》的四个部分中，最后一部分全都在向读者介绍蒙古人的制度和政府结构，如官制、俸给、刑法、公理、货宝、算法、茶果、酒曲等。[14]在书内的其他部分中，还录有大量关于蒙古人的知识、文化和语言内容，如其中收录了数百个蒙古文词汇的汉语音译。书内插图表现的都是蒙古人——他们或立射或马射，还展现了他们蹴鞠、弈棋、待客等不同活动。在介绍蒙古文字的部分中，甚至出现了一份以八思巴蒙古文书写的《百家姓》(图107)，作者还提示读者道："初学能复熟此编，亦可以为入仕之捷径云。"这个话题我们稍后再谈。[15]

相较于追求富贵和享受荣华的题词，科举并非元代视觉文化中的核心主题。工匠的款印在元代较之前更为广泛，部分原因可能出于蒙古人对工匠技术的重视，在有绘画的磁州窑瓷器（由许多家庭作坊制作，见第三章，注13）、哥窑瓷器["张记"或"章记"；见(图151、图152)]和各类漆器中都落有这种家族款印。张成和杨茂（均活跃于元

图72 牡丹纹剔红圆盘,刻款"杨茂造",元代(1271—1368)

代,1271—1368)以制作漆器而闻名于世,他们的产品广受追捧,而且也是社会地位的象征【图72】。**16**

值得注意的是,《事林广记》中收录了以汉语转译的蒙古词汇表,其中涵盖了职业、商贸及家庭关系等多重领域。在皇帝和高官、和尚和道人(没有列出儒生)之后,这份列表的重点就转向了各种工匠,包括纻丝匠、甲匠、箭匠、弓匠、弦匠、靴匠、毡匠、木匠、银匠、梳匠、针匠、染匠、线匠、粉匠、胭脂匠、铁匠和皮匠等。然后是达达、回回、女真、汉儿和蛮子,再是医人和作田人,最后是所有的家庭支系。**17** 这表明民众参与贸易(而不仅仅是靠读书糊口)、多元民族社会的交融、通婚和混血等现象在元代并不罕见。因此,在论及"五子登科"的主题时,它的吉祥寓意可能不仅指向汉人,正如安徽歙县出土的一组石砖(1334)所示,其中许多人物都身着蒙古官服【图73】。

14世纪中叶,文学形象开始出现在大量生产的奢侈品上,其中就

图 73 石雕中展现了庆贺科举及第的人群,1334 年;取自安徽歙县出土的一组石刻

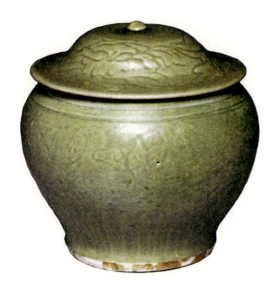

图 74、图 75 青釉盖罐,龙泉窑,元代或明初,14 世纪中后期。1988 年打捞于马来西亚海岸附近的杜里安号(Turiang)沉船。罐身印有花卉图案,并含一组印文(下图):"金玉满堂,长命富贵";图案中心的字符或为制造者的标记

| 蒙古世纪:元代中国的视觉文化(1271—1368)

有来自印刷书籍和临时印刷品（ephemera）上的戏剧场景。此外，这时还形成了在画面中插入文字的惯例，比如一尊罕见的龙泉青瓷上就塑有铭文（图157），其余都是单独出现的常规题铭，皆为祈求健康、财富和地位的词句。沉没于马来西亚海域的杜里安号上运载了大量中国瓷器，这些产品大多都饰有文字图样【图74、图75】，船中出水了一尊龙泉窑盖罐，其铭文内容为："金玉满堂，长命富贵。"压印成型的铭文体现出批量产品略显平庸的品质，但优雅的花卉纹却抵消了这一点，它为印文提供了一个视觉框架。通过寒窗苦读而金榜题名已并非通向富贵的特定途径，尽管这尊瓷罐是在江南制造并从中国出口的。这尊酒罐表明了14世纪中叶，或至少是1371年明朝海禁之前，人们在"契丹"（Cathay）或大元（而非汉人统治的中国）的文化中获得并展示自身地位的方式。

这些视觉证据不仅向我们展现出元代人的社会愿景及其实现方式，而且还说明在视觉文化中，文本和图像有着更广泛的交融与结合。此前，人们视这种现象为元初文人艺术的范畴和创新之举，并将其与钱选等宋元之交的艺术家相互联系，钱选的《白莲图》曾在第二章有所论及（图45）。元初，在南方较为流行的文学艺术中，人们能明显感受到一种失落和伤恸的情绪，它哀悼的并非是罢停了科举这条社会流动渠道，而是整个南宋文化。艺术家钱选的作品体现了这种心境，他是一位脾气暴躁的文人，平日靠卖画为生，尽管他在画作中利用了流行的文化风气，却以古代风格的外衣加以掩饰。钱选的大多数作品都是手卷，他也是最早将诗歌与落款并置于画面左侧的人物之一。[18]

钱选创作过许多非叙事性、关于自我返璞（self-rustication）的画作，《山居图》便是其一（【图76】，故宫博物院藏）。画面以古雅的青绿风格绘制，在"景深"的表现上结合了多重视角：隔水相望，远处的低山一览无余；在中景部分，巍峨的高山屹立于前；而近景处的林木则衬托了远景的深度。[19] 题诗和印章落于画卷左侧的补纸上，而并未落在图像的表面。在题诗中，钱选解释了自己的"隐居"行为，他自怨自艾，与人不和，最后他声称自己只会与"庄叟"相交甚欢。然而根据这首诗的内容，画家还需要构建一套图像化的叙事。在此画卷首，

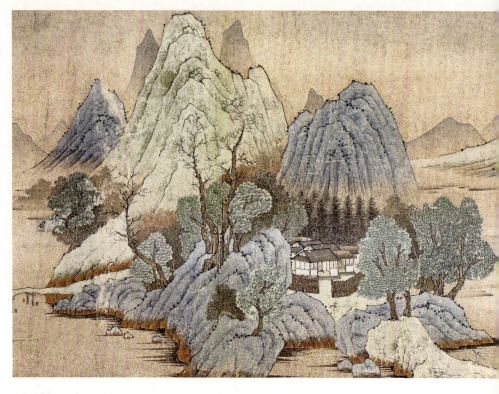

图76 钱选《山居图》(局部),手卷,纸本设色

水口和岬角都指向水面上的孤舟,在那里,我们可以想象艺术家"爱静"的习性,并能将自身与环境融为一体。虽然诗中说"日午掩柴门",在画中门却是开着的。诗中的"鹏"与"兰"代表了显贵者,他们在画中已然骑马离去,估计是因未能寻见艺术家而倍感失落,但"鹦"和"艾"却与它们截然不同:

> 鹦鹏俱有志,兰艾不同根。

骑者正走向几棵俊挺的松树,这些松树代表着他的同道,因而与画家山居上的无叶老树形成了讽刺性对比。钱选在诗的颔联解释了自己的行为:

> 寡合人多忌,无求道自尊。

宋朝灭亡时,钱选已年老体衰,即便《白莲图》的跋文表明他的画作

被大量伪造，他依然靠着作画安逸度日。任何形式的出仕都是令人厌恶的。对于那些自视甚高的"求道"者，钱选表现出尖刻且不屑一顾的态度；而且这也是他对以儒取士的异议，因为研习经史是人们入仕为官、求得功名的标准渠道。钱选提到了他与当地乡下人的"细论"，这点不无讽刺。

除了这种抒情模式，钱选的作品中还表现出怀古的意象，它们多源自中国流行文学中脍炙人口的故事，如《王羲之观鹅图》和表现早期山水诗人陶潜的《归去来辞图》（均藏于大都会艺术博物馆）。虽然这类表现流行题材的绘画可以影射国家大事——如《归去来辞图》讲述了一位官员辞官归隐的故事——但鉴于仁宗即位之初，宫廷图画总管何澄（1223—1314？）就以水墨绘制了这则故事 [图77]，而那时科举还尚未恢复，所以这个主题所展现的异议之程度是令人怀疑的。

面对钱选的作品，还有一些尚待厘清的问题。钱选的画作水准参差不齐，部分原因是他日酣于酒，以至于到1289年，他已"手指颤掉"（同乡赵孟頫也提过这一点，赵氏或为钱选早年的学生），可能需要他人代笔；其他原因则是出于模仿者的作伪。[20] 钱选是个复杂的

图77 何澄（1223—1314？），《归庄图》（局部），手卷，纸本水墨。卷上附有赵孟頫1315年的题跋

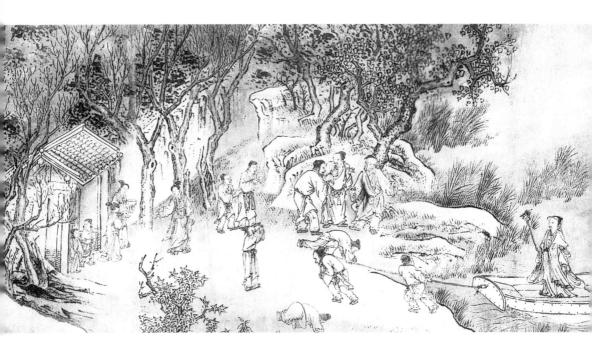

人物，因而我们需要审慎地重估他的作品。尽管如此，钱选的绘画和"踏莎行"盏之间却存在呼应关系，这表明钱选并没有说谎：他的朋友们并非绘制文人画的饱学之士，甚至也不是宋代的遗民，其中许多人都选择在江南的儒家官学中谋取生计。

这些流行故事在元代的奢侈品上日益增多，它们彰显了北方磁州窑瓷器（图64）带来的风尚，相较而言，南方吉州窑的影响则随之降低。在元朝的背景下，许多故事都是公开的热门话题，比如《昭君出塞》：作为和平条约的一部分，一位汉朝公主须远嫁塞外，与一名游牧民族酋长成婚。在元朝，科举文化的接受度也发生了显著的变化。大约在1300年，一位来自扬州的汉人小吏在陕西出任县官。在升为陕西行台监察御史后，他便弃官不仕，转而投身于勾栏瓦舍之间。王实甫的文学生涯由此开始，他写就了一部描绘"才子佳人"的不朽名篇，这就是中国最著名的戏剧之一——《西厢记》。《西厢记》的情节与《踏莎行》颇为相似，只不过它更加浪漫、更加风流。表现《西厢记》的图像很快就刊行于世，虽然元代的版画未能幸存，我们却能在青花瓷上一睹其貌，这种器物是元末江西景德镇的新制产品，瓶上的图像表现了剧中的情节片段，我们将在下文中论及这点。考察《西厢记》的内在构思和接受情况，既是理解儒家经典价值观的起点，也是了解元代文化形成和传播的相关模式的起点。

从文学角度来看，《西厢记》展现了元初文人对唐代文化的追捧。这则故事发生在大唐贞元年间（785—805），诗人元稹（779—831）在此间创作了一部传奇，而《西厢记》正是脱胎于元氏的作品。王实甫将那个剧情突兀、结局生硬的唐代故事改编为一段浪漫的风流韵事，故事中描写了一对命途多舛的恋人，在克服了万般艰险后，才子佳人终成眷属。在《西厢记》中，张生是一位年轻、贫穷但才华横溢的书生，他对一位名叫莺莺的美女心生情愫。莺莺有一个机灵的婢女，名叫红娘——在现代汉语中，她的名字意为"媒人"——她撮合双方进行了一场幽会，男女二人也因爱而私下结合。莺莺的寡母察觉端倪后去拷问红娘，红娘便如实吐露了事情的原委。在维多利亚与阿尔伯特博物馆收藏的一件青花梅瓶上，便绘有这幕戏剧性的场景【图78】，

在此处，这幕情节代表了整出戏剧。（它还具有"短卷"的功能，这种形式通常出现在雕版印制的平话书籍中，插图通常位于页面顶部，以图解下方的文字。）一个臭名昭著的叛将听闻了莺莺的美貌，打算绑架并强索她为压寨夫人。当莺莺的母亲向外求援时，张生立刻传书给自己的朋友白马将军，最终得以成功解围。现在，郑寡妇同意了张生与她女儿的婚事，但前提是他必须在首都中举。后来，张生中了状元，郑寡妇却悔婚了，因为莺莺的表兄从中作梗，他声称张生另娶了一位高官的女儿。不似元稹的原作，元代的版本有一个大团圆的结局。张生不再是一名书生，他已成为一位骑在马上的官员，从京城归来后，他揭露了莺莺表兄的狠毒阴谋，两位有情人终成眷属。这个故事中交织着不少重要的文化比喻（cultural tropes），不仅包括了才子与佳人的浪漫情史，也吸纳了当时的大众愿景，即没有社会关系的贤才因科举高中状元，从而赢得家庭财富、社会荣耀和士大夫的地位。虽然我们尚不清楚这出戏剧的创作时间，不知它是写于王实甫 1313 年辞官之前还是之后，但王氏显然发掘了人们对剧中潜在可能性的向往。

在某些方面，这段恋情挑战了传统观念，但另一些方面，它又强化了传统价值。该剧以爱情作为婚姻的理由，无疑令它与社会现实相异，因为在社会现实中，家长往往会利用通婚来提高家族的地位。在维多利亚与阿尔伯特博物馆藏的梅瓶上，《西厢记》被凝缩为一个标志性的场景，即老夫人和机灵的婢女之间的冲突，从而证实了这出场景在文化上引起的共鸣。这一幕无疑是戏剧性的——在这个时刻，郑寡妇只得接受既定事实，并尽可能促成一个理想的结果；但在对婢女的

图78 青花梅瓶，瓶身绘有取自《西厢记》的片段，江西景德镇。元代，14世纪中叶

指摘和严厉斥责中,也包含了幽默和现实主义的成分,婢女在受到斥责后流泪不止,不过她也显示了自己的勇敢、机智和忠诚。

## 科举恢复前的中国北方士绅家族

近期,考古学家发现了一座1309年的墓葬,它为我们探究科举恢复前夕的中国北方文化提供了例证。2008年,这座壁画墓出土于华北的山西省兴县红峪村【图79—图83】。虽然墓室已被洗劫一空,但调查人员依然能够认定,墓主夫妇当属中国乡绅或官僚阶层。[21] 他们置身于家庭场景中,那里展现了他们的生活方式、儒家观念和佛教信仰。壁画和墓室结构表明,一个佚名工匠作坊遵照当地习俗,为这一心存远志的地方家族安排并执行了葬礼。墓葬设计为我们提供了引人入胜的线索,人们可借此了解13世纪末至14世纪初这段时间内,中国北方室内装饰的品味与时尚。此墓表明了教化、人物、界画、鞍马和花鸟等题材是如何在社会和民族间广泛流行的,其中也体现了特殊的视觉特征,如几何效果(对称、平衡)、幻觉(错视效果,trompe l'oeil effects)和借古喻今的手法。

叠涩顶的下部和八角形的墓壁上都绘有壁画。在甬道正对的西墙上,是端坐于供桌和屏风前的墓主夫妇像,男性墓主位于右(北)侧,女性墓主位于左(南)侧,二人略呈对坐状【图79】。男主人头戴一顶浅黄色四方瓦楞帽,这是一种被称为"藤帽"的官员的头饰,从《事林广记》中的图像来看,当时大多数人都会佩戴这种帽子。从中心场景到入口之间,每侧墙面上都绘有成对的图像。在墓主夫妇两侧,绘有他们身着官服的三个儿子(南壁,面向男性墓主)及一位剃光头的出家人(北壁,面向女性墓主)。除上述壁画外,墓室内还有两铺绘有园林景致的壁画:与男主人相配的是湖石和盛开的牡丹;与女主人相配的是池塘场景,池中绘有绽放的莲花与灯芯草。【图80、图81】

在绘有园林场景的壁画对面,即入口两侧,绘有菱花格扇木门,

门上饰以鎏金配件。两扇门旁各绘一匹不羁的骏马，二马皆经过仔细梳理并备置鞍辔，它们被人系于中央的柱子上整装待发。这种图式在唐代绘画中屡见不鲜，但这组元代绘画的特殊之处在于，为了填满画框，马匹被生动地"放大"，后方的柱子被缩短，两幅画面也配成了一对。位于左侧（北）的是一匹枣红骏马，下蹬白足，尾部绾结，它向左前行，并回首望向右侧的墓门【图82】。墓门右侧是一匹长尾松散、鬃鬣蓬发的黄褐色马匹，它向右扬蹄腾跃，回首望向左侧的入口。

墓室南北两侧的壁画也以类似模式绘制，它们采用了成对的、准对称式的（quasi-symmetrical）构图，展现出一座露台和侍者在桌前的忙碌景象。在南侧的壁画中，白色栏杆前摆有一张黑色（可能是漆制）的束腰桌，桌上置有荷叶盖酒罐（可能是磁州窑的器物）【图83】。在北面壁画中，黑色栏杆前有一张精致的淡色木桌（可能以黄花梨制成），此桌直腿附枨，台面上摆放着一些较小的器皿和用具。在环绕墓室的主壁画间还附有一些窄幅的壁画，它们呈现为绘有孝行的立轴。这些立轴的天杆上挂着 M 形的惊燕，天头和地头均为黑色，十分类似于金代的版画立轴，其中一幅版画表现了中国古代的四位美人（图87）。在 1330 年的宫廷饮食手册《饮膳正要》中，立轴也是功效画的标准形式，这类画专门用于示人，以达到对人体有益的效果（图110）。[22]

至此，我们还看到了直通开阔外景的大型窗框或门框，画家的兴趣在于创造一种纯粹虚幻的家庭空间，而这种手法还在垂直的墙面上不断延伸。叠涩拱的下方是一系列有视错觉的建筑层构。在墓壁壁画的正上方绘有一层木纹阑额和菱角牙子，阑额两侧饰有云纹或如意纹藻头［见（图83）的顶部］。（这种设计在印刷书籍上也能见到，它沿着书页的折叠处垂直向下，而折叠处即印版印出的跨页中心。）再向上的窄层以黑、白、灰三色绘出斗拱，并附有砖石砌筑的凸面，这是早期墓葬中错缝砌筑（toothed brickwork）的实例。在上部是三层彩绘的屋顶支撑构件，其表面有一排突出的彩绘椽檐，它们均由"立轴"后无形的墙体或柱子所支撑。

当人们从墓室中心向外看去时，肯定感觉像立于一个有拱顶的大殿之内，其中一些墙壁上悬挂着"画作"，画中描绘了祥瑞和/或孝

第四章 再兴科举

图 79 墓主夫妇像,两侧绘他们的儿子和僧人,壁画墓西壁。元墓,1309 年。北侧的男性墓主正望向他身着官服的儿子们,女性墓主则看向剃度的僧人和其侍从

图 80、图 81 左:绘有莲花与灯芯草的池塘景象,西南壁(女性墓主像旁);右:牡丹与湖石,西北壁(男性墓主像旁),山西兴县红峪村壁画墓

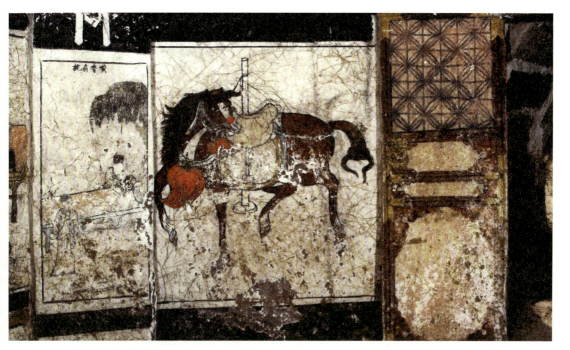

图82 装配精良的马匹,山西兴县红峪村壁画墓东壁(墓道北侧)。马的左侧是表现孝子故事的绘画,右侧是彩绘菱花格扇木门

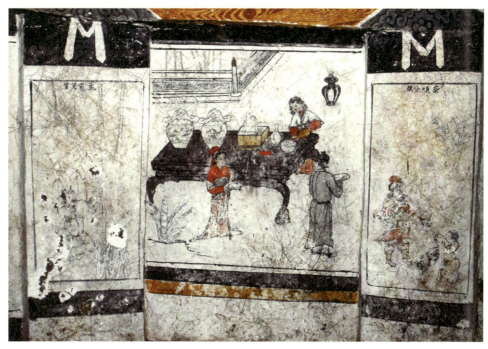

图83 侍者位于露台之上,两侧挂有展现孝行的画卷。山西兴县红峪村壁画墓南壁。左侧的孝行是"孟宗哭笋",三国时期的孟宗严冬时节为寡母到竹林中采笋,上天被此举感动,使竹笋从地中长出。画面右侧描绘的是"蔡顺分椹",这是一则汉代的孝子故事;蔡顺为饥饿的寡母尽孝,并在其后得到了赤眉军的赏赐

第四章 再兴科举 | **155**

行,还展现了墓主依然在世的后人。这些"画作"间穿插着有大框的窗户或门洞,并直通外部空间——有马厩的院子、高台和雅致的庭园。财富、地位和价值都切实地在此展露而出,为了造福死者,画家召唤出这些形象,并将它们从此世转化到下一个世界。在中国,绘画几乎从未被视为嵌于墙上的视幻画窗(illusionistic picture windows),那属于早期现代的欧洲艺术传统。然而在1309年蒙古人治下的中国北方,这种场景却切实地出现在人们眼前。事实上,这座墓葬的设计和绘画带有鲜明的本土性质,表明这些视觉特征无处不在,使我们能将其视为元代视觉文化的缩影,其中既充满了世人的愿景,又蕴含着表现这些愿景的视觉手段。鉴于科举在当时已被废止,墓室中并未对其进行直接表现,但很多证据表明,这个地方家族积极投身于元代中国的公民、宗教和官方生活,并时刻准备迎接恢复科举等社会的发展变化。

## "可见"的女性

如前所述,在元朝的官僚机构中,举荐是取士和晋升的主要渠道,即使在1313年恢复科举后仍旧如此,因为科举及第的人数依然寥寥无几,而且中举也无法保证日后的升迁。(当然,关于这一点的证据通常都被后世的史学家们歪曲了。)1314年,翰林学士承旨程钜夫向朝廷举荐了才华横溢的揭傒斯(1274—1344),而揭氏则与程氏家族有着姻亲关系。[23] 对于早已投靠蒙古政权的程钜夫而言,忠诚问题一直萦绕于这位前宋官员的心中。程钜夫是忽必烈忠实的属臣,曾撰写《元世祖平定云南碑》等文字来彰显自己的忠诚。[24] 程钜夫的工作是为元廷求贤纳士,像他这样由朝廷委派的专员,所求者多为南方文人圈内的精英,如赵孟頫(1285年求访)和揭傒斯这类注定成为文化领袖的人才。以文会友是士人间一种常见的交流方式,有时程钜夫也会在卷轴画上赋诗作跋,而这些画作将在社交集会中供人观览。传为周文矩(活跃于10世纪)的《苏李别意图》是一份罕存的实例,卷后保留有程氏手书

的跋文，现藏于台北故宫博物院。该画涉及汉人是否要归降异族统治者的痛苦选择，正反映了元代的社会现状。[25]

赵孟頫是元初中国的书法与鉴赏巨擘，相较于其他人，赵氏有更多机会通过艺术来拓展人脉。除了赵孟頫自己的书画作品外，他还有几十篇卷后题跋传世。从1300到1310年的十年间，他在家乡江浙一带担任儒学提举，并巩固了自己作为中国文人艺术家领袖的地位。赵孟頫是一位成就非凡的全才，他刻苦钻研并悉心甄选各类风格的书体，塑造了自己作为中国南方的士大夫的经典形象。在更为私密、面向同道的模式中，赵孟頫正式唤起了北宋末年的文人文化，如他曾抄录过苏轼的名篇《赤壁赋》，还绘制了《苏轼小像》作为此卷的卷首（现藏台北故宫博物院）。赵孟頫也是一位著名的书法家，他在教育系统之外亦广为人知，这得益于他的公共书法（public calligraphy），即为官方和公共建筑（包括寺庙、祠堂、官学及陵墓等）书写的碑文；赵氏名满天下的另一原因则与印刷相关，他开创的"赵体"逐渐成了雕版印刷的标准字体。从元代中、后期的书法风格来看，赵体的临习者数量远远超出其他书体，14世纪10年代，大多数有志于科举及第的考生皆书赵体。

爱育黎拔力八达重振了科举制度，即便取士人数较前代削减甚多，而且还采取了左右榜制，但此举表明大汗认可了汉法的仁德，几十年来，程钜夫、赵孟頫及其同僚在朝廷和官学中一向致力于此。赵孟頫的《秋郊饮马图》【图84】是为庆祝仁宗登基和自己被召回宫廷而作的，画中重现了早期《浴马图》（图21）的主题。在《秋郊饮马图》中，一位马夫带领御厩中的骏马前去水边解渴，而远景中驰骋的良驹则代表着帝国未来的贤才君子。14世纪10年代，在程钜夫和赵孟頫的领导下，部分初入官场的超世之才依旧渴望跻身翰林院，这个机构执掌着最高级别的殿试。

在元朝，无论是科场还是其他领域的成功，都是以家庭支持为前提的。据说在赵孟頫年幼之时，守寡的母亲就对他严加要求。同样，从男性角度来看，姊妹和女儿对于联姻至关重要。但即便如此，忠贞

图84 赵孟頫《秋郊饮马图》,1312年,手卷,绢本设色。卷后有柯九思的题跋,并落有他的官衔:奎章阁学士院鉴书博士

不渝的思想仍广泛存在于元代的视觉文化中,通常体现为缠枝并蒂纹或成对的鸳鸯,因为后者只钟爱一个伴侣。除了象征爱情的忠诚外,这些主题还富有道德内涵或说教意味,它们包含着家庭乃至朝廷所期望的责任与忠诚。有时,在视觉形象中也会出现其他品种的成对鸟类,它们使爱情的象征意义与其他愿景相互交叠,中国南方常州的毗陵画派就是如此,该派专门绘制用于展示的大型精美花鸟画【图85】。值得一提的是,这些绘有成对鸟类的场景通常含有叙事成分,鸟儿们会回应附近池塘里发生的事件,从而揭示它们自身的性别、角色和价值特质。表现池塘的题材广受追捧,这也是元代官帽顶佩玉饰的常见主题【图86、图109】。

纵观中国艺术史,女性之所以能在元代艺术界脱颖而出,并非因为她们比其他时代的女性更活跃或更有力量,实情或许是,在蒙古人的统治之下,女性拥有相对较高的的社会地位和可见性(visibility)。我们曾论及女性在元朝政治生活中的突出地位,如忽必烈的皇后察必,以及艺术中表现的王昭君、窦娥等女性角色。同样,至少在视觉文化方面,文化成就并未被中国南方的男性垄断,正如我们在祥哥剌吉和管道昇的案例中所见。在中国历史上,对女性学术成就的颂扬不甚显

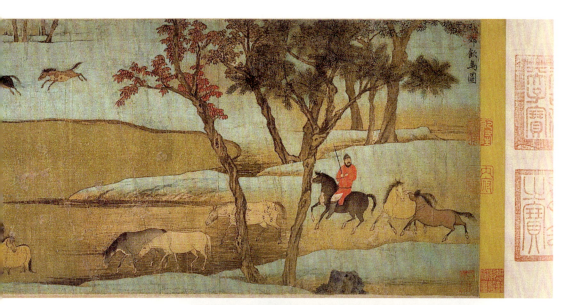

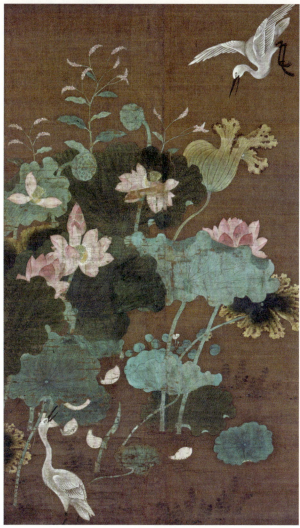

图 85 佚名（毗陵画派画家，元代；旧传为顾德谦[10世纪]），《莲池水禽图》，图示为一组对轴之一，绢本设色

图 86 官帽顶佩玉饰，所雕为池塘之景，元代

著，人们注重的是女性的端庄娴淑和恪守妇德，《女孝经》等文本尤为强调这些品行，经文内容偶尔也成为绘画的主题。在一铺精美的佛寺壁画中描绘了代表智慧的文殊菩萨（图 27），画中这位雌雄同体的神灵正坐于桌前书写佛经，不过文殊并非一个纯粹的女性形象。但中国北方的金朝却出品了一幅精彩的木版画立轴，其中突显了模范女性的文学艺术成就。这幅卷轴简称《四美图》，现收藏于圣彼得堡冬宫博物馆【图 87】。这幅画描绘了四位具有倾国芳容的中国古代美人：西汉的班姬（约公元前 48 年—前 6 年）手持一把画竹团扇；她的右侧是汉代宫女王昭君（公元前 1 世纪中叶），王昭君手执纸笔的姿势与《女史箴图》中女史的姿势如出一辙，据传《女史箴图》为顾恺之所作，现藏于大英博物馆。这幅《四美图》表明，至少在中国北方胡汉交融的文化中，一位被许配给游牧贵族的模范女性可以拥有十分高深的学养。

据我们所知，祥哥剌吉本人并非艺术家，但她收藏了众多中国艺术品，并赞助了三位宫廷中的南方士人，他们分别是王振鹏、冯子振

图87《四美图》，山西平阳（今临汾）姬家雕印。金代（1115—1234），木刻版画裱为立轴。此画题为"随朝窈窕呈倾国之芳容"。四位美人的名字都标注在她们身旁的方框中，从右到左分别为：绿珠、王昭君、赵飞燕和班姬。成对的印刷品多表现男性刚强和正直的美德（如一位战时的将军），此画与之形成了鲜明的对比：在雄健有力的书法之下，"四美"置身于一个女性化的家庭的空间中，而这一切都呈现于一幅饰以边框的立轴上

第四章 再兴科举

和赵岩。在元朝的帝后像中，皇后的画像被裱于其皇帝画像的一侧，但公主的画像却未曾得见。不过，在王振鹏为祥哥剌吉绘制的画作之中，就很可能隐藏了公主的肖像，据传《姨母育佛图》画卷（波士顿美术馆藏）就是一例，这是一幅佛教密体风格的杰作；在《揭钵图》中亦可能展现了公主的容貌，此画表现了鬼子母诃利帝母的故事，而这类作品通常都被归于王振鹏名下。[26] 在祥哥剌吉所藏的众多画卷中，都附有冯子振和赵岩奉命书写的题跋。[27] 居住在都城的这批文人似乎从属于一个跨国团体，其中包括了禅僧中峰明本（1263—1323）和他的日本弟子无隐元晦（1283？—1358？）。[28]

王振鹏为公主绘制了一幅特殊的作品，画中直接涉及一个问题，或者说是一个现象，即非汉人女性和她们品鉴汉人高雅文化的能力。《伯牙鼓琴图》【图88】表现了古代琴师伯牙的故事，他认为仅有一位樵夫能真正理解他的演奏。樵夫死后，伯牙破琴绝弦，终身不再鼓琴。这幅画采用了精湛的白描和晕染技法，尽管画面以黑白的水墨表现，但人物栩栩如生。此画的整体手法高度感性，唤起了视觉、听觉、嗅觉和触觉的通感。这幅画在现象学现实主义的发展（phenomenological development of realism）上具有开创意义，它肯定也向其他中国艺术家发起了挑战：除了传统的或理想化的观者，也不要低估新的，甚至是异族观者的潜力。

作为艺术家和文学天才的管道昇仍疑点重重。由于赝品和仿作，

图88　王振鹏（活跃于约1280—1329年），《伯牙鼓琴图》，手卷，绢本水墨。卷后附有冯子振的题跋

| 蒙古世纪：元代中国的视觉文化（1271—1368）

图89 管道昇款（赵孟頫书），《秋深帖》，致妯娌的信札，裱为册页，纸本墨笔。信札的开头（右上）和结尾（左下）是惯用的敬语"道昇跪覆"。在开头处，赵孟頫正确地写下妻子之名"道昇"，但在结尾处，他几乎快写完自己的名字时才想起他是代笔。在涂改后的"道昇"二字，还能看见"孟"字和"頫"字的左半边

也许还有女性笔墨模式所构成的棘手问题，即使在传为她的作品中，也很难鉴别出统一的个人风貌。众所周知，在大汗爱育黎拔力八达的命令下，管道昇的书法与她丈夫和儿子的书法一同入藏秘书监，大汗希望以此来纪念这个模范家族的艺术。因此，赵—管家族成员的作品合集，便成为中国艺术史中一个重要的门类，尽管我们无法确知它们的整合时间是否为14世纪初，更不知道它们是否曾被纳入过皇家收藏。故宫博物院藏有一幅由赵孟頫、管道昇和赵雍共同绘制的墨竹手卷，赵孟頫在画上的落款为1321年。[29]

在传为管道昇的作品中有一封她寄给妯娌的信件，这份名迹引出了一个更加棘手的问题。在鉴赏家看来，这份家书尤为瞩目——信中的运笔富含古意，流畅却不失紧凑。由于信中的"秋深"二字，故被称为《秋深帖》。单从书法风格上看，它显然出自管氏之夫的代笔【图89】。一处笔误证实了这一点：信札开头是常规的谦辞"道昇跪覆"，当赵孟頫以同样的敬辞落款时，他显然忘了自己是代妻而写，在写下"孟頫……"后，他才突然意识到这处舛误，故把错字改写成了"道昇"。相较之下，台北故宫博物院藏《赵氏一门法书册》中的信件，更有可能

第四章 再兴科举 | **163**

图90 管道昇,"致中峰明本和尚尺牍",收于《赵氏一门法书》册,纸本墨笔

吾师所惠书及录题经赞法语寄来至今并不曾收讫不审
当元何人送去闻如快二菩萨一面作书於家间问舍姪志去岁
以中送去 般若经五卷又蒙
本师慈悲展请点化又各门题赞存没重感
我师慈悲宿业甚重每日人子搅三不得安静长老
我师菩提指教昂思话顾但提起终不受用菩萨与 良人
诚志至愿但凡列家只就家运修设志悬
本师大和尚大众慈悲善度一切鬼神一切有主孤亏一
无主孤亏一切冤亲 良人与菩萨祖上父母兄妹外祖比奴婢
及一切法界含灵莫堕三涂恶菩愿皆仍早生
佛界此乃 良人与菩萨心愿已托 以中兄先爱知
师父大和尚上云僭曰又右
吾师惠玉及心跻脱一切观心必愿 良人见之生欢
喜心尤增威佩 菩萨计於观
我师如此大众慈悲度脱一切众生是 菩萨计
七世父师之恩何以报诃 深恩之因的便特执此上报安慰
善保重不宣
          有和白女弟子管氏菩萨 和南右启

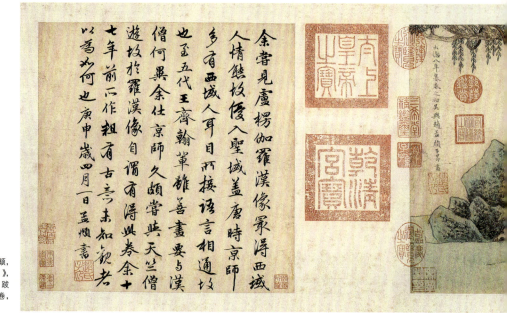

图91 赵孟頫,《红衣西域僧》,作于1304年,跋于1320年,手卷,纸本设色

出自管道昇的手笔。中峰明本是赵孟頫的佛学导师，管道昇寄给中峰的信札通篇皆以小楷书写，风格细腻且略偏俏丽【图90】。

## 往昔中国与元代当下

在讨论元代中国的科举制度时，还会涉及当时存在的、更广泛的问题，即中国的往昔在元代当下的价值，这个话题尚待进一步探究。最后，我们将用两个例子来结束本章的探讨。

在管道昇病重时，赵孟頫从朝中退隐，但1319年在赵孟頫归家的途中，他的爱妻离开了人世，而赵孟頫也在不久后的1322年撒手人寰。在挚爱逝去之后的时光中，赵孟頫得以回顾自己的艺术人生，1320年，他为一幅近二十年前的人物画《红衣西域僧》【图91】题写了跋文，文中体现出赵孟頫对自身的思考。人们通常认为，赵孟頫一直试图为其画作赋以"古意"，这个著名的概念有时被解释为"古代的

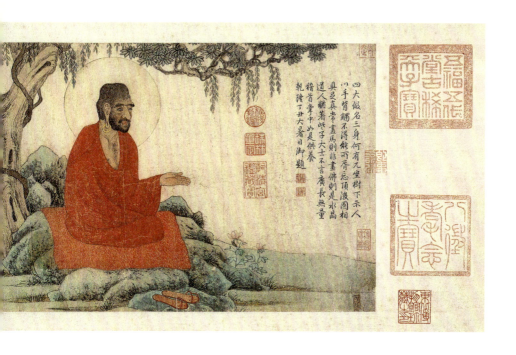

第四章 再兴科举 | **165**

精神"，从赵孟頫现存的跋文来看，《红衣西域僧》的题跋中首次出现了"古意"二字。有时人们认为这个词关乎模仿过去，它也确实成了一套强大的艺术话语，以至于在后来的文人画中，充满了无数以复古模式创作的作品，但那种"摹古"仅为空话而实不至。我认为，《红衣西域僧》在本质上就是关乎元代当下的。[30] 虽然这幅画在形式上参考了古代名家的杰作，但1320年的题记指出，赵氏在大都与天竺高僧交游往来，从而为这幅肖像提供了人物造型的经验基础（experience underpinning）。这幅画甚至可能是萨迦派高僧胆巴的秘密肖像，他曾受到昔日弟子桑哥的谗谮。[31] 1316年朝廷为胆巴赐谥时，赵孟頫就奉敕撰写碑文，这表明赵氏与胆巴相识；但赵孟頫应该也比较熟悉这类人物画像，因为这种模式在吐蕃绘画中并不鲜见，一幅吐蕃的罗汉像就展现了这种画法【图92】。[32] 赵孟頫在实践中再现了中国古代名家的艺术典范，但在表达方式上，呈现"古意"的冲动本身似乎并不是目的，而只是一种手段；赵孟頫意在通过"古意"来丰富自己的艺术表现力，从而应对元代当前的复杂局势，尽管赵孟頫援引了古代的艺术模式，但他着眼的仍是当下。

在元代，鉴藏家的语言表述大都显得理性客观，这便为文辞增添了永恒的中国美学特质，但元代还有另一幅借古喻今的例子，它提醒我们要运用"语境化"（contextualization）的方法对作品进行分析。此例是陈及之笔下的长卷《便桥会盟图》【图93】，这幅画与赵孟頫的跋文同作于1320年，现藏于故宫博物院。画卷以视觉形式演绎了一场政治冲突，对阵双方是初唐中国和东突厥游牧民族。在626年的秋天，突厥颉利可汗（620—630年在位）率领一支大军向唐朝首都长安（今西安）进发。未来将登上皇位的唐太宗李世民骑马相迎于便桥。颉利可汗为唐兵的严整军容所折服，李世民警示他切勿自毁盟约，双方遂在渭河（今陕西咸阳）斩白马以誓，会盟结好。无论历史中哪一派占据了上风，在画中，当大唐的皇子将军走近时，游牧民族首领便跪于桥边呈屈从状。一年后，一场背时的大雪忽降草原，游牧民族的牲畜大多被饿死或冻死。最终，颉利可汗战败并被虏至长安，太宗认为这"足澡吾渭水之耻矣"！[33]

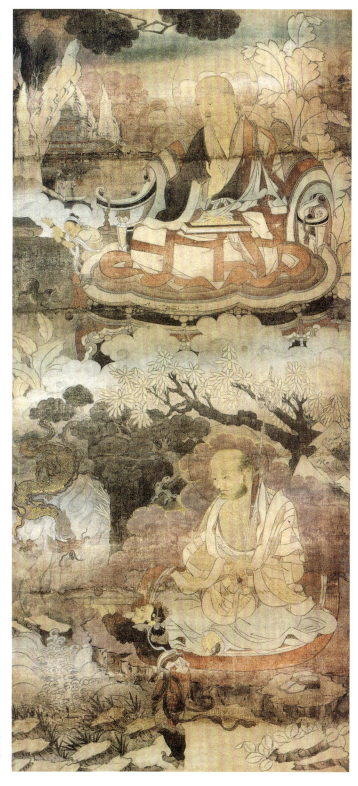

图92 佚名,《山间二罗汉》,吐蕃,14世纪,立轴,棉本描金设色

第四章 再兴科举

图93　陈及之，
《便桥会盟图》
（局部），1320年，
手卷，纸本水墨

　　与《宦迹图》等其他元代绘画一样，陈及之画卷（以及各种摹本）的作者身份和时代背景，被元代以后、早期现代中国的鉴赏家们置换到了蒙元之前的时代。此一版本的《便桥会盟图》曾被视为辽代画作，从这个历史定位来看，它可能是对北方游牧政权的告诫，如劝诫契丹人建立的辽、党项人统治的西夏和女真人掌权的金，支持他们在与汉人打交道时要使用外交手段，并反对背信弃义和唯利是图的行为。

　　虽然这幅画的其他摹本被归于宋代画家李公麟、刘松年（1174—1224）和金代画家李早（活跃于1190—1195年），但从风格上看，陈及之的画作却符合我们对他这类艺术家的认识，他们学养深厚，活跃于元代中期的中国北方。[34] 陈及之落有一组令人费解的缩写年款"祐申仲春"，释读出落款或许就能破解此画的历史定位了："祐"指的是年号"延祐"（1314—1320），"申"指的是干支"庚申"，故此画的绘制时间就是1320年的农历二月。[35] 实际上，大汗爱育黎拔力八达就死于这一年的春天，他的儿子硕德八剌（1320—1323年在位）继承了汗位。因此，这幅画创作于朝政停滞、时局动荡的过渡阶段，当时朝中各派都在争权夺势。画家落款下方钤有一枚私印，点明此画为"竹坡及之戏作"。在政治上，像陈及之这样的无名小卒不可能参与任何具体的政

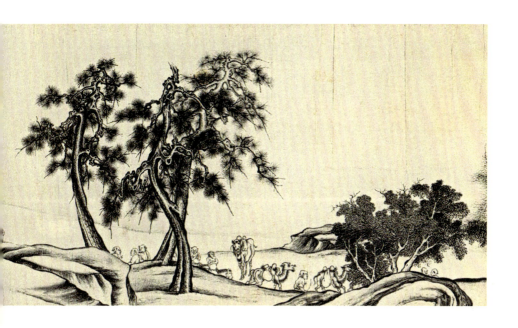

治决策,尽管他的"戏作"(文人画传统)是一种客套的自谦,但这幅画显然是援古喻今,意在以唐史上的政治先例警醒当朝各方势力,以期他们共同谋求元朝的大局利益。余辉认为,"从画家对描绘少数民族杂技运动的极大热情来看,特别是增加大量的篇幅展示党项人丰富多彩的马上运动,不难看出画家对这一民族的感情联系"。[36] 如果这位画家不是汉人或混血,那他可能就是党项人,也可能是女真、契丹或畏兀儿人。除此之外,画家的其他信息皆不为人知。对于这幅1320年绘制的《便桥会盟图》,除了来自首都或居于这一带的文人,我们很难想象这类作品的受众还有哪些群体。

然而在蒙元治下,艺术表现的自由度十分令人瞩目,在中国中古史和现代史上的许多时期,这种自由着实难以想见。这种对异议的宽容,不仅体现在政治和社会问题上,而且还延伸到信仰、艺术和亚洲区域史等多重维度上,成为元朝中后期政治的独特标志,在后文中,我们将进一步反思亚洲地区的书写传统。

## 注 释

1. Ichisada Miyazaki, *China's Examination Hell: The Civil Service Examinations of Imperial China*, trans. Conrad Schirokauer (New Haven, CT, and London, 1981).

2. 关于蒙古人和区域内军国主义的研究，见 Timothy May, *The Mongol Conquests in World History* (London, 2012)。同样相关的研究有：*Warfare in Inner Asian History (500-1800)*, ed. Nicola di Cosmo (Leiden and Boston, MA, 2002); *Military Culture in Imperial China*, ed. Nicola di Cosmo (Cambridge and London, 2009); 以及 Barend J. ter Haar, 'Rethinking "Violence" in Chinese Culture' in *Meanings of Violence: A Cross Cultural Perspective*, ed. Göran Aijer and Jon Abbink (Oxford and New York, 2000), pp. 123–140。

3. 现存有一些落款为1301—1315年的佛经，见 Sherman E. Lee and Wai-kam Ho, *Chinese Art Under the Mongols: The Yüan Dynasty, 1279–1368*, exh. cat., Cleveland Museum of Art (Cleveland, OH 1968), nos 276–281。

4. 宋濂，《元史》，卷二十五（北京，1999年），第一册，第384页。此处详述了第一批及第者获赐的官职。

5. 宋濂，《元史》，卷九十二（北京，1999年），第二册，第1557页；亦见第1556—1558页，此中对当时的科举制度有所说明。

6. 王祯，《农书》[1303]（北京，1956年）；Roslyn Lee Hammers, *Pictures of Tilling and Weaving: Art, Labor and Technology in Song and Yuan China* (Hong Kong, 2011)。

7. 李衎，《竹谱》（台北，1983年）。相关研究见 Arthur Mu-sen Kao, 'Li K'an: An Early Fourteenth Century Painter', *Chinese Culture*, XXII/3 (1981), pp. 85–101. 对梅花题材普及化的讨论，见 Maggie Bickford, *Ink Plum: The Making of a Chinese Scholar-Painting Genre* (Cambridge, New York and Melbourne, 1996)。

8. 宋濂，《元史》，卷九十三（北京，1999年），第二册，第1573页。

9. 见 *The World of Khubilai Khan: Chinese Art in the Yuan Dynasty*, ed. Watt, figs. 37 and 314。

10. 台北故宫博物院藏有一面12或13世纪的铜镜（中铜273），此镜以"燕山五桂"为题，讲述了五个儿子通过科举的故事；见 *Dynastic Renaissance: Art and Culture of the Southern Song*, ed. Tsai Mei-fen, vol. 'Antiquities', exh. cat., National Palace Museum (Taipei, 2010), no.Ⅲ-103 (p. 235)。

11. *Dynastic Renaissance*, ed. Tsai, no.Ⅲ-60 (p. 187).

12. 此杯的图像见王振铺、何圣库，《邵武故县发现一批宋代银器》，《福建文博》，1982年第1期，第57页；相关研究见 *Dynastic Renaissance*, ed. Tsai, no. III-60, p. 187。

13. Linda Walton, 'Family Fortunes in the Song-Yuan Transition: Academies and Chinese Elite Strategies for Success', *T'oung Pao*, XCVII/1-3 (2011), pp.37–103.

14. 陈元靓，《事林广记》[1328—1332年版，台北故宫博物院，台北；故善004363—004374]，别集，卷一至卷八。

15. "文艺类"，《事林广记》[1328—1332年版，台北故宫博物院，台北]，续集，卷四至卷八。

16. 苏格兰国家博物馆藏有的两件有漆器——一件是落有"宿城前芦[音译]"款的漆盘（A.1965.533），另一件是有"张成"款的漆盒

（A.1965.542）。最近，研究者将其年代从明代提前至元代。对有款漆器的整体性深入研究将是大有裨益的。

17  陈元靓，《事林广记》，1340 年版（北京，1999 年），第 188 页。

18  相关案例见 John Hay, 'Poetic Space: Ch'ien Hsuan and the Association of Painting and Poetry', in *Words and Images: Chinese Poetry, Calligraphy, and Painting*, ed. Alfreda Murck and Wen C. Fong (New York, 1991), pp. 173–198。

19  故宫所藏此画的另一个版本，见 Richard Vinograd, 'Some Landscapes Related to the Blue-and-Green Manner from the Early Yüan Period', *Artibus Asiae*, XLI/2-3 (1979), fig. 8。

20  赵孟頫注意到，《八花图》（故宫博物院藏）除了风格上与"近体"相似，在敷色上亦"姿媚"；图像见余辉，《故宫博物院藏文物珍品全集 4：元代绘画》（香港，2005 年），4 号。

21  韩炳华、霍宝强，《山西兴县红峪村元至大二年壁画墓》，《文物》，2011 年第 2 期，第 40—46 页。

22  图像亦可见 www.npm.gov.tw，"Yinshan zhengyao"条；检索日期：2013 年 11 月 9 日。

23  宋濂，《元史》卷一百八十一（北京，1976 年），第十四册，第 4184 页。

24  此碑拓片藏于台北"中研院"（22958-2）。

25  《苏李别意图》，台北故宫博物院藏；http://painting.npm.gov.tw，"故宫书画资料"，藏品编号：故画 963，检索日期：2013 年 8 月 30 日。

26  《姨母育佛图》（这并非正确的定名），波士顿美术馆，12.902；图像见 http://scrolls.uchicago.edu/scroll/mahaprajapati-nursing-infant-buddha，检索日期：2014 年 7 月 15 日。印第安纳波利斯艺术博物馆（Indianapolis Museum of Art）藏有一幅《揭钵图》的后世摹本，其作者或许是元代后期王振鹏的一位追随者；出版图像见 Julia K. Murray, 'Representations of Hariti, the Mother of Demons, and the Theme of "Raising the alms-bowl" in Chinese Painting', *Artibus Asiae*, LXIII/4 (1981–1982), pp. 264–265。

27  关于祥哥刺吉私人收藏的研究，见 Shen C. Y. Fu, 'Princess Sengge Ragi, collector of painting and calligraphy', trans. and adapted in Marsha Smith Weidner, *Flowering in the Shadows: Women in the History of Chinese and Japanese Painting* (Honolulu, 1990), pp. 55–80；傅申，《元代皇室书画收藏史略》（台北，1981 年）；Marsha Weidner, 'Painting and Patronage at the Mongol Court of China, 1260–1368', PhD thesis, University of California, 1982。

28  在冯子振亲笔赠予无隐元晦的众多书法中，有一幅是手卷的形式，即《与无隐元晦诗》，日本国宝（东京国立博物馆，TB-1176）。

29  此画图像见 Shane McCausland, *Zhao Mengfu: Calligraphy and Painting for Khubilai's China*, fig. 4.35。另一幅由家族绘制的作品为《赵氏三世人马图》，此画作者为赵氏家族的三代人，现藏于大都会艺术博物馆。关于赵氏家族的研究，见 Ankeney Weitz, 'Art and Family Identity: The Zhao Family of Wuxing during the Yuan Dynasty', in *The Family Model in Chinese Art and Culture*, ed. Jerome Silbergeld and Dora C.Y. Ching (Princeton, NJ, 2013), pp. 423–458。

30  在文学领域，"复古"指的是"一种与文学复古运动相融合的古代思想（或品质）"，见 Diana Yeongchau Chou, 'Appraising Art in the Early Yuan Dynasty: A Study of Descriptive Criteria and Their Literary Context in Tang Hou's (1250s–1310s) *Huajian* (Examination of Painting)', *Monumenta Serica*, LII (2004), pp. 257–276，引自 p. 274。

31 洪再新，《赵孟頫〈红衣西域僧（卷）〉研究》，载上海书画出版社，《赵孟頫研究论文集》（上海，1995年），第519—533页。

32 古乐慈（Zsuzsanna Gulácsi）指出了宗教人物画中一些区域间的联系，见《大和文華館藏マ二教絵画にみられる中央アジア来源の要素について》，《大和文華》，2009年119期，第17—34页。

33 欧阳修等编，《新唐书》，卷九十三（北京，1975年），第四册，第3075页。

34 余 辉（Yu Hui），'A Study of Ch'en Chi-chih's *Treaty at the Pien Bridge*', in *Arts of the Sung and Yüan: Ritual, Ethnicity and Style in Painting*, ed. Cary Y. Liu and Dora C. Y. Ching, pp. 152–179, here p. 176；中文版见《故宫博物院院刊》，1997年01期，第17—51页 [ 此文中文题目为《陈及之〈便桥会盟图〉卷考辨：兼探民族学在鉴析古画中的作用》——译者 ]。余辉在文中未提及另一卷或明代的摹本，现藏于华盛顿弗利尔美术馆（F.1909.216）。

35 对于陈及之款印的解读，笔者赞同杨仁恺和余辉的观点，见 Yu Hui, 'A Study of Ch'en Chi-chih's *Treaty at the Pien Bridge*', pp. 156–157。

36 同上注，p. 176。

# 第五章 奎章阁：元代文人文化的传播

在元文宗图帖睦尔（1328—1329，1329—1332年在位）即位之前，早先的几位蒙古统治者都颇为推崇汉人之学，尤其是大汗爱育黎拔力八达和其姊祥哥剌吉，他们既藏有历代佳作名迹，又赞助着当时首屈一指的书画英才。陶宗仪在《书史会要》中记载的第一位元代人物，是爱育黎拔力八达之子和继位者硕德八剌（英宗，1320—1323年在位），书论家陶宗仪认为，英宗的书法"皆雄健纵逸，而刚毅英武之气发于笔端者，亦足以昭示于世也"。英宗的御笔书法被张贴在皇宫的柱子上\*，他还在琴上书有箴谏"至治之音"四字（取自他的年号），体现出蒙元统治者对中国高雅文化的吸纳。[1]

海山（武宗，1308—1311年在位）是爱育黎拔力八达的兄长，他的儿子图帖睦尔也同样热爱艺术，还曾游历过江南等诸多地区。[2] 图帖睦尔的统治十分短暂，或者更确切地说，是两次统治都很短暂，因为当资深望重的和世㻋（1329年在位）在漠北草原登基后，图帖睦尔就宣告退位了；后来和世㻋在前往大都的途中暴毙，图帖睦尔又得以重登帝位（见附录）。在图帖睦尔短暂的统治期间，他取得了两项重大的文化成就：其一是编修了《经世大典》，这是一部现已失传的官修典章制度集成；其二是建立了奎章阁学士院，也就是本章要讨论的机构。[3] 出于这两项举措的需要，图帖睦尔得以在宫中组建起一个小型团体，入选其中的成员皆为通儒硕学。从官方在文化上的投入可以看出，元朝中期的大汗都颇为推崇中国的古典艺术和学说，而我想要探讨的问题是，大汗们的理政格局、执政野心和施政方针，会在多大程度上

图94 柯九思《清閟阁墨竹图》，1388年，立轴，纸本水墨。题记表明，此画是为清閟阁的主人而绘制。柯九思落款中的时间相当具体（至元后戊寅十二月十三日），但并未写成"至元四年"，而是以干支"戊寅"代之，或许是为了突显自己去官离朝的状态

受到中国文化支配？如果大汗们的政策确实产生了影响，那它们又怎样塑造了整个元帝国的文人文化？

## 奎章阁学士院的设立

奎章阁位于大都宫城内兴圣殿西廊，阁中藏有书画、古器、善本、舆图和各类宝玩，因此它又被称为"群玉内司"。在图帖睦尔治下的第二年（天历二年，1329年），他在这里创建了同名的学士院，并设有大学士、侍书学士和承制学士等官职。大汗还将御笔的敕书赐给新进用的儒臣，其书风"甚有晋人法度，云汉昭回，非臣庶所能及也"。[4] 在一种理想模式中，皇帝组建起一个知识精英圈子，朝廷通过科举选拔文才，他们能接触到最顶级的中国艺术收藏，其讨论可以成为朝廷施政的基础，文人们还可依据儒家典范管理国事，这种理想一定会令有志之士心向往之。但在现实中，奎章阁的情况却并非如此，它只不过是个供学士们赏鉴研考皇室收藏的机构，与起草诏书和编修正史的翰林院相比，奎章阁承担的行政职能要少得多。尽管与理想有所差距，奎章阁存在的短短数年仍是元代文化史上的休明盛世，因为它将圣明王道、儒家学说与书法之才绝妙地荟萃一堂。

奎章阁学士院选拔的文人中既有书法家亦有画家。赵孟頫的后辈虞集（1272—1348）便属其中的佼佼者，此人也是一位才华横溢的书法全才。在学士院的书法名家中，有一位名叫康里巎巎的色目士大夫，自谓其书法可以与赵孟頫相媲美。在奎章阁短暂的生命周期中，书法家、竹画家柯九思（1290—1343）享誉朝廷。另外还有一位杰出英才，他就是来自江西的汉族平民、才华横溢的文史学家揭傒斯。揭傒斯由程钜夫举荐入朝，1314年召为翰林国史院编修，这是他在朝中的第一份职务，随后他又历任翰林待制、集贤直学士和翰林侍讲学士，负责修编国史和拟定诏书。后人盛赞揭傒斯的书风"苍古有力"。[5] 作为文学家，揭傒斯与虞集、柳贯（1270—1342）和黄溍（1277—1357）并称为"儒林四杰"。

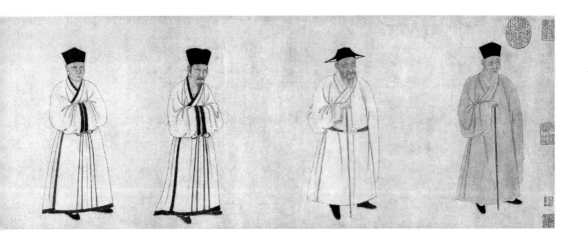

图95　佚名（元代，约1323—1333），《元四学士图》，手卷，纸本设色

他的画像还出现在 14 世纪 20 年代的《元四学士图》中，画卷自右起为吴澄（1249—1333）、虞集、欧阳玄和揭傒斯【图 95】。在史书中，柳贯被描述为一位博闻强识的学者，广泛涉猎各种领域（六经、百氏、兵刑、律历、数术、方技、异教外书），《元史》的列传中称他"靡所不通"。[6]

同元代中期的其他领域一样，奎章阁学士院也吸纳了不同民族的成员，在学士名录中，汉人与非汉人数量相当。久负盛名的萨都剌（约1307—1359后）是 1327 年的进士，他在非汉人的名录中居于首位，而名录中的其他人，大都很少出现于现存的视觉记录中。台北故宫博物院藏有一幅粗犷的山水作品，据传此画为萨都剌于 1399 年所作【图 96】。同时，在一则书于 1329 年的官方题跋中，书写者开具了一份奎章阁学士的名录，还逐一列出了学士们的各类官衔，这些人共同观赏了奎章阁收藏的一幅精美的古画，即赵幹（10 世纪）的《江行初雪图》，此画也藏于台北，我们将在后文论及。

但就性质而言，赵幹创作的这类早期山水画，不可能像古代法书那样对社会产生实质影响，因为前代法书的价值在当时有着直接体现，它们既能代表宫廷风格，还能塑造文化走向。在这方面，奎章阁学士们的学术活动遵循了赵孟頫的道路，赵氏有条件亲自赏鉴古代的名迹，这也促成了他的公共书法风格（public calligraphic style）——这种书风多见于颂碑和重修碑文的稿本，在文字勒石成碑后便会竖立于寺观、宫府和陵墓之内。（赵孟頫的《帝师胆巴碑》是一则极富政治色彩的案

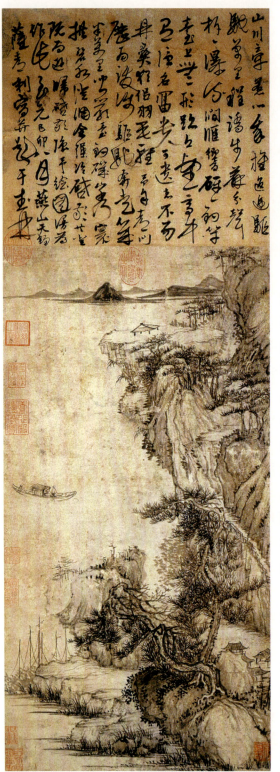

例,此碑竖立于1316年,在元仁宗追封胆巴为帝师后落成。碑书墨迹现藏于故宫博物院。)在传为王羲之的《大道帖》后【图97】附有一段赵孟頫早年的题跋,他遗憾地表示自己未能得空制作此帖的副本,也就是说,他希望将《大道帖》摹勒上石,并制成拓片分赠给志同道合之人。

奎章阁学士院的成立有着更加广泛的知识背景,其中一项重要原因是学术出版活动的增加,这在奎章阁成立前的几十年尤为明显,前一章中已有所论及。此外,重开科举令饱读经史的学者们欣喜万分,揭傒斯就在其中。[7] 然而我们也注意到,在元代中期的艺术中出现了对科举的不安和疑虑(不同于宋遗民的失落感),这或许是王朝迅速成熟的标志。在下一章中,我们将讨论两件描绘昆虫互食的画作,它们都表现了隐喻性的(metaphorical)自然景象:一幅是谢楚芳(活跃于14世纪初)绘于1321年的《乾坤生意图》,另一幅为坚白子1330年绘制的《草虫图》。

图96 萨都剌(汉化的畏兀儿人),《严陵钓台图》,1339年,立轴,纸本浅绛

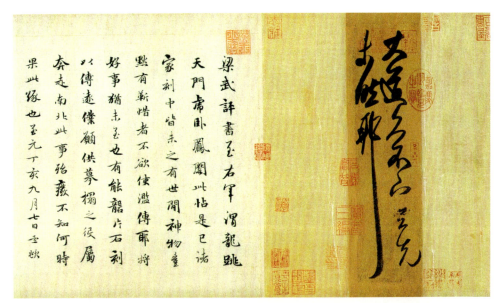

图97 (传) 王羲之 (唐代双钩本或米芾临写本 [约1100年]?),《大道帖》,卷后附赵孟頫1287年题跋, 手卷, 纸本墨笔。赵跋为两行草书, 书于深色黄纸之上, 两侧为浅色绢隔水。文字内容涉及了"道"的传播:"大道久不下, 与先未然耶!"左侧是赵孟頫的题跋, 他全然不关注《大道帖》的文本内容, 而是在跋文书写上呼应了这件法书的视觉效果, 例如, 在大部分由文字和题跋构成的稳定方形结构中, 赵氏自由地融入了少许灵动的草书。在跋文中, 赵孟頫遗憾地表示, 他因公务长期奔走于大都和南方之间 (他曾任兵部郎中一职), 故一直无暇制作此帖的拓本分送同道

## 多民族艺术精英

与元代中期政坛和艺苑蓬勃发展的同时,多民族精英领袖在卷末用于题跋的半公开性品评空间中流露出了他们主要关切的问题:他们经常评论前部画作的水准和传派,偶尔也会提及自身与作者的姻亲关系,但对于民族问题,文人们都避而不谈。例如在任仁发《张果老见明皇图》([图98、图99],画中巧妙地将唐太宗绘作忽必烈的样貌)的卷后跋文中,康里巙巙称赞任氏"笔法精妙,人物生动",随后指出了他们的家族关系:康里巙巙的三侄子迎娶了任仁发的女儿。这桩通婚绝非孤例——众所周知,大约在同一时期,元朝的末代大汗将一位高丽贡女册封为奇皇后(韩语:Ki),她的儿子爱猷识理达腊也被册立为皇太子(见附录)。

图98、图99 任仁发,《张果老见明皇图》(局部),手卷,绢本设色。康里巎巎与危素书跋

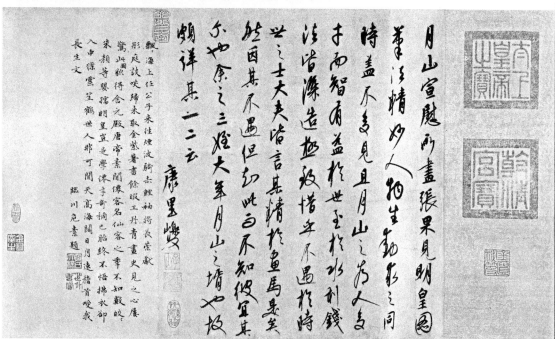

180 | 蒙古世纪:元代中国的视觉文化(1271—1368)

随着人们对多元文化的认识持续深入，学界也不断开辟出充满意趣的新兴研究方向。例如，在当前对元初鉴藏活动的研究中，学者们多讨论到了1276年后包括江南在内的元代精英文化，并聚焦于艺术作为士人共同兴趣的方式。大部分证据无疑出自中国南方人士的叙述，周密就是其中之一，他通常被视作一位边缘化的宋代遗民，如前文所述，他观览的名作远胜一般藏家，而且他还对这些作品进行了详细的盘点。在中国主流的鉴藏文献中，非汉人收藏的中国书画鲜有记载或者根本不为人知；如果藏家自己开列的藏品名目也未能留存，他们的印章至今仍是困惑的来源。传为顾恺之的《女史箴图》是一件名迹，现藏于大英博物馆，画卷上钤盖的许多印章都有可能出自元代，我们便以此图为例来进行探讨。

图中一方印是所谓的"花押"，其造型近似于汉字"雍"，它还是一枚位于画卷中心的骑缝印，钤于青、黄两色隔水的交接之处。花押印上方钤盖的是金章宗（1168—1208）的"群玉中秘"，下方是南宋末年奸臣贾似道（1213—1275）的"长"字印。根据花押的钤盖位置和非汉字的印文推测，这很有可能是一方元代的印章。与画押齐平的位置上，还印有一枚"三槐之裔"（即王氏家族），它的主人很可能是元代道士王寿衍（1273—1353）。[8]最后一枚疑云重重的印记，是钤于画心的卷首处、紧挨着"三槐之裔"的一方八思巴文印章，印文读作"阿里"（Ali）。[9]阿里可能是一位13世纪晚期的穆斯林（回回，或为畏兀儿人）官员，此人主要活动于中国南方。[10]对艺术史家而言，此印更重要的价值在于，它至少还钤盖于另外三卷书法名迹之上。[11]显然，阿里收藏了多幅名家墨宝，他的活动值得人们更加深入地研究。

除了这些可能归于元代的印章之外，《女史箴图》上的许多题记也很可能出自元代，前隔水上的收藏题记（卷字柒拾号）就是一例。同时，丝绸研究专家赵丰认为，在《女史箴图》的两块黄色隔水上，饰有蒙古时期流行的如意形云纹与仙鹤纹，这就提出了一种可能，即这幅画实际上是阿里或它的另一位元代主人重新装裱的。[12]蒙古政体对元代艺术界的核心法则产生了广泛的影响，但迄今为止的研究成果仅是窥豹一斑，而这些法则的大部分内容仍有待重新阐释。

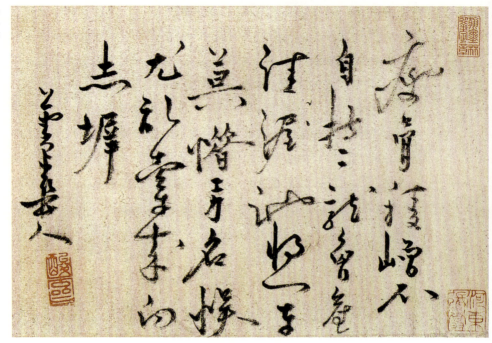

图100 贯云石，别名小云石海涯，《双骏图》题跋，手卷，纸本墨笔

有多种方法可以衡量这种影响。在元朝建立并将中国南部纳入帝国版图之后，像赵孟頫这类汉人士大夫领袖，在其公共书法中采用了唐人法度——中正、尚法、遒美——从他们为公共建筑石碑所书的大量底本中便可见一斑。这可能被视为一种对传统的呼应，即将摹古作为一种面向当下的新风格。14世纪20年代出现了一些迹象，表明域外的、地域性的审美可能正在重塑中国的书法（中国书法家在元代背景下的复古不在其列）。著名词人贯云石（原名小云石海涯，畏兀儿名Sevinch-Qaya，1286—1324）的书法就是一例，他是一位出身畏兀儿名门的翰林学士。他在《双骏图》（落有赵孟頫的伪款）上落有一段罕见的草书题跋，书法内容为一首七言绝句和末列的署名，所署应为作者的自称或笔名，但仅能辨认出几个汉字：芦□□人【图100】。这处署名可能是一种高度草化、无法辨认的汉字，但无论是否有意，它看起来确实很像内亚地区一些垂直书写的字母文字。充满魅力的可能性由此开始显现。

在蒙古皇帝品评中国书法的著名案例中，也出现了类似的迷惑效

果。班惟志（活跃于 14 世纪上半叶）是一位中国南方文人兼书法家，14 世纪 20 年代，他应举荐入朝，参与由皇后主持，以泥金抄写《大藏经》的工程。班惟志的书法和品行受到了陶宗仪等元末书论家的批判，陶氏指责他的应酬之作"俗恶可畏"，图帖睦尔汗也曾贬斥班氏的书法"如醉汉骂街"。[13] 班惟志的书迹存世无多，在他所有的画跋中，一则 1326 年的题记十分瞩目，它题写在著名的《韩熙载夜宴图》之后，此画描绘了一位官员在宴饮中的放荡场景，据传出自顾闳中的手笔【图 101、图 102】。班惟志的跋文以小楷书写，这种字体非常适于写经，不过在纵列上却存在明显的歪斜。这种歪斜并非不拘章法，更算不上审美怪俗；实际上，班惟志意识到了跋文的倾斜，他略微扭转了三枚印章中的最后一枚（圆章），以获得整体上的视觉平衡。这种调整印章角度的做法也不足为奇，贯云石在他署名后钤下的"酸斋"也是如此（图 100）。班惟志的例子说明，到了元代中期，受过汉文教育的蒙古皇帝对中国的文化观念和思想高度敏感，他们显然能从道德品行和审美趣味方面对汉人提出批评，且后世的元代鉴藏家也接受了这套话

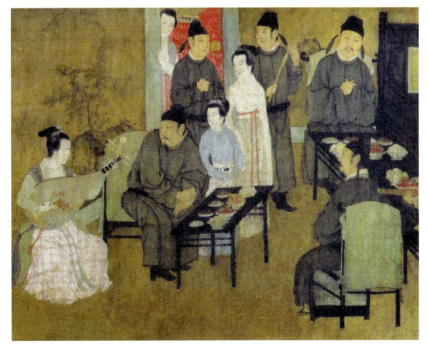

图101 （传）顾闳中（10世纪），《韩熙载夜宴图》（局部，或为12世纪摹本？），手卷，绢本设色

第五章　奎章阁：元代文人文化的传播

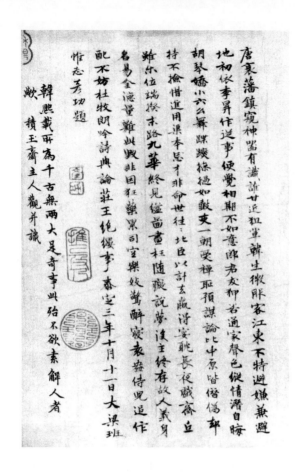

图 102　班惟志跋《韩熙载夜宴图》，1326 年

语。图帖睦尔走得更远，他创建了用于"延问道德"的奎章阁学士院。他的庙号"文宗"恰当地表达了这一点，因为"文"（相对于武）的意涵代表了文学、文艺，甚至是文明。

## 奎章阁学士院的运作

卷轴上的题跋以视觉方式记录了奎章阁的活动。有时跋文记录了一两位资深人士的观看，比如虞集或柯九思；有时，众多学者会聚集在奎章阁观览历代名画，这可被视为官方版本的"雅集"，当时这种活动在宫廷以外的文化中十分常见。赵幹（活跃于 575 年以前）的《江行初雪图》（台北故宫博物院）是一幅 10 世纪的精美手卷，卷末附有

一长串人员的姓名和官衔，记录了这场由其中一位学者（尚不清楚活动召集人的身份，但很可能是忽都鲁都儿迷失）在1329年召集的盛会，而后这份记录就被递呈给了大汗【图103】。这次的与会者包括：张景先，奎章阁学士院典签；柯九思，奎章阁学士院参书、文林郎；雅琥，奎章阁学士院参书、奉训大夫；李讷，奎章阁供奉学士承德郎；沙剌班，奎章阁供奉学士、中议大夫；李泂（1274—1332），奎章阁承制学士、奉训大夫；朵来，奎章阁承制学士、朝散大夫、中书左司郎中；虞集，奎章阁侍书学士、翰林直学士、中奉大夫、知制诰、同修国史、兼经筵官；撒迪，奎章阁侍书学士、资善大夫、中书右丞；赵世延（1260—1336），奎章阁大学士、光禄大夫、中书平章政事、知经筵事；忽都鲁都儿迷失，奎章阁大学士、光禄大夫、知经筵事。

在这些人员中，汉人约占到了一半，其余皆为蒙古人和色目人。

图103 奎章阁学士题跋（书者或为忽都鲁都儿迷失），1329年，题于赵幹《江行初雪图》卷后，手卷，绢本设色

第五章 奎章阁：元代文人文化的传播

图104 王羲之，《兰亭序》(世称"柯九思款")，定武兰亭拓本，装为手卷。这件拓本后有数位元代鉴赏家的题跋：虞集（记录了大汗赐予柯九思此拓本一事，1330年），鲜于枢（1297年）、赵孟頫（1309年）、黄石翁（无年款）、袁桷（无年款）、邓文原（1307年）以及康里巎巎（记录了他以董源画作从柯九思处换得此拓一事，1330年后）

除了忽都鲁都儿迷失是异族（蒙古？）名字的中文转写，其他人名都是汉文或汉式的，皆为两个或三个字。该名单还显示了这些人担任的其他官职：一些人是学富才高的参书和/或侍书学士，另一些人也分列左右丞相。

以东晋二王书札传统为中心的书法品鉴与实操无疑是学士院成员的核心技能，学士院举行了一些研考书法要旨的活动，这代表官方和皇室共同采纳了元代早期的品评标准，赵孟頫和他的同道正是这些标准的奠定者。柯九思本定武《兰亭序》（台北故宫博物院）是一则佳例，它说明了元初文人的传脉利用皇家赞助巩固奎章阁地位的

手段【图 104】。这卷绝佳的元代拓本展现了王羲之于 353 年书就的不朽名篇，也是奎章阁的鉴赏家们亲眼观摩并相互研讨的书迹：学士们一致认为，它代表着真正的法度、古意、正统和文化的精髓。在卷末题跋者中，有著名书家、小官鲜于枢（约 1246—1302）、中国南方文人赵孟頫、邓文原（1258—1329）、袁桷（1266—1327），以及鲜为人知的黄石翁（活跃于 13 世纪末至 14 世纪初），此人可能在拓本品鉴上颇有造诣。此外，还有藏家王芝、乔贵成（均活跃于 13 世纪末至 14 世纪初）以及鉴赏家汤垕（1255/1262—1317 年之前）的印记。[14]

正如许多其他古代名画一样，这卷定武本《兰亭序》也很可能为宋室旧藏，1276 年宋亡后它便流入了中国南方的市场，随后又很快进入了官员的圈子，并由他们题写、钤盖了上述跋文和印章。在图帖睦尔治下，定武本《兰亭序》成了元朝的皇室收藏（但我们无法确认是否为奎章阁所藏），而入藏后的一系列举措则彰显了学士院的作用。它被钤上了蒙古御玺，如书以年号的"天历之宝"，并由重量级书法家兼品评家题写官方跋文。康里巎巎对其入藏皇室表示盛赞："加之以御宝……当永宝藏之。"虞集的跋文则记录了这次事件：

> 天历三年（1330）正月十二日，上御奎章阁，命参书臣柯九思取其家藏定武兰亭五字□损本进呈。上览之称善，亲识斯宝（天历之宝），还以赐之（柯九思）。侍书学士臣虞集奉敕记。

为了表明自己的诚意，大汗当日赐予柯九思另一件书迹，即王献之的《鸭头丸帖》（上海博物馆），他还命虞集正式记录了这一事件。这个例子阐明了在元代中期的背景下，蒙古人对待中国核心文化作品的具体方式。一方面，我们很容易将这些活动视为中国艺术史历时性（diachronics）的一部分，即品评和递藏名作的有序过程。然而，在汉人文化丧失了延续性（continuity）的时代，我们也看到了定武本《兰亭序》的复杂功能，以及奎章阁政治架构对它的吸纳。显然，图帖睦尔对他新设的学士院及其藏品和运作颇为满意，在 1331 年的正月，他亲自撰写了《奎章阁记》并下令将其勒石成碑。[15] 但隔年图帖睦尔便

与世长辞，在随后的动荡局势中，这所新生的学士院前途未卜。柯九思离职归隐，奎章阁也更名为宣文阁，即宣化文教之意。[16] 图帖睦尔的后继者是懿璘质班（1332 年在位）和妥懽帖睦尔（1333—1370 年在位），后者登基时年仅 13 岁，儒家治国模式遭受到来自外界的巨大压力：1335 年，专权擅势的蒙古丞相伯颜废止了科举，直至他 1340 年倒台后考试才得以恢复，而罢黜伯颜的人正是他博通经籍的侄子脱脱（1314—1356）。蒙古贵族间激烈的政治争斗变得根深蒂固，学术及各类活动也受到突发状况和政治变故的影响。由于脱脱其人博学通识，他依旧能从 1343 年起以极快的速度奉敕编修了三部正史，即《宋史》、《辽史》和《金史》。[17]

## "治国平天下"

元代初期，在许多中国文人画家的作品中，都流露出一种渴求社会正义的自我意识，还体现出一种渴望在官场中推广任人唯贤价值观的意识。一幅绘于 1330 年的佚名儒家题材绘画，表明了在爱育黎拔力八达和他继任者的统治下，元代中期社会中儒家教化的广泛传播。《四孝图》（台北故宫博物院）是一幅绘于元代中期作品的残卷，作者是一位佚名画师。卷中以左文右图的形式展现了史上四位儒家楷模的故事。[18] 前三则故事讲述了孝子孝女们对长辈的孝敬，他们为体弱或年迈的亲人带去爱吃的食物，或者为其熬制汤药。在第一则故事中，一位孝顺的儿媳割下了自己腿上的肉，用来为婆婆熬制羹汤。在前文论及的第三则故事中，一名年轻人卧于冬日冰冻的河面上，融化坚冰来为母求鱼，此举感动上天，鲤鱼竟主动游到了他的手中〔图 55〕。虽然这些故事意在宣传"孝"，并力图将"孝"作为支配各种人际关系——如家庭、朋友甚至君臣——的社会规范，但在社会的接受层面，它也会受到元代"感天动地"题材的流行故事影响，德范孝行和天降之福都与此相关。我们将深入讨论《四孝图》末段的孝女曹娥〔图 105〕，她

是东汉时期一名14岁的女孩,如前所述,她与元杂剧《感天动地窦娥冤》的女主角窦娥同名。

曹娥的父亲是一位巫祝,公元143年,他在浙江上虞举行年度的祭祀河神仪式时,不慎落入水中溺亡。然而,人们却一直未能寻见他的尸首,这意味着他无法依照(儒家)传统被得体安葬,也无法永久享有由其后代举行的恰当祭祀仪式。在岸上守候了一段时间后,曹娥决意亲自找寻父亲的遗体。几天后,两具尸骸被冲上岸边,曹娥的尸体紧紧地抱着自己父亲的遗骸。后来,这则故事被添上了丰富的历史细节。为纪念曹娥的孝行,当地人开始为她树碑立传。东汉时期,立碑和访碑是一种新兴的文化活动,这也成了后世山水画中的一个流行主题。[19] 立碑后不久,著名的学者蔡邕(132—192)参访了曹娥碑,他的女儿蔡文姬为匈奴所掳,并为匈奴王育有二子,但她后来被重金赎回,成了另一则著名历史典故的主人公。蔡邕被曹娥的事迹深深打动,他以字谜的形式为曹娥创作了一篇颂语,并将其刻在石碑的碑阴上。

一份名为《孝女曹娥碑》的手卷抄录了曹娥碑上的文字(辽宁省博物馆,【图106】),此卷以小楷为特色,据传出自王羲之手笔,这卷书迹突显了前述历史层累对元代中期的现实影响。12世纪中叶,《孝女曹娥碑》已入藏南宋宫廷;当宋朝在江南的统治于1279年覆亡后,此卷

图105 "曹娥投江",取自《四孝图》。李居敬书跋,1330年,手卷,绢本设色

第五章 奎章阁:元代文人文化的传播 | **189**

图106 (传)王羲之,《孝女曹娥碑》,手卷,绢本墨笔。拖尾上有一则"损斋"款的题跋(宋高宗? 12世纪中期),并钤有"天历之宝",卷后有虞集(1329)和赵孟頫(1287年前)的题跋

又再次现世,并开始在元初的鉴藏家圈子中流传。它曾是著名翰墨藏家郭右之(1302年卒)的私人珍玩,13世纪80年代,赵孟頫为此卷题写了跋文,这是赵氏年代最早的题跋之一。[20] 随后,这件法书又成了元朝的皇室收藏,更具体地说是入藏了奎章阁,大汗与柯九思、虞集一同在那里鉴赏了这卷名迹,并加盖了御玺"天历之宝"。[21] 赵孟頫在跋文中将《孝女曹娥碑》誉为"正书第一"。天历二年(1329)四月,虞集以他惯用的小楷"奉敕书跋",恰好体现了此卷的典范地位。想必正是这种对前人法书的天然亲和力,使虞集成了题写跋文的合适人选。

在卷后拖尾上的第一则题跋,是12世纪中期的宋代皇帝御笔。在开篇,他还提及了关于曹娥碑最著名的一则文学传说,也就是蔡邕

的字谜,即赞美曹娥的八个字,这点我们将在下文详述。首先,我们要讨论蔡邕的字谜如此出名的一个原因:这关乎公元3世纪初的一场夜间访碑活动,主人公是中国早期中古史上的两位重要人物——臭名昭著的军阀曹操(155—220)和他杰出的主簿杨修(175—219)。作为一个新兴话题,曹娥的题材错综地交织着历史事件、价值判断、艺术作品,以及它们在后世的接受情况,我们应当洞察这一母题(topos)在元代反复出现的情况,这点值得深入研究。

在《四孝图》中,独幅的故事插图是颇为有用的视觉证据。首先,即便有些故事高度混杂,这些图例仍对相关事件进行了完整的叙述,场景在时间和空间上都有明确的叙事发展。在画面中央,曹娥面色苍白、披头散发,在岸边眺望着渐渐退去的水面,自从她父亲溺水后,

她在那里连续呼唤了七天七夜。在这里，她被呈现为一个幽灵般的人物，仿佛被月光照亮了一般。在画面右侧，她又化作一具尸体，与自己父亲的遗骸一同浮现于江中。而在画面左侧，三名男子和侍童立于为曹娥竖立的石碑之前，他们可能只是访碑者或游客，在画中，这些人物为曹娥碑赋予了人文的语境。[22]

出于稳定的需要，这类公共石碑通常会安置于一方龟形碑座之上。（人们认为乌龟十分长寿，并且具有神异的力量。）在图中，乌龟的头部面对着这些人的双脚，显然，他们正在观览石碑正面的文字，而不是（或尚未）阅读刻在背面的蔡邕字谜。从他们的表情和手势来看，这三个人直接碰触着碑面上的文字。此画的附文清楚地说明，蔡邕先在夜间探访了此地，在没有灯的情况下用手抚摸"阅读"了碑文，并在碑阴镌刻了八字赞语（我们不知他是如何在无光的情况下做到这一点的）。其后，曹操和杨修也前来（可能也是夜间或白天，谁知道呢），并阅读了曹娥碑的碑文及蔡邕刻在碑阴的字谜。总之，这幅画符合了观者设想的读碑场景。画面中间的男孩提着一盏灯笼，表示天色已暗。一方面，男孩手中的灯笼将这幕场景泛化（generalize）了，使之区别于任何特定的历史时刻。但与此同时，夜间访碑的特殊性和男孩看向两位曹娥的目光，建构了左侧场景与真实历史时刻的视觉关联。左侧三人可以解读为一群不知名的访客，以及/或者是曹娥事迹在早期的主要接受者，即蔡邕、曹操和杨修。规鉴式绘画（didactic painting）的精神，可以追溯到早期特立独行的顾恺之，观者可以探讨和争论画中呈现的各种可能性，从而纪念这些事迹和其内在价值观。

南宋的御书题跋向观者指出，曹操和杨修的那次讨论高下立判，他们不得不像阅读盲文那样用手"阅读"铭文。蔡邕的字谜由四对词组成，如下所示：

　　　　黄绢　幼妇　外孙　齑臼

在这四对词中，每个词都可以被另一个词所替换，再将替换后的词合成一个字，最后得到四个汉字。其一，"黄绢"也就是"色丝"，按从

右到左的顺序组成"绝"字,意思是"极其"。其二,"幼妇"也就是"少女",按同样的方式组合在一起也就是"妙",意为"精彩"。其三,"外孙"也就是女儿之子,即"女子",二字结合便成"好"。最后,"齑臼"是一种研磨香料的器具,可以看作"受五辛之器";从中取"受""辛"二字,相合即为"辝"(辞)。因此,这八个字可以凝缩为对曹娥碑的四字颂词,即"绝妙好辞"。曹操无法像杨修那样即刻解开谜题,而是等他们走了一段路后才解开,因此他说杨修比他聪明三十里(大约 10 英里)。

"曹娥投江"的画面将现实和隐含事件融汇为一,因而使画面充满了戏剧性和历史感,矩形界框也成了凝缩多重时刻的舞台。元代的写实主义中透露出一种凄美的风格,画内一位童子深沉地回望着水面,这种处理不无可能,因为当浪潮远退时,它的横向和纵向范围尺度也会逐步减小。在正统画论中,山水渐隐退去的品质颇受强调,因而我们便可将此画视为元代审美感受的绝佳范例。[23]

在《四孝图》的序言中,李居敬(约活跃于1330年)向观者表露了自己的学识和品德,但除此之外我们对他知之甚少,更遑论他对天下朝政看法。不过李居敬通过这种方式谨慎地定位了自己的身份,因而更有可能在文人官场中求得举荐或晋升。他写的近似赵体的流行书体印证了这一点。

## 文教广布

作为在元帝国传布文教的机构,奎章阁学士院有太多可供圈点之处,虽然我们无法在此进行全面的罗列和分析,但仍可进行一些概述。至于元末的情况,据《元史》记载,妥懽帖睦尔汗在1341年改奎章阁为宣文阁后,下令将重要书家的名迹摹刻上石,置于阁中,并将拓本分发给各路官员。[24] 如果我们回顾一下元代中期的蒙古帝国及其学术动向,就可能发现一些地方上对奎章阁活动的反应。具体而言,现存

图107 "蒙古字体",《事林广记》,第十册,"文艺类"。雕版书籍。椿庄书院刊本,江西建安,1328—1332年

最早的《事林广记》于1328至1332年在江西出版,我们能通过它来审视地方对朝廷和元代文化的态度。

在下一章中,我们将详细探讨书法在《事林广记》中的地位,但本章的重点是作者在"文艺类"中的品评论鉴。"文艺类"包括四个部分,第一部分是"草书",即阅读草书的速成指南;第二部分是"篆隶",罗列了古代的篆书和隶书字体,并附有相应的楷书,篆隶早已不再用于书写"正文",在碑额和引首中却颇为常见;第三部分是"蒙古书",也就是八思巴文;而最后一部分则是"图画"。在对"蒙古书"的介绍中,作者解释了书中收入这门新学问的原因【图107】。

> 蒙古之书,前乎学者之所未睹。近风化自北而南,新孛(即"学")尚之。盖自科斗之书废,而篆隶之制作,其体皆古也。其后真草之书杂行于世,今王化近古,风俗还淳,蒙古之孛设为专门。初孛能复熟此编(蒙古文百家姓),亦可以为入仕之捷径云。[25]

在这里,蒙古的语言和文化成为一个既定的研习领域——"新学"的一部分。该文称颂了蒙古大汗的统治,也就是他们的"王化"。依照惯例和出于敬重,在提及一位统治者或引述其话时需另起一行,就像英文中用大写的字母P来指代王子(Prince)一样。我们注意到,作者在文中使用了一个特殊的异体"孛"(而不是"学"),用以专门指称蒙

古人之学。目前尚不清楚为什么会做出这种区分，可能是因为异体的"孝"由"文""子"二字组成，可以理解为"文字"，这就为八思巴文的字词提供了更好的视觉形象，以区别于象形—表意的汉字。虽然我们无法确知初版《事林广记》的问世年代，但参看此例，它应当是在上述对文字的观点形成之后才编纂的。在政治上，最具影响力的举措是1313年恢复了科举，不过朝廷对文化的其他赞助也能在社会上促成这种印象。组织传统节日就是一例，王振鹏等人还以绘画将其记录下来，王氏受命绘制了有古代名字的宫殿和帝国的节日，包括14世纪20年代"万民同乐"的中国古代龙舟竞渡。[26] 八思巴喇嘛的图像在14世纪20年代的流传也是个力证。

我们该如何看待《事林广记》中对蒙古统治的自由论说？编纂者陈元靓（活跃于13世纪末至约14世纪初？）的生平鲜为人知，但一些专家认为他是南宋时期的人。[27] 陈元靓来自东南沿海的福建省，这里是元代跨文化融合的典范，其佼佼者是港口城市泉州【图108】。陈元靓应该亲身经历了1276年之后的政治剧变，并体会过它们对社会生活和商业活动的深远影响。陈氏似乎未曾出仕，也没有多少游历经验，但他的身份似乎并非前宋遗民；他的书名旨在宣称广博的学识。《事林广记》没有影射亡宋之痛，也没有对元朝政权持保留态度，相反，书中详细记录了它所处的时代风貌、这个时代对生活的意义，而且更重要的是，它还记录了元代初期到中期社会的繁荣景象。此外，书中还不时劝诫读者勤学知新，促使他们在社会上获得更好的发展。

《事林广记》出版于学术昌盛的江西。[28] 此书标题能引发人们在文学上的共鸣，从中能自然地推断出一种特定的知识观念。例如，"事林"呼应了"翰林"一词，"翰"原指毛笔，后来在中古时期，中国出现了翰林院这所显赫的皇家机构，故"翰林"便特指那些侍奉于翰林院的勤勉、正直的士大夫。在始于11世纪末的文人画运动中，松和竹是两大主题，到了元末，松、竹也自然而然地遍布于各类物品之上。"事"的含义看似不甚明确，但它其实也有特定所指。即便在14世纪后期的艺术品评中，也有人坚持认为绘画艺术的原初目的是阐明"古事"，即经史中的兴废之鉴和历代要事，它们共同造就了中国伟大的治

图 108 毗湿奴石雕,1934 年出土于福建泉州

国传统,这种传统有一项独特之处,即强调以"修身"作为变革社会的方式。[29] 在《事林广记》这样的类书中,标题里的"广记"二字是相当适切的;事实上,还有一部 13 世纪的著作与它几近重名,这就是《诗林广记》("诗"是第一声,而非"事"的第四声)。[30] 就其复杂性而言,这类书籍似乎完全属于中国中古晚期的知识传统。而《事林广记》并非由中国南方遗民写就的那种隐晦文本,这是一本面向市场、

更加积极入世，甚至更讲求实用主义的出版物。

在对事物的分类上，《事林广记》遵循了惯用的、正统的划分方式，书中将宇宙分为天、地、人三才。[31] 宇宙的中心是人心：作者不仅强调了人心的中心地位（或者更准确地说是心智，因为心是一个道德的、思考的器官），还以各种的方式阐述了已知宇宙的结构、内容与机制，以及中国文化在其中的地位。因此，第一章先论述了天象、历法与节序，然后是农桑、花品、果实与竹木。关于人文的章节占据了全书的大部分内容，正如下列周详的条目所示：人纪、人事、家礼、仪礼、帝系（我们今日熟知并仍在使用的帝王年表）、纪年、历代、圣贤、先贤（包括肖像、宗谱和庙宇布局）、儒教、幼学、文房、佛教、道教、修真、官制、奉给、刑罚、公理、货宝、医学、文籍、辞章、卜史、选择、器用、音乐、文艺（下分草书、篆隶、蒙古书和图画四类）、武艺、音谱、算法、杂录、伎术、闺妆、茶果、酒曲、面食、饮馔、禽兽、牧养、地舆、郡邑、方国、胜迹、仙境和拾遗。总而言之，《事林广记》的题材包罗万象，部分内容在其他时期的类书中鲜有涉及。更为重要的是，书中附有当时最新的插图，这也使此书构成了元代视觉文化的组成部分。

蒙元背景下的另一条线索，是人们在实务中清晰地意识到了时代的进步和现代性（modernity）。例如在应用技术领域，书内插图同时展现了"古制莲漏"和改良后的"今制莲漏"，以强调古代和当代的不同发展状态。"今制莲漏"的原理，是通过管道中稳定、持续的水流来计算时间，尽管这是一种古代设计的复兴或重现，但当代的设计显然更加简便，更加高效。

《事林广记》的"文艺类"中设有"图画"一则，但其内容可能会令本土读者倍感失望。这部分几乎全是对古代绘画文献的引用，鲜有编纂者的第一手经验或品评论说。尽管如此，文化与技术的发展路径却是相通的。以历代绘画的相对价值为例：

> 上古之画，迹简而意淡；中古之画，细密而精微。
> 近代之画，焕烂以求备；今人之画，错乱而无旨。[32]

众所共知，这段话出自3世纪的画家曹不兴（生卒年不详），这位圣手因画史记载而名满天下，却未有真迹传世；但从元朝的视角看，在艺术史中重新启用曹不兴的模式并非难事。这段话告诉读者，上古是指从3世纪到6世纪初（三国、两晋、南朝宋）；中古是指6世纪后期（南齐、北齐至隋）；下古是指唐朝；近代是指宋朝。这意味着古人提出了一套辞顺理正且恒久适用的历史演变模式。依这种观念来看，艺术史有了一种清晰的发展观，艺术从上古绘画拙朴、古雅的"简"，逐步发展为更加细密精微的艺术形式，当艺术臻于灿烂炳焕并趋于完备后，再退化为同期艺术家毫无意义的涂绘。尽管时移世变，但无论在公元300年还是1300年，这种模式似乎都是颠扑不破的。因此，这种追溯过去的模式意味着持续的变化，且总能适用于一个不断变化的当下。[33]

从《事林广记》的多次再版和远传日本的情况来看，它显然是一笔成功的商业投资。那么，我们真的可以基于一位编者或一个版本进行讨论吗？《事林广记》的不同版本差异显著，在插图上尤为明显。鉴于书籍复制技术的特性，每出一版都需要重新雕刻所有的印版，还需要重新印刷、对折跨页并缝合书脊（成书后一套为12册）——这也是每位出版者编辑、补充或扩展书籍内容和表现形式的机会。我们应该将《事林广记》视作由一套母本所生发出的版本系列，最初的母本包罗万象，大致编纂于14世纪10—30年代。但如果将《事林广记》这样的书籍视作纯粹无关世事的学术作品，就未免将问题简单化了。从某种意义上说，知识的传播在元朝具有更高的价值。可能有人认为这与开化的蒙古帝国统治并无关联，而另一些人的观点则恰恰相反。

## 文人图像在元代视觉文化中的影响

作为艺术和文化灯塔的奎章阁只存在了短短几年，因此，与之相关的文人艺术及其产生的影响，都很难归因于奎章阁本身。然而与

文学和政治活动一样，宫廷的艺术的输出情况也需要从全国各地进行观察。即使是像罗稚川这样的江西隐居画家，也意识到了发展中的元代视觉话语和崇古的风尚，而且他还领略到了自己高度写实画风的独树一帜之处。[34] 虽然奎章阁的核心活动涉及书法的培养和传播，但在元代中期的各种绘画中，也可以看出与书法类似的传播模式。部分汉族文人世家与宫廷关系紧密，他们巩固了一些强有力的艺术传统，如赵雍承续了其父赵孟頫以画作"称颂朝廷"的方式；李士行［1282—1328,（图146）］延续了其父亲李衎（1245—1320）创立的家族墨竹风格。此外，任贤佐（约1287—1358年之后）也以其父任仁发的风格绘制过贡马。一些奎章阁的学士本身是书法家，但并非画家，例如虞集和康里巎巎。1332年八月图帖睦尔去世，柯九思在此后不久便去朝南归，在苏州的新居安顿下来。柯九思向来不是一位全能型画家，但他依然颇有成就，因为他专攻竹石画（图94）或"古木竹石"这一特定的画种，这种画具有很强的文人性，其谱系可上溯至以苏轼（1037—1101）为核心的文人圈子，他们在北宋末年奠定了文人文化的基础。在流行艺术和装饰艺术中，柯九思和其他人产生的影响最为显著，如青花瓷上的绘画，我们将在第七章中再次进行讨论。

元代中期，精美的花鸟画得到了传播和发展。1309年的墓葬中就绘有这种场景，这点已在第四章中进行了讨论；此外花鸟画也再次出现于《事林广记》的插图中，它们与蒙古人有着特别的联系，并在陈设考究的室内环境中充当着主要背景【图109】。例如，孔雀和雉鸡等羽翼鲜亮的鸟类时常出现于官袍的胸背之上，它们象征着文化成就和官员品级。在《事林广记》中，"华虫"（图像为一只孔雀或雉鸡）意味着"文"，这个字既可以表示"纹样"和"文学"之意，也可以指代"文化"，或者更确切地说，它在元代语境中意味着"成就"。[35] 例如，在许多重要文臣受赐的谥号中就带有"文"字。1330年进呈元廷的《饮膳正要》是一部图文并茂的膳食指南，书中将孔雀列为"妊娠宜看"的事物之一，此外鲤鱼、珠玉、飞鹰和走犬也具有同等功效。书中几页插图展示了孕妇正在观赏这些挂轴上的图像【图110】。[36]

这类绘画在元朝中后期蓬勃发展，现存的作品也说明了这一点。

图109 "蒙古人打双陆图",《事林广记》(1328—1332),木版印刷书籍。图中绘有灌木丛中的长尾禽鸟,桌上摆放着优雅的器皿,波斯绘画中也有这些特征;如15世纪版本的拉施特《史集》中王座上的大汗,现藏于巴黎的法国国家图书馆,见182/597屏,页码 85v,"Rasid al-Din Fazl-ullah Hamadani"

图110 "妊娠宜看鲤鱼孔雀",忽思慧,《饮膳正要》(1330年序),卷一,第18b页

图111 边鲁（畏兀儿人？，1356年卒），《孔雀芙蓉图》，立轴，绢本设色

边鲁（1356年卒）是一位活跃于元代后期的畏兀儿画家。同期记录称他喜欢绘制文人风格的水墨花鸟，边鲁罕存的画作《起居平安图》正与此相符，现藏于天津博物馆。[37] 另一件传为边鲁的作品是设色花鸟《孔雀芙蓉图》，现藏于大都会艺术博物馆【图111】。而另一位画家王渊既会在画作中使用装饰性的风格，也会以"文人"的水墨风格进行创作【图112】。在《事林广记》中，两位蒙古官员下双陆棋的场景后

图 112 王 渊，《桃竹锦鸡图》，立轴，纸本水墨。王渊是位首屈一指的职业艺术家，他的作品整合了元代多元文化的不同层面。他的部分作品施以重彩，具有强烈的装饰性；而另一些作品则以水墨表现，借鉴了中国的文人画传统。王渊笔下的主题也交织着汉人和蒙古人的共同兴趣，他画中的景致将狩猎保护区与精美的园林合而为一，画中的禽鸟既能作为猎物又能用于观赏——此外，这些禽鸟还出现于官服的胸背之上，标志着官阶和个人成就（"文"）

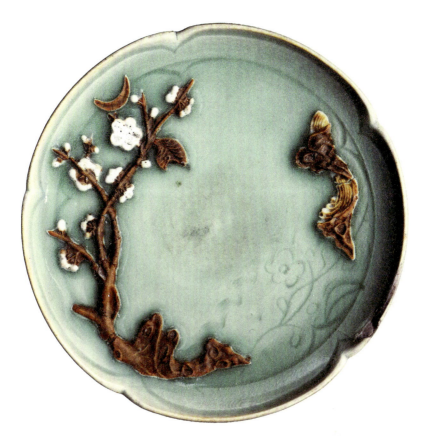

图113 青瓷盏托。龙泉窑，浙江，14世纪

方有一幅屏风画【图109】，若此图切实地反映了蒙古人的品位，则表明边鲁和王渊的画作既符合精英阶层严苛的装潢需求，也是适于转化到装饰艺术中的重要素材。

在元代中后期，富有文人气或充满诗意的图像，很容易从卷轴、屏风这类精英媒材转移到陶瓷等实用媒材之上。其实，某些类型的陶瓷也会被视为精英媒材，如景德镇和吉州等地出产的茶器。同样地，在一件14世纪的龙泉窑花口盏托中，匠师巧妙地营造出水面上盛开的梅枝，在工艺上充分发挥了这种器型的特质（大英博物馆，【图113】）。在盏托的中央有一处明显的凹陷，那是放置茶盏的位置。而盏托左侧，盛开的梅枝在石岸上傲然挺立。这些未上釉的胎体高于盘底的釉面，枝上的花朵则施以白釉，一弯新月倒悬其上。盏托右侧也以素胎堆塑出两块岩石和翻滚的海浪。在盏托的下部中央，假想的水面上隐约浮

现出一枝梅花，但也可能是上方树枝的倒映，此处并没有表现月亮，所以这也可能是梅枝的倩影。无论是哪一种情况，这种效果都是通过刻画釉下胎体实现的，当透过青绿的釉面看去时，就能窥见由上述手法营造出的朦胧轮廓。梅花是文人文化和价值观的典型象征，倒映于月光下或阴影中的梅花尤为如此。新月的出现表明这是一幕新年光景，在一年中的这个特定时刻，通文达艺者要参与吟诗作对等各类文艺活动。但该市场及其受众并非只受到龙泉窑生产者的吸引，这点将在下文中进一步探讨。

# 注　释

1. 陶宗仪，《书史会要》，卷七，载卢辅圣主编，《中国书画全书》（上海，1992—1999，2009年重印），第三册，第601页。

2. Ankeney Weitz, 'Art and Politics at the Mongol Court of China: Tugh Temür's Collection of Chinese Paintings', *Artibus Asiae*, LXIV/2 (2004), pp. 243–280.

3. 奎宿为二十八宿中的第十五宿，共有十六颗星，与主宰文章、文运之神相关。

4. 陶宗仪，《书史会要》，第601页。

5. 同上，第602页。

6. 宋濂，《元史》，卷一百八十一（北京，1999年），第三册，第2799页。此卷包括了元明善、虞集、揭傒斯、黄溍、柳贯和吴莱的列传。

7. "学者复靡然而哀思而趋和平，科举之利诱也。"揭傒斯，《文安集》，锡喇布哈编，《影印文渊阁四库全书》（台北，1983年），卷一千二百零八，第8册，第1—2页。译文转引自 Eugene Y. Wang, 'The Elegiac Cicada: Problems of Historical Interpretation of Yuan Painting', *Ars Orientalis*, XXXVII (2009), p. 191。

8. Wang Yao-t'ing, 'Beyond the Admonitions Scroll: A Study of the Mounting, Seals and Calligraphy', in *Gu Kaizhi and the Admonitions Scroll*, ed. Shane McCausland (London, 2003), pp. 192–218.

9. 此印已漶漫不清。此处笔者依从王耀庭（Wang Yao-t'ing）的观点。

10. 照那斯图，《元代法书鉴赏家回回人阿里的国书印》，《文物》，1998年第9期，第87—90页。

11. 这三幅名迹分别是王羲之的《平安何如奉橘三帖》、王献之的《中秋帖》和吴彩鸾的《唐韵》；见 Wang Yao-t'ing, 'Beyond the Admonitions Scroll', p. 213。

12. 私人交谈，2013年7月25日。

13. 陶宗仪，《书史会要》，第604页。

14. 相关信息见"故宫书画检索资料"，http://painting.npm.gov.tw，检索日期：2013年7月30日。

15. 宋濂，《元史》，卷三十五（北京，1999年），第一册，第523页。

16. 陶宗仪，《书史会要》，第601页，"庚申帝"条。

17. Hok-Lam Chan, 'Official Historiography at the Yüan Court: The Composition of the Liao, Chin and Sung Histories' in *China Under Mongol Rule*, ed. John D. Langlois Jr. (Princeton, NJ, 1981), pp. 56–106.

18. 见"元人画四孝图"，http://catalog.digitalar-chives.tw，检索日期：2013年1月14日。关于此画的研究见马孟晶，《元人四孝图》，载刘芳如、张华芝编，《群芳谱：女性的形象与才艺》（台北，2003年），第106—107页。

19. 见 Clarissa von Spee, 'Visiting Steles: Variations of a Painting Theme', in *On Telling Images of China: Essays in Narrative Painting and Visual Culture*, ed. Shane McCausland and Yin Hwang (Hong Kong, 2014), pp. 213–236。

20. 见 Shane McCausland, *Zhao Mengfu: Calligraphy and Painting for Khubilai's China* (Hong Kong, 2011), pp. 41–42, fig. 1.11。

21. 杜伦大学东方博物馆（Oriental Museum, Durham University）藏有一枚10.5×10.5厘米的玉玺，其上就刻有"天历之宝"四字。众所周知，为这类印章断代是相当困难的。

22 这一观点来自史明理（Clarissa von Spee）；私人交谈，2013 年 1 月 21 日。

23 "文艺类"："观画法"，源自陈元靓，《事林广记》（1328—1332 年版，台北故宫博物院，故善 004363—004374），续集，卷五，第 18b 页。

24 例如，周伯琦摹刻了王羲之的《兰亭序》和智永的《千字文》；宋濂，《元史》，卷一百八十七（北京，1999 年），第三册，第 2871 页。

25 "文艺类"，源自陈元靓，《事林广记》（1328—1332 年版，台北故宫博物院，故善 004363—004374），第十册。在 1340 年的版本中，第一个 "学" 被改成了 "孝"，见《事林广记》（北京，1998 年），第 185 页。

26 在当下各大馆藏中有十几幅此类摹本。此处的 "万民同乐" 引自台北故宫博物院收藏的版本（故画 1512）。

27 可参见现代影印本的出版说明部分，陈元靓（13 世纪），《事林广记》[1325？年版]（北京，1998 年）。

28 Anne Gerritsen, *Ji'an Literati and the Local in Song-Yuan-Ming China* (Leiden, 2007).

29 见笔者对宋濂的讨论，录于本书结论部分对第七章的归纳。

30 蔡正孙（1239 年生），《诗林广记》[13 世纪下半叶]（台北，1983 年）。

31 例如《元史》就采用了这种划分方式。

32 陈元靓，《事林广记》（1328—1332 年版，台北故宫博物院，故善 004363—004374），第十册，续集，卷五。

33 陈元靓，《事林广记》（1340 年版，北京，1998 年），第 8 页（莲漏）和第 187 页（画辨古今）。两部后世再版的《事林广记》中也收录了此篇，一部是 1340 年的中文版本，另一部是日文版（序言作于 1684 年）。

34 Shane McCausland, 'Discourses of Visual Learning in Yuan China: The Case of Luo Zhichuan's "Snowy River"', *Journal of Song-Yuan Studies*, XLII (2012), pp. 375–405.

35 "冕服十二章图"，陈元靓，《事林广记》（1328—1332 年版，台北故宫博物院，故善 004363—004374），后集，卷十，第 4a—4b 页。

36 忽思慧，《饮膳正要》（1330 年序），卷一，第 18b—19b 页；重印版与译文见 Paul D. Buell and Eugene N. Anderson, *A Soup for the Qan: Chinese Dietary Medicine of the Mongol Era as Seen in Hu Sihui's Yinshan zhengyao* (Leiden and Boston, MA, 2010), pp. 209–210, p. 263。

37 夏文彦，《图绘宝鉴》，卷五；引自陈高华编，《元代画家史料》（上海，1980 年），第 442 页。

\* 此处或对应《书史会要》中所载 "又别楮上 '日光照吾民，月色清我心' 十字"。马啸鸿教授认为，"别" 在此意为 "固定" 或 "粘贴"，因此，人们应该是将写有英宗书法的纸张固定或张贴起来，可能是贴在墙上或双柱等垂直面上。但译者认为此处之 "楮" 或意为 "纸张"，而非 "柱子"。

# 第六章

## 乱世：洪水与溃叛下的艺术

依照元代的标准来看，王朝末代大汗的统治十分漫长。1333 年，年轻的妥懽帖睦尔登基为帝，当明太祖朱元璋的军队于 1368 年兵临大都时，妥懽帖睦尔决定弃城北上退居草原，并在漠北一直统治到了 1370 年。这种长治久安的假象，掩盖了元朝从 14 世纪 30 年代末起就充斥着国家危机的事实，也遮蔽了元朝后期历史中的困境和矛盾。最后两章将从不同角度探讨元朝末年的文化，本章始于精英艺术和书画品评，旨在以元代社会崩溃时发生的天灾为背景来探讨精英的文化生活。在最后一章中，我力图在前述较为传统的文人观点之外，重构一个基于跨区域贸易和商业开拓的全新视角，基本的研究材料是批量生产的瓷器，比如东南沿海的龙泉窑器和景德镇的青花瓷，后者在 14 世纪中叶成功打入了更广大的亚洲市场。我们还希望总结从 13 世纪到 14 世纪的过渡时期，它不仅代表了一种政治过渡，也代表了一种文化过渡，因为彼此分裂的各种文化在元代文化的重要关头相互作用，它便在短暂的王朝周期中经历着发展与破碎。

我将通过精英艺术探索两股力量，分别是元朝中后期多民族的融合与政权的衰落，同时，我也会强调精英艺术中反映出的元末政局动荡。我们无法忽略元代的乱世局面，例如王朝中期宫内的血腥阴谋、王朝后期的天灾和叛乱（见方框内的文字），或许还有一些汉人谴责的地方社会秩序的崩溃，元末汉族评论家孔齐等人将其归咎于专权擅势的女性。[1] 当脱脱于 1356 年去世时，大元政权已是强弩之末；直到 1368 年，各交战方才最终决出了唯一的胜者。传统观念中的浊世

## 元朝中期的政局动荡：皇位继承

仅凭1320至1333年间在位的大汗数量，就可反映出元朝中期的动荡政局。1320年，爱育黎拔力八达去世，其子硕德八剌继位，但新帝仅在位数年便也离世。随后，被称为泰定帝（源自其年号"泰定"，1324—1328）的也孙铁木儿继任汗位，但也于五年后的1328年驾崩；在京城，权臣燕帖木儿（1285—1333）等人拥立图帖睦尔为汗（他在1328—1329年执政，是为文宗皇帝），但与此同时，图帖睦尔的兄长、族中长子和世㻋在和林的草原上登基，是为明宗（1329年在位）。和世㻋指认图帖睦尔为直接继位者，但和世㻋登基还不满一个月，他就在前往大都的路途中暴毙，以致人们猜疑图帖睦尔难脱干系。随后，图帖睦尔以文宗的身份再次登上皇位（1329—1332年在位）。在图帖睦尔病重期间，和世㻋的两个儿子都被视作继承人。1332年图帖睦尔去世后，燕帖木儿推举和世㻋次子为帝，是为宁宗，但他仅在位43天便离世。太后（图帖睦尔的遗孀）是妥懽帖睦尔的拥趸，燕帖木儿与她发生冲突，妥懽帖睦尔的生母于1328年遭到处决，*此后，他便居于远离首都的高丽和中国本土的南方广西。妥懽帖睦尔抵达大都后不久，燕帖木儿便辞世了。1333年夏，妥懽帖睦尔继位，是为惠宗（1333—1370年在位），明朝又称"顺帝"。妥懽帖睦尔立燕帖木儿之弟为左丞相，名位仅居蒙古蔑儿乞氏权臣右丞相伯颜之下。燕帖木儿家族成员策动了一场政变，但计划不久便败露，伯颜处决了谋反者并罢黜了这个家族，从而巩固了自己的家族权力。作为一个蒙古人，伯颜对汉人始终抱有怀疑，但他最终败于自己亲汉的侄子脱脱，脱脱这位才子被誉为元朝最后一位"贤相"，并有效地维系了元朝的团结统一。

(dystopia)成为元四家典范作品的宏观社会背景,他们"清贫"和漂泊的生活体现了礼法与秩序的崩溃,其风格则讲述了流离失所、退居乡野和被迫归隐的社会现实。

中国传统的应对机制在夏文彦(活跃于 14 世纪中叶)的《图绘宝鉴》(1365 年)中得到了体现:他的文化价值观是将"神"置于"形"之上,并使一种历时性、代偿性的(compensatory)艺术史观在文人精英中根深蒂固,而这种观念一直延续到了明朝。然而,当时也存在一些另类甚至是辨白式的价值观,它们体现在许多不太知名的大师与显赫士族后人的画作之中,甚至连陶宗仪这类一流学者的实践学问中也有所表露。

## 强大传统的延续

尽管中国的社会状况和政治模式在元代发生了剧变,但在元代中后期,我们仍可发现一些强大的传统有所延续,这为我们全面考察元代文化提供了一个有效的框架。在 13 和 14 世纪的历史进程中,我们很难否认本国语言和精英视觉文化元素的逼真化(verisimilitude)趋势。比较一下两幅作品:一幅是南宋中期绘制的唐代诗人李白(701—762)像,作者是由宫廷画家转为禅僧画家的梁楷(约 1140—约 1210 年,【图 114】);另一幅是由无名画师绘制的道教仙人吕洞宾,这使人联想起宗教人物画名家颜辉(约活跃于 1300 年)的作品【图 115】。梁楷笔下的形象逍遥于**画面内部**的想象世界中,而道教仙人吕洞宾则像许多元代同类人像一样被紧紧框住,对立平衡(contrapposto)\*\*的身体紧贴画面,好像即将从画中走出并进入观者的世界。梁楷的风格在禅宗的"魍魉画"(日文称 mōryōga,【图 116】)中有延续,但这种画风未能延续到元代。[2] 惯用单色水墨白描的元代画家通常都会避免以书入画,而倾向于表现真实的空间和外观。

在元代中后期,唐棣(1296—1364 年)、李容瑾和夏永(生卒年

图114 梁楷，《太白行吟图》，立轴，纸本水墨。右上角的大型八思巴文印读作"大司徒印"，其主人是一位元廷中的佚名高官（左）

图115 佚名（元代），《吕洞宾像》，立轴，绢本设色（右）

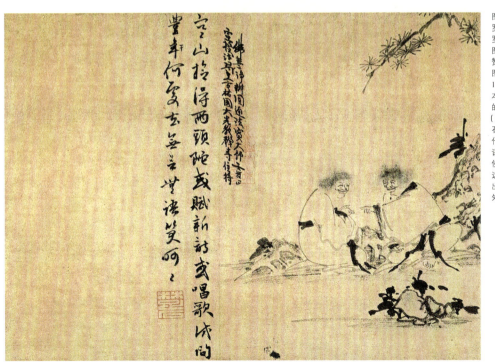

图116 梵因陀罗（又作因陀罗），《寒山拾得图》，楚石梵琦题赞，取自《禅机图断简》，元代，14世纪中叶，纸本水墨。在该卷的另一幕场景中（现藏于日本福冈石桥美术馆），唐代僧人丹霞（日语为Tanka）以佛像生火暖手，这些画面都表现出禅宗对戒律与外物的漠视

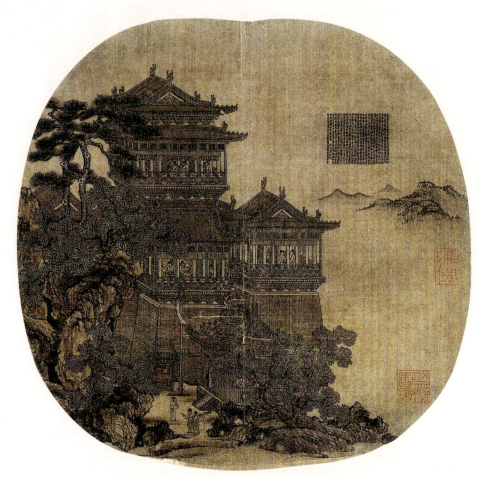

图117 夏永（活跃于14世纪中叶），《岳阳楼图》，1347年，扇面装为册页，绢本水墨。此画的另一版本为一开方形册页，现藏于华盛顿特区弗利尔美术馆（F1915.361）

均不详，【图117】）的界画继承了王振鹏的工笔风格，用于摹形写照的"密体"技法亦有王氏遗风【图118】，它们共同表明，画内空间的精确性和画面清晰度在元代并未减弱。[3] 同样，元代早期确立的宫廷主题仍在延续，正如它们所反映的生活方式一样。一些佚名或不太知名的元代大师留下了许多生动的作品都是这种风格，比如威猛的雄鹰【图119】和狩猎场景（图63）。尽管这个时期国家陷入危机，李衎、赵孟頫和任仁发等人确立的元初"士大夫画"模式仍在继续。任贤佐（任仁发之子）现存的可靠作品似乎没有，但李士行（图146）和赵雍都继承了其父辈的遗产，赵雍在1352年绘制了一幅著名的"称颂朝廷"的《骏马图》【图120】。[4] 元代绘画表现出一种敏锐的写实主义风格，伊本·白图泰等外国旅行者也注意到了这点，相较之下，宋代那种高度概括且即

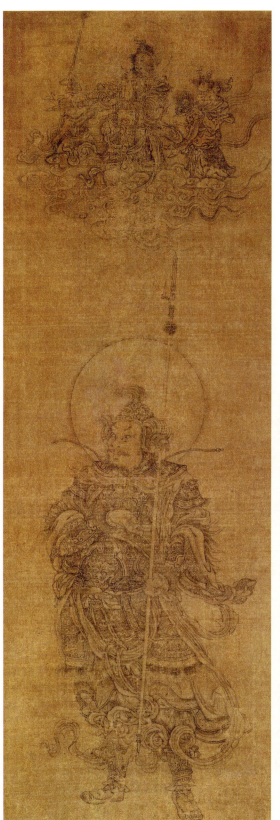

图118 佚名（元代），《提婆王图》，立轴，绢本水墨

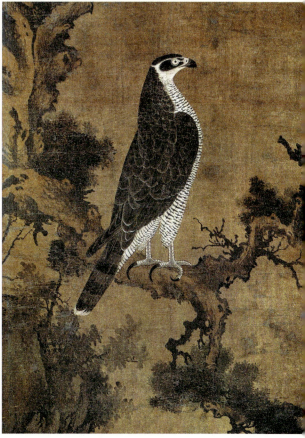

图119 雪界翁与张舜咨（活跃于14世纪中叶），《鹰桧图》（局部），立轴，绢本设色。此画的委托人来自安徽桐城，黄鹰的作者为"雪界翁"，这是一位佚名画家的别号，而树石部分则由山水画家张舜咨所绘。桧树的写意画法掩盖了其真实准确的描绘，它生于土壤贫瘠的悬崖上，木心暴露在枯死与剥落的树皮中，残根老枝肆意生长

图120 赵雍，《骏马图》，1352年，立轴，绢本设色

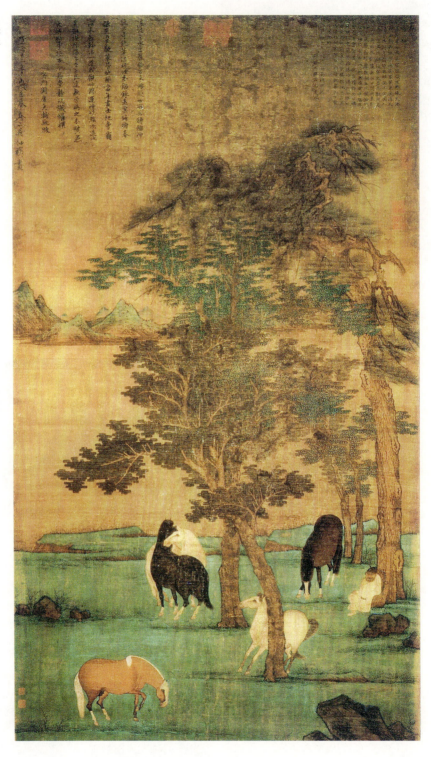

214 | 蒙古世纪：元代中国的视觉文化（1271—1368）

兴的勾勒技法——比如梁楷的"减笔"——一定显得散漫无章且有失结构的严谨。[5]

对元廷来说，使团入贡和商队进献的情况能反映自身在区域政治中的地位，因而宫廷绘画中也偶有表现相关题材。波罗家族在忽必烈统治后期来华，鄂多立克（Odoric of Pordenone，约1286—1331年）则可能在也孙铁木儿治下的14世纪20年代中期前来，他们的游历因西方的插图抄本而为人所知，但元朝却未有相应的实物留存。《饮膳正要》这部精彩的视觉材料值得更深入探究，此书是一部进呈皇室、图文并茂的饮食手册，由饮膳太医忽思慧（活跃于1315—1330年）撰写，并得到了宫中显贵与内廷官宦的支持，他们当中以赵国公常普兰奚（活跃于约1330年）最为尊贵。1330年，虞集奉敕为《饮膳正要》作序，足见此书的重要性。忽思慧的自序开篇即言："伏睹国朝，奄有四海，遐迩罔不宾贡。"然而，他担心大汗会从"咸萃内府"的"珍味奇品"中摄入一些"未宜"的东西，因而"恐不免于致疾"。[6]据说在不久之后的1338年，大汗将丰山瓶作为礼物赠予了教皇。此瓶辗转于多个欧洲皇室，曾在递藏过程中被改造得"面目全非"，还有画作记录了这种状态；最终，它来到了爱尔兰，安定于此【图121】。[7]元代宫廷画家周朗受命绘制了一幅贡马图，现今存有一幅画技平平的明代摹本，画中记录了1342年马黎诺里（John of Marignolli）代表阿维尼翁教皇本笃十二世，向妥懽帖睦尔进献骏马的场景【图122】。此画虽为摹本，却大致呈现了元末绘画的发展状况，即以文人的白描手法来进行准确的记录，而它是摹本的事实进一步淡化了作者的身份，并强化了高于自发创作的传播价值。

图121 "丰山瓶"，江西景德镇串珠纹青白瓷，元代，约1300年。"丰山瓶"之名取自英国南部威尔特郡（Wiltshire）的丰山修道院（Fonthill Abbey，一本1823年的指南中曾记录了此瓶），1338年，此瓶由大汗赠送给教皇，随后便落入了匈牙利利王路易大帝（Louis the Great，1342—1382年在位）之手。1713年，此瓶所有者罗杰·德·盖涅（Roger de Gaignières，1642—1715）的私人秘书巴泰勒米·赫弥（Barthélemy Remy）绘制了一幅水彩画，描绘了此瓶"面目全非"的状态；它被装嵌上银质的把手、盖子、壶嘴和圈足等欧式配件，并有雕镂精细的盾形纹章（图像见巴黎法国国家图书馆，盖涅旧藏，MS Français 20070，第8页）。1882年，它的现藏地爱尔兰国家博物馆将其购入时，那些配饰已经被拆除了

第六章 乱世：洪水与溃叛下的艺术 | 215

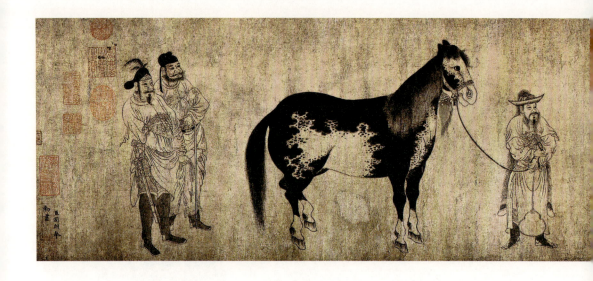

视觉记录显示,元廷在力所能及范围内继续充当艺术的主要赞助者,并致力于推动文化事业,从而打造综合的国家文化。一旦朝廷无法控制南方的广大地区,画家们就无法发展王朝的视觉话语(dynastic visual discourse),因而为后来出现的经典叙事创造了条件,这种叙事的基础即元朝社会对南方士人的排挤和褫夺。在今天撰写艺术史时,只有更好地了解当时发生的一切,艺术的故事才能更加丰富。关于王蒙(约1308—1385)山水画的新近研究已经突出了绘画与农业间的惊人联系;更多研究聚焦于兼为道教高士的山水画家,朝廷授予他们在多处举行祭祀和仪式的殊荣,如皇家封地、各省、州、县以及遍布全国的山岳。[8] 同时,此间还有一些默默无闻、难觅知音的大师,他们的作品也值得我们多加关注,如冷谦〔约1310—1371,(图131)〕和陆广(活跃于元代)富有原创性的山水风格,以及姚彦卿(廷美,约1300—1360年后,【图123】)黑暗深沉的冬景,姚氏的画中描绘了裸露的岩石峭壁和远处高耸的山峰。[9]

## 怨声

在山水画占据主导地位之前,其他画种也可作为表达异议的手段。

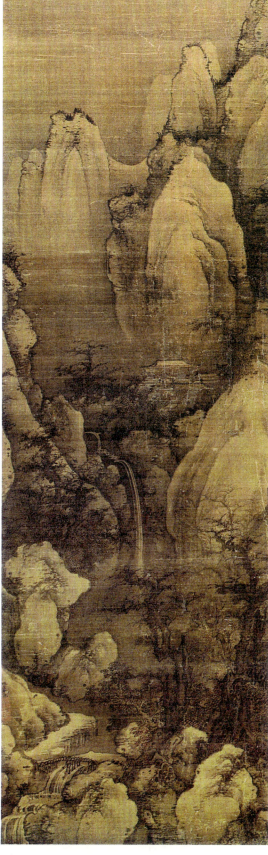

图122 周朗（活跃于14世纪中叶），《拂郎国贡马图》（局部），明摹本，手卷，纸本水墨。此摹本应较为忠实地反映了元代原作的面貌：画前有士大夫揭傒斯题词，而画家的落款则表明此画为奉敕绘制。《元史》中记载了1342年七月马黎诺里（John of Marignolli）朝觐一事，还详载了这匹四蹄皆白的巨马尺寸，它的身高为元代度量标准的六尺四寸

图123 姚彦卿，《雪景山水图》，立轴，绢本设色

217

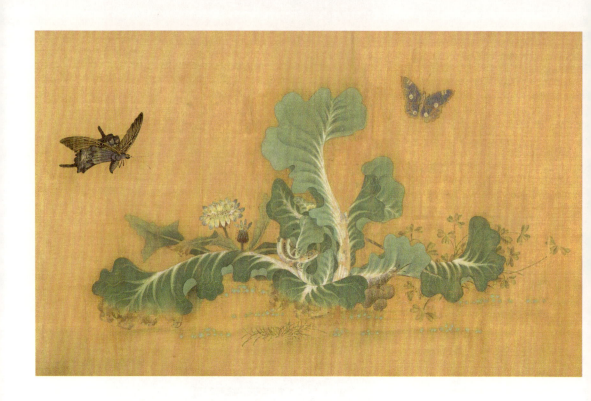

图 124　谢楚芳，《乾坤生意图》（局部），1321 年，手卷，绢本设色

最近公布了两幅这样的虫草画，其中一幅是 1321 年的设色手卷《乾坤生意图》【图 124】，现藏于大英博物馆，这是见于记载的最早入藏英国的中国绘画。[10] 乍看去，此画描绘了一系列美丽的景象，图中绘有鸡冠花等缤纷花朵，还有螳螂、蜻蜓等各类昆虫。但若仔细观察，便可睹见爬满青竹的牵牛花茎、大餐中的数只黄蜂、四处散落的断翅残肢，以及对猎物的窥伺、杀戮和捕食，此画揭示了自然界食物链中更黑暗、更暴力的世界。另一幅《草虫图》或《草虫八物》（故宫博物院，【图 125、图 126】）是一件尺幅较短的水墨画卷，其中每段表现一两只昆虫或其他动物，并在其小像旁配以诗文。这幅画卷缺少了八个部分之一，那部分可能落有画家名款或题有抨击性的诗句。卷末书有一段优雅的行草落款，日期为 1330 年，署名号为坚白子（图 126）。"坚白子"或可解释为"坚强貌白者"或"坚定清白者"，亦即画家本人。

从书写风格上看，卷末题跋精妙绝伦，书体从草书突然转变为楷书，有时甚至采用了极细的中锋，类似于日本的假名书法。总体而言，这些文字令人联想到鲜于枢的手笔，或者用更贴近当时的术语表述，是冯子振和康里巎巎等宫廷学士的手笔。在汪悦进（Eugene Y. Wang）

图 125 坚白子，《草虫图》（局部），手卷，纸本水墨

图 126《草虫图》后坚白子所书题记，1330年

的文学研究中，此画的主题关乎元代社会中的残酷竞争；汪悦进还认为，坚白子就是中国著名的书法家周伯琦（1298—1369）。[11] 周伯琦是江西人，后来官至翰林，以其温文尔雅的品性和精妙绝伦的书法著称。他与蒙古人泰不华［1304—1352，（图 154）］是两位因篆书闻名的士大夫，这种书体常用于题写碑额。想必周伯琦应十分熟悉虞集等人在奎章阁书写的秀雅跋文；相较之下，如果这篇更为率意的个人题跋出自周氏之手，那就直接表明了他是元代学士院中一位温文尔雅但造诣颇高的成员。跋文（图 126）中写道：

> 东坡题雍秀才所画草虫八物，其真本未尝见之。昔留京师，蒙子昂学士出示所藏，见其风致高古，不堕丹青笔墨之科，书记尤详，知非赝本，因集之，庶亦存其余味云。天历三年夏，坚白子游戏三昧。

这篇跋文的信息不甚明确，但据此看来此画要么为坚白子本人所绘，要么是临摹了赵孟頫收藏的苏轼题雍秀才画草虫八物（今已不存）。坚白子应该是在 1319 年或之前看到那幅画卷的，当年赵孟頫卸任回到南方的吴兴老家，而周伯琦应该只有 21 岁或年纪更轻。据宋代画论家邓椿（1127—1167）在《画继》（1167）中的记载，在苏轼的诗文中，这八种昆虫都与特定的个人或某一类人相关。

某些野心家"升高不知回，竟作粘壁枯"；在另一种情况下，这些人"初来花争妍，倏去鬼无迹"。[12] 自然界中看似无害的昆虫揭示了各路野心家的丑陋，信息的矛盾性在视觉呈现中得到了呼应。在《草虫图》中，这类形象的视觉载体是纯粹的文人绘画传统，即水墨与题诗的组合。此画的题跋呈现出一组奇特的对比，其中既有非正式的草书形式（"游戏三昧"），又有出于对皇家的敬重而采用的正式体例，即将"京师"和"天历"二词另起一行重新书写。正如汪悦进所指出的那样，我们有可能被学士书写鉴定题跋的温和方式所迷惑，从而忽略了画卷主题的焦灼感；但对于那些理解主题的人而言，这种差异则更加令人震惊。

## 洪水、叛乱、瘟疫：滞塞的发展

14世纪30年代中期，位于波斯的伊儿汗国解体；恰逢此时，唐其势（卒于1335年）在中国发起了一场政变，但很快被处决，这时距妥懽帖睦尔登基（1333）仅过去了两年。同年（1335），伯颜废止了科举制，1340年，伯颜的侄子脱脱将他扳倒并取代了他的地位，脱脱还进行了一场全面的改革，恢复了科举。1344—1345年，华北平原的黄河决口改道，饥荒接踵而至。朝廷对资金的迫切需求促使国家在1350年重新发行了货币。1351年，大汗下令征调大批劳工，并由贾鲁（1297—1353）领导他们修筑堤坝。虽然河流重归于治，但朝廷的兴役动众引发了民间叛乱，首先是红巾军起义，随后又出现了两股挑战元朝的主要势力。其一是由陈友谅（1320—1363）领导的陈汉，他在红巾起义中通过斗争夺取了权力；另一支则是朱元璋（1328—1398）领导的新生的明。1363年，陈汉为对抗明军控制的南昌掀起了鄱阳湖之战，陈友谅最终战败身亡。随后，朱元璋将矛头对向了吴王张士诚（1321—1367），张士诚是另一名红巾军领袖，自1356年来便一直控制着苏州。1367年末，朱元璋在长期围攻苏州后终于拿下了这座城池。次年，朱元璋称帝，他麾下的明军在八月攻克了大都，就此推翻了元朝。数百万人因战争、饥荒或颠沛流离而命丧黄泉，此外疾病也是一种威胁。在欧洲，人们认为这种叫"黑死病"（Black Death）的瘟疫源于吐蕃或蒙古，可能有超过2000万的中国人因此病而死亡。

# 艺术与文化中的多民族模式

在过去,当人们探讨元代中、晚期的艺术问题时,大都会诉诸汉族文人的考证论著,比如夏文彦著,约1365年问世的《图绘宝鉴》,以及儒者领袖宋濂等明初学者的相关记载。宋濂的历史写作有意地采用了一种历时性模式,尽管有蒙古人近期统治中国的现实,他仍试图强调当下与中国古代的连续性(见本书第七章)。夏文彦对元朝的记载似乎更加持平,相较于宋濂,夏氏的叙述更能体现元朝后期的政权状况。《图绘宝鉴》的卷五中共开列了177个条目,载录的画家包括22位僧道以及4位女性,此外书中还对5幅外国绘画进行了简要说明。在收录的条目中,如果艺术家不是汉族,则会列出其族属信息(如注明"女真人"或"其先西域人")、风格名称、原籍地区、所任官职(如果有的话)、擅画题材、传派或师承。然而,虽然赵孟頫在14世纪的前十年间向朝廷举荐了普光(活跃于1286—1309年)这样的禅僧画家【图127】,并与其一同题写过跋文,夏文彦却贬斥了两位最著名的禅僧画家之作,即牧溪—法常(活跃于13世纪)和雪窗—普明(约活跃于1340—1350年)的绘画,夏文彦认为,他们的作品不足以作为文房中的"雅玩"或"清玩"。[13]夏文彦对名不见经传的牛老(活跃于元代)也提出了类似的批评,例如说此人"能画墨竹"——这也是普明

图127 (传)普光,《仙岛图》,1304年后,手卷,绢本设色。普光的落款标明了自己的官职:昭文馆大学士,还指出此画是在一间禅室中创作的

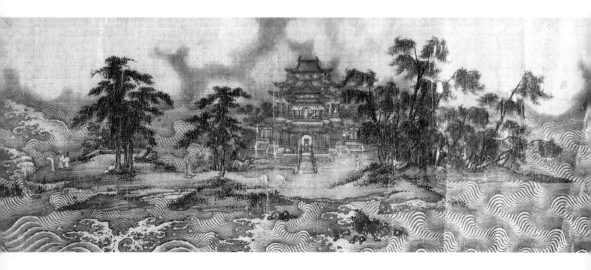

擅长的画种——但由于牛老"得于巧性不师古人",故其画仅是"粗有可观"。[14] 因此,我们视为独特的文人审美乃至他们所建构的偏好,不仅在这些画家传记和艺术传派中得到显扬,也在墨兰和墨梅题材中被强调——同样以"雅"作为品评它们的标准。

尽管夏文彦在《图绘宝鉴》中罗列了众多画家,但一般来说,这类文本所对应的视觉形象是元四家,这四人是中国艺术史上一组格外受推崇的群体,也为明清时期的艺术品鉴留下了不朽的遗产。这四位来自江南的画家主要创作水墨或浅绛山水,这类山水也成了晚期文人绘画的典型题材。据传吴镇(1280—1354)其人高傲自大,在杭州靠卖卜为生。他笔下的景致包括苍古质朴的"平远"山水,有时以渔父或松柏为点睛之笔【图128】,此外他还从事竹石题材的创作;他的题记则是一种紧凑而多变的草书。元四家中的另外三人彼此相熟,常熟的黄公望(1269—1354)最为年长,他起初是位小官,后来却身陷囹圄。黄公望去官离职后成了一名道士,并由此开始了绘画生涯。大约从1320年起,黄公望就定居于杭州及其周边地区,并在那里绘制了著名的长卷《富春山居图》,现分藏于台北和杭州。倪瓒(1301—1374)出身于一个富有的无锡士绅家族,因朱元璋领导的叛乱而不得已背井离乡,他居于船中20年,生活在江南广阔的水路上,并通过赠画的方式来答谢友人们的款待。倪瓒笔下的景致是稀疏、平坦的"一河两岸"式山水,画面通常只以水墨表现,前景中细长的树木和刻意朴拙的文字是其画面的亮点。元四家中最年少者是来自湖州的王蒙,他是赵孟𫖯的外孙,因而从小就能接受名家指导。王蒙曾在明初入仕,最终却命丧牢狱。有时他的山水会表现连绵不断的峰峦,并在立轴中不断向上攀升;有时则采用柔和的皴法,以近景特写山中的幽僻之处。弗利尔美术馆藏有一幅王蒙绘于1354年的小型山水【图129】,尽管这是他最早落有年款的作品,其皴法却展现得淋漓尽致,这是承自董源(活跃于10世纪30—60年代)和巨然(活跃于10世纪中后期)两位名家的南方风格。元四家中这三人的画风都有很高的辨识度,倪瓒那简约、质朴的风格尤为鲜明。

多元文化模式构成了这套经典传统的语境,但当我们超越传统分

图 128 吴镇，《双松图》，1328 年，立轴，绢本浅绛

图129 王 蒙，《夏山隐居图》，1354年，立轴，绢本水墨，局部设色

第六章 乱世：洪水与溃叛下的艺术

类的同时，我们也应当警惕对多样性的迷信。面对现存的一批元代中、晚期画作，我们需要进行更加深入和仔细的评估。元四家的作品体现了文人的隐逸主题。吴镇——松、竹、渔父；王蒙——南山秀润；倪瓒——江山平远；黄公望——山居隐逸。在典范的形成过程中，元四家与赵孟頫、钱选和宋遗民共同构成了一种想象的连续体。然而，其他画家现存的作品却显示出更广泛的艺术实践，如张渥（卒于1356年前，《九歌图》）和卫九鼎（约活跃于1350—1370年，《洛神图》），他们的作品大都取自一套标准的构图和程式；此外还有专攻一种或某种特定流派的画家，如盛懋（约活跃于1310—1360年）、马琬（活跃于14世纪中叶）和前述王渊等人的职业文人模式；或张舜咨（活跃于元代，1271—1368）的南宋绘画模式；以及唐棣、朱德润（1294—1365）等人的李郭山水模式。[15] 这些画家中可能有一些身兼道士，因而他们也能专攻云龙或山水题材，如黄公望和方从义（约1301—1378年后）。

虽然当时存在各种类型的画家，但能否通过画风和题材辨识出非汉人画家，这一点尚有争议。萨都剌的身份就显得扑朔迷离，如果现在传为他的画作较为可靠（图96），则其呈现了一种古怪而松散的风格——方从义的作品也是如此。张彦辅（活跃于1300—1350年）是一位以汉文名行世的蒙古画家，他创作了这一时期最为秀雅的小景山水之一，这幅《棘竹幽禽图》轴可上溯至1343年，微妙的视觉平衡构成了画面的一大亮点，地面的倾角将视线引往了左侧的岩石，而高挑微曲的荆棘和竹干又将视线导向了右侧【图130】。这是一幅引人注目的绝妙之作，但如果我们对张彦辅的情况一无所知，我们又怎能推断出他非汉人的身份？这种推断的目的又是什么？

冷谦是一位活跃于元末明初的畏兀儿画家，他在中国艺术史上鲜为人知，仅有一幅作品存世，这便是极富原创性的山水画作《白岳图》，画家还（以汉字）题写了一篇布局方正的长诗【图131】。[16] 与其他汉化的异族画家一样，在这幅"不同寻常"的艺术作品中，我们并不清楚作者的民族性会对画面产生怎样的影响。穿过低矮的岩间瀑布，蜿蜒流水一直延伸到了前景，而后方天空下则映现出远处山巅的剪影，这幅画就像由多组图层叠合而成，融合且并置了不同的，甚至是异想

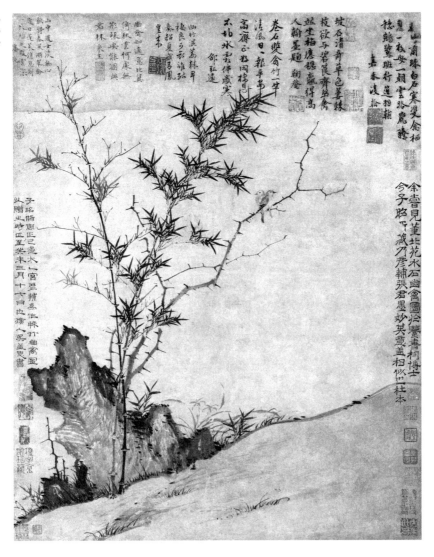

图130 张彦辅，《棘竹幽禽图》，1343年，立轴，纸本水墨

天开的形象。在前景中，溪流涌入了平静的水面，上方三棵高大的松树像舞者一样交织盘桓，其中一棵正向溪口对岸的另一棵树鞠躬致意。暗沉的墨色和纸张的白底形成了强烈的对比，由此塑造出坚硬、锐利的岩石，它们预示了上方高耸的大山，并在形式上与之相互呼应。在一处平坦岬角上，一座方形凉亭隐匿于扭曲的树丛后方——我们很容易联想到与冷谦同代的倪瓒，倪瓒在自己的山水画中反复使用这一意象，但画家在此安置亭子并非反常之举，因为亭子也是北方山水传统

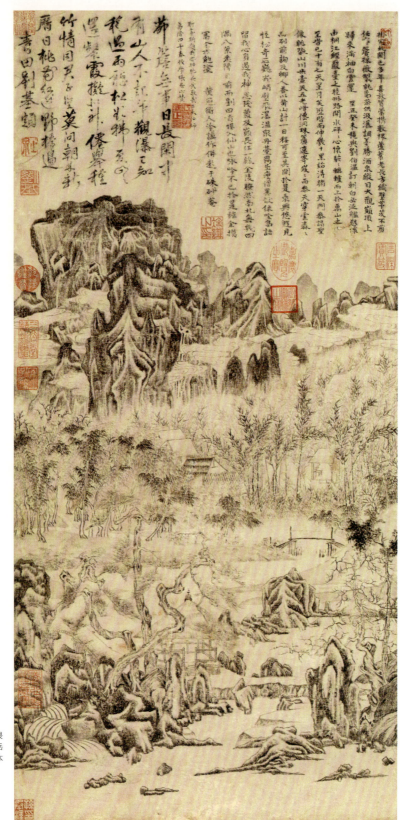

图131 冷谦（畏兀儿人），《白岳图》，立轴，纸本水墨

的主题，其历史至少可以追溯到 11 世纪中叶。[17]

水面在中景处逐渐变窄，其上架有一座小型木桥，村中茅屋依偎在云雾缭绕的树林之中，右侧的灌木上方挺立着枝干舒展的茂竹，而左侧土丘上则生长着一片中等大小的林木。在后方，白色的山峰高耸入云，它从近处的尖顶逐渐向后退去，形成一道山脊，并一直延伸至方正但依旧崎岖险峻的山峦或主峰。在远处，山谷向右侧斜势聚拢，白色的云朵积聚其中。此画运用了一些画史中反复出现的形式，如扭曲的树木和朦胧的茂丛，而另一些手法似乎是出于画家的独创，如对比强烈的岩石，这种形式在当时的艺术中都颇显怪异。此外，画作在构图上采用了由近及远的"之"字形式，岩石在宏观和微观尺度上也存在诸多形式关联，这些特征并不鲜见；但同时，各种形式围绕着该结构展开，并且其中大多数都是面向观者的，当它们结合在一起时，就创造了一个质感丰富、形态多样、在视觉上引人注目的造型整体。例如，前景的树木和周围的开放空间及形式，就与中景树木和苍润竹林的遮挡效果形成了对比。这种表现主义将成为明代文人画传统的主流，该传统在修辞上围绕着元四家的艺术展开，并排斥了元末多元文化中的其他因素。此类作品提醒我们，不该忽视冷谦这类艺术家对元代基础绘画语言的贡献。

# 书法：元代的世界观

在宋代艺术的背景下，有学者认为中国的"毛笔书法是一种中国的本土艺术形式，不易受到外来的影响"，因此更能"（反映）本土的情感"。[18] 但与人们所期望的相反，若想探究元朝人如何理解中国文化，如何看待中国与亚洲其他地区间的文化关系，那么元代中国的书法论著将展现出惊人的作用。14 世纪 40 年代初，大都北部长城的居庸关兴建了一座佛塔（现已不存）基座——云台，台底附有雕饰的拱门内壁刻有多种文字的书法，这点颇为瞩目【图 132】。石匠们有着高超的专业

图 132　居庸关云台拱门西壁铭文细节，北京北部。这处细节显示了多语言的文本，但左下角的八思巴文所占面积最大

水准,他们能将众多语言文字雕刻得如此纯熟,表明云台内的多种铭文并非孤例。而在书法理论和书法美学领域,一些最具影响力的书论是由非汉人著成的,如汉化的畏兀儿学者盛熙明写就的《法书考》(八卷)。此书于1344年进呈御览,并由当时著名的宫廷学士和书家作序,其中包括前奎章阁授经郎揭傒斯、虞集和欧阳玄。[19] 盛熙明的研究体现出元代学者对中国和异族艺术的兴趣,这种兴趣自14世纪20年代以来愈发浓厚。

八思巴文是《法书考》的论述对象之一。作者首先在书中列出了元音字母,并附有汉文的音译。然后是六组初始辅音:牙音、齿音、舌音、喉音、唇音,以及各种在汉语中缺乏对应发音,被统称为"融喉舌音"的音[***]。随后书中列出了八思巴字母表,每个字母都附有汉字转译。因此,《法书考》不仅探讨了我们今天称为语言学(linguistics)的各方面内容,如新的语音分类,而且还再现和研究了异族语言所对应的字母形式,人们通常认为这些符号与汉字格格不入,但元代的实况并非如此。例如,这些字母就出现在一些被称作"花押"印章之中,它们多由非汉人钤盖在书画卷轴上,与汉人同道的印章并置,在梁楷笔下的李白像中就能看见这类印记(图114)。甚至连元代汉人画家使用花押的行为,都有可能是对这一趋势的回应。[20]

盛熙明的著作表明了不同学术兴趣的融合,在中国其他历史时期,这种趋同现象或许是无法调和的。"汉化"这套陈词滥调并不难理解:盛熙明或康里巎巎等人是生活在中国的非汉人精英成员,不难预见他们也会接受汉人教育,正如从爱育黎拔力八达往后的大多数蒙古大汗一样。在中古时代后期,异族研习汉人学问的现象绝非始自元朝中叶。在蒙古人统治中国北方的初期,契丹政治家耶律楚材就作为中华文化的捍卫者脱颖而出。此外,鲜于枢是一位在中亚出生的汉字书法家,如果他未曾在1302年英年早逝,那他的名声必将更加广布。元代中期,画家会在画面的"留白"处直接以优雅的书迹题诗作跋,如在南方文人画家陆行直于1335年创作的《碧梧苍石图》中,画中题诗就体现了作者与十四位文坛成员间的友谊。[21]

如果我们以"汉"和"胡"这种二元对立概念来理解元朝文化,

那么由中国文人领袖为《法书考》所作的序言或许就对应了汉语中所称的"胡化",因为文人们意外地强调了自己对非汉人文化的兴趣。到目前为止,学者们都缺乏对"胡化"可能性的认知。[22] 也许是时候让这种二元对立呈现出更复杂的面貌了,我们要承认一种更为完整的元朝文化模式,其中民族性不一定与个人的(汉)文化水平挂钩,无论如何,这种二元对立只在明朝才稳定下来。[23] 有一点我们应当承认,在元朝文化中,语言互译及其他形式的文化渗透是司空见惯的(如在纸币、通行证、墓碑及其他石刻上皆有体现),事实上,文人们正在探索这种文化渗透的机制,例如研究不同语言的发音和记录方式。外来的视觉形式可能会跨越中国艺术的既定边界,而中国书法崇高的文化地位和强大的内部延续性,则有助于取代或淡化来自外部的影响。

换言之,当时出现的这些跨文化兴趣,是如何在形式层面上塑造或重塑了元代中国的书法?在接下来的篇幅中,特别是在下一章,我们将进一步讨论这个问题的视觉层面,但此处先引出话题:我们发现在盛熙明及其之后的各种书论(因为《法书考》已成了典范)中,直到王朝结束,都没有出现对外来文化的显著焦虑。在陶宗仪于元末撰写的《书史会要》中,也附有论"天竺字"的部分,陶氏说:"诸国之风土语音既殊,而文字遂亦各异。"[24] 这种包容态度被宋濂开创的新的明初文化所压倒——后者以中国为中心、尖刻而敏感,我们将在本书末尾进行讨论。

让我们再次回到陈元靓的类书《事林广记》,我们可以在该书的"文艺类"中,衡量这种跨文化学术兴趣在地方上的影响。初版《事林广记》约付梓于1330年,其后数年又经过了多次重印和增订,这表明此书的读者群体已大大超出其原版发行地区,甚至可能超出中国,远至高丽和日本。如前文所述,"文艺类"包含了四个部分:草书、篆隶、蒙古书和图画。[25] 楷书并未包含其中,书内只收录了常用于书信且更具艺术性的草书,以及古老的篆书和隶书,篆隶多用于公文榜题和石碑铭文,就类似于现代报纸上的刊头字体。蒙古书,即八思巴文也被安置于"文艺类"中,它唯有在元代才能享此地位。虽然还没有人探讨过八思巴文在元代中国的公众可见性(public visibility)问

题——笔者也只能在本书中提供一些初步的想法——但《事林广记》中出现的蒙古文字，表明此类现象是值得探讨的。

《事林广记》内关于书法的部分基本都是入门启蒙。在论述草书的第一部分中，据说其中所有草字都集自书圣王羲之，如人们所料，这么做是为了增强内容的权威性。对陈元靓而言，获取标准墨拓作为母本并非难事，但没有证据表明他与奎章阁的书法家们共属一个圈子，也无法证明陈氏能像那些文人一样接触到皇室和其他藏家收藏的出处最好、技术上乘的拓本。拓本的内容摹自原帖，而书籍翻刻的内容又经由了匠师的雕版和转印，因此书中的字形就与原作隔了两个层级，这就解释了《事林广记》中草书普遍僵硬呆滞的风格。书中转载的题为《草诀百韵歌》（或简称《草诀》）的文本是一篇为初学者编写的教材，其中摹制了许多草书，以指导读者如何区分相似的字符形式，还提供了辨识常规草字的要诀，并列举出大量相似但容易混淆的字符。在一般情况下，书中会给出几个类似的草书字符——由曲线、直线和/或点组成的图形——并附上一段解释其区别的口诀。因此在文章末尾，由三个点组成的三种形式（上二下一，上一下二，三点并排）被解释为"点三上下心"，即这三个由三点组成的字分别为"上"、"下"和"心"【图133】。除了学龄儿童或不太熟悉草书形式的外国人，很难想象还有谁会使用这样的文本。在下一节关于篆隶的内容中，作者也假定读者拥有同样的语言水平。书中在篆书下方都注明了相应的楷书，篆书之后还列出了一些隶书。

"文艺类"的第三部分题为"蒙古字体"，其中包括一段精彩的汉文短序，随后誊录了一份著名的南宋文本《百家姓》，文中列出了学生们应当熟记于心的常见中国姓氏。《百家姓》的正文用八思巴文书写，下方附以原本对应的汉字（图107）。（略带反讽意味的是，篇中列出的第一个姓是赵，即宋朝皇室的姓氏。）为了清楚地展现这些字体，八思巴文采用了加大的字号。任何能阅读汉字的人，都能很快从八思巴文重复的字母形式中学会阅读它的方法。不过，汉语中的重要元素却在八思巴文的转译中遗失了：每个汉字的声调，以及两个同音字之间的差异皆无法体现。因此，经由八思巴文转译的"Zhu"可能表示四个不同的中文姓氏；而常见的"张"和相对罕见的"章"这两个发音同为

图133 "文艺类"中的"草书",载陈元靓《事林广记》,第十册。雕版书籍,椿庄书院刊本,江西建安,1328—1332年。左侧三行附文(无注释的草书)对前面的《草书诀》进行了完善和更正,也是对前面所学视觉知识的一个测验。例如,"多"字的草书(左页,左起第三行最后一字)就在右页(下排,右起第五行首字)的前文中进行了解释

"Zhāng"的姓氏,在八思巴文中也毫无区别。

　　简短的序言指出,过去(即在元初发明八思巴文之后)的学者们从未重视过蒙古文字,但最近使用它的风气已开始从北向南传播,蒙古文字已成为当时学术的重要组成部分。我曾在前文中指出,作者使用了一个罕见且特殊的"学"字来特指蒙古文字或八思巴文:它不是标准的"学",而是"孝",它在视觉上分为"文"和"子"两个部分,意为"文本"或"文字"。这个新字阐明了汉字与八思巴文之间的区别:汉字是一种象形—表意的文字,而八思巴文却是一种字母文字。接下来,作者致力于证明蒙古文字在当时的流行程度,因而将其置于中国漫长而庄严的历史进程中。在中国弃用了最古老的"科斗之书"后,篆书和隶书应运而生,其后又出现了真书和草书。而当下的元代则成为论说的关键节点。当时的汉人学者之所以推崇蒙古文字,是因为"王化("王"即蒙古大汗)近古,风俗还淳"。

我们需要在此考虑的逻辑是，无论在何种意义上，中华文明都没有因蒙元政体而异化或衰弱。相反，由于蒙古大汗宽容开明、遵循礼法的治理，新生的八思巴文理应在中国历史上占有一席之地。"汉化"这个词给人的印象，是一个异族人转变为汉人的单向过程，但这个概念理应受到质疑。这篇序言对异族统治模式进行了合理化，从而使元朝符合中国的历史形象——我们可能会想到唐朝，这是个经常被引用的模式——这成了他们重新校准和融入中国文化的一个借口。从"汉化"的角度解释这些转变，反映出一种根深蒂固的思维定式，但同时我们应该注意这种解释的欺骗性，因为当时存在与"汉化"截然相反的现实：中国人正在学习和欣赏外来文化，也包括异族的书法，相较于上古中国而言，这是一种默认的思维习惯。

陈元靓将中国最早的文字称为"科斗之书"，这名字形象地暗示了一种原始的自然主义，而为了将八思巴文纳入中国书体的殿堂，在《事林广记》"文艺类"更为广泛的语境中，作者又建构了一套具体的品评体系和视觉框架。从汉人的角度来看，八思巴文与各类汉字书体享有某些共同特点，这或许表明了精通文墨的汉人欣赏此类文字的方式。八思巴文就像唐楷一样细长，但明显缺少点和钩的笔画，此外八思巴文的形式也更为开放，而且也较为图形化。在八思巴文中，直线与柔和的曲线占有主导地位，其均匀规整的行笔也近似于中国古代的篆书，但其中没有任何象形或表意的内容，所以在汉人看来它们是缺乏可读性的，这表明八思巴文很古老，或至少源自十分久远、现在已经湮灭的历史发展阶段，它们可能是一些古老的、鲜为人知的原始汉字。

这一现象不禁使人发问：如果汉人学者真的如此推崇八思巴文，那为什么它没有被广泛抄录为书法文本？在元朝的剧烈崩溃及其余波中，几乎没有留下有助于解决这个问题的证据，但本书末章涉及元末书法和书写视觉性的发展，对此问题提出了一些初步的背景分析。

在《事林广记》"蒙古字体"的序言结尾处，文字透露出一种令人惊讶的互惠语气："初学能复熟此编（蒙古文百家姓），亦可以为入仕之捷径云。"（图107）显然，《事林广记》的读者都渴望入仕为官，但同样明显的是，即便通晓八思巴文不是当官的先决条件，也是一项宝贵

的技能。目前，我们尚不清楚八思巴文在元代社会中的使用范围和可见性——因为大部分证据都已被销毁——但这至少表明，姓氏在官方文件中通常不是用汉文，而是用八思巴文书写的，这可能是蒙古人凌驾于汉人臣民之上的少数明显策略之一。

"文艺类"最末的第四部分是一篇关于绘画的简要论述，其内容源自一篇较为标准的文本选集，从中随机、无重点地引用了一些古代绘画大师的名字，一直到苏轼。在1340年版的《事林广记》中，新增了一篇题为"蒙古译语"的章节，其中依照类别安排主题，并以常用的汉字作为蒙古语的发音。[26] 在引言中，编者引用了儒家经典《礼记》中的段落，从而导入了译语的主题，他说：

> 《记》曰：五方之民（即中央的汉人和四方的异族），言语不通，嗜欲不同。达其志，通其欲。东方曰寄，南方曰象，西方曰狄鞮，北方曰译。译者，谓辨其言语之异也。夫言语不相通，必有译者，以辨白之……

不过在元中后期，中国南方及其他地区的读者在多大程度上可以说蒙古语，书中似乎并未提及这些引人好奇的证据。

## 宫廷绘画的转变

元代人所绘的《宦迹图》是一幅叙事画，图中表现了宫城大门的景象（图13），此画不仅是探索元末政治文化的珍贵材料，也是体现后世抹杀元代文化的力证，因为自1368年以来，明政权就转向了大汉族主义。此卷曾被定为一幅宋代的佚名画作《赵遹泸南平夷图》，直到1987年，当画卷在纳尔逊-阿特金斯艺术博物馆徐徐展开时，现代鉴定家傅熹年才指出，此画应是一幅表现赵遹官宦生涯的元代绘画残卷，随后他便对此画进行了重新命名。[27] 在现存的画卷中，明代之前的部

图134 太子爱猷识理达腊，无款书法引首（元代，14世纪），装于《宦迹图》，手卷，绢本设色

分包括一幅装裱于画卷前隔水的引首，其后的画心至少保留了原画的前半部分。在一张精美的描金五爪云龙戏珠纹纸笺上，书有两个巨大的引首文字"笃恭"，这个词取自中国古代经典，意指君王对其臣民的端正态度。（凑巧的是，这个"笃"字也常用于蒙古汗号的汉字转译，见附录。）在纸笺的上方中部，有一则用同于龙纹的金墨书写的宫殿名称：明仁殿。[28] 因此，"明仁殿"和五爪金龙的出现成为"笃恭"二字的阐释框架：它们象征着元朝皇室对忠义官员的屈尊，后方画面形象地颂扬了这类官员的仕宦生涯。此画的后半部分可能曾落有画家的名款，但似乎在明初遭到了人为的裁剪，因而无法确知。

除了这些明代之前的内容，此卷剩余部分是明代和后世藏家、观者的题记。其中最早的一则，出自明朝永乐皇帝（1402—1424年在位）身边的著名鉴赏家沐昕之手。在沐昕为藏有此卷的友人撰写的跋文中，他认为卷首的"笃恭"二字出于北宋皇帝徽宗（1100—1125年在位），其"瘦金体"书法是一种珍贵的赏赐【图134】。如前所述，徽宗的《祥龙石图》（图46）在1330年左右进入元代皇家收藏。"笃恭"二字虽与瘦金体风格相近，但与徽宗的书迹仍有差距，沐昕肯定能意识到这点。虽然徽宗也有大字书迹，并会像"笃恭"二字这样减弱自己的个人特征，但他的书法通常都呈纵势书写，结体竖长，笔画也更加瘦劲，在毛笔提按时有明显的回锋。不过傅熹年认为，明代人故意将此引首归于徽宗，并在同期增添伪款和伪印来进行佐证，是通过保全书法的方

第六章 乱世：洪水与溃叛下的艺术 | **237**

式一并保存了该画卷（或至少是其一部分），因为这么做可以掩盖作者的真实身份，并在较小程度上隐藏画面的主题。[29] 在明初对蒙古政权狠毒的话语下，这种作伪应是合乎情理的，但这不仅是一种蓄意伪造，因为在这些明朝鉴藏家的眼中，书法的价值也远远胜过绘画形象。

事实上，明仁殿并非汴梁北宋皇城的建筑，而是矗立于蒙古皇城大都后宫的殿宇，大致位于今日紫禁城/故宫博物院北部的景山（煤山）一带，并因饰有御用龙纹的精美纸笺而闻名于世。傅熹年认为，这幅书法很可能出自妥懽帖睦尔汗之手，另一种可能是由妥懽帖睦尔的长子爱猷识理达腊（后来的北元大汗，年号宣光，1371—1378年在位）所书，他从小就在丞相脱脱家中接受汉文教育，他的母亲本是一名高丽贡女，并在后来成了自己父皇的爱妃。[30] 在陶宗仪的记载中，爱猷识理达腊是四位在书法上颇具造诣的蒙古王公之一，陶宗仪指出他深谙唐代朝臣虞世南（558—638）的书风，虞氏的书法调和了地区间的差异，造就了初唐的宫廷书法风貌。[31] 在一则逸事中，爱猷识理达腊厌倦了儒家的教育模式，他因临习徽宗的"瘦金体"书法而受到了先生责备：徽宗为亡国之君，他的书法也因人而废。太子对老师轻傲地说："我但学其笔法飘逸，不学他治天下，庸何伤乎？"[32]

与"明仁殿"三字并存的还有另一枚花押印，这突显了明代及后世鉴赏家眼中的一个重要盲点。陶宗仪在《辍耕录》的"刻名印"一节中指出，这些花押印的使用者多为蒙古和中亚、西亚官员（而非汉人），且他们要经过朝廷特赐才可钤盖此类印章。[33] 这枚花押印上的内容，是以梵文书写的佛教圣字"唵"，这种做法无疑违反了宗教戒规，但也体现了一种皇室特权。

《宦迹图》是一幅叙事长卷，画中的六组榜题确定了八幕场景序列。各幕场景由山水林木区隔开来，其中既有斜势排列的林木、植被丰茂的山脊，又有旷地上的树廊及灌木丛生的山峰。此画的现存部分回溯了赵遹的宦迹生涯，画卷始自他的童年，那时他正在年迈的父母面前学习谦恭与孝道，结束于他在一场国家战役中接受敌人的投降。在第二幕场景中，赵遹踏上了仕途。第三幕场景中，赵遹正朝觐于大元的都城，在通往内苑的南门崇天门外，他将自己的便服换成了官服。

在第四幕场景中，赵遹正在监督一项公共工程，随后又在军队中以巧妙的战术打击叛军。画中景致显然属于同期流行的山水类型，这在华北地区的职业和文人画作中都有体现。《宦迹图》不仅表现了带有方形庭院的北方民居建筑，而且还绘有皇宫的大门和岩石山峦，山石的画法与现存的山水画卷和墓葬壁画如出一辙。[34]

我们很难确定画家或画卷主人公赵遹的身份，这幅画的风格显然也不符合任何已知的作品。若此画与卷首的"笃恭"二字在同一时期，那么作者应当是一位元末的宫廷画家，并受到了何澄等早期宫廷名家的影响。最近，有学者指出此画作者或为李时（活跃于元代，1271—1368），他是何澄的追随者，曾在太子爱猷识理达腊的宫殿中绘制过壁画。李时还以画"叙事性"题材闻名，如佛教故事《鬼母图》等，并在1342年奉妥懽帖睦尔之命，绘制了列女等儒家规谏题材的宫室壁画。[35]《宦迹图》的主人公或为元末的色目将军察罕帖木儿（卒于1362年），他受过良好的教育，并以"李"作为自己的汉文姓氏。1362年，察罕帖木儿被叛军首领田丰和王士诚（均卒于1362年）杀害后，朝廷为他和他的家人授予了一系列封号与官爵，并尊奉他为效忠朝廷的楷模。而察罕帖木儿正是太子想在这类画作中讴歌的模范人物。[36]不过，由于画卷的后半部分已经佚失，我们将永远无法确认。

即使没有这些细节来确定《宦迹图》的历史地位，这幅内涵丰富的卷轴画也是颇具价值的证据，它说明一直到王朝末期，帝国仍在定制用于解决时务的艺术作品，从而掌握政治上的主动权。这位画家并未奉命绘制万国来朝以讴歌盛世，画中称颂的是一位垂范后世、家学渊薮的武官生平，这也体现了整个宫廷绘画的话语转变方式。当时，失控的叛乱在中、南部的省份及许多大城市中迅速蔓延，因此统治者便会以恰当的方式来权衡艺术的价值，这一方面能彰显皇家平乱的决心和承诺，此外还能展现他们在面对叛军时对忠义的期望。

# 注 释

1 Paul J. Smith, 'Fear of Gynarchy in an Age of Chaos: Kong Qi's Reflections on Life in South China under Mongol Rule', *Journal of the Economic and Social History of the Orient*, XLI/1 (1998), pp. 1–95.

2 关于此领域的研究见 Yukio Lippit, 'Apparition Painting', *RES: Aesthetics and Anthropology*, LV-LVI/ 'Absconding' (2009), pp. 61–86, esp. p. 84。关于因陀罗的研究见 Yoshiaki Shimizu, 'Six Narrative Paintings by Yin T'o-lo: Their Symbolic Contents', *Archives of Asian Art*, XXXII (1980), pp. 6–25。

3 如《滕王阁图》，手卷，纸本水墨，27.5×84.5 厘米，大都会艺术博物馆（1989.363.36）。

4 Jerome Silbergeld, 'In Praise of Government: Chao Yung's Painting, "Noble Steeds", and Late Yüan Politics', *Artibus Asiae*, XLVI/3 (1985), pp. 159–202。赵雍的另一幅绘画与其父的风格更为接近，即《临李公麟人马图》，弗利尔美术馆（F1945.32）。

5 余辉注意到伊本·白图泰在其 1355 年的日记中对中国绘画的评论，见余辉，《超越两宋的元代写实绘画》，《翰墨荟萃：图像与艺术史国际学术研讨会论文集》（上海，2012 年），第 53—54 页。

6 忽思慧，《饮膳正要》，第 1a, 3a 页 [1330 年]，翻印与译文见 Paul D. Buell and Eugene N. Anderson, *A Soup for the Qan: Chinese Dietary Medicine of the Mongol Era As Seen in Hu Sihui's Yinshan Zhengyao*, pp. 180, 188–190。尽管忽思慧的上级常普兰奚并非汉人，但他出自一个古老的中国北方贵族世家，且世代服侍蒙古人；Buell and Anderson, *A Soup for the Qan*, p. 15。

7 Stacey Pierson, *Collectors, Collections and Museums: The Field of Chinese Ceramics, 1560–1960* (Oxford and New York, 2007), p. 18; Robert Finlay, *The Pilgrim Art: Cultures of Porcelain in World History* (Berkeley, CA, 2010), p. 157.

8 关于山水画和农业之间的关联，见 Roslyn Lee Hammers, *Pictures of Tilling and Weaving: Art, Labor and Technology in Song and Yuan China* (Hong Kong, 2011)。

9 陆广的作品有《仙山楼观图》，1331 年，立轴，绢本浅绛，137.5×95.4 厘米，台北故宫博物院（故画 225）；图像见《故宫书画图录》，台北故宫博物院（台北，1990 年），第 5 册，第 65 页。

10 Roderick Whitfield, *Fascination of Nature: Plants and Insects in Chinese Painting and Ceramics of the Yuan Dynasty (1279–1368)* (Seoul, 1993).

11 Eugene Y. Wang, 'The Elegiac Cicada: Problems of Historical Interpretation of Yuan Painting', *Ars Orientalis*, XXXVII (2009), pp. 176–194, esp. from p. 188.

12 邓椿，《画继》，载卢辅圣主编，《中国书画全书》（上海，1992—1999，2009 年重印），第二册，第 711 页；又见汪悦进，'Elegant Cicada'。

13 普光曾与赵孟頫一同为李衎的一幅画书跋，并在赵孟頫推荐他的 1304 年，为王希孟约绘于 1113 年的著名青绿长卷《千里江山图》书写了跋文；见 Richard Vinograd, 'Some Landscapes Related to the Blue-and-green Manner from the Early Yüan Period', *Artibus Asiae*, XLI/2-3 (1979), pp. 101–131, esp. from p. 106; Marsha Weidner, 'Fit for Monks' Quarters: Monasteries as Centers of Aesthetic Activity in the Later Fourteenth Century', *Ars Orientalis*, XXXVII (2009), pp. 49–77, esp. p. 49.

14 夏文彦，《图绘宝鉴》，载于安澜编，《画史丛书》（上海，1963 年，1982 年重印），第二册，第 125—142 页；关于牛老的信息见第 130 页。相关

研究见近藤秀实,《〈图绘宝鉴〉校勘与研究》(南京,1997 年)及 Deborah Del Gais Muller, 'Hsia Wen-yen and His "T'u-hui pao-chien" (Precious Mirror of Painting)', *Ars Orientalis*, XVIII (1988), pp. 131–148。

15  汪悦进(Eugene Y. Wang),《"锦带功曹"为何褪色——王渊〈竹石集禽图〉及元代竹石翎毛画风与时风之关系》,载《千年丹青:细读中日藏唐宋元绘画珍品》,上海博物馆编(北京,2010 年),第 289—313 页。Sandra Jean Wetzel, 'Sheng Mou: The Coalescence of Professional and Literati Painting in Late Yuan China', *Artibus Asiae*, LVI/3–4 (1996), pp. 263–289。

16  Kenneth Ganza, 'A Landscape by Leng Ch'ien and the Emergence of Travel as Theme in Fourteenth-Century Chinese Painting', *National Palace Museum Bulletin*, XXI/3 (1986), pp. 1–14.

17  例如,这种凉亭曾出现在许道宁著名的《渔舟唱晚图》中心部位,此画约作于 1050 年,现藏于纳尔逊–阿特金斯艺术博物馆,见 'Fishermen's Evening Song', http://scrolls.uchicago.edu,检索日期:2013 年 6 月 5 日。

18  James Watt, in Wen C. Fong and James C. Y. Watt, *Possessing the Past: Treasures from the National Palace Museum, Taipei*, exh. cat., Metropolitan Museum of Art (New York, 1996), p. 229.

19  清刻本,台北"中央"图书馆(善本编号 06686)。

20  另一个无法解释的例子是刘贯道在其《消夏图》上的花押。他的名字中的"贯"和"道"看起来颇为相似,因为其中都有一个"目",故被合为一个花押。陈韵如向我指出了这一反常现象。我同意方闻认为此字为花押的观点(私人交流,2013 年 3 月 16 日)。

21  故宫博物院;图像见余辉,《故宫博物院藏文物珍品全集 4:元代绘画》(香港,2005 年),92 号。

22  最近一篇论文大胆地提出了这一观点,见 Li Chun Tung, 'Envisioning Authority: The Mongol Imperium and the Yonglegong Mural Paintings and Architecture', MPhil thesis, Hong Kong University, 2012。

23  欧立德(Mark Elliott)认为,"汉"这个词直到 15 世纪才趋于稳定,即在朱元璋建立明朝之后,这是一个与外族对立的、高度排他的汉人政权;见 Mark Elliott, 'Hushuo 胡说: The Northern Other and the Naming of the Han Chinese', in *Critical Han Studies: The History, Representation and Identity of China's Majority*, ed. Thomas S. Mullaney et al. (Berkeley, CA, 2012), pp. 173–190.

24  陶宗仪,《书史会要》,卷八,载卢辅圣主编,《中国书画全书》(上海,1992—1999 年),第 611—613 页,引自第 611 页。

25  陈元靓,《事林广记》(1328—1332,台北故宫博物院,故善 004363—004374),第十册,续集,卷五。这套书是我考察的唯一元代版本,也是本研究的基础,其他版本则另附说明。这部书在后世有许多重印本:陈元靓,《新编纂图增类群书类要事林广记》(1328—1332 年版,东京影印,1988 年);陈元靓,《纂图增新群书类要事林广记》(1340 年版,北京影印,1999 年);陈元靓,《纂图增新群书类要事林广记》(1478 年版,台北"中央"图书馆);陈元靓,《新编群书类要事林广记》(1699 年版[翻刻自 1325 年版],北京影印,1999 年)。

26  陈元靓,《事林广记》(1340 年版,1999 年重印),第 180 页后。

27  傅熹年,《访美所见中国古代名画札记(下)》,《文物》,1993 年第 7 期,第 73—80 页;又载傅熹年,《傅熹年书画鉴定集》(郑州,1999 年),第 80—97 页。近年的相关研究有 Maxwell K. Hearn, 'Painting and Calligraphy under the Mongols', in

*The World of Khubilai Khan: Chinese Art in the Yuan Dynasty*, ed. Watt, pp. 211–223；林梅村，《元大都的凯旋门——美国纳尔逊·阿金斯艺术博物馆藏元人〈宦迹图〉读画札记》，《上海文博》，2011年第2期，第14—29页。

28  "明仁殿"三字，位于在乾隆皇帝（1736—1795年在位）首行跋文的"卷画"二字下方，"笃恭"二字之间。全卷可缩放浏览的数位图片见'Zhao Yu's Pacification of the Barbarians'，http://scrolls.uchicago.edu，检索日期：2013年6月5日。

29  傅熹年，《傅熹年书画鉴定集》，第91页。

30  林梅村，《元大都的凯旋门》，第16—27页。关于这一时期政局的研究，见 *Cambridge History of China*, eds. Herbert Franke and Denis Twitchett, vol. VI: *Alien Regimes and Border States, 907–1368* (Cambridge, 1994), from p. 572。

31  陶宗仪，《书史会要》，第601页。

32  权衡（14世纪），《庚申外史》，载任崇岳，《庚申外史笺证》（郑州，1991年），第115页；同见林梅村，《元大都的凯旋门》，第17页。

33  陶宗仪，《南村辍耕录》[1366年]（北京，1959年，1980年重印），第27页；林梅村，《元大都的凯旋门》，第17页。

34  可参较金代官员冯道真（1189—1265）的墓室壁画，何慕文（Maxwell Hearn）对其进行了讨论，载 *The World of Khubilai Khan*, ed. Watt, p. 212, fig. 239。

35  林梅村，《元大都的凯旋门》，第23—24页，所引李时生平资料来自柯劭（1850—1933）编，《新元史·方技列传》（台北，1962年）。现藏于印第安纳波利斯的《鬼母揭钵图》，很可能就出自李时或其同道之手。

36  林梅村，《元大都的凯旋门》，第17—23页。

\*  元顺帝生母迈来迪在延祐七年（1320）为元明宗生下顺帝后便去世，并未遭受处决。遭处决者是元明宗的另一位皇后八不沙，卒于至顺元年（1330）。——译者

\*\*  对立平衡（contrapposto）源自意大利语，指一种身体呈站姿的人物造型，全身重量落于一条腿上，另一条腿放松并弯曲，因而肩部与臀部轴线也呈倾斜态势。——译者

\*\*\*  此句所述的元音、辅音及"融喉舌音"均对应《法书考》中所录梵文，非八思巴文。——译者

第七章

青花瓷：元朝的国际品牌

从装饰艺术的角度来看，南方的陶瓷产业在元朝中后期因出口贸易而空前繁荣。当时中国南方聚居了一批穆斯林商人和航运者（他们主要经营马匹和茶叶），在朝廷的推动下，到了14世纪20年代，商贾们的贸易活动已令龙泉青瓷等中国造物风行亚洲各地。中国官吏们出版了一些记述异域风土人情的著作，这表明当时的中国人对元帝国以外的世界也同样感兴趣，但后世学者却很容易忽视这些材料。制瓷技术约在1340年取得了突破性进展，江西景德镇生产的青花瓷爆发式地进入中国和更广大的亚洲市场，日本、蒙古、印度、伊朗和土耳其的传世品与出土物都证实了这一点。由于青花瓷在器型与装饰上浑然一体，因而吸引了各类受众【图135】。这种新器物经久耐用且广受追捧，通过考察它们的时代背景、器物造型、生产工艺和传播路径，我们可以深入了解消费者的视觉偏好；同时，行业领袖也明显意识到了产量的限制和地方市场的竞争，比如在他们经营的西亚市场，伊斯兰中国风（Islamic chinoiserie）也开始盛行。[1]在艺术研究中，青

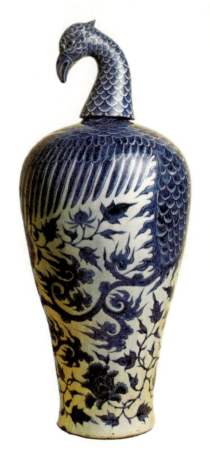

图135 青花"凤凰"梅瓶，附盖（或为后换）景德镇，14世纪中叶。肩部的绘画纹饰和定制的鸟头瓶盖，使一尊标准的梅瓶转化成了凤凰的形状。除此件外，迄今仅在中国发现过鸟形的青花器物，相当罕见。这件梅瓶的出处尚不清楚，现藏于那不勒斯博物馆（Neapolitan Museum）

花瓷和文人画是两个长期分立的领域，而我们在此推测，这一对艺术形式诞生于同一场元代文化危机——青花瓷成了中世纪晚期最重要的跨国品牌，而文人画则是从人文方面对其进行了补偿。

部分 14 世纪早、中期的瓷器上落有相应的年款，这为我们的研究指明了方向。帕西瓦尔·大维德系列收藏（Percival David collection，大英博物馆）中有一件著名的器物，是一尊 1327 年烧制的大型龙泉窑供瓶，厚重的青釉之下饰有浮雕花卉纹样。14 世纪 20 年代初，金泽的称名寺（现位于东京以南）订购了一对类似的供瓶，并由海路运往日本。现在，这对供瓶与该寺院的藏品共同安置于金泽文库。双瓶身下附有一对用于承托的朱漆瓶座，这应该是在供瓶抵达镰仓幕府治下的日本后不久定制的【图 136】。这些实例都是重要的证据。很明显，到了 14 世纪 20 年代，此类来自浙江龙泉窑的陶瓷在整个东亚都广为流行。几十年前，忽必烈试图将日本并入蒙古帝国，部分原因是为了挫败宋朝的对外贸易，但此时双方的商贸活动又再次走向了繁荣。1323 年，一艘重达 200 吨的货船从中国驶往日本福冈，沿途在韩国西海岸的新安失事，船上装载的两万件物品中大部分都是龙泉瓷器，说明当时中国南方的瓷器正在批量运往朝鲜半岛和日本，这批货物中不仅有标准规格的产品，还有专门生产的订件。² 龙泉窑瓷器占到了这批货物的一半以上，以中小型和成套器物为主（图 59），与高安窖藏等出土物相一致。不过，沉船中还载有一些未曾在中国发现的器型，其背后的原因仍待探索。14 世纪时，许多货船曾满载中国瓷器航行于东南亚和东亚海域，

图 136　龙泉青瓷供瓶（对瓶之一），附日本镰仓时期漆木座，14 世纪 20 年代

沉船中可能会浮现出更多的证据。

14世纪20年代生产的大型供瓶也是一种新型产品：它们不仅采用了新的器型，而且体量远大于当时所见器皿。撇口、高肩的造型让人联想起唐代雄强、恢宏的气度。如前所述，唐朝经常被中国人视为元朝政治与文化的典范。从拟人化的角度来看，上述器型都显得孔武有力。这些价值都合乎广义上的蒙元审美趣味，它们表明从爱育黎拔力八达的统治时期开始，中国出现了一种与强大王朝身份相对应的视觉模式。

我们甚至可以指出，"蒙古和平"在14世纪20年代开始获得红利，这在文化发展、地域交流和对外出行方面尤为显著。陶宗仪认为，爱育黎拔力八达之子和继任者硕德八剌有雅致能"怡情觚翰"，是因为他继承了两位先王的"治平"之世。[3] 在蒙古帝国的贸易线路上，虽然鲜有文献记载货物的运输方式，但我们可以通过旅者的游记来想象这些行程。卢布鲁克是13世纪中期的首批旅行者之一，波罗家族则于忽必烈统治时期一直居于中国。据记载，孟高维诺（John of Monte Corvino，1247—1328）于1294年左右在中国活动。1316至1330年间，一位名叫鄂多立克的方济各修士从威尼斯出发，途经波斯和印度前往中国，他的爱尔兰侍从詹姆斯（James，或称西门，Seamus）也随他一道前行。14世纪20年代中期，鄂多立克参访了大都并写下游记。伊本·白图泰在14世纪40年代抵达中国，他曾服务于德里（Delhi）图格鲁克（Tughluq）王朝的苏丹，这位苏丹是青花瓷创烧初期的狂热消费者。[4] 但我们应当谨记，这些旅行者并不是在访问一处叫"中国"的地方，他们也不曾使用中国的汉文字词，而是以统治阶级的语汇进行表述。此外，他们所学的语言似乎也不是汉语，而是欧亚大陆统治精英的通用语言，也就是突厥语和蒙古语。[5] 在大元帝国的内部，这种国际主义也体现在法国的汉文名称上，如在1342年，使节马黎诺里远道来贡，向妥懽帖睦尔汗进献由教皇赠送的"拂郎国"巨马（图122）。

当我们讨论到周达观（1266—1346）和汪大渊（约1310—1350）等人的游历时，那种认为中国人不关心外部世界的成见就不攻自破了。周达观于1296至1297年随元朝使团出访柬埔寨的高棉帝国，并留下

了《真腊风土记》这部可观的记录，此书是记载吴哥王朝的重要资料，已被多次译为西方语言。[6] 泉州官员汪大渊应该比他更有声望，在1328至1339年间，他游历了东南亚和南亚，最远到达非洲，并以节本和全本两种形式公布了自己的见闻。[7] 诚如许多专攻南亚和东南亚艺术的学者所言，无论在陆路还是海路上，区域贸易和对外交流一直相当活跃。[8]

同时，在元代的文化中，我们已经发现了汉人对内亚、南亚和东亚地区文字系统的兴趣。具体就东亚而论，日本禅僧曾在元代渡海前往中国，他们主要在浙江念佛修行，并沟通了东海两岸的思想观念和审美趣味。这些禅僧在元朝社会中广泛交游——祥哥刺吉公主门下的书法家冯子振结识了无隐元晦，后者是禅宗住持中峰明本的日本弟子，而中峰明本则是赵孟頫和管道昇的禅学导师，他们的人脉关系我们已有所论述。上述佛教交流在艺术领域留下了"天目"（temmoku）一词，在日语中的意思是陶瓷茶具，源自日本人所理解的"天目"——指的是浙江东北部的天目山，许多日本禅僧都曾寄居于那里的寺院。[9] 事实上，日本的茶器主要来自江西和福建（茶叶的主要产区），比如吉州窑和建窑生产的黑瓷与褐瓷。[10] 茶器的美学关乎广义上的中国文人品位。我们曾在上文中讨论了一只14世纪的龙泉窑盏托（茶盏佚失），上面装饰着"诗意的"梅花和新月图案【图113】。"水中月"的意向也可以解读为禅宗的思想——猿猴捞月是禅画中常见的主题，意在说明对外物的执念皆属空妄【图137】。而这种富于诗性和自然主义的意象，通常与"天目"的烧造有着更为紧密的联系【图138】。

图137 （传）牧溪，《枯木猿猴图》，镜堂觉圆题诗，元代，立轴，纸本水墨

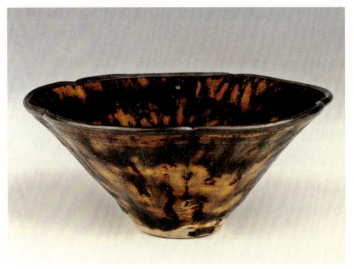

图138 吉州窑玳瑁釉茶盏，南宋

## 新秀乍现：青花瓷

元代中期，龙泉地区历史悠久的大规模制瓷业蒸蒸日上，这无疑刺激了景德镇青花瓷的市场竞争。在这一新秀瓷器的地理分布问题上，约翰·卡斯维尔（John Carswell）恰如其分地将其研究成果冠名为《世界范围的青花瓷》（Blue and White around the World）。[11] 青花瓷也成为一个全球品牌——可以说这是世界上第一个全球品牌——从亚洲和欧洲描绘青花瓷的早期图像中便可见一斑。许多绘画作品中都展现了青花瓷的形象：弗利尔美术馆藏有一幅15世纪早期帖木儿时代（1370—1507）的绘画，图中一只恶魔就持有一件绘有龙纹的青花玉壶春瓶。[12] 而乔瓦尼·贝利尼（Giovanni Bellini）于1514年绘制的《诸神之宴》（The Feast of the Gods，华盛顿国家画廊），则是一幅因明代青花瓷而瞩目的欧洲大师杰作。

江西景德镇的制瓷技术取得了重要突破，但其发生的确切时间和具体情况却长期充满争议。在此过程中，像丰山瓶（图121）这类单色的影青或青白瓷转变成了青花（字面意思是以青为装饰）瓷，并在国

际市场上大放异彩。一件具有里程碑意义的年份是一对青花大瓶上的时间,它们是为一座江西本地寺庙烧制的,题记显示烧制时间为 1351 年,20 世纪 20 年代它们由大维德(Percival David, 1892—1964)在北京购得并带至伦敦【图 139】。"大维德花瓶"代表了一种迅速成熟的风格,即"至正风格",取自元朝最后的年号"至正",时间为 1341—1370 年。在普遍缺乏文字证据的情况下,人们长期认为这类至正型青花(不同于 15 世纪初以来的明代御用瓷器,元青花上没有年款)创烧于明代早期,直到大维德花瓶上 1351 年的款识被发现。事实上,尽管青花瓷来自元朝,但它在西方却被称作"中国"(China),而非"契丹""元"或其他任何名称。由于普遍缺乏关于青花瓷取得突破的文献证据,若要说明当前以 1351 年为节点的元青花历史发展问题,需要将其作为艺术史和考古学的问题来处理。*

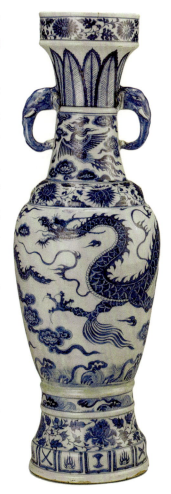

图 139 青花瓷供瓶(对瓶之一),元代,1351 年,江西景德镇

似乎在蒙古人的政策驱动下,景德镇从 1340 年左右开始全面生产青花瓷,但其中问题重重。是怎样的审美品位和功能需求,决定了器物的造型、装饰的排布和内容,同时还支配着产品的质量和数量?新生的青花瓷是如何打入市场的?此外当时还存在些许构成竞争关系的瓷器品种,以及漆器和金属器等其他媒材【图 140】,青花瓷又是如何从中脱颖而出的?在青花主料釉下钴蓝的发展中,釉里红和釉下铁起到了怎样的作用?这种钴是来自中国,还是来自更西部波斯的伊儿汗国?波斯的外国工匠是否有参与其中?蒙古人在波斯匠师去往景德镇的行程中发挥了怎样的作用?鉴于新兴的青花瓷广泛分布于整个欧亚大陆,它们的国内和国际市场情况如何?在器物造型和装饰元素上,青花瓷又从各类陶瓷和实用艺术(如金属器皿、纺织品和漆器)中汲取了哪些养分?

如今,窑址的发掘和科技探测工作与日俱进,学界研究似乎很难与新发现步调一致;文化特殊论

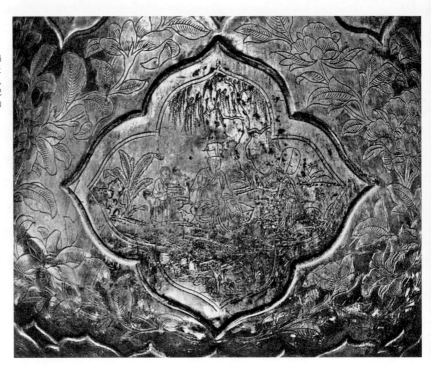

图 140 银瓶局部,元代,瓶上錾刻带有历史人物的场景,并配以他们最喜欢的植物或鸟类

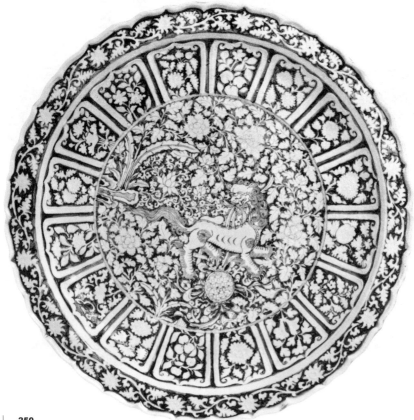

图 141 青花狮纹大盘,元代,14世纪中叶,江西景德镇制。在8点钟方向的莲瓣顶部有一则波斯文题记,很可能是由瓷盘的设计者所书写。这是件不同寻常的器物,图像绘于盘的内部,画面中使用了不同色调的蓝料,以在繁缛的背景中区分出主体图案

（cultural exceptionalism）这一现代概念则使论点在表述上语焉不详。人们对某些青花大盘产生了新的兴趣，其中许多是为出口而制作的，它们在中东文化中是用于盛放食物的，盘面上还书有波斯文；文字的可读性是一个值得探讨的问题，盘中的一处题记可能是波斯设计者的标志【图141】。[13] 同时，景德镇最近的考古发现和新技术分析得出的结论，在十年前都是难以想象的。最近，一项研究考察了景德镇红卫影院窑址出土的一些高足碗残片，目前认为，这是在原址出土年代最早的元青花。其中一只高足碗的口沿外侧写有波斯文，经鉴定，这段文字并非出自中国工匠的临写，而是由一位受过波斯文教育的写手完成的【图142、图143】。诗句大意为：

……落于杯盏

……百合花……飘零水中

……醉人水仙（或"痴人"）

……珠零玉落（若句中提及了酒，则指"不胜杯酌者"）[14]

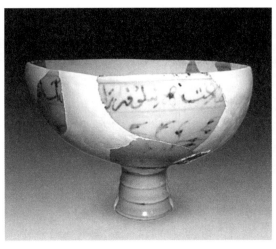 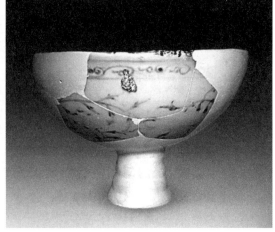

图142、图143 青花高足碗残件，1号（左）书有波斯文，2号（右）没有文字，元代，14世纪中叶。出土于江西省景德镇，红卫影院窑址 第6地层。1号口沿外侧的文字是由波斯写手完成的。高足碗的腹部以线描表现出缠枝花纹，并加以浓厚的斑点和扁平的笔触形成"叶片"效果。鉴于釉下彩在日后的纯熟，这两件器物不仅具备了青花瓷的雏形，而且还指出了一种可能性，即器身和书法一样都是由波斯工匠完成的

第七章 青花瓷：元朝的国际品牌 | 251

景德镇的研究人员表示，这批早期青花瓷的年代不会早于新安沉船失事的 1323 年（当时景德镇只有以铁为呈色剂的釉下黑彩瓷），波斯工匠应当亲自参与了它们的烧制，而且瓷器中使用的色料（钴料和铜红料）也都来自波斯。饮酒文化中的器物随着蒙古人在欧亚大陆各地流传，像"缠枝花纹"饰带这样的特定母题也广泛流传。在加扎里（al-Jazarī, 1136—1206）1315 年版的自动机械论著《精巧机械装置的知识》(Kitab fi ma'arifat al-hiyal al-handisaya,【图 144】) 中，一只高足碗的外沿也环绕着这种缠枝花纹。[15]

景德镇的研究人员认为，青花瓷从早期阶段发展到完全成熟——即波斯的原料、技术和设计融入景德镇的制瓷、施釉和烧制方法的过程——仅用了不到十年时间。他们得出结论：

> 这批早期元青花见证了中古时期世界两大制陶中心——中国与伊斯兰世界的陶瓷技术交流，为这段文献缺载的历史提供了实证。它们清楚地表明元青花起源于伊斯兰釉下蓝彩陶器，并且是在来自波斯地区的陶工通过亲身技术传授和示范下产生的。[16]

这种结论在几年前是根本无法想象的。此外，未来的研究也将更加深入地探索元青花与波斯之间的联系。[17]

在厘清这些关联之前，作为一般研究工作的组成部分，我们有必要在以绘画为代表的宏观元代视觉文化背景中探索成熟青花瓷所展现出的视觉性。一尊八棱酒罐即是一例，罐身的壶门形开光内绘有茂树繁木等自然景致（辽宁省博物馆藏，【图 145】）。这种造型的大酒罐颇为常见——在 1309 年的墓葬壁画中，园内桌上的器皿就与之十分相近，它们很可能产自磁州窑（图 83）。当青花瓷吸纳了这种造型后，便在原有基础上增添了各种装饰，其中一些器物经由精心设计，同时绘有釉里红和青花两种颜色，也有像丰山瓶（图 121）那样在瓶身饰以模制浅浮雕花卉的器物。这尊酒罐（图 145）没有采用连珠纹，只表现了单纯的青花。

此罐鼓腹挺拔，基底稳健，造型上以拟人化手法极佳地体现出元

图 144 用于同时调制不同葡萄酒的桌面装置,出自加扎里(al-Jazarī)的自动机械论著《精巧机械装置的知识》(Kitab fi ma'arifat al-hiyal al-handisaya, 1206)。图中抄本由法鲁赫·伊本·阿卜杜勒·拉蒂夫(Farrukh ibn Abd al-Latif)制作于14世纪早期(1315)。纸本,不透明的水彩、墨水和黄金

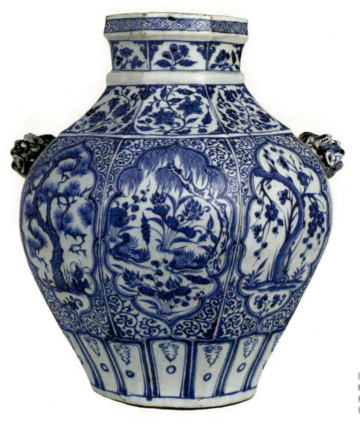

图 145　青花酒罐，元代，14世纪中叶，江西景德镇

代的自信与雄强，丝毫不逊于唐朝，与南宋内敛且多有崇古的风格形成了鲜明对比（图149）。短小垂直的颈部耸立于舒展的肩部和隆起的腹部之上。凶猛的兽面"把手"位于肩部之下，与酒罐拟人化的形象相得益彰。罐体的八面的造型主要是为了实现艺术效果，但可能也有自然主义的渊源，例如将盘子和碗等敞口器型塑造成葵瓣状，这与中国北方的金朝和蒙古早期艺术构成了视觉关联（也是有意识地继承？）。此罐底部绘有仰莲纹，每片莲瓣上都勾勒出下垂的藤饰，也有可能是简化的花朵。八角器身可能是一种程式化的有机造型，并突出了罐体各面的垂直性，此外它也与罐体水平饰带上的连续图案形成了鲜明对比，这些饰带分布于口部、颈部、肩部、腹部、足部等处，随着饰带位置的变化，图案的内容和丰富程度也不尽相同。事实上，下垂或直立的藤叶被巧妙地纳入了装饰中，以桥接水平饰带和纵向的面板的交

汇处（包括器足部分，那里的垂饰也沟通了接合部位），同时也框定了每块平面上的装饰图案。

如果肩部和腹部构成了最大的装饰区域，那么颈部和足部则构成了过渡部分，我们稍后还会继续讨论。（显然，该器物的盖子佚失了，而罐盖也可能是分块面并呈圆拱形的。）足部是此罐立身之处，而口沿则是该器物的"转化"之处，代表了容量的极限（侍从们肯定预先在罐中注满了佳酿，以便"伺机"斟酒）。器足处环绕着一排仰莲纹，这段饰带既属于上部的主体图案区域又保持着独立：每块纵面的中心都设有一片莲瓣，而其两侧的莲瓣则连接了相邻的纵面。在此罐别出新意、花萼状的自然主义造型中，这组仰莲加深了人们对罐体的印象，它就像一朵在萼片中含苞待放的花蕾。罐口是唯一以连续饰带环绕部分，并未采用八面分立的结构（颈肩之间未曾绘饰的白色条带除外）：如此一来，菱形的几何纹样标志着口部的功能，这也预示着那是一处具有转换功能的空间，因为献给宾主的美酒将从那里倾注而出。

在八块略近矩形的肩部面板中央，分别绘有不同种类的花卉图案，其中有一束以丝带相系的莲花，这种图案将在明初的装饰中大放异彩。在上方，环绕颈部的矩形面板内装饰着小型花卉图案，从侧面看，环绕肩部的花卉纹在器壁平面上优雅地舒展，共同簇拥着中间盛开的牡丹或莲花。

罐腹的八块面板体量最大且最为醒目，画面通过壸门形开光展现了一组树木景致，而四角的负空间表层则布满了活跃的卷曲纹饰。这种纵向矩形可能会令中国人联想起弱化的立轴形式，但罐体并未体现出这种感觉，也没有任何书卷气。事实上，它给人的直观感受是一系列经由透雕花窗窥见的景象，这种形式可能起源自喜马拉雅山甚至更西边的文明。这也让人联想起红峪村 1309 年墓葬中的界框和景致（图 79—图 83）。

开光内描绘了不同季节的自然景致，无论单体还是整体都显得意趣盎然。池塘胜景显然是首要的主题，当把手置于左右两侧时，池景刚好位于正面，荷塘旁的垂柳尤其瞩目。这种场景在蒙元时期颇为流行，从玉器（图 86）到绘画（图 85）等各种艺术媒材皆有表现。弯曲的树干从隐没的堤岸上向左生长，而隆起的树冠则被壸门形景框整体裁

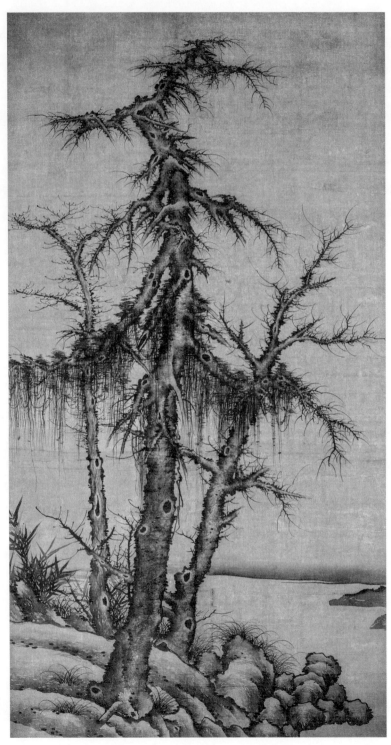

图146 （传）李衎或李士行，《枯木竹石图》，立轴，绢本水墨

切了。水生植物在画面底部蓬勃生长，构成了池景中更为自然的部分，与树冠的造型相映成趣；在画面中央，一对鸳鸯正在盛开的芙蓉前戏水畅游。鸳鸯朝对岸比翼游去，它们与荷梗周围泛起的涟漪均以双线勾勒，营造出碧波荡漾之感，从而产生出某种空间上的统一，令品类繁盛的景致生机蓬勃。扭转、悬挂、摇曳和弯折的造型比比皆是，这些视觉安排在形状、调性和气韵上都颇为相称。

并没有直接线索点明青花瓷与精英绘画的关系，但文化传播机制却促成了这种连接，因为园景、游鱼、梅竹等精英艺术题材（绘于卷轴和册页中）可由工匠转绘到外露、可见的实用艺术表面。李衎是一位游历广泛的文人画家，他的艺术便是佳例：李氏专攻竹石题材，并以木版画的形式出版了自己的作品，他还参与过宫殿装饰，并将自己的绝技传给了后人李士行【图146】。在元代中期时，已有画家专攻用于装饰宫廷的题材和作品，这广泛体现于《事林广记》和《饮膳正要》（图109、图110）中刊印的室内场景，也同样展现在墓葬之中。王渊和畏兀儿画家边鲁（图111）出色地交融了文人和职业画风，他们浓艳精熟的作品很适合转绘到手工制品之上。

## 元末：一场文化危机？

倪瓒等中国文人的作品中凝缩了一个危机四伏的世界，但青花瓷与文人画的连接并不会立刻让人联想到危机，反而映射出一个重视品质和创新、繁荣兴旺的区域艺术经济。品牌标识与踊跃进取的个体制造商联系愈发紧密，从工匠制作的奢侈制品上不断增多的款识中便得以窥见，如一些漆匠和磁州窑陶工都会留下他们的名款（图72）。在某种程度上，这一趋势回应了艺术实践中日益增长的自我意识，赵孟頫1299年创作的名迹《自写小像》便是例证，此作现藏于故宫博物院，是中国境内年款最早的一幅赵孟頫自画像【图147】。赵孟頫一向被视为中国文人画运动的先驱，但他无疑也极大影响了元代中后期的职

业绘画实践，进而又影响了那些高级工匠的生产造物。然而，以对观法（synoptic approach）来看待蒙元时期的艺术着实妙趣横生，从赵孟頫这样的精英的艺术实践中，我们可以发掘出一些过去难以想象的线索——比如赵孟頫与波斯绘画的关联。学者们曾长期认为赵孟頫的创作属于典型的中国绘画，但现在人们开始愈发仔细地检视这些作品，因为它们很可能参考了异国的视觉形象，无论其中隐含着什么。[18] 例如，大家可将《自写小像》与柏林迪茨（Diez）旧藏的《河景枯木图》（*River Landscape with Bare Trees*）【图148】进行一项粗略的比较。它们在构图和一系列视觉元素上都颇为相近，例如枝叶的交叠效果，横穿地景的湍涌水流，以及色彩丰富的岩石。文以诚（Richard Vinograd）写道："元代绘画……以大陆为背景，并处在多层次的文化场域之中，所以我们更要以全球视野，而非狭隘的中心观念进行思考。"[19]

元末的艺术产业问题还牵涉到另一个层面，这就是蒙古人在其中发挥的作用：他们积极扶持文化产业，还为其创造了有利的市场条件。在这一点上，物质记录与文字记录产生了冲突，在《事林广记》中的"图画"部分，我们发现文中强调了一对相辅相成的概念。在某一方面，书内转录的节选文本强化了传统的价值观念，如绘画中的"传神"，这个概念可上溯至画论中的精要（*locus classicus*），即谢赫的"六法"。书中就这一点论道：

> 丈山，尺树，寸马，豆人，（如此）装阑不是画，会画不传神。[20]

换言之，如果完全遵照由线条、量度、比例或尺寸框定的界格作画，那便是一种既缺乏创造性，又无法彰显绘画的功能的作品。"图画"一节曾在多处阐明绘画是一种思想者的艺术，需要反思、平衡和判断。因此"装阑"（即程式化的绘画方式）只能列于各类画科之末，而居首位的则是一系列无定形的题材：

> 风、云、水、石、水墨、林山、扫梅、擎竹、界画、人物、

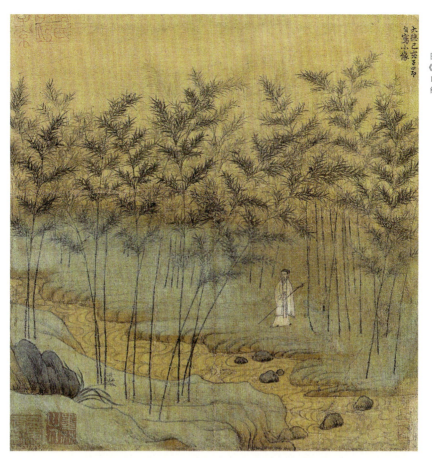

图147 赵孟頫,《自写小像》,1299年,册页,绢本设色

图148 《河景枯木图》,大不里士(?),1300—1325年,纸本水彩

第七章 青花瓷:元朝的国际品牌

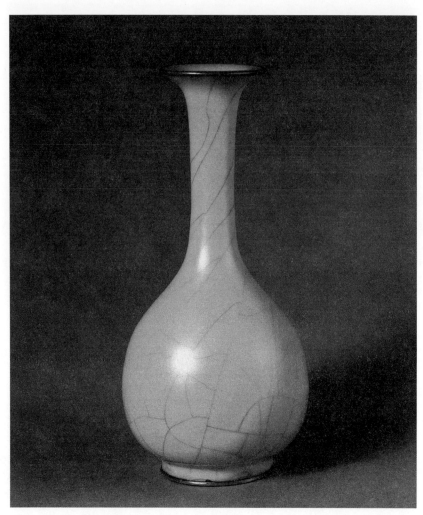

图149 青釉长颈瓶，口沿及圈足镶铜扣，南宋。官窑，浙江杭州。釉面开片随着圆转的颈部胎体顺势向上盘绕，呼应了器物典雅的自然主义轮廓

花果、鳞毛、草虫、装阑。[21]

  蒙古人对精湛技艺的热爱不仅体现于宫廷艺术和建筑中，也表现在各地区奢华的装饰艺术中，这与汉人对艺术形式的人文禀赋和古典洞见，形成了一种不和谐的平衡。

  为了探索艺术收藏和审美趣味在蒙古世界中的发展，我们可以转向宋元陶瓷研究中另一项充满争议的论题，即13和14世纪两种密切相关的窑口——官窑和哥窑之间的区别。官窑创烧于南宋的都城杭州，皇城内的窑口包括建于内府的修内司窑（今老虎洞窑址），一直到1276年杭州陷落【图149】。官窑可能也出产于浙江其他地区，例如，一

些官窑器在外形上非常接近浙江东部沿海的龙泉窑器。如果没有其他产地，那么哥、官二窑应同是在老虎洞小规模生产的【图150—图152】，而无法准确鉴别的器物就被称为官窑型或哥窑型器。孔齐是元代末年的评论家，他曾谴责过专权擅势的女性，依据孔氏的说法，哥窑"质细虽新，其色莹润如旧造"，精英阶层的鉴赏家视其为可入藏之物，因而它们多被当成传世古玩，而非日常用器。[22] 我们在墓葬中发现了些许这类器物，但完整的器物主要还是藏于博物馆，而在窑址中发现的多为残片。

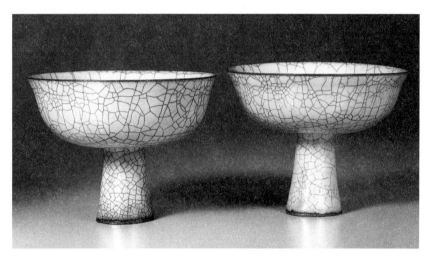

图150 哥窑高足碗，元代，14世纪。在元代壁画和版画所表现的待客场景中，经常会出现这种成对的高足碗

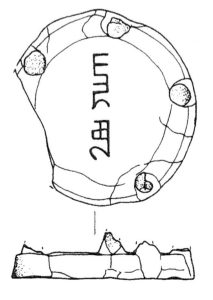

图151、图152 带有八思巴文的支钉，文字内容的汉语转译为"张记"或"章记"，出土于杭州老虎洞窑址

第七章 青花瓷：元朝的国际品牌 | 261

"官哥不分"的现象不足为奇,元末明初时就已经有人讨论过了。[23]（这是否也说明了人们对青花瓷起源的困惑始自明初？）许多现存的瓷器在后来都入藏了清宫,并在釉面上刻有乾隆皇帝（1736—1795 年在位）的一系列品鉴诗文。乾隆皇帝飘忽不定的鉴赏水平使问题变得更加复杂,但除了透过这一历史棱镜,我们几乎无法探讨这个问题。[24]随着考古研究和窑址地层的出现,官哥之争已转化为南宋/元这样一个更具体的问题。

现代陶瓷研究者倾向于从技术层面解决官、哥之分,因为他们有条件考察窑址并获得地层数据,或者根据他们的身份和职责进行策展或文献研究。在后一个例子中,余佩瑾在回顾考古发现和学术史时指出,宋修内司官窑始建于 12 世纪中叶的绍兴年间,在由南宋入元的过渡时期出现了哥窑,但直到元末时才出现具有典型特征的哥窑器（即"铁足"和"金丝铁线",【图 150】）。[25]在关于器型的论证中,余佩瑾将老虎洞窑址发现的一件哥窑型高足碗（以及刻有"张（章）记"的支钉,见下文）与新安沉船上发现的青瓷香炉相互联系,以便对前者进行断代。老虎洞出土的高足碗确实属于一种过渡类型,它拥有一层淡米色的釉质,明显不同于官窑的青釉,此外它还具有独特的"金丝铁线"——即主体的黑色开片和其内部较小的金色开片——不过这些开片既不凝重也不抢眼,亦不会像某些元末的器物那样刻意着色。

总体而言,学者们选择暂缓处理关于宋元文化发展的宏观问题,而情愿等待出土更多考古材料和发掘报告发表。十年前,当杭州老虎洞窑址的残片开始被学界广泛引用时,我从形式的层面出发考察了官、哥二窑关系,并根据绘画的发展比较了它们的形式特征,尤其关注了器物造型与再现自然世界的关系。[26]我认为,视官窑为宋代、哥窑为元代发展的模式很脆弱,但也需要根据元代的审美发展模式、绘画艺术的趋势和精英们的品评来进行检视。这可能是一系列问题的出发点,比如：赞助和购买杭州前宋"官窑"器的元代人是谁？如果他们不是蒙古王室或其任命的人员,那么他们又是何种身份？在元朝吞并南宋后到王朝结束时,这些赞助人的品位对生产有着怎样的影响？我的观点是,尽管官、哥二窑在开片和呈色上有共同的特点,这些特点却是

在生产过程中逐步发展而出的,其他艺术的情况也是如此,从梁楷到元末绘画的转变就是一例(图114、图115)。在大维德收藏的宋代官窑瓶中,颈部开片衍伸自胎体自然圆转的形态,而在成熟的哥窑器物中,开片似乎是为了彰显视觉效果而专门存在的,它们好像经过了刻意强调,并且全然独立于器身【图150】。同样,异于官窑那种强烈、纯粹的青色,哥窑的呈色间接参考了稻草等加工材料的颜色,似乎受到诸如"淡"这类抽象品鉴标准的支配。

过去几年里,有一些杭州老虎洞的新发现被发表,但全部材料尚未公开。出土物中包括一件刻有八思巴文的窑具(支钉),是这场独特的元代迷案中引人注目的新物件【图151、图152】。[27]总体而言,这些发现并未改变官窑和哥窑既有的年代序列,却使赞助人的身份问题变得错综复杂。老虎洞窑址出土的支钉透露出怎样的信息?其上刻画的八思巴文表明它出自元代的地层,并可能与官方有关。

铭文的汉语对音为"张(章)记",这里的意思可能是"张(章)氏[家族的]财产"。由于八思巴文是表音文字,故其中的 Zhang 能拼写出不止一个姓氏,即常见"张"或较少见的"章"(都读第一声 Zhāng),这点在前一章已有所论及。张(章)姓的出现引起了学者极大的兴趣,因为它部分证实了一份经常被引用的明代中期文献:

> 哥窑与龙泉窑皆出处州龙泉县。南宋时有章生一、生二弟兄各主一窑。生一所陶者为哥窑,以兄故也;生二所陶者为龙泉,以地名也。[28]

陶工们竟会在普通支钉上使用八思巴文,这一发现着实出人意料。虽然八思巴文发明于1269年,但直到14世纪初它才在中国各地广泛使用,确切地说是在14世纪20年代,这点已在前文中有所讨论(见第五章的"文教广布")。除了《事林广记》中对"新学"蒙古文字的积极反应外,我们还可以注意到另一些举措,如泰定帝于1324年向各省颁行八思巴喇嘛的画像,以供人们尊崇敬拜。[29]1980年,在景德镇落马桥窑址出土的一件瓷片上,书有八思巴文转译的工匠汉文

第七章 青花瓷:元朝的国际品牌 | **263**

姓氏（音 Zhu，可能对应朱、祝、竺或诸），这表明在 14 世纪 40 年代时，八思巴文在装饰艺术品中已相当普遍，尤其多用于书写汉人的姓氏。[30] 这些碎片化的证据勾勒出这样一幅图景：八思巴文的使用范围可能比迄今所认知的广泛得多。研究者需要解释的问题是，官方语言是如何在这一背景下使用的？八思巴文的使用在多大程度上意味着官方的参与？哥窑的烧造就是一例。即便没有官方的直接参与，我们仍需考虑蒙元现状对于促进哥窑高品鉴性（connoisseurly）生产环境起到的作用。[**]

## 作为装饰和品牌的中国书法

从下文对几项案例的分析中，我们能进一步了解书法在 14 世纪下半叶的地位变化，以及线条在视觉文化中的转化。在这一时期，立轴已成为书法题字的一种形式，这或许体现了不断扩大的市场需求和多元化的书法供应群体。在 1330 年的饮食手册《饮膳正要》中，一幕场景内就悬有两幅这种书法挂轴。[31] 这类书轴传世无多，汉人书法家杨维桢（1296—1370）的一件作品是个例外，即藏于故宫博物院的小型立轴《鬻字窝铭》【图 153】。

杨维桢的墨迹以一种刻意求奇的书体写成，他在文中盛赞了一位好古的友人，此人痴迷于金石文字，以致使其妻儿忍饥挨饿。全文内容和书法形式都关乎"鬻字"这一概念，这是一种通过文学艺术谋生的委婉说法。杨维桢写道："王孙炮凤，太官烹羊，足以戕人之吭，不如子之字旨且康兮。"[32] 书迹的墨色秀润流畅，笔画的轮廓柔美波折，行间的游丝灵动飘逸，它们构成了一种毫无统一性的内部结构形式，无论筋骨都不囿于既定的章法；此作在书体选用上不拘一格，从金石铭文到草、隶墨迹皆有吸纳——这些文字本身就像一种由各部分组成的视觉杂烩，人们可将其制成热气腾腾的乱炖，即用它们来"鬻字"。这说明书写就如同烹饪佳肴：书法家如同一位厨师，他必须以珍稀丰

饶的食材来取悦主顾的味蕾。

这篇作品中出现了一些诙谐的讽刺。汉字是博学善书者的"主食",在此却被当作孔雀肉和羊肉来对待,那都是特权阶层才能享用的珍馐。学术本身(就像这位贫穷的金石学者的生活一样)无法带来任何实质性回报——只有来自好古同道的称赏。在元朝最后的几十年中,尽管社会已经在逐渐衰败,但杨维桢的文章依然明确地涉及了蒙古帝国及其政体,而且也从朝政中得到了启发。如果人们感到政治出现了真空,那艺术家便能发挥出自己的革新创造,施展出文化开拓精神。小众的艺术经济中充斥着物质主义,这显然与后世中国文人自谓的业余理想相冲突。

这种对书法形式开放、抒情的态度也反映在元末的书论中,如盛熙明和陶宗仪在著作中所述,他们对书写的态度普遍开放得令人惊讶。汉人学者对异国文字的兴趣和态度表明异族身份并非中国书法的障碍,该体系产生了杰出的汉人和非汉人书法家。

汉人周伯琦和蒙古人泰不华是两位因篆书闻名的士大夫。周伯琦是江西人,后来官至翰林直

图153 杨维桢,《鬻字窝铭》,立轴,纸本墨笔

图 154 泰不华,《陋室铭》（局部）, 1346 年, 手卷, 纸本墨笔

学士, 他很可能就是前文中提到的"坚白子"（图 125、图 126）。³³ "泰不华"这个汉文名为图帖睦尔所赐, 泰氏在 1321 年的科场上高中状元, 随后便在新兴的奎章阁担任典签一职。陶宗仪认为泰不华的篆法"自成一家", 随后又说他"行笔圆熟, 特乏风采"。泰不华是一位颇具造诣的文人书法家, 他和许多人脉广博、名满天下的书家一样, 也曾将纪念性文字书丹上石, 在他为同期的石碑题写碑额时, 品鉴者认为他复兴了汉代石刻中的篆法, 这一点非他人能及。³⁴ 泰不华唯一的传世墨迹, 是 1346 年以篆书抄录的唐代铭文《陋室铭》【图 154】。在泰不华的列传中, 史官认为他的书法笔墨精妙且"温润遒劲"。³⁵ 一位蒙古人竟成了元末中国古代书法的领袖, 这件事在元代不足为奇。

书法文化中的多元主义并未就此止步, 而是扩展到了批量生产的装饰艺术中, 其中就包括奢侈的陶瓷制品。草书"书法"作为装饰的出现肯定会让一些学者感到沮丧, 但这无疑说明了文字作为装饰越来越受到欢迎。一个例子是早期卷轴画和其他图案的书法风格化（calligraphic stylization）, 这在一尊磁州窑酒罐上可以看到【图 155】。中国书法的影响明显体现在相互勾连的墨点, 灵动圆转、粗细有致的线

条,以及带有草书笔触的"飞白"之中。除了壶身的绘画装饰外,绘画前进行的准备工序也是为了突显书法效果。壶身敷有一层浅色的衬底,它为图案提供了一块像纸一样均匀、白皙的背景。以黑墨涂绘的壶嘴称为"黑口",可能暗指印刷书籍外页的黑口,即插入书名和章节标题的纵向字栏。

如同官方的枢府(宫廷机构)瓷一样,酒罐上各种语言的文字开始宣传器物的精美,以及器中的内容物。何安娜(Anne Gerritsen)认为,尽管"枢府"是一则官署名称,但地方窑口负责生产的工匠相对远离宫廷的束缚,而且还会留心国内外消费者的品位。[36] 在罐肩上贴标签的习惯一定十分普遍,在《饮膳正要》带有书法挂轴的场景中,桌上的荷叶盖罐就说明了这一点。[37] 大英博物馆藏有一件来自中国北方磁州窑的炻瓷酒罐,其肩部斜向书有一行八思巴文说明,对应的汉文为"好葡萄酒一瓶"【图156】。[38] 此时在南方出产的一些龙泉窑盖罐上,会书有四字短语"清香美酒",有时它仅仅是作为装饰元素被刻在壶腹的面板之上,安徽徽州的一尊瓷罐便是如此。[39] 然而,在日内瓦鲍尔收藏(Baur Collection)的一件盖罐上,"清香美酒"以对比鲜明

图155 扇形叶片纹酒罐,元代,磁州窑炻瓷,饰以釉下彩。1963年出土于鄂尔多斯准格尔旗,十二连城

图156 磁州窑型施釉炻瓷酒罐,瓶身书八思巴文,元代,中国北部

的形式出现了两次【图157】。在施以釉面的罐体上，这四个字呈现为浮雕的形式，和花卉纹交替出现在矩形的框格之内。而在罐盖上，四字的形式却截然不同，它们仅以素坯示人，文字部分的釉面被刮除，显露出富含铁质的赭色胎体。[40] 罐上四字的书体是以毛笔快速写成的草书，而毛笔这种极富张力的工具，可以表现出笔走龙蛇、行云流水、精简草化的字形（事实上，草书和醉酒之间的联系早已成为中国书论中的议题）。然而，在这件器物的罐身和罐盖上，笔画的轮廓被深深刻入胎体，形成了一抹朦胧的剪影，而壶身上相当于纸张的基底则饰以云纹。这种效果在文人书法中是无法实现的，但当书法融入陶瓷工匠的装饰艺术时，就开启了技术上的可能性。

　　景德镇的陶工们很快就发掘了青花瓷的潜力，他们还绘制了许多流行戏剧中的场景，有时会在景中的建筑上巧妙地设置榜题，便于人们识别这些情境。虽然流行的磁州窑炻器上已经出现了这种绘画场景，但只有品质上乘的青花瓷才具备奢侈品的跨文化吸引力。一尊罕见的、刻有人物场景的元末酒罐【图158】表明，龙泉窑这个景德镇的竞争对手曾尝试过刻画场景的形式，但未能流行起来。

　　事实上，到了14世纪中叶，在磁州窑和景德镇陶瓷等实用艺术中不仅能发现大量汉字、藏文和回文等各类题铭，还能找见众多文学和戏剧材料。如果我们把这一点扩展到书法效果，那么也应该注意到飞青瓷（*tobi seiji*）这类龙泉窑的产品，器物的釉面因铁锈斑而旖旎生动。通过各类传统的文人形式和别出心裁的新形式，汉字极大推广了"中国"这一市场品牌。

　　旷日持久的内乱和元朝最终的覆亡对文化生产有什么影响？在至正年间，景德镇的陶瓷生产刚刚经历了一个分水岭——从无中生有发展为一个卓越的品牌，它们今天仍然被称为"青花瓷"，或直接以"中国"（China）代之。但我们还无法建立一套可靠的年代序列，来规置从14世纪30或40年代的突破期到1368年之间生产的器物。1368年明朝建立后，由皇家赞助的景德镇釉里红和青花瓷在风格上发生了剧变，这确实建立了一套持续明清两代的变化模式，即使并非必要，这种趋势依然会通过生产制作而强化，如在15世纪初御用瓷器开始书写年款（可

图157 龙泉窑青釉盖罐，元末或明初，14—15世纪

图158 龙泉窑青釉炻瓷酒罐，罐身刻有人物场景图，其中一幕表现的是"升仙桥"，元末或明初，14—15世纪

图 159　刻铭石板（图 132 局部）

能是基于元代在御用白瓷上加刻"枢府"的做法），并配以相应的装饰题材和绘画风格。换言之，尽管区分明洪武（1368—1398）与元至正（1341—1368）的瓷器在今天并非难事——因为洪武瓷多为釉里红，器型较大且釉面光滑——但在洪武之后，历朝瓷器的区别将更加明显。

在明代的对外政策上，朝廷驱逐了异族并在 1371 年禁止了私人出口，相较于瓷器的变化，这些政治举措所代表的剧变则更加难以衡量。在明朝的海域内存在着些许 14 世纪或 15 世纪初沉没的货船残骸，而负责测定沉船年代的考古学家们，似乎都在普遍质疑明代对外政策的影响。如此看来，长期在太平洋沿岸广泛出口，并向南进入东南亚地区的产品，主要是青花瓷和龙泉窑器。然而，明代人施行了诋毁蒙元和使政府儒家化的政策，中国内部的态度也随之发生了变化。

在关于缔造明政权的文本中，我们可以发现明代文化观念的主要转变，例如宋濂曾发起一场道德重整运动，宋濂不仅是明朝政权的缔造者之一，而且也是《元史》的修撰者。宋濂在 1370 年左右撰写了

《画源》一文，文中展现出一种紧缩和狭隘的世界观，以及由这种思维所引发的尖锐言辞。在明代早期的画论中，这篇短小精悍的文章是一则里程碑式的杰作。宋濂曾为陶宗仪的《书史会要》作序，这本书中涉及了东亚、南亚和内亚的各种文字形式，但在《画源》中他只论及了中国艺术，而且还是以经学家口吻进行叙述。宋濂在文中哀叹当时古籀篆隶的低劣水准，他极力维护中国的古典传统，坚持（中国）书画的同源性和一致性，并以此重新定义了文化的发展方向。在这篇短文中，宋濂三度表示"书与画非异道也，其初一致也"。他强调了自己的观点，认为画家有责任发扬古人的"初意"，即创作儒家经典题材的画作，并力图以此来提高政府和社会的道德标准，而不是把自己的雄心浪费在车马、仕女、花鸟等轻漫的题材上，或沉溺于山林水石之间。[41]

元朝虽然有宫廷画家，却不设宫廷画院；这一点将在明朝得到纠正。在精英绘画中，一些艺术家经历了王朝的更迭，并迅速转变了他们效忠的对象。尽管新生的明朝动荡不断，但几乎没有证据表明艺术家的风格发生了剧变，从倪瓒到王绂（1362—1416）的作品皆一脉相承。新统治者朱元璋的性情善变而好战，他对中国的文人群体猜忌颇深，因后者常令他感到失望。朱元璋废止了科举并处决了许多人。毕竟元代名家们隐逸和返璞的行为也许仍有理由存续。尽管元末的历史在明廷中遭到了诋毁，新生的大明却毫无顾虑地把青花瓷纳入了国家事务，这种器物是蒙古人在中国创造的一项卓越文化成就，也曾代表着元朝在全球的形象。

# 注 释

1  Yuka Kadoi, *Islamic Chinoiserie: The Art of Mongol Iran* (Edinburgh, 2009).

2  关于沉船的情况见 Cultural Heritage Admini-stration, *Sinan haejeo yumul* (Seoul, 1988); Kim Wondong, 'Chinese Ceramics from the Wreck of a Yuan Ship in Sinan, Korea, with Particular Reference to Celadon Wares', PhD thesis, University of Kansas, 1986。

3  陶宗仪,《书史会要》, 卷七, 载卢辅圣主编,《中国书画全书》, 第三册, 第601页。

4  Ellen Smart, 'Fourteenth Century Chinese Porcelain from a Tughluq Palace in Delhi', *Transactions of the Oriental Ceramics Society*, XLI (1977), pp. 199–230.

5  Larry V. Clark, 'The Turkic and Mongol Words in William of Rubruck's Journey (1253–1255)', *Journal of the American Oriental Society*, XCIII//2 (1973), pp. 181–189.

6  例如此书的英译版 Zhou Daguan, *A Record of Cambodia*, trans. Peter Harris (Chiang Mai, 2007)。

7  汪大渊记述的节略本载泉州1349年编修的《清源续志》附录; 记述的全本《岛夷志略》1350年于南昌付梓。此书英译本及相关研究见 W. W. Rockhill, 'Notes on the Relations and Trade of China with the Eastern Archipelago and the Coast of the Indian Ocean during the Fourteenth Century' (Parts I–V), *T'oung Pao*, XIV–XVI (1913–15)。又见 Shen Fuwei, *Cultural Flow Between China and Outside World Throughout History* (Beijing, 1996), pp. 180–187; Peter Jackson, *The Mongols and the West: 1221–1410* (Harlow, 2005)。

8  关于当时的活跃现象可参见 John Guy, 'Early Ninth-century Chinese Export Ceramics and the Persian Gulf Connection: The Belitung Shipwreck Evidence', in *Taoci*, vol. IV (Paris, 2005) pp. 9–20。又见 John Guy, 'Quanzhou: Cosmopolitan City of Faiths', in *The World of Khubilai Khan: Chinese Art in the Yuan Dynasty*, ed. Watt, pp. 159–178, 以及一篇尚未发表的论文, 其研究对象是在印度的蒙古人。

9  Uta Lauer, 'Man and the Mountain: On Wen Boren's Creation of Mount Tianmu', *Oriental Art*, XLVIII/2 (2002), pp. 2–13.

10  某些瓷器也来自磁州窑, 龙泉窑和景德镇。关于这些器物的研究见 Robert D. Mowry, *Hare's Fur, Tortoiseshell, and Partridge Feathers: Chinese Brown-and Black-glazed Ceramics, 400–1400*, exh. cat., Arthur M. Sackler Museum, China Institute Gallery and Elvehjem Museum of Art (Cambridge, MA, 1996)。

11  这项工作也支撑了 Stacey Pierson, *From Object to Concept: Global Consumption and the Transformation of Ming Porcelain* (Hong Kong, 2013)。

12  佚名 ( 帖木儿时期, 15 世纪 ),《两只被缚的恶魔》( *Two Demons, Fettered* ); 墨汁, 透明水彩, 黄金, 纸本, 14.6×22.1 厘米。华盛顿弗利尔美术馆 ( F1937.25 )。

13  这个观点由 Assadullah Souren Melikian-Chirvani 提出, 载 Giuseppe Eskenazi, *A Dealer's Hand: The Chinese Art World Through the Eyes of Giuseppe Eskenazi* (London, 2012), p. 168。

14  "醉人水仙" 意指心上人的眼睛。曼丽祺·白亚妮 ( Manijeh Bayani ) 转录并翻译。( 私人交谈, 2013 年 2 月 1 日。)

15  这种缠枝纹无处不在, 如元代律例书籍《元典章》( 元版, 台北故宫博物院; 故善14275 ) 的开篇页面, 日本镰仓时期绘制的《空海大师画

传》(Pictorial Biography of Priest Kukai，现藏于东寺)，以及画家工作地附近的建筑陈设上均有出现。图像的传播的相关问题见 Uta Lauer, 'The Transmission of Images in Yuan Painting', *Ars Orientalis*, XXXVII (2009), pp. 107–116。

16 黄薇、黄清华，《元青花瓷器早期类型的新发现——从实证角度论元青花瓷器的起源》，《文物》，2012年第11期，第79—88页，引自第87页。

17 在过去十年的研究中，一项开创性的成果是 Priscilla Soucek, 'Ceramic Production as Exemplar of Yuan-Ilkhanid Relations', *RES: Aesthetics and Anthropology*, XXXV (1999), pp. 125–141。

18 如刘石艺，《从赵孟頫〈人马图〉的透视画法看中西文化交流》，在上海博物馆2012年举行的研讨会上提交的论文，未发表；又见 James Cahill, 'Some Alternative Sources for Archaistic Elements in the Paintings of Qian Xuan and Zhao Mengfu', *Ars Orientalis*, XXVIII (1998), pp. 65–75。

19 Richard Vinograd, 'De-centering Yuan Painting', *Ars Orientalis*, XXXVII (2009), pp. 195–212, ref. on p. 208. 全球视野也体现在 Anne Gerritsen, 'Fragments of a Global Past: Ceramics Manufacture in Song-Yuan-Ming Jingdezhen', *Journal of the Economic and Social History of the Orient*, LIII/1 (2009), pp. 117–152。

20 陈元靓，《事林广记》(1328—1332年版，台北故宫博物院，故善 004363—004374)，第十册，续集，卷五，第18b页。

21 同注20。

22 见孔齐对哥窑的品评，载《至正直记》(1363年；上海，1987年)，第156页。

23 曹昭，《格古要论》(1388年，1495年王佐增补)，英文编译版见 Percival David, *Chinese Connoisseurship: The Ko Ku Yao Lun, The Essential Criteria of Antiquities* (London, 1971), pp. 139–140。

24 见余佩瑾，《乾隆皇帝与哥窑鉴赏》，《故宫文物月刊》，2012年第350期，第26—39页；亦参见余佩瑾，《得佳趣：乾隆皇帝的陶瓷品味》，展览图录，台北故宫博物院(台北，2012年)。

25 见余佩瑾，《乾隆皇帝与哥窑鉴赏》，特别是第34—37页，文中部分内容转引自王光尧，《从考古新材料看章氏与哥窑》，《故宫博物院院刊》，2004年第5期，第75页。

26 Shane McCausland, 'The Guan-Ge controversy in light of Song-Yuan aesthetics and connoisseurship', in *Song Ceramics: Art History, Archaeology and Technology*, ed. Stacey Pierson (London, 2004), pp. 29–47。大维德基金会(The Percival David Foundation)最近刚收到一批由安思远(Robert Ellsworth)捐赠的官窑/哥窑瓷片，以纪念玛格丽特·麦德里(Margaret Medley)。

27 杭州市文物考古所，《杭州老虎洞南宋官窑址》，《文物》，2002年第10期，第4—31页；杜正贤主编，《杭州老虎洞窑址瓷器精选》(北京，2002年)。

28 《浙江通志》(嘉靖四十年，1561年)。同样的内容也载录于《七修类稿》(嘉靖四十五年，1566年)。转引自余佩瑾，《乾隆皇帝与哥窑鉴赏》，第36页。

29 1324年，大汗下令绘制了11幅八思巴喇嘛的画像，随后颁发至各个行省，以便当地造像供奉；宋濂，《元史》，卷二十九(北京，1999年)，第一册，第440页。

30 相关图像见上海博物馆，《幽蓝神采：元代青花瓷器特集》，展览图录，上海书画出版社(上海，2012年)，84号。

31 "五味偏走"，忽思慧，《饮膳正要》(1330年

序），卷二，第 25a 页；重印版与译文见 Paul D. Buell and Eugene N. Anderson, *A Soup for the Qan: Chinese Dietary Medicine of the Mongol Era as Seen in Hu Sihui's Yinshan zhengyao* (Leiden and Boston, MA, 2010), p. 333。

32  英语译文见 *The World of Khubilai: Chinese Art in the Yuan Dynasty*, ed. Watt, p. 233，刘晞仪译。

33  周伯琦的传记见宋濂，《元史》，卷一百八十七（北京，1999 年），第三册，第 2871—2872 页。关于他的书法作品选，见故宫博物院编，王连起主编，《元代书法》，收于《故宫博物院藏文物珍品全集》，第二十册（香港，2001 年），第 69、70 号。

34  泰不华的传记见宋濂，《元史》，卷一百八十四（北京，1999 年），第三册，第 2275—2277 页；陶宗仪，《书史会要》，载卢辅圣主编，《中国书画全书》，第三册（上海，1992—1999 年），第 607 页。一幅现存的拓片保存了其 1344 年书丹的《重修南镇庙碑》，台北"中研院"藏。

35  宋濂，《元史》，卷一百四十三（北京，1999 年），第三册，第 2277 页。

36  Anne Gerritsen, 'Porcelain and the Material Culture of the Mongol-Yuan Court', *Journal of Early Modern History*, XVI/3 (2012), pp. 241–273.

37  "五味偏走"，忽思慧，《饮膳正要》，卷二，第 25a 页；见 Paul and Anderson, *A Soup for the Qan*, p. 333。

38  Jessica Harrison-Hall, 'The Taste for Cizhou', *Apollo*, CLXXIV/592 (2011), p. 52, fig. 9.

39  *The World of Khubilai: Chinese Art in the Yuan Dynasty*, ed. Watt, fig. 295.

40  John Ayers, *Chinese Ceramics in the Baur Collection*, vol. I (Geneva, 1999), p. 90, no. 45.

41  宋濂，《画源》，载俞剑华编著，《中国画论类编》（北京，1957 年），第一册，第 95—96 页。

\*  指从青花瓷的创烧，到大维德花瓶上的纪年，再到元朝覆灭这段时期。——译者

\*\*  英文 connoisseurly 为 connoisseur（鉴赏家）一词的变体，可表"有鉴赏力地""有专业水准地""高水准地"。此处似在呼应前文中哥窑受到"抽象品鉴标准的支配"的现象，因此将 connoisseurly 译作"高品鉴性"，以在高水准的基础之意上突显品鉴趣味的层面。——译者

# 结　语

　　元代文化处于历史进程和地理空间的艰难关头。中国历史遵循王朝的兴废之道周而复始，其核心内部动力是文官制度和文化连续性，因而传统上元代被视为中国历史长河中一段刺耳的、外来的插曲。与这种历时性模式交相呼应的，是时下流行的许多阐释方法和历史观念，这使人们明显地意识到，元代中国属于13和14世纪蒙古大欧亚帝国的一部分；同时我们应当谨记，元朝也是帝国皇冠上的一颗明珠。全书大致按时间顺序呈现了一系列专题，提供了元代的文化领域、历史模式和同期视角的概貌，并希望能勾勒出一幅全面的、较新的元代图景。这些工作旨在重新平衡我们的研究方法，在认真对待汉学的同时，也希望从不同立场和视角来看待元朝，以跨越一些传统的文化壁垒，建立联系。

　　元朝在建政初期就是一个充满矛盾的政体：这是个定于中国、拥有中原城市文明的蒙古王朝，本书就此展开。第一章探讨了大都，即忽必烈于13世纪70年代初营建的都城，此例说明了在中国都城的语境下，蒙古游牧文化走向制度化的方式和进程，这是蒙古人首次在关内营建都城，并遵循中国典籍中制定的经纬网系统进行了规划。本章指出，一些元代绘画中的场景实际上取自城市，我们对其进行了或有启发性的视觉阐释。在接下来100年高度压缩的王朝周期中，元朝发展出了令人眼花缭乱但又多有缺陷的文化，这则是后续章节要回溯的

内容。

　　第二章的视角与第一章相倒转：通过"南人"的视角来看待新生的元朝。在元朝的四个社会阶层中，中国南方人位居蒙古人、色目人和北方汉人之下，地位最为卑贱。本章的宏观时代背景是1276年忽必烈对南方的入侵，1279年南宋被并入了大元帝国。本章聚焦于一场更加具体的破坏性事件，及南方人对它的反应：13世纪80年代初，一帮佛僧获得了朝廷准许，洗劫并捣毁了前宋都城杭州附近的宋陵。这起事件在遗民中引发了轩然大波。一些南方士人在文化上依旧顽强地抵制现状；另一些人虽然拒绝出仕为官，但仍然参与着文化活动。1286年，忽必烈认为招纳"南人"入朝的时机已到——事实证明这是一个英明的决定，博学多才的赵孟頫便是首批应召出仕的南方人物。

　　在第三章中，我们得以扩大讨论的视野，去探索元朝在宇宙及天、地、人"三才"中的地位。通过解读视觉图像、元杂剧和流行的宗教信仰，我们研究了天灾地变对建立王朝的合法性和其他方面的影响，在13世纪90年代忽必烈统治的后期，中国就发生了地震和台风等自然灾害。第四章的叙述推进到了元朝的下一个阶段，即14世纪初忽必烈的继任者统治的时代。1311年，受汉文教育的大汗爱育黎拔力八达登基，国家政策在他的统治下发生转变，他恢复了一些在蒙古统治初期被废止的汉人正统政治制度，特别是用于选拔官僚的科举考试。这一研究探讨了在一个女性和非汉人开始占据社会主导地位，传统的汉人思想不得不争夺关注的世界里，这些政策对元朝不同群体（包括那些研习汉人之学的臣民）、对他们的仕途愿景和文化抱负可能产生的影响。第五章继续讨论了元代中叶这段过渡时期的文化活动。尽管在14世纪20年代，蒙古皇室和贵族间的血腥内讧导致了严重的政治动荡，但崇尚汉人之学的图帖睦尔还是成功建立了一所学士院，即短命而著名的奎章阁，其始建目的旨在弘扬中国精英传统中核心的文人价值，作为巩固、整合元代的文化与社会的手段。

　　在元代中期，帝国的文化导向对书写等领域产生了更为直接的影响，这便是第五章讨论的内容。元朝末代大汗从14世纪30年代持续统治到了60年代，即便当朝千方百计地利用文化来改善社会现状，政

权依然在妥懽帖睦尔时期迅速土崩瓦解，所以在最后两章中，我将向后退以获得一种看待元末社会的全新视角。第六章探讨了艺术和文化的总体情况，着眼于在天灾频降并毁坏了国家的基础设施时，统治阶级对局势动乱和社会解体的应对。最后一章强调了元末的部分主要矛盾，采取了一种更为宏观的大陆视角。一方面，在中国传统的历史叙事中，元朝中后期的帝国内部充斥着对社会秩序的挑战和颠覆；另一方面，有证据表明艺术市场的繁荣推动了实验创新，图形化的汉字书法和元代文学形象出现在大众艺术和奢侈用品中。同时，蒙古帝国良好的贸易环境也促成了元代文化产业的转型，例如在中国南方的制瓷业中，青花瓷就取得了突飞猛进的发展。制瓷业不仅能够蓬勃生长，而且还在全亚洲乃至欧洲打造并传播了元朝的市场品牌，而此时的世界正将迈入早期现代的大门。在元明易代后不久，元朝的品牌便成为中国的全球品牌，这将是世界文化史下一阶段的议题。

# 附录　元代帝王与统治时期
## （1271—1368）

| | 名 | 汗号 | 庙号 | 生卒 | 统治时期 | 年号 | 年号时长 | 配偶（部分） |
|---|---|---|---|---|---|---|---|---|
| 1 | 忽必烈 | 薛禅汗 | 世祖 | 1215—1294 | 1260—1294 | 中统<br>至元 | 1260—1264<br>1264—1294 | 察必（1227—1281）<br>南必 |
| 2 | 铁穆耳 | 完泽笃汗 | 成宗 | 1265—1307 | 1294—1307 | 元贞<br>大德 | 1295—1297<br>1297—1307 | 卜鲁罕<br>（1307年卒） |
| 3 | 海山 | 曲律汗 | 武宗 | 1281—1311 | 1307—1311 | 至大 | 1308—1311 | 真哥<br>（1327年卒） |
| 4 | 爱育黎拔力八达 | 普颜笃汗 | 仁宗 | 1285—1320 | 1311—1320 | 皇庆<br>延祐 | 1312—1313<br>1314—1320 | 阿纳失失里<br>（1322年卒） |
| 5 | 硕德八剌 | 格坚汗 | 英宗 | 1303—1323 | 1320—1323 | 至治 | 1321—1323 | 速哥八剌<br>（1327年卒） |
| 6 | 也孙铁木儿 | 泰定帝 | 晋宗 | 1293—1328 | 1323—1328 | 泰定<br>致和 | 1324—1328<br>1328 | 八布罕 |
| 7 | 阿速吉八 | 天顺帝 | 兴宗 | 约1320—1328 | 1328 | 天顺 | 1328 | |
| 8 | 图帖睦尔 | 札牙笃汗 | 文宗 | 1304—1332 | 1328—1329<br>1329—1332 | 天历 | 1328—1330 | 卜答失里<br>（1305—1340） |
| 9 | 和世㻋 | 忽都笃汗 | 明宗 | 1300—1329 | 1329 | | | 八不沙<br>（1330年卒） |
| (8) | 图帖睦尔 | | | | | 至顺 | 1330—1332 | |
| 10 | 懿璘质班 | | 宁宗 | 1326—1332 | 1332 | | | 答里也忒迷失<br>（1368年卒） |
| 11 | 妥懽帖睦尔 | 乌哈笃可汗<br>顺帝 | 惠宗 | 1320—1370 | 1333—1370 | 元统<br>至元<br>至正 | 1333—1335<br>1335—1340<br>1341—1370 | 奇皇后<br>（1315—1369） |
| 12 | 爱猷识理达腊 | 必里克图汗 | 昭宗 | 1340—1378 | 1370—1378 | 宣光 | 1371—1378 | |

# 参考文献

## 英文文献

Amitai-Preiss, Reuven, and David Morgan, eds, *The Mongol Empire and its Legacy* (Leiden, 1999)

Arnold, Lauren, *Princely Gifts and Papal Treasures: The Franciscan Mission to China and its Influence on the Art of the West, 1250–1350* (San Francisco, 1999)

Ayers, John, *Chinese Ceramics in the Baur Collection*, 2 vols (Geneva, 1999)

Barnhart, Richard M., 'Patriarchs in Another Age: In Search of Style and Meaning in Two Sung-Yüan Paintings', in *Arts of the Sung and Yüan: Ritual, Ethnicity and Style in Painting*, ed. Cary Y. Liu and Dora C. Y. Ching (Princeton, NJ, 1999), pp. 12–37

Bickford, Maggie, *Ink Plum: The Making of a Chinese Scholar-Painting Genre* (Cambridge, New York and Melbourne, 1996)

Brook, Timothy, *The Troubled Empire: China in the Yuan and Ming Dynasties* (Cambridge, MA, 2010)

Budge, Ernest, trans., *The Monks of Kublai Khan* (Translation of The History and the Life and Travels of Rabban Sawma and Mar Yahbhallaha) (London, 1928)

Bush, Susan, and Christian F. Murck, eds, *Theories of the Arts in China* (Princeton, NJ, 1983)

Cahill, James, 'Some Alternative Sources for Archaistic Elements in the Paintings of Qian Xuan and Zhao Mengfu', *Ars Orientalis*, XXVIII (1998), pp. 63–75

Carswell, John, *Blue and White: Chinese Porcelain Around the World* (London, 2000)

Cataloghi dei Musei e Gallerie d'Italia, ed. *Museo Duca Di Martina* (Rome, 1986)

Chan, Hok-Lam, 'Official Historiography at the Yüan Court: The Composition of the Liao, Chin and Sung Histories', in *China Under Mongol Rule*, ed. John D. Langlois, Jr.

(Princeton, NJ, 1981), pp. 56–106

Chaudhury, K. N., *Asia Before Europe: Economy and Civilization of the Indian Ocean from the Rise of Islam to 1750* (Cambridge, 1990)

Chen Yunru, 'Bedazzling Free-form Assembly: Wang Chen-p'eng's Ruled Line Painting and Collecting Activities of the Yüan Court', unpublished paper given at 'Art in China: Collections and Concepts, International Symposium', (Bonn, 2003)

Chou, Diana Yeongchau, intro. and trans., *A Study and Translation from the Chinese of Tang Hou's Huajian (Examination of Painting): Cultivating Taste in Yuan China, 1279–1368* (Lewiston, NY, 2005)

——, 'Appraising Art in the Early Yuan Dynasty: A Study of Descriptive Criteria and Their Literary Context in Tang Hou's (1250s–1310s) *Huajian* (Examination of Painting)', *Monumenta Serica*, LII (2004), pp. 257–276

Cleaves, Francis W., 'The Memorial for Presenting the Yüan Shih', *Asia Major*, I (1988), pp. 59–70

——, trans., 'The Biography of the Empress Čabi in the Yüan shih', *Harvard Ukrainian Studies*, III/IV (1979–80), pp. 138–150

Conlan, Thomas D., *In Little Need of Divine Intervention: Takezaki Suenaga's Scrolls of the Mongol Invasions of Japan* (Ithaca, NY, 2001)

Cosmo, Nicola di, ed., *Military Culture in Imperial China* (Cambridge and London, 2009)

——, ed., *Warfare in Inner Asian History (500–1800)* (Leiden and Boston, MA, 2002)

Dardess, John W., *Conquerors and Confucians: Aspects of Political Change in Late Yüan China* (New York, 1973)

——, 'From Mongol Empire to Yüan Dynasty: Changing Forms of Imperial Rule in Mongolia and Central Asia', *Monumenta Serica*, XXX (1972–1973), pp. 117–65

Dawson, Christopher, ed., *The Mongol Mission: Narratives and Letters of the Franciscan Missionaries in Mongolia and China in the Thirteenth and Fourteenth Centuries*, trans. by a nun of Stanbrook Abbey (London, 1955)

Demiéville, Paul, 'Les tombeaux des Song méridionaux', *Bulletin de l'École française d'Extrême orient*, XXV (1925), pp. 458–467

Elliott, Mark, 'Hushuo 胡 說: The Northern Other and the Naming of the Han Chinese', in *Critical Han Studies: The History, Representation and Identity of China's Majority*, ed. Thomas Mullaney, James Patrick Leibold, Stéphane Gros and Eric Armand Vanden Bussche (Berkeley, CA, 2012), pp. 173–190

Endicott-West, Elizabeth, 'Merchant Associations in Yüan China: The Ortogh', *Asia Major*, XI (1989), pp. 127–154

——, 'Imperial Governance in Yüan Times', *Harvard Journal of Asiatic Studies*, LVI/2 (1986), pp. 523–549

——, 'Hereditary Privilege in the Yüan Dynasty', *Journal of Turkish Studies*, IX (1985), pp. 5–20

Eskenazi, Giuseppe, in collaboration with Hajni Elias, *A Dealer's Hand: The Chinese Art World Through the Eyes of Giuseppe Eskenazi* (London, 2012)

Farquhar, David M., *The Government of China Under Mongolian Rule: A Reference Guide* (Stuttgart, 1990)

Feng Xianming, 'Persian and Korean Ceramics Unearthed in China', *Orientations*, XVII/5 (1976), pp. 47–54

Fenollosa, Ernest, *Epochs of Chinese and Japanese Art: An Outline History of East Asiatic Design* (London, 1912)

Finlay, Robert, *The Pilgrim Art: Cultures of Porcelain in World History* (Berkeley, CA, and London, 2010)

Fong, Wen C., and James C. Y. Watt, *Possessing the Past: Treasures from the National Palace Museum, Taipei*, exh. cat., Metropolitan Museum of Art (New York, 1996)

Franke, Herbert, *China Under Mongol Rule* (Aldershot, 1994)

——, 'From Tribal Chieftain to Universal Emperor and God: The Legitimation of the Yüan Dynasty', *Bayerische Akademie der Wissenschaften*, II (1978), pp. 3–85

——, 'Sino-Western Contacts Under the Mongol Empire', *Journal of the Hong Kong Branch of the Royal Asiatic Society*, VI (1966), pp. 49–72

——, and Hok-lam Chan, *Studies on the Jurchens or the Chin Dynasty* (Aldershot, 1997)

——, and Denis Twitchett, eds, *The Cambridge History of China*, vol. IV: Alien Regimes and Border States, 907–1368 (Cambridge, 1994)

Fu, Shen C. Y., 'Princess Sengge Ragi, Collector of Painting and Calligraphy', trans. and adapted by Marsha Smith Weidner, in Marsha Smith Weidner, *Flowering in the Shadows: Women in the History of Chinese and Japanese Painting* (Honolulu, 1990), pp. 55–80

Fukuda, Miho, 'Building Preservation by the Mongolian Emperors during the Yuan Dynasty: Its Contemporaneity and Background', 载曾晒淑主编,《现代性的媒介》, 台北：南天书局, 2011 年, 第 33—61 页

Ganza, Kenneth, 'A Landscape by Leng Ch'ien and the Emergence of Travel as Theme in Fourteenth-Century Chinese Painting', *National Palace Museum Bulletin*, XXI/3 (1986), pp. 1–14

Gerritsen, Anne, 'Porcelain and the Material Culture of the Mongol-Yuan Court', *Journal of Early Modern History*, XVI/3 (2012), pp. 241–273

——, 'Fragments of a Global Past: Ceramics Manufacture in Song-Yuan-Ming Jingdezhen', *Journal of the Economic and Social History of the Orient*, LII/1 (2009), pp. 117–152

——, *Ji'an Literati and the Local in Song-Yuan-Ming China* (Leiden, 2007)

Gesterkamp, Lennert, *The Heavenly Court: Daoist Temple Painting in China, 1200–1400*, Sinica Leidensia 96 (Leiden, 2011)

Grabar, Oleg, and Sheila Blair, *Epic Images and Contemporary History: The Illustrations of the Great Mongol Shahnama* (Chicago, 1980)

Grube, Ernst J., and Eleanor Sims, eds, *Between China and Iran: Paintings from Four Istanbul Albums*, Colloquies on Art and Archaeology in Asia 10 (London, 1985)

Guy, John, 'Rare and Strange Goods: International Trade in Ninth-century Asia', in *Shipwrecked: Tang Treasures and Monsoon Winds, ed. Regina Krahl*, exh. cat., Arthur M. Sackler Gallery, Smithsonian Institution (Washington, DC, 2011), pp. 19–25

——, 'Early Ninth-century Chinese Export Ceramics and the Persian Gulf Connection: The Belitung Shipwreck Evidence', in *Taoci* (2005), pp. 9–20

——, 'The *Intan* Shipwreck: A 10th-century Cargo in South-east Asian Waters', in *Song Ceramics: Art History, Archaeology and Technology*, ed. Stacey Pierson (London, 2004), pp. 171–191

Haar, Barend J. ter, 'Rethinking "Violence" in Chinese Culture', in *Meanings of Violence: A Cross Cultural Perspective*, ed. Göran Aijer and Jon Abbink (Oxford and New York, 2000), pp. 123–140

Hammers, Roslyn Lee, Pictures of Tilling and Weaving: *Art, Labor and Technology in Song and Yuan China* (Hong Kong, 2011)

Harrison-Hall, Jessica, 'The Taste for Cizhou', *Apollo*, CLXXIV/592 (2011), pp. 48–54

Harrist, Robert E., Jr., 'Ch'ien Hsüan's Pear Blossoms: The Tradition of Flower Painting and Poetry from Sung to Yüan', *Metropolitan Museum of Art Journal*, XXII (1987), pp. 53–70

Hartman, Charles, 'Literary and Visual Interactions in Lo Chih-ch'uan's "Crows in Old Trees"', *Metropolitan Museum of Art Journal*, XXVIII (1993), pp. 129–167

Hay, John, 'Poetic Space: Ch'ien Hsuan and the Association of Painting and Poetry', in *Words and Images: Chinese Poetry, Calligraphy, and Painting*, ed. Alfreda Murck and Wen C. Fong (New York, 1991), pp. 173–198

——, 'Chao Meng-fu: Tradition and Self in the Early Yuan Dynasty', *Transitions in Asian Art*, ed. Tokyo National Research Institute of Cultural Properties (Tokyo, 1990), pp. 65–84

Hay, Jonathan, 'He Cheng, Liu Guandao, and North-Chinese Wall-Painting Traditions at the Yuan Court', 《故宫学术季刊》, 2002 年第 20 卷第 1 期, 第 49–92 页

——, 'Khubilai's Groom', *RES: Aesthetics and Anthropology*, LVII-LVIII (1989), pp. 117–139 Hetoum ('Hayton'), *A Lytell Cronycle*, ed. and trans. Glenn Burger (Toronto, 1988)

Ho, Wai-kam, Sherman E. Lee, Laurence Sickman and Marc F. Wilson, eds, *Eight Dynasties of Chinese Painting: The Collections of the Nelson Gallery-Atkins Museum, Kansas City, and The Cleveland Museum of Art*, exh. cat., The Cleveland Museum of Art (Bloomington, IN, 1980)

Hockey, Thomas, ed., *The Biographical Encyclopedia of Astronomers* (New York, 2007)

Hong Zaixin with Cao Yiqiang, 'Pictorial Representations and Mongol Institutions in Khubilai Khan Hunting', in *Arts of the Sung and Yuan: Ritual, Ethnicity, and Style in Painting*, ed. Cary Y. Liu and Dora C. Y. Ching (Princeton, NJ, 1999), pp. 180–201

Horlyck, Charlotte, 'Gilded Celadon Wares of the Koryŏ Kingdom (918–1392 ce)', *Artibus Asiae*, LXXII/1 (2012), pp. 91–121

Husihui, *A Soup for the Qan: Chinese Dietary Medicine of the Mongol Era as Seen in Hu Sihui's Yinshan Zhengyao*, trans. and annot. Paul D. Buell and Eugene N. Anderson with an appendix by Charles Perry (Leiden and Boston, MA, 2010)

Hulagu, 'An Unknown Letter of Hulegu, Il-Khan of Persia, to King Louis ix of France', with a commentary by Paul Meyvaert, *Viator*, XI (1980), pp. 245–259

Ibn Batutta, *The Travels of Ibn Battuta, AD 1325–1354*, ed. and trans. H.A.R. Gibb, C. Defrémery and B. R. Sanguinetti (Banham, Norfolk, 1995)

Ichisada, Miyazaki, *China's Examination Hell: The Civil Service Examinations of Imperial China*, trans. Conrad Schirokauer (New Haven, CT, and London, 1981)

Jackson, Peter, *The Mongols and the West: 1221–1410* (Harlow, 2005)

——, 'From Ulus to Khanate: The Making of the Mongol State, *c.* 1220–*c.* 1290', in *The Mongol Empire and its Legacy*, ed. Reuven Amitai-Preiss and David O. Morgan (Leiden, 2000), pp. 12–38

——, 'The Dissolution of the Mongol Empire', *Central Asiatic Journal*, XXII (1978), pp. 186–244

Jagchid, Sechin, 'Some Notes on the Horse-Policy of the Yüan Dynasty', *Central Asiatic Journal*, X (1965), pp. 246–268

Jay, Jennifer W., *A Change in Dynasties: Loyalism in Thirteenth-century China* (Bellingham, WA, 1991)

Jing, Anning, 'Financial and Material Aspects of Tibetan Art under the Yuan Dynasty', *Artibus Asiae*, LXIV/2 (2004), pp. 213–241

——, 'The Portraits of Khubilai Khan and Chabi by Anige (1245–1306)', *Artibus Asiae*, LIV/1–2 (1994), pp. 40–86

——, 'The Yuan Buddhist Mural of the Paradise of Bhais.ajyaguru', *Metropolitan Museum of Art Journal*, XXVI (1991), pp. 147–166

Kadoi, Yuka, *Islamic Chinoiserie: The Art of Mongol Iran* (Edinburgh, 2009)

Kao, Arthur Mu-sen, 'Li K'an: An Early Fourteenth Century Painter', *Chinese Culture*, XXII/3 (1981), pp. 85–101

Kaufmann, Thomas DaCosta, *Towards a Geography of Art* (Chicago and London, 2004)

Kessler, Adam T., *Empires Beyond the Great Wall: The Heritage of Genghis Khan*, exh. cat., Natural History Museum of Los Angeles County (Los Angeles, 1993)

Khalili, Nasser, *Islamic Art and Culture: A Visual History* (Woodstock and New York, 2006)

Krahl, Regina, 'Plant Motifs of Chinese Porcelain: Examples from the Topkapi Saray Identified through the *Bencao Gangmu*' (in two parts), *Orientations*, XVIII/5 (May 1987), pp. 52–65; XVIII/6 (June 1987), pp. 24–37

——, in collaboration with Nurdan Erbahar, *Chinese Ceramics in the Topkapi Saray Museum in Istanbul*, ed. John Ayers, 3 vols (London, 1986)

Lane, Arthur, 'The Gagnières-Fonthill Vase: A Chinese Porcelain of about 1300', *The Burlington Magazine*, CIII (1961), pp. 124–132

Lauer, Uta, 'The Transmission of Images in Yuan Painting', *Ars Orientalis*, XXXVII (2009), pp. 107–116

——, 'Man and the Mountain: On Wen Boren's Creation of Mount Tianmu', *Oriental Art*, XLVI–XLVII/2 (2002), pp. 2–13

——, *A Master of His Own: The Calligraphy of the Chan Abbot Zhongfeng Mingben, 1262–1323* (Stuttgart, 2000)

Lee, Sherman E., and Wai-kam Ho, *Chinese Art Under the Mongols: The Yüan Dynasty (1279–1368)*, exh. cat., The Cleveland Museum of Art (Cleveland, OH, 1968)

Li Chun Tung, 'Envisioning Authority: The Mongol Imperium and the Yonglegong Mural Paintings and Architecture', MPhil thesis, University of Hong Kong, 2012

Linrothe, Robert N., 'The Commissioner's Commissions: Late Thirteenth Century Tibetan and Chinese Buddhist Art in Hangzhou under the Mongols', in *Buddhism Between China and Tibet*, ed. Matthew T. Kapstein (Boston, 2009), pp. 73–96

Lippit, Yukio, 'Apparition Painting', *RES: Aesthetics and Anthropology*, XV/XVI (2009), pp. 61–86

Liu, Cary Y., 'The Yüan Dynasty Capital, Ta-tu: Imperial Building Program and Bureaucracy', *T'oung Pao*, LXXVIII/4–5 (1992), pp. 264–301

Liu Xinyuan, 'Imperial Export Porcelain from Late Yuan to Early Ming', *Oriental Art*, XLV/3 (1999), pp. 48–54

——, 'Yuan Dynasty Official Wares from Jingdezhen', in *The Porcelains of Jingdezhen*, ed. Rosemary Scott (London, 1993), pp. 33–46

Lo, Jung-pang, *China as a Sea Power, 1127–1368: A Preliminary Survey of the Maritime Expansion and Naval Exploits of the Chinese People During the Southern Song and Yuan Periods*, ed. Bruce A. Elleman (Singapore and Hong Kong, 2012)

Lovell, Hin-cheung, ed., *Jingdezhen Wares: The Yuan Evolution* (Hong Kong, 1984)

Lubo-Lesnichenko, Evgeny, 'The Blue-and-white Porcelain of Yuan Period from Khara-Khoto', paper delivered at the *International Symposium on Ancient Chinese Trade Ceramics* (Taipei, 1994)

May, Timothy, *The Mongol Conquests in World History* (London, 2012)

——, *The Mongol Art of War: Chingghis Khan and the Mongol Military System* (Barnsley, 2007)

McCausland, Shane, 'Discourses of Visual Learning in Yuan China: The Case of Luo Zhichuan's "Snowy River"', *Journal of Song-Yuan Studies*, XLII (2012), pp. 375–405

——, *Zhao Mengfu: Calligraphy and Painting for Khubilai's China* (Hong Kong, 2011)

——, 'The Guan-Ge Controversy in Light of Song-Yuan Aesthetics and Connoisseurship', in *Song Ceramics: Art History, Archaeology and Technology*, ed. Stacey Pierson (London, 2004), pp. 29–47

——, '"Like the Gossamer Threads of Spring Silkworms": Gu Kaizhi in the Yuan Renaissance', in *Gu Kaizhi and the Admonitions Scroll*, ed. Shane McCausland (London, 2003), pp. 168–182

Medley, Margaret, *Yüan Porcelain and Stoneware* (London, 1974)

Mikami, Tsugio, 'China and Egypt: Fustat', *Transactions of the Oriental Ceramics Society, 1980–1981*, XLV (1982), pp. 67–89

Mote, Frederick W., and Hok-lam Chan, *Calligraphy and the East Asian Book* (Boston, 1989)

Moule, A. C., and Paul Pelliot, trans. and annot., *Marco Polo: The Description of the World* (London, 1938)

Mowry, Robert D., *Hare's Fur, Tortoiseshell, and Partridge Feathers: Chinese Brown-and Black-glazed Ceramics, 400–1400*, exh. cat., Arthur M. Sackler Museum, China Institute Gallery and Elvehjem Museum of Art (Cambridge, MA, 1996)

Muller, Deborah Del Gais, 'Hsia Wen-yen and His "T'u-hui pao-chien (Precious Mirror of

Painting)'", *Ars Orientalis*, XVIII (1988), pp. 131–148

Murray, Julia K., 'Representations of Hariti, the Mother of Demons, and the Theme of "Raising the Alms-Bowl" in Chinese Painting', *Artibus Asiae*, XLIII/4 (1981–2), pp. 264–265

Onon, Urgunge, trans. and ed., *The Secret History of the Mongols: The Life and Times of Chinggis Khan* (Richmond, 1996)

Petech, Luciano, 'Sang-ko, a Tibetan Statesman in Yüan China', *Acta Orientalia Academiae Scientiarum Hungaricae*, XXXIV (1980), pp. 193–208

Pierson, Stacey, *From Object to Concept: Global Consumption and the Transformation of Ming Porcelain* (Hong Kong, 2013)

——, *Collectors, Collections and Museums: The Field of Chinese Ceramics, 1560–1960* (Oxford and New York, 2007)

——, ed., *Song Ceramics: Art History, Archaeology, Technology* (London, 2004)

Pope, John A., *Chinese Porcelains from the Ardebil Shrine* (Washington, DC, 1956)

——, 'Sinology or Art History: Notes on Method in The Study of Chinese Art', *Harvard Journal of Asiatic Studies*, X/3-4 (1947), pp. 388–417

Purtle, Jennifer, 'Foundations of a Min Regional Visual Tradition, Visuality, and Identity: Fuchien Painting of the Sung and Yüan Dynasties',《区域与网络——近千年来中国美术史研究国际学术研讨会论文集》, 台北: "国立"台湾大学艺术史研究所, 2001年, 第91—140页

Quette, Béatrice, ed., *Cloisonné: Chinese Enamels from the Yuan, Ming and Qing Dynasties*, exh. cat., Bard Graduate Center (New York, 2011)

Rachewiltz, Igor de, *Papal Envoys to the Great Khans* (London, 1971)

——, Chan Hok-lam, Hsiao Ch'i-ch'ing and Peter W. Geier with May Wang, eds, *In the Service of the Khan: Eminent Personalities of the Early Mongol-Yüan Period (1200–1300)* (Wiesbaden, 1993)

Rawson, Jessica, *Chinese Ornament: The Lotus and the Dragon* (New York, 1984)

Robinson, David M., *Empire's Twilight: Northeast Asia under the Mongols* (Cambridge, MA, and London, 2009)

Rockhill, W. W., 'Notes on the Relations and Trade of China with the Eastern Archipelago and the Coast of the Indian Ocean during the Fourteenth Century', *T'oung Pao*, XIV-XVI (1913–15), pp. 419–447

Rossabi, Morris, 'Kuan Tao-sheng: Woman Artist in Yüan China', *Bulletin of Sung-Yüan Studies*, XXI (1989), pp. 67–84

——, *Khubilai Khan: His Life and Times* (Berkeley, CA, 1988)

——, ed., *China Among Equals: The Middle Kingdom and Its Neighbours, 10th–14th Centuries* (Berkeley, CA, 1983)

Roux, Jean-Paul, *Genghis Khan and the Mongol Empire* (New York, 2003)

Ruysbroeck, Willem van (c. 1210-c. 1270), *The Mission of Friar William of Rubruck: His Journey to the Court of the Great Khan Mongke, 1253–1255*, trans. Peter Jackson (Indianapolis, in, 2009)

Schafer, Edward H., *The Vermilion Bird: T'ang Images of the South* (Berkeley, ca, 1967)

Shen Fuwei, *Cultural Flow Between China and Outside World Throughout History* (Beijing, 1996)

Silbergeld, Jerome, 'In Praise of Government: Chao Yung's Painting, "Noble Steeds", and Late Yüan Politics', *Artibus Asiae*, XLVI/3 (1985), pp. 159–202

Smart, Ellen, 'Fourteenth Century Chinese Porcelain from a Tughluq Palace in Delhi', *Transactions of the Oriental Ceramic Society*, XLI (1977), pp. 199–230

Smith, Paul J., 'Fear of Gynarchy in an Age of Chaos: Kong Qi's Reflections on Life in South China under Mongol Rule', *Journal of the Economic and Social History of the Orient*, XLI/1 (1998), pp. 1–95

Soucek, Priscilla, 'Ceramic Production as Exemplar of Yuan-Ilkhanid Relations', *RES: Aesthetics and Anthropology*, XXXV (1999), pp. 125–141

Spee, Clarissa von, 'Visiting Steles: Variations of a Painting Theme', in *On Telling Images of China: Essays in Narrative Painting and Visual Culture*, ed. Shane McCausland and Yin Hwang (Hong Kong, 2014), pp. 213–236

Steinhardt, Nancy Shatzman, 'The Temple to the Northern Peak in Quyang', *Artibus Asiae*, LVIII/1–2 (1998), pp. 69–90

——, *Liao Architecture* (Honolulu, 1997)

——, 'Imperial Architecture along the Mongolian Road to Dadu', *Ars Orientalis*, XVIII (1988), pp. 59–93

——, 'Siyah Qalem and Gong Kai: An Istanbul Album Painter and a Chinese Painter of the Mongolian Period', *Muqarnas*, IV (1987), pp. 59–71

——, 'The Plan of Khubilai Khan's Imperial City', *Artibus Asiae*, XLIV/2–3 (1983), pp. 137–158

——, 'Imperial Architecture under Mongolian Patronage: Khubilai's Imperial City of Daidu', PhD thesis, Harvard University, 1981

Sturman, Peter, 'Song Loyalist Calligraphy in the Early Years of the Yuan Dynasty',《故宫学术季刊》，2002 年 19 卷第 4 期，第 59—102 页。

——, 'Confronting Dynastic Change', *RES: Aesthetics and Anthropology*, XXXV (1999), pp. 143–169

Sun, Zhixin Jason, 'Dadu: Great Capital of the Yuan Dynasty', in James C. Y. Watt, *The World of Khubilai Khan: Chinese Art in the Yuan Dynasty*, exh. cat., Metropolitan Museum of Art (New York and New Haven, CT, 2010), pp. 41–63

Vinograd, Richard, 'De-centering Yuan Painting', *Ars Orientalis*, XXXVII (2009), pp. 195–212

——, 'Some Landscapes Related to the Blue-and-green Manner from the Early Yüan Period', *Artibus Asiae*, XLI/2–3 (1979), pp. 101–131

Waley, Arthur, *An Introduction to the Study of Chinese Painting* (London, 1923)

Walton, Linda, 'Family Fortunes in the Song-Yuan Transition: Academies and Chinese Elite Strategies for Success', *T'oung Pao*, XCVII/1–3 (2011), pp. 37–103

Wang Yao-t'ing, 'Beyond the Admonitions Scroll: A Study of the Mounting, Seals and

Calligraphy', in *Gu Kaizhi and the Admonitions Scroll*, ed. Shane McCausland (London, 2003), pp. 192–218

Wang Yuejin [Eugene Y. Wang], 'The Elegiac Cicada: Problems of Historical Interpretation of Yuan Painting', *Ars Orientalis*, XXXVII (2009), pp. 176–194

Watt, James C. Y., *The World of Khubilai Khan: Chinese Art in the Yuan Dynasty*, exh. cat., Metropolitan Museum of Art (New York and New Haven, CT, 2010)

——, and Anne E. Wardwell, *When Silk Was Gold: Central Asian and Chinese Textiles*, exh. cat., The Cleveland Museum of Art and Metropolitan Museum of Art (New York, 1997)

Weidner, Marsha, 'Fit for Monks' Quarters: Monasteries as Centers of Aesthetic Activity in the Later Fourteenth Century', *Ars Orientalis*, XXXVII (2009), pp. 49–77

——, 'Painting and Patronage at the Mongol Court of China, 1260–1368', PhD thesis, University of California, 1982

Weitz, Ankeney, 'Art and Politics at the Mongol Court of China: Tugh Temür's Collection of Chinese Paintings', *Artibus Asiae*, LXIV/2 (2004), pp. 243–280

——, *Zhou Mi's* Record of Clouds and Mist Passing before One's Eyes: *An Annotated Translation* (Leiden, 2002)

——, 'Notes on the Early Yuan Antique Market in Hangzhou', *Ars Orientalis*, XXVII (1997), pp. 27–38

Wetzel, Sandra Jean, 'Sheng Mou: The Coalescence of Professional and Literati Painting in Late Yuan China', *Artibus Asiae*, LVI/3–4 (1996), pp. 263–289

Whitfield, Roderick, *Fascination of Nature: Plants and Insects in Chinese Painting and Ceramics of the Yuan Dynasty (1279–1368)* (Seoul, 1993)

Whitfield, Susan, 'The Perils of Dichotomous Thinking: A Case of Ebb and Flow Rather than East and West', in *Marco Polo and the Encounter of East and West*, ed. Suzanne Conklin Akbari and Amilcare Iannucci (Toronto, Buffalo and London, 2008), pp. 247–261

Wu Tung, *Tales from the Land of Dragons: 1,000 Years of Chinese Painting*, exh. cat., Museum of Fine Arts (Boston, 1997)

Yu Hui, 'A Study of Ch'en Chi-chih's *Treaty at the Pien Bridge*', in *Arts of the Sung and Yüan: Ritual, Ethnicity and Style in Painting*, ed. Cary Y. Liu and Dora C. Y. Ching (Princeton, NJ, 1999), pp. 152–179［中文版见余辉，《陈及之〈便桥会盟图〉卷考辨——兼探民族学在鉴析古画中的作用》，《故宫博物院院刊》，1997年第1期，第17—51页］

## 中文古籍

蔡正孙，《诗林广记》，台湾：台湾商务印书馆，1983年

曹昭，《格古要论》，英译版见 Percival David, *Chinese Connoisseurship: The Ko Ku Yao Lun, The Essential Criteria of Antiquities* (London, 1971)

陈元靓，《新编群书类要事林广记》，北京：中华书局影印，1999年

——，《纂图增新群书类要事林广记》，北京：中华书局影印，1999年

——，《事林广记》，北京：中华书局，1999年

——,《新编纂图增类群书类要事林广记》(椿庄书院刊本,江西建安,1328—1332年),京都:中文出版社影印,1988年

——,《纂图增新群书类要事林广记》,台北藏

邓椿,《画继》,载《中国书画全书》,第二册,卢辅圣主编,上海:上海书画出版社,1992—1999年,2009年重印

贯云石(原名:小云石海涯;1286—1324),《新刊全相成斋孝经直解》,大都:1308年;北京:来薰阁影印,1938年

李衎,《竹谱》,台北:台湾商务印书馆,1983年

李延寿编,《北史》,北京:中华书局,1999年

林景熙,《林景熙诗集校注》,杭州:浙江古籍出版社,1995年

马欢,《瀛涯胜览》,英译本见 Ma Huan, *Yingyai shenglan* (Overall survey of the ocean shores; 1433), trans. J.V.G. Mills (Cambridge, 1970)

欧阳修等编,《新唐书》,北京:中华书局,1975年

饶自然,《绘宗十二忌》,载《中国书画全书》,第二册,卢辅圣主编,上海:上海书画出版社,1992—1999年,2009年重印,第952—953页

宋濂,《元史》,北京:中华书局,1976年;1999年重印

——,《画原》,载《中国画论类编》,俞剑华编著,第一册,北京:人民美术出版社出版,1957年,第95—96页

汤垕,《画鉴》,台北:商务印书馆,1983年

陶宗仪,《辍耕录》,北京:中华书局,1985年

——,《南村辍耕录》,北京:中华书局,1959年,1980年重印;沈阳:辽宁教育出版社,1998年

——,《书史会要》,载《中国书画全书》,第三册,卢辅圣主编,上海:上海书画出版社,1992—1999年,2009年重印,第633页

王恽,《书画目录》,载《中国书画全书》,第二册,卢辅圣主编,上海:上海书画出版社,1992—1999年,2009年重印,第954—957页

王祯,《农书》,北京:中华书局,1956年

夏文彦,《图绘宝鉴》,台北:商务印书馆,1983年

——,《图绘宝鉴》,载《画史丛书》,第二册,于安澜编,上海:上海人民美术出版社,1963年,1982年重印,第125—142页

萧洵,《故宫遗录》,台北:艺文印书馆,1966年

熊梦祥编,《析津志辑佚》,北京:北京古籍出版社,1983年,第54—94页

张廷玉等撰,《明史》,北京:中华书局,1999年

郑麟趾等编,《高丽史》,台北:文史哲出版社,1972年

周达观,《真腊风土记》,英译本见 Zhou Daguan, *A Record of Cambodia*, trans. Peter Harris (Chiang Mai, 2007)

周德清,《中原音韵》,台北:商务印书馆,1983年

周密,《癸辛杂识》,北京:中华书局,1988年

## 中文专论

陈葆真，《〈洛神赋图〉与中国古代故事画》，杭州：浙江大学出版社，2012 年

陈高华编，《元代画家史料》，上海：上海人民美术出版社，1980 年

陈高华，《略论杨琏真加和杨暗普父子》，《西北民族研究》，1986 年第 1 期，第 55—63 页

陈韵如，《张择端〈清明上河图〉的画意新解》，《台大美术史研究集刊》，2013 年第 34 期，第 41—104 页

代雪晶，管东华，《古相张家造，一枕鉴古今：磁州窑元代人物故事枕》，《文物天地》，2013 年第 7 期，第 66—69 页

杜正贤编，《杭州老虎洞窑址瓷器精选》，北京：文物出版社，2002 年

傅申，《元代皇室书画收藏史略》，台北：台北故宫博物院，1981 年

傅熹年，《访美所见中国古代名画札记（下）》，《文物》，1993 年第 7 期，第 73—80 页；又载傅熹年，《傅熹年书画鉴定集》，郑州：河南美术出版社，1999 年，第 80—97 页

傅熹年主编，《中国美术全集·绘画编 5：元代绘画》，北京：文物出版社，1989 年

龚书铎，刘德麟编，《图说天下：元》，台北：知书房出版社，2007 年，2009 年重印

韩炳华，霍宝强，《山西兴县红峪村元至大二年壁画墓》，《文物》，2011 年第 2 期，第 40—46 页

杭州市文物考古所，《杭州老虎洞南宋官窑址》，《文物》，2002 年第 10 期，第 4—31 页

洪再新，《赵孟頫〈红衣西域僧（卷）〉研究》，载《赵孟頫研究论文集》，上海：上海书画出版社，1995 年，第 519—533 页

黄宾虹，邓实编，《美术丛书》，共计四集，一百六十册，上海：神州国光社，1911—1936 年；台北：艺文印书馆影印，1975 年

黄薇，黄清华，《元青花瓷器早期类型的新发现——从实证角度论元青花瓷器的起源》，《文物》，2012 年第 11 期，第 79—88 页

黄涌泉，《杭州元代石窟艺术》，北京：中国古典艺术出版社，1958 年

姜一涵，《元代奎章阁及奎章阁人物》，台北：联经出版事业股份有限公司，1991 年

——，《元内府之书画收藏（上，下）》，《故宫学术季刊》，1979—1980 年，第十四卷第 2—3 期，第 1—36 页

近藤秀实，《〈图绘宝鉴〉校勘与研究》，南京：江苏古籍出版社，1997 年

林梅村，《元大都的凯旋门——美国纳尔逊·阿金斯艺术博物馆藏元人〈宦迹图〉读画札记》，《上海文博》，2011 年第 2 期，第 14—29 页

刘石艺，《从赵孟頫〈人马图〉的透视画法看中西文化交流》，未发表论文，宣读于上海博物馆研讨会，2012 年

卢辅圣主编，《中国书画全书》，上海：上海书画出版社，1992—1999 年，2009 年重印

马季戈，《商琦生平及其绘画艺术》，《故宫博物院院刊》1992 年第 2 期，第 86—94 页

马孟晶，《元人四孝图》，载《群芳谱：女性的形象与才艺》，刘芳如，张华芝编，台北：台北故宫博物院，2003 年，第 106—107 页

任道斌，《赵孟頫系年》，河南：河南人民出版社，1984 年

山东省博物馆，《发掘明朱檀墓纪实》，《文物》，1972 年第 5 期，第 25—36 页

上海博物馆,《幽蓝神采:元代青花瓷器特集》,展览图录,上海:上海书画出版社,2012 年

石守谦,葛婉章主编,《大汗的世纪:蒙元时代的多元文化与艺术》,展览图录,台北:台北故宫博物院,2001 年

蔡玫芬主编,《文艺绍兴:南宋艺术与文化》,展览图录,台北故宫博物院,台北:台北故宫博物院,2010 年

王德毅,李荣村,潘柏澄编,《元人传记资料索引》,台北:新文丰出版公司,1982 年

汪悦进(Eugene Y. Wang),《"锦带功曹"为何褪色——王渊〈竹石集禽图〉及元代竹石翎毛画风与时风之关系》,载《千年丹青:细读中日藏唐宋元绘画珍品》,上海博物馆编,北京:北京大学出版社,2010 年,第 289—313 页

魏坚,《元上都》,北京:中国大百科全书出版社,2008 年

新疆博物馆,《新疆伊犁地区霍城县出土的元青花瓷等文物》,《文物》,1979 年第 8 期,第 1—23 页

叶佩兰,《元代瓷器》,北京:九州图书出版社,1998 年

余辉,《超越两宋的元代写实绘画》,《翰墨荟萃:图像与艺术史国际学术研讨会论文集》,上海博物馆编,上海:上海书画出版社,2012 年,第 53—54 页

——,编,《故宫博物院藏文物珍品全集 4:元代绘画》,香港:商务印书馆,2005 年

——,《元代宫廷绘画史及佳作考辨》,《故宫博物院院刊》,1998 年第 3 期,第 61—78 页

余佩瑾,《得佳趣:乾隆皇帝的陶瓷品味》,展览图录,台北:台北故宫博物院,2012 年

——,《乾隆皇帝与哥窑鉴赏》,《故宫文物月刊》,2012 年 5 月,350 期,第 26—39 页

照那斯图,《元代法书鉴赏家回回人阿里的国书印》,《文物》,1998 年第 9 期,第 87—90 页

## 日文文献

《元時代の絵画:モンゴル世界帝國の一世紀》,展览图录,大和文華館编,奈良:大和文華館,1998 年

古乐慈(Gulácsi, Zsuzsanna),《大和文華館藏マニ教絵画にみられる中央アジア来源の要素について》,《大和文華》,2009 年 119 期,第 17—34 页

《泉屋博古:中國繪畫》,泉屋博古館编,东京:泉屋博古館,1996 年

# 致　谢

本书的大部分研究，是在伦敦大学亚非学院（SOAS）2012年秋和2013年春两个学期的研究休假期间进行的。我要感谢艺术史和考古学系的同事们为本书提供的各种帮助，他们包括Tim Screech、倪克鲁（Lukas Nickel）、毕宗陶（Stacey Pierson）、Charlotte Horlyck和Anna Contadini；还感谢我的博士生沈淑琦、黄韵、梁天爽、莫友柯（Malcolm McNeill）和Marine Cabos的理解包容。

2012年秋季笔者旅居台北，并承蒙"中央"图书馆汉学研究中心的大力资助，特此感谢该项目主任耿立群和廖淑娟的热情相待。在陈葆真的引荐下，我进入台湾大学艺术史研究所展开研究，并得到了卢慧纹和施静菲等同事的厚待。此间笔者曾请求利用台大的基础设施，郑玉华给予了特别帮助。笔者还与台北故宫博物院建立了卓有成效的合作关系，本书得到了何传馨、蔡玫芬、李玉珉、余佩瑾、林莉娜、张丽端和郑淑方的鼎力相助。我要特别感谢陈韵如在沟通过程中的细致建议和耐心协助。此外在鸿禧美术馆，我受到了史彬士（James Spencer）和舒佩琦的欢迎。感谢曾晒淑和Bernd Roeck，使我有机会能在台北的会议上宣读第一章的部分内容，感谢福田美穗分享她的专业知识。还有"中研院"的王正华和赖毓芝，她们将殷切的主人与笃挚的朋友这两重身份完美地融为一体。

由于我曾获大都会艺术博物馆亚洲艺术部安德鲁·W.梅隆基金

会（Andrew W. Mellon Foundation）奖金，并得益于 Edward Wilson 与 Hesu Coue 的慷慨资助，因而有机会在 2013 年寒冷的春末时居于纽约。Mike Hearn、Sheila Canby、Judith Smith、John Guy、刘晞仪、史耀华（Joe Scheier-Dolberg）和 Marcie Karp 等人也尽其所能为笔者提供帮助，此外还有众多友人无法一一列举。乔迅（Jonathan Hay）、韩文彬（Robert Harrist）、经崇仪（Dora Ching）、刘怡玮（Cary Liu）和方闻（Wen Fong）对我进行的工作提供了大有裨益的反馈。John Teramoto 和 James Robinson 促成了一次去印第安纳波利斯艺术博物馆观览藏品的旅程。由于 Stephen 和 Erna Allee 悉心的保障工作，我对弗利尔美术馆的馆藏研究不仅最有成效，而且相当顺利。

还有许多同道也为我参观遗址、藏品和展览提供了诸多帮助，亦或提供了相关材料，包括凌利中和他在上海及其他地方的同事，东京的板仓圣哲和东京濑津雅陶堂。在杭州，浙江大学艺术史系的黄厚明和赵敏住，中国美术学院的王超和中国丝绸博物馆的赵丰都令我获益良多。江文韦（David Sensabaugh）、迈克罗麟（Kevin McLoughlin）、史明理（Clarissa von Spee）、Conolly McCausland、陆于平（Luk Yu-ping）、林丽江、Oliver Watson、Manijeh Bayani、蔡君彝、Heena Youn、苏玫瑰（Rosemary Scott）、夏南悉（Nancy Shatzman Steinhardt）、施福（Colin Sheaf）和埃斯卡纳齐美术馆（Eskenazi Gallery）皆以不同方式向笔者提供了帮助。廖昱凯得心应手地绘制了书中的地图。黄韵、Sheila Blair 和出版社的两位匿名审稿人悉心审阅了本书的全稿，并予以了中肯的评论。当然，余下的任何错误都应归于我一人。感谢我的挚友 Michael Ryan 的长期支持和指导。出版方的 Michael Leaman 在很早的阶段就对书中主题表现出兴趣，本书也发源于此。最后，谨以此书献给嘉慧，否则这仍将是一本正在进行的著作。

# 图版目录

1. 佚名（元代，13世纪后期），《元世祖忽必烈》，册页，绢本设色，59.2×47.4厘米。台北，台北故宫博物院。
2. 《舆地总图》，取自罗洪先（1504—1564），《广舆图》，1555年。引自《挣扎的帝国》（*The Troubled Empire*），图1.14。
3. "旅途中的要员"，取自拉施特《史集》中的插图（残本）。大不里士（？），1300—1325年，纸本水彩，18.2×26厘米。柏林，国家图书馆（东方部，Diez A., fol.71，第53页）。
4. 两块刻有八思巴文的银质牌子。蒙元时期，13世纪，29.5厘米（左）与30.5厘米（右）。圣彼得堡，艾尔米塔什博物馆（BM-1121与BM-1134）。
5. 大都平面图。廖昱凯制图。
6. 云台，建于1342至1345年，位于北京北部长城沿线上的居庸关，河北昌平（今北京市昌平区）。图示为拱门的北侧。作者自摄。
7. 元大都双凤纹石雕，105×120×13厘米。1966年出土。元代，13世纪晚期。北京，中国国家博物馆。
8. 团凤花卉纹帏盖，元代，丝绸刺绣，145×135厘米。纽约，大都会艺术博物馆。
9. "观象台处的东墙"，紧邻古观象台的北京城墙。取自Osvald Sirén, *The Walls and Gates of Peking* (London, 1924)，图片版权：Thomas H. Hahn docu-images。
10. 北京妙应寺白塔。阿尼哥（尼泊尔人，1245—1306）督造，13世纪晚期。夏南悉（Nancy S. Steinhardt）供图。
11. 德宁殿（1270），河北曲阳北岳庙。
12. （传）王振鹏（汉人，约1280—1329），《金明池龙舟竞渡图》（局部），手卷，绢本水墨，30.2×396.2厘米。台北，台北故宫博物院。
13. 佚名（元代，14世纪），《宦迹图》（局部，此画又作《赵遹泸南平夷图》，1150—1200），手卷，绢本设色，39.4×396.2厘米，密苏里州，堪萨斯城，纳尔逊-阿特金斯艺术博物馆（购买：William Rockhill Nelson Trust, 58-10）。约翰·兰伯顿（John Lamberton）拍摄。

14. 青花蒙古包模型，高 18 厘米，元代，14 世纪中叶。圣彼得堡，艾尔米塔什博物馆。
15. 渎山大玉海，13 世纪晚期（后世重刻），高 70 厘米，最大外径 493 厘米。现存于北京北海团城。
16. 饰有翼狮和格里芬（griffin）的织金锦（纳石失），中亚，约 1240—1260 年，丝绸与金锦，124×48.8 厘米。俄亥俄州，克利夫兰艺术博物馆（1989.50）。
17. "鲁斯塔姆杀死埃斯凡迪亚尔"（"Rustam Killing Isfandiyar"），取自"德莫特"《列王纪》（'Demotte' *Shahnama*），1330—1336 年。哈佛大学艺术博物馆，赛克勒博物馆（1958.288）。
18. 任仁发（汉人，1255—1327）《九马图》（局部），1324 年，手卷，绢本设色，31.3×261.6 厘米。密苏里州，堪萨斯城，纳尔逊–阿特金斯艺术博物馆（72-8）。
19. 黄金马鞍牌饰，中国，元代，10.6×32.7 厘米，呼和浩特，内蒙古博物院（KB.083a-f）。
20. （传）刘贯道（汉人，活跃于 13 世纪晚期），《元世祖出猎图》（局部），1280 年早春，立轴，绢本设色，182.9×104.1 厘米。台北，台北故宫博物院。
21. 赵孟頫（汉人，1254—1322）《浴马图》（局部），手卷，绢本设色，28.5×154 厘米。北京，故宫博物院。
22. 麻曷葛剌（战神）石像，杭州吴山，宝成寺，1322 年。作者自摄。
23. 云台内的浮雕天王像，1342—1345 年，位于北京北部长城沿线上的居庸关，河北昌平（今北京市昌平区）。作者自摄。
24. 石雕坐佛，杨琏真伽（党项人，活跃于 13 世纪晚期）委命开凿，1289 年。元代，13 世纪晚期。杭州城西，飞来峰（第 66 号龛，黄涌泉标为第 57 号龛）。作者自摄。
25. 印度风格的度母像。石雕，元代，13 世纪晚期。杭州城西，飞来峰（第 51 号龛，黄涌泉标为第 44 号龛）。作者自摄。
26. 三彩镂空熏炉，元代，50×28 厘米。20 世纪 70 年代出土于呼和浩特托克托县东胜州故城。呼和浩特，内蒙古博物院。
27. 文殊伏案像，1354 年，泥底彩绘壁画。俄亥俄州，辛辛那提艺术博物馆。
28. 佚名（元代，13 世纪后期），《世祖皇帝后彻伯尔》，册页，绢本设色，61.5×48 厘米。台北，台北故宫博物院。
29. （传）阎立本（约 601—673）《十三帝图》（局部），手卷，绢本设色，51.3×531 厘米。波士顿，波士顿美术馆（罗斯收藏，Denman Waldo Ross Collection，1931 年，31.634）。
30. "大唐九帝"，取自拉施特《史集》。伊朗，大不里士（Tabriz）。回历 714 年 / 公元 1314—1315 年，fol. 16b。哈利利伊斯兰艺术收藏（Nasser D. Khalili collection of Islamic Art, mss 727）；图片版权：Nour Foundation, courtesy of the Khalili Family Trust。
31. 尼泊尔—汉式菩萨像，元代，13 世纪晚期，夹纻，施以青、金、绿彩，并贴以金箔。58.5×43.3×29.5 厘米。华盛顿特区，史密森学会，弗利尔美术馆（F1945.4）。
32. 商琦（汉人，1324 年卒），《春山图》（局部），手卷，绢本设色，39.6×214.5 厘米。北京，故宫博物院。
33. （传）马云卿（约活跃于 1230 年），《维摩不二图》（局部），纸本水墨，34.8×207.1 厘米。北京，故宫博物院。
34. （传）赖庵（14 世纪），《鱼藻图》，立轴，绢本水墨，89.6×48.3 厘米。波士顿，波士顿美术馆（11.6170）。

35. 徐九方（朝鲜人，活跃于 14 世纪早期），《杨柳观音像》，高丽时代，落款为元至治三年（1323 年，朝鲜忠肃王治下的第 11 年），立轴，绢本设色，164.8×101.7 厘米。日本，住友收藏。
36. 佛经经函，朝鲜，高丽王朝，13 世纪下半叶，木、漆、螺钿、玳瑁、银线，25.5×47.2 厘米。伦敦，大英博物馆（1966, 1221.1）。
37. 阿拉伯风格填金青瓷罐，其中一幅场面表现了湖石边的一只野兔，朝鲜，高丽王朝，13 世纪晚期，高 25.5 厘米，底部直径 9.3 厘米。首尔，韩国国立中央博物馆。
38. 传为郑思肖（汉人，1241—1318）所用的砚台，抄手式端砚，13—14 世纪，8.6×14.3×3.7 厘米。台北，台北故宫博物院（故文 141N）。
39. 镀银发钗，故县窖藏出土，南宋，1127—1279，长度 14.5—18.9 厘米不等。邵武市博物馆。
40. "蹴鞠"，取自陈元靓（汉人，13 世纪末至 14 世纪初），《事林广记》（1328—1332），1328—1332 年雕版影印本。
41. 罗稚川（约 1265—14 世纪 30 年代），《雪江图》，立轴，绢本设色，52×77 厘米。东京国立博物馆。
42. （传）曾瑞（汉人，约活跃于 1300 年），《竹石八哥图》，立轴，绢本水墨，126×45.5 厘米。新泽西州，普林斯顿大学艺术博物馆（DuBois Schanck Morris 捐赠，1893 届 [Y1947—24]）；图片版权：2014 Princeton University Art Museum/Art Resource ny/Scala, Florence。
43. 郑思肖，《墨兰图》，1306 年，手卷，纸本水墨，42.4×25.7 厘米。大阪市立美术馆（阿部收藏）。
44. 赵苍云（汉人，活跃于 13 世纪末—14 世纪初），《刘晨阮肇入天台山图》（局部），手卷，纸本水墨，22.5×564 厘米。纽约，大都会艺术博物馆（Ex coll.：王季迁 [C. C. Wang] 家族、唐骝千 [Oscar L. Tang] 家族捐赠，2005 年）；2005.494.1。
45. 钱选（汉人，约 1239—约 1300），《白莲图》，手卷，纸本水墨，42×90.3 厘米（画心），32×109 厘米（冯子振与赵严的题跋）；1971 年出土于山东邹城明代鲁荒王朱檀（卒于 1389 年）墓。引自《文物》，1972 年第 5 期。
46. （传）宋徽宗（1082—1135，1100—1125 年在位），《祥龙石图》（局部），册页原装，后裱为手卷，绢本设色，53.8×127.5 厘米。北京，故宫博物院。
47. 佚名（元代，14 世纪），《嘉禾图》，立轴，纸本设色，109.2×67.9 厘米。台北，台北故宫博物院。
48. "松树"和"莲花"，松子与莲子的出处载忽思慧（畏兀儿人，活跃于 1315—1330 年），《饮膳正要》（约 1130 年），卷三。影印自雕版书籍。
49. 观音瓷像，江西景德镇青白瓷，元代早期，约 1290—1310 年，高 56 厘米。巴黎，吉美博物馆（EO 1616）。
50. 观星台，河南登封告成镇，郭守敬（汉人，1231—1316）始建于 1276 年。用于观象的角楼和周围的测量装置经过了大规模的修复。作者自摄。
51. 佚名（13 世纪下半叶），《龙虎图》，13 世纪下半叶，立轴，绢本水墨，144.8×97.2 厘米。波士顿，波士顿美术馆（毕格罗收藏，William Sturgis Bigelow Collection，11.6162）。
52. "窦娥行刑"，取自关汉卿（约 1230—约 1300 年）《感天动地窦娥冤》中的场景。雕版印

刷;《元曲选》重印,明末,17 世纪上半叶。

53. 陆仲渊(活跃于元代,1271—1368),"阎罗大王",《地狱十王图》之一,立轴,绢本设色,85.9×50.8 厘米。奈良国立博物馆。

54. "祈雨"罐,釉里红罐(金属颈部为后加),元代(14 世纪中叶)。扬州文物商店藏。

55. "王祥冰鱼",取自《四孝图》,绘于 1330 年前,手卷,绢本设色,38.9×502.7 厘米。台北,台北故宫博物院。

56. 鎏金七宝阿育王塔,北宋,1011 年,高 119 厘米。2008 年出土于南京长干寺。南京博物院。

57. 敌军首级,取自《蒙古袭来绘词》,日本,镰仓时期,13 世纪晚期,两卷中的第一卷,纸本设色,35.5—39.8×2351.7 厘米。东京,皇室收藏。

58. 海战场景,取自《蒙古袭来绘词》,日本,镰仓时期,13 世纪晚期,两卷中的第二卷,纸本设色,35.5—39.8×2013.4 厘米。东京,皇室收藏。

59. 镂空莲花纹双耳瓶,元代,1300—1325 年,龙泉窑,打捞自新安沉船(1323),韩国,高 18.8 厘米。首尔,韩国国立中央博物馆。

60. "步射总法",取自陈元靓(汉人,13 世纪末至 14 世纪初),《事林广记》,1328—1332 年雕版重印本。

61. "马射总法",取自陈元靓,《事林广记》。

62. "安息回马箭"(右下),此页中表现了蒙古骑兵的场景,取自拉施特,《史集》15 世纪版本。巴黎,法国国家图书馆(Ms. Sup. Persan 1113, fol. 155v.)。

63. 佚名(元代,1271—1368),《射雁图》,立轴,绢本设色,131.8×93.9 厘米。台北,台北故宫博物院。

64. "一箭双雕",取自元代磁州窑瓷枕上的绘画场景,41.6×9 厘米。济南,山东省博物馆。引自《文物天地》,第 265 期(2013 年 7 月)。

65. 赵孟頫(汉人,1254—1332),《谢幼舆丘壑图》(局部),手卷,绢本设色,27.4×117 厘米。新泽西州,普林斯顿大学艺术博物馆(Edward L. Elliott 家族收藏,博物馆购买,Fowler McCormick,1921 届,Fund [Y1984—13]);图片版权:Bruce M. White, 2014 Princeton University Art Museum/Art Resource ny/Scala, Florence。

66. 或为阿尼哥所造,铜鎏金文殊菩萨像,元代早期,1305 年,高 18.1 厘米。北京,故宫博物院(KB.078)。

67. 华祖立(元代,14 世纪)与吴炳(元代,14 世纪),《玄门十子图》卷首,1326 年,手卷,纸本设色,27.8×403.8 厘米。上海博物馆。

68. 王祯(汉人,活跃于 14 世纪初),"络丝"场景,取自《农书》,雕版印刷本。原序作于 1303 年,此版付梓于 1530 年。中国国家图书馆(MS no. 1957)。

69. 纸钞(元代,至元年间,1264—1294 年),"至元通行宝钞",面值"贰贯"。上海博物馆。

70. 用于印制宝钞的铜版(元代,至元年间,1264—1294 年),"至元通行宝钞",面值"贰贯"。上海博物馆。

71. 银鎏金盘盏,附有故事场景并刻《踏莎行》,盘径 17.4 厘米,盏口径 9.5 厘米。南宋,邵武故县出土。邵武市博物馆。

72. 牡丹纹剔红圆盘,元代,直径 27.5 厘米,刻款"杨茂造"。私人收藏:东京濑津雅陶堂,板仓圣哲供图。

73. 展现庆贺科举及第者的石雕，1334 年；取自安徽歙县出土的一组石刻，53×69.5 厘米。安徽，歙县博物馆。

74. 青釉盖罐，龙泉窑，元代或明初（14 世纪中后期），高 28 厘米。1988 年打捞于马来西亚海岸附近的杜里安号（Turiang）沉船。引自蔡玫芬主编《碧绿——明代龙泉窑青瓷》（台北，2009 年）。

75. 图 74 青釉盖罐上的印文，引自蔡玫芬主编《碧绿——明代龙泉窑青瓷》（台北，2009 年）。

76. 钱选（汉人，约 1239—约 1300），《山居图》（局部），手卷，纸本设色，26.5×111.6 厘米。北京，故宫博物院。

77. 何澄（汉人，1223—1341？），《归庄图》（局部），手卷，纸本水墨，41×723.8 厘米。卷上附有赵孟頫（汉人，1254—1322）1315 年的题跋。长春，吉林省博物馆。

78. 青花梅瓶，瓶身绘有取自《西厢记》的片段，江西景德镇。元代，14 世纪中叶。伦敦，维多利亚与阿尔伯特博物馆（c8-1952）。

79. 墓主夫妇像，两侧绘他们的儿子和僧人，西壁，山西兴县红峪村壁画墓。元墓，1309 年。引自《文物》，2011 年第 2 期。

80. 绘有莲花与灯芯草池塘景象，山西兴县红峪村壁画墓西南壁（女性墓主像旁）。引自《文物》，2011 年第 2 期。

81. 牡丹与湖石，山西兴县红峪村壁画墓西北壁（男性墓主像旁）。引自《文物》，2011 年第 2 期。

82. 装配精良的马匹，山西兴县红峪村壁画墓东壁（墓道北侧）。引自《文物》，2011 年第 2 期。

83. 侍者位于露台之上，两侧挂有展现孝行的画卷。山西兴县红峪村壁画墓南壁。引自《文物》，2011 年第 2 期。

84. 赵孟頫（汉人，1254—1322），《秋郊饮马图》，皇庆元年（1312）十一月，手卷，绢本设色，23.6×59 厘米。北京，故宫博物院。

85. 佚名（毗陵画派画家，元代；旧传为顾德谦 [10 世纪]），《莲池水禽图》，图示为一组对轴之一，绢本设色，150.3×90.9 厘米。东京国立博物馆，（TA-142 [左]）。

86. 官帽顶佩玉饰，所雕为池塘之景，元代。上海博物馆。

87. 《四美图》，山西平阳（今临汾）姬家雕印。金代（1115—1234），木刻版画裱为立轴，190.5×42 厘米（包含外框）。圣彼得堡，艾尔米塔什博物馆。

88. 王振鹏（汉人，活跃于约 1280—1329 年），《伯牙鼓琴图》，手卷，绢本水墨，31.4×92 厘米。卷后附有冯子振（汉人，1257—1337）的题跋。北京，故宫博物院。

89. 管道昇（汉人，1264—1319）款，管氏之夫赵孟頫（汉人，1254—1332）书，《秋深帖》，致姊姊的信件，裱为册页，纸本墨笔，26.9×53.3 厘米。北京，故宫博物院。

90. 管道昇（汉人，1264—1319），"致中峰明本和尚尺牍"，收于《赵氏一门法书》册，纸本墨笔，31.7×72.9 厘米。台北，台北故宫博物院。

91. 赵孟頫（汉人，1254—1332），《红衣西域僧》，作于 1304 年，跋于 1320 年，手卷，纸本设色，26×52 厘米。沈阳，辽宁省博物馆。

92. 佚名（吐蕃，14 世纪），《山间二罗汉》，立轴，棉本描金设色，72.1×34 厘米。俄亥俄州，克利夫兰艺术博物馆（1988.103）。

93. 陈及之（活跃于元代，14世纪初），《便桥会盟图》（局部），1320年，手卷，纸本水墨，36×774.9厘米。北京，故宫博物院。

94. 柯九思（汉人，1290—1343），《清閟阁墨竹图》，1388年，立轴，纸本水墨，123.8×58.5厘米。北京，故宫博物院。

95. 佚名（元代，约1323—1333），《元四学士图》，手卷，纸本设色，28.6×76.2厘米。辛辛那提艺术博物馆（John J. Emery 基金与 Fanny Bryce Lehmer 捐赠；1948.82）。

96. 萨都剌（汉化的畏兀儿人，1330—1348？），《严陵钓台图》，1339年，立轴，纸本浅绛，58.7×31.9厘米。台北，台北故宫博物院（故画261N）。

97. （传）王羲之（唐代双钩本或米芾临写本），《大道帖》，卷后附赵孟頫1287年题跋，手卷，纸本墨笔，27.7×7.9厘米，跋文28.7×161.4厘米。台北，台北故宫博物院。

98. 任仁发（汉人，1254—1327），《张果老见明皇图》（局部），手卷，绢本设色，41.5×107.3厘米。北京，故宫博物院。

99. 任仁发，《张果老见明皇图》，手卷，绢本设色，41.5×107.3厘米。康里巙巙（中亚［康里］人，1295—1345）与危素（汉人，1303—1372）书跋。北京，故宫博物院。

100. 贯云石，别名小云石海涯（畏兀儿人，1286—1324），《双骏图》题跋，手卷，纸本墨笔，19×142.2厘米。台北，台北故宫博物院。

101. （传）顾闳中（10世纪），《韩熙载夜宴图》（局部，或为12世纪摹本？），手卷，绢本设色，28.7×142.2厘米。北京，故宫博物院。

102. 班惟志（汉人，活跃于14世纪上半叶）跋，1326年。题于（传）顾闳中（10世纪），《韩熙载夜宴图》（局部，或为12世纪摹本？），手卷，绢本设色。北京，故宫博物院。

103. 奎章阁学士题跋（书者或为忽都鲁都儿迷失），1329年，题于赵幹（活跃于10世纪），《江行初雪图》，手卷，绢本设色，25.9×376.5厘米。台北，台北故宫博物院。

104. 王羲之，《兰亭序》（世称"柯九思本"），定武兰亭拓本，装为手卷（拓本25×66.9厘米）。台北，台北故宫博物院（故帖000001N）。

105. "曹娥投江"，取自《四孝图》。李居敬书跋，1330年，手卷，绢本设色，38.9×502.7厘米。台北，台北故宫博物院（故画1544）。

106. （传）王羲之，《孝女曹娥碑》，手卷，绢本墨笔，卷心32.3×54.3厘米。拖尾上有一则"损斋"款的题跋（宋高宗？12世纪中期），并钤有"天历之宝"，后有虞集（1329）和赵孟頫（1287年前）的题跋。沈阳，辽宁省博物馆。

107. "蒙古字体"，取自陈元靓，《事林广记》，第十册，"文艺类"。雕版书籍。椿庄书院刊本，江西建安，1328—1332年。台北，台北故宫博物院。

108. 毗湿奴石雕，元代，高143厘米，1934年出土于福建泉州。泉州，泉州海外交通史博物馆。

109. "蒙古人打双陆图"，取自陈元靓（汉人，13世纪末至14世纪初），《事林广记》，1328—1332年重刊本。

110. "妊娠宜看鲤鱼孔雀"，忽思慧（畏兀儿人，活跃于1315—1330年），《饮膳正要》（1330年序），卷一，第18b页。

111. 边鲁（畏兀儿人？，1356年卒），《孔雀芙蓉图》，立轴，绢本设色，169.9×102.2厘米。纽约，大都会艺术博物馆（1995.186）。

112. 王渊（汉人，活跃于14世纪上半叶），《桃竹锦鸡图》，立轴，纸本水墨，111.9×55.

厘米。北京，故宫博物院。

113. 青瓷盏托（龙泉窑），浙江，14 世纪，口径 12 厘米。伦敦，大英博物馆；图片版权：The Trustees of the British Museum, OA1936.10-12.184。

114. 梁楷（约 1140—1210），《太白行吟图》，立轴，纸本水墨，81.1×30.5 厘米。日本，东京国立博物馆（TA164）。

115. 佚名（元代），《吕洞宾像》，立轴，绢本设色，110.5×44.4 厘米。密苏里州堪萨斯城，纳尔逊-阿特金斯艺术博物馆。

116. 梵因陀罗（又作因陀罗［日语称 Indara］；印度人，13 世纪末至 14 世纪初活跃于元代中国），《寒山拾得图》，楚石梵琦题赞。取自《禅机图断简》，手卷，纸本水墨，35.0×49.5 厘米。东京国立博物馆。

117. 夏永（汉人，活跃于 14 世纪中叶），《岳阳楼图》，1347 年，扇面装为册页，绢本水墨，25.2×25.8 厘米。北京，故宫博物院。

118. 佚名（元代），《提婆王图》，立轴，绢本水墨，127.3×44.2 厘米。华盛顿特区，史密森学会，弗利尔美术馆（弗利尔［Charles Lang Freer］捐赠，F1911. 313）。

119. 雪界翁与张舜咨（汉人，活跃于 14 世纪中叶），《鹰桧图》（局部），立轴，绢本设色，47.3×96.8 厘米。北京，故宫博物院。

120. 赵雍（汉人，1291—1361），《骏马图》，1352 年，立轴，绢本设色，186×106 厘米。台北，台北故宫博物院。

121. "丰山瓶"，江西景德镇串珠纹青白瓷，元代，约 1300 年，高 28.3 厘米。都柏林，爱尔兰国家博物馆。

122. 周朗（活跃于 14 世纪中叶），《拂郎国贡马图》（局部），明（1368—1644）摹本，手卷，纸本水墨，30.3×134 厘米。北京，故宫博物院。

123. 姚彦卿（名廷美，约 1300—1360 后），《雪景山水图》，立轴，绢本设色，159.2×48.2 厘米。波士顿美术馆。

124. 谢楚芳（活跃于 14 世纪），《乾坤生意图》（局部），1321 年，手卷，绢本设色，27.8×352.9 厘米。伦敦，大英博物馆（OA 1998.11-12.01［中国绘画附加.704］）。

125. 坚白子（？），《草虫图》（局部），手卷，纸本水墨，22.8×266.2 厘米。北京，故宫博物院。

126. 坚白子（？），《草虫图》。坚白子所书题记，1330 年。手卷，纸本水墨，22.8×266.2 厘米。北京，故宫博物院。

127. 普光（活跃于 1286—1309 年），《仙岛图》，1340 年后，手卷，绢本设色，31.8×970 厘米。多伦多，皇家安大略博物馆（2005.22.1）。

128. 吴镇（汉人，1280—1354），《双松图》，1328 年，立轴，绢本浅绛，180.1×111.4 厘米。台北，台北故宫博物院。

129. 王蒙（汉人，约 1308—1385），《夏山隐居图》，1354 年，立轴，绢本水墨，局部设色，56.8×34.2 厘米。华盛顿特区，史密森学会，弗利尔美术馆（购买，F1959.17）。

130. 张彦辅（蒙古人？活跃于 1300—1350 年），《棘竹幽禽图》，1343 年，立轴，纸本水墨，76.2×63.5 厘米。密苏里州，堪萨斯城，纳尔逊-阿特金斯艺术博物馆（购买：William Rockhill Nelson Trust, 49-19）。罗伯特·纽科姆（Robert Newcombe）拍摄。

131. 冷谦（畏兀儿人，约 1310—1371），《白岳图》，立轴，纸本水墨，84.4×41.4 厘米。台

北，台北故宫博物院。

132. 居庸关云台拱门西壁铭文细节，1342—1345年，位于北京北部长城沿线上的居庸关，河北昌平。作者自摄。

133. "草书"，载陈元靓，《事林广记》，第十册，"文艺类"。雕版书籍，1328—1332年重刊本。

134. （传）太子爱猷识理达腊（蒙古人，1340—1378，1370—1378年在位），无款书法引首（元代，14世纪），装于《宦迹图》(【图13】，此画又作《赵遹泸南平夷图》，1150—1200），手卷，绢本设色，39.4×396.2厘米，密苏里州，堪萨斯城，纳尔逊－阿特金斯艺术博物馆（购买：William Rockhill Nelson Trust, 58-10）。约翰·兰伯顿拍摄。

135. 青花"凤凰"梅瓶，附盖（或为后换），景德镇，14世纪中叶，高41.5厘米（无盖）。那不勒斯，马丁那公爵博物馆（Museo Nazionale della Ceramica 'Duca di Martina', inv. no. 3525）。

136. 龙泉青瓷供瓶（一对之一），14世纪20年代，高71厘米，附日本镰仓时期漆木座。称名寺藏品，日本，金泽，金泽文库。

137. （传）牧溪（13世纪），《枯木猿猴图》，镜堂觉圆题诗，元代，立轴，纸本水墨，113×40厘米。东京濑津雅陶堂收藏，复制图片获得东京濑津雅陶堂允许，致谢板仓圣哲。

138. 吉州窑玳瑁釉茶盏，南宋，口径15.2厘米。

139. 青花瓷供瓶（对瓶之一），元代，1351年，高71厘米，江西景德镇。大维德收藏，借展伦敦大英博物馆（B613, B614）。

140. 银瓶局部，瓶上錾刻带有历史人物的场景，并配以他们最喜欢的植物或鸟类；元代，高51.5厘米。江西，德兴市博物馆（KB. 238a, b）。

141. 青花狮纹大盘，元代，14世纪中叶，口径48厘米，江西景德镇制。私人收藏。伦敦，埃斯卡纳齐公司（Eskenazi Ltd）供图。

142. 1号青花高足碗残件，元代，14世纪中叶。出土于江西省景德镇，红卫影院窑址第6地层。引自《文物》，2012年第11期，第82页，图五。

143. 2号青花高足碗残件，无波斯文，元代，14世纪中叶。出土于江西省景德镇，红卫影院窑址第6地层。引自《文物》，2012年第11期，第82页，图六。

144. 用于同时调制不同葡萄酒的桌面装置，出自加扎里（al-Jazarī）的自动机械论著《精巧机械装置的知识》(Kitab fi ma'arifat al-hiyal al-handisaya, 1206）。图中抄本制由法鲁赫·伊本·阿卜杜勒·拉蒂夫（Farrukh ibn Abd al-Latif）制作于14世纪早期（1315）。纸本不透明的水彩、墨水和黄金，30.1×21.9厘米。华盛顿特区，史密森学会，弗利尔美术馆（购买，F1930.72）。

145. 青花酒罐，元代，14世纪中叶，高63.6厘米，江西景德镇。沈阳，辽宁省博物馆。

146. （传）李衎（汉人，1245—1320）或李士行（汉人，1282—1328），《枯木竹石图》，立轴，绢本水墨，160×85.7厘米。印第安纳波利斯艺术博物馆（Eli Lilly夫妇捐赠，60.142）。

147. 赵孟頫（汉人，1254—1322），《自写小像》，1299年，册页，绢本设色，24×23厘米。北京，故宫博物院。

148. 《河景枯木图》（River Landscape with Bare Trees），取自拉施特，《史集》中的插图（残本）。大不里士（？），1300—1325年；纸本水彩，19.2×28.1厘米。柏林，国家图书馆（东方部，Diez A., fol.71, 第10页）。

149. 青釉长颈瓶，口沿及圈足镶铜扣，南宋，高 18 厘米。官窑，浙江杭州。大维德收藏，借展伦敦大英博物馆（PDF4）。
150. 哥窑高足碗，元代，14 世纪；右（故瓷 17464），高 10 厘米，口径 13.2 厘米；左（故瓷 17708），高 10.4 厘米，口径 13 厘米。台北，台北故宫博物院。
151. 图 152 刻纹支钉的线图。
152. 带有八思巴文的支钉，文字内容的汉语转译为"张记"或"章记"，元代，14 世纪。出土于杭州老虎洞窑址。引自《文物》，2002 年第 10 期。
153. 杨维桢（汉人，1296—1370），《鬻字窝铭》，立轴，纸本墨笔，105×29 厘米。北京，故宫博物院。
154. 泰不华（蒙古人，1304—1352），《篆书陋室铭》（局部），1346 年，手卷，纸本墨笔，36.9×113.5 厘米。北京，故宫博物院。
155. 扇形叶片纹酒罐，元代（1271—1368），磁州窑粗陶，饰以釉下彩，高 31 厘米。1963 年出土于鄂尔多斯准格尔旗十二连城。呼和浩特，内蒙古博物院。
156. 磁州窑型施釉粗陶酒罐，瓶身书八思巴文，中国北部，元代，1279—1368，高 26.7 厘米。伦敦，大英博物馆（1927.0217.1）。
157. 龙泉窑青釉盖罐，元末或明初（14—15 世纪），高 34.8 厘米。日内瓦，鲍尔收藏（Baur Collection）。
158. 龙泉窑青釉粗陶酒罐，罐身刻有人物场景图，其中一幕为"升仙桥"，元末或明初（14—15 世纪），高 25.1 厘米。明尼阿波利斯艺术博物馆，埃斯卡纳齐公司（Eskenazi Ltd）供图。
159. 图 132 局部。

# 索　引

阿尼哥　41, 78, 130, 293, 296
　　菩萨　71, 105, 130, 160, 294, 296
　　　　铜鎏金文殊菩萨像　296
　　白塔　41, 78, 293
阿育王塔　115, 296
爱猷识理达腊，太子　179, 238, 239, 278, 300
爱育黎拔力八达汗　14, 22, 55, 76, 78, 79, 138, 143, 157, 163, 168, 174, 188, 209, 231, 246, 276, 278

八思巴　32, 36, 65, 78, 120, 144, 181, 194, 195, 231-236, 263, 264, 267, 293, 301
班惟志，跋顾闳中，《韩熙载夜宴图》　183, 298, 314
边鲁，《孔雀芙蓉图》　201, 203, 257, 298

曹娥　112, 188-193, 298
茶碗，吉州窑　203, 247, 248
察必，忽必烈的皇后　52, 54, 57, 65, 70, 73, 74, 84, 95, 158, 278
察合台汗国　9, 28, 51
长城　13, 30, 36, 229, 293, 294, 300
陈及之，《便桥会盟图》　166, 168, 287, 298
陈元靓，见《事林广记》
成吉思汗　8, 9, 13, 15, 16, 70, 114, 127
　　继任者　22, 28, 85, 103, 117, 124, 126,
188, 246, 276
程钜夫　96, 138, 156, 157, 176
磁州窑　21, 109, 125, 131, 132, 144, 150, 153, 252, 257, 266-268, 272, 289, 296, 301
刺桐，见泉州　20, 70

大都　1, 3, 9, 12-17, 20, 27-41, 43, 45, 47, 49, 51-58, 71, 73, 74, 78, 79, 95, 106, 108, 126, 149, 166, 174, 176, 177, 201, 208, 209, 221, 222, 226, 229, 238, 246, 275, 288, 289, 291, 293, 295, 298
带有八思巴文的支钉　301
胆巴，萨迦派喇嘛　96, 166, 177, 178
党项　8, 95, 168, 169, 294
　　亦见西夏
道教　41, 79, 103, 106, 137, 197, 210, 216
德宁殿　41, 293
地震　1, 22, 57, 101, 102, 108, 114, 126, 127, 128, 129, 130, 276
顶佩，玉饰，官帽　158, 297
窦娥，见关汉卿
窦娥冤　108, 112, 114, 189, 295
渎山大玉海　47, 294
度母　67, 294

发钗，镀银　295

法鲁赫·伊本·阿卜杜勒·拉蒂夫，取自加扎里的桌面装置 300
梵因陀罗，《禅机图断简》 299
飞来峰 67, 95, 294, 311
丰山瓶 31, 51, 215, 248, 252, 299
冯子振 76, 95, 160, 162, 218, 247, 295, 297
佛教 10, 12, 20, 64, 65, 67, 70, 71, 79, 83, 89, 95, 96, 105, 110, 119, 124, 137, 152, 162, 197, 238, 239, 247
    禅 18, 115, 162, 210, 222, 247, 278, 299
    赞助与艺术 10, 12, 67, 70, 71, 79, 83, 110, 111, 162, 239, 247
    宗教戒律 238
    佛经 67, 83, 137, 160, 295
    吐蕃 65, 67, 68, 87, 130, 166
佛经经函 295

盖罐，龙泉窑 147, 267, 297, 301
高丽 15, 16, 17, 83, 115, 117, 179, 209, 232, 238, 288, 295
    佛教 16, 82, 83
    瓷器贸易 303
    日本战役 114
    绘画 24, 82, 83
    元朝藩属 15, 16, 115, 117
    读者群 232
    女性 13, 14, 17, 94, 136, 152, 156, 158, 160, 162, 163, 208, 222, 261, 276, 289, 297
高宗，宋代皇帝 85, 87, 103, 298
高足碗 251, 252, 262, 300, 301
    青花 251
    哥窑 261, 262
供瓶 245, 246, 300
    青花 245, 246, 249
    龙泉窑 245, 300
顾闳中，《韩熙载夜宴图》（传） 183, 298
顾恺之 303
    《女史箴图》（传） 75, 160, 181
关汉卿，《窦娥冤》 108, 110
观音，菩萨 105, 106, 295

管道昇 14, 158, 162, 163, 165, 247, 297
    "致中峰明本和尚尺牍" 297
    《秋深帖》 163, 297
贯云石，《双骏图》题跋 182, 183, 288, 298
郭守敬 40, 41, 295

哈拉和林 30, 52
汉，民族 7-11, 13, 17, 65, 109, 136, 140, 147, 176, 177, 185, 202, 226, 231, 232, 235, 236, 247, 260, 264, 265
汉代 75, 95, 160, 266
汗八里，见大都 28, 32
翰林院 11, 138, 157, 176, 195
杭州 8, 20, 22, 29, 36, 41, 64, 65, 67, 74, 84, 87-89, 91, 94, 95, 138, 223, 260, 262, 263, 276, 288, 289, 292, 294, 301
何澄，《归庄图》 76, 149, 239, 297
红峪村壁画墓 297
洪武，明代皇帝（朱元璋） 11, 12, 15, 138, 270
忽必烈汗 4, 7-9, 14, 15, 17, 22, 28-30, 32-34, 36, 40, 41, 47, 52, 54, 57, 58, 65, 67, 70, 73, 74-79, 84, 95, 102, 106, 114-119, 124, 126, 127, 129, 137, 139, 156, 179, 215, 245, 246, 278
    顾问 34
    都城与基础设施 303
    征服，包括南中国 3, 4, 8, 9, 15, 21, 29, 65, 70, 73, 76, 84, 88, 102, 109, 308, 309
    出猎 57, 120, 127, 294
    赞助，包括佛教 32-35, 41, 47, 52, 53, 58, 67, 70, 71, 73, 78, 79, 84
    继任者与家族 9, 22, 28, 36, 52, 70, 74, 126, 276
忽思慧，《饮膳正要》 215, 295, 298
胡化 13, 232
虎 106, 108, 115, 126, 127, 140, 260-263, 289, 295, 301
    《龙虎图》 106, 295
华祖立，《玄门十子图》 296
黄公望 223, 226

索 引 | 303

黄金马鞍牌饰　294
徽宗, 宋代皇帝　7, 85, 87, 102, 103, 237, 238, 295
　　《祥龙石图》(传)　103, 237, 295
惠宗, 元代皇帝, 见妥懽帖睦尔汗　209, 278

坚白子(?),《草虫图》　178, 218, 220, 266, 299
揭傒斯　156, 176, 177, 178, 231
金代(女真)　79, 103, 109, 153, 168, 297
景德镇　12, 20, 21, 31, 36, 45, 131, 136, 140, 150, 203, 208, 244, 248, 249, 251, 252, 263, 268, 295, 297, 299, 300
　　青花瓷　1, 12, 16, 20, 22, 45, 140, 150, 199, 208, 243-249, 252, 257, 262, 268, 270, 271, 277, 289, 290, 300
　　青白　31, 136, 248, 295, 299
酒罐　131, 147, 153, 252, 254, 266, 267, 268, 300, 301
　　青花　252, 268, 300
　　磁州窑　21, 109, 125, 131, 144, 150, 153, 252, 257, 266, 267, 268, 289, 296, 301
　　磁州窑型, 题字　301
　　龙泉窑　268, 269
　　龙泉窑, 人物场景　268, 269

康里巎巎　303
柯九思,《清閟阁墨竹图》　176, 184-188, 190, 199, 298
可汗　4, 9, 28, 70, 79, 166, 278
奎章阁学士院　174, 176-178, 184, 185, 193
　　学士　22, 93, 106, 127, 128, 138, 144, 156, 174, 176, 177, 178, 182, 184-188, 193, 199, 218, 220, 231, 266, 276, 298

拉施特　32, 43, 46, 55, 70, 73, 76, 293, 294, 296, 300
　　《史集》场景　303
喇嘛　195, 263
赖庵,《鱼藻图》(传)　79, 294

冷谦,《白岳图》　216, 226, 227, 229, 299
李衎　140, 199, 212, 257, 288, 300
　　《枯木竹石图》(传)　300
李士行　199, 212, 257, 300
　　《枯木竹石图》(传)　300
"莲花"和"松树"　304
梁楷,《太白行吟图》　210, 215, 231, 263, 299
辽代　10, 168
　　亦见契丹
《列王纪》, "鲁斯塔姆杀死埃斯凡迪亚尔"　48, 294
临安, 见杭州
刘贯道　57, 76, 127, 294
　　《元世祖出猎图》(传)　57, 120, 294
龙　1, 19, 20, 43, 79, 101-103, 106, 108, 112, 117, 119, 120, 126, 127, 131, 140, 147, 195, 203, 204, 208, 226, 237, 238, 244, 245, 247, 248, 261, 263, 267, 268, 270, 293, 295-297, 299, 300, 301
　　祥龙石　103, 237, 295
　　装饰题材　270
　　《龙虎图》　106, 295
　　《金明池龙舟竞渡图》　43, 293
　　绘画题材　48
镂空莲花纹双耳瓶　296
卢布鲁克　10, 246
陆仲渊,《地狱十王图》　296
罗洪先,《舆地总图》　293
罗稚川,《雪江图》　90, 94, 199, 295

麻曷葛剌　65, 294
马　I, 3, 5, 10, 11, 15, 18, 21, 28, 32, 36, 40, 41, 47-57, 64, 70, 76, 79, 87, 93, 109, 114, 116, 119, 120, 124-126, 129, 131, 144, 147, 148, 151-153, 156, 157, 166, 169, 199, 212, 215, 226, 244, 246, 255, 258, 263, 271, 288, 289, 294, 296, 297, 299, 300
　　狩猎与战争　18, 21, 36, 48, 49, 54-57, 120-122, 125, 144
　　绘画　51, 52, 57, 202, 212
　　贸易与运输　49-51, 52, 56
　　朝贡　11, 19, 84, 115

马可·波罗　3, 10, 11, 28, 32, 36, 64
马黎诺里　49, 51, 215, 246
马云卿,《维摩不二图》　79, 294
梅瓶, 青花　150, 151, 297, 300
蒙古包　46, 294
牧溪,《枯木猿猴图》(传)　222, 300
穆斯林　15, 20, 31, 34, 137, 181, 244

纳石失　17, 294
南京　12, 34, 289, 296
倪瓒　223, 226, 227, 257, 271
女性　13, 14, 17, 94, 136, 152, 156, 158, 160, 162, 163, 208, 222, 261, 276, 289, 297
　　　与艺术　13, 14, 17, 94, 136, 158, 161-163, 222, 276
　　　美人　153, 160
　　　列女　112, 239
　　　权势　304
　　　皇家　14, 15, 54, 57, 65, 74, 75, 79, 95, 158, 162, 179, 183, 247
　　　亦见察必,皇后
　　　亦见管道昇
　　　亦见祥哥剌吉,公主
《女史箴图》,见顾恺之

牌子　32, 293
盘, 龙泉窑　20, 203, 247, 248
盘, 剔红　144, 145
盘盏, 银鎏金　143, 296
毗陵画派　158, 297
毗湿奴, 石雕　298
平话　112, 140, 151
平阳姬家,《四美图》　304
瓶　16, 31, 36, 46, 51, 150, 151, 215, 245, 246, 248, 249, 252, 263, 267, 296, 297, 299-301
　　　官窑　260, 262, 263
　　　凤凰　300
　　　银　250
普光,《仙岛图》　222, 299
"祈雨"罐　296

契丹　3, 8-10, 12, 15, 34, 147, 168, 169, 231, 249
　　　亦见辽代
钱选　94, 147-150, 226, 295, 297
　　《山居图》　147, 297
　　《白莲图》　94, 147, 148, 295
钦察汗国　28
青白,见景德镇　31, 136, 248, 295, 299
青瓷罐,镶嵌并填金　295
泉州(刺桐)　20, 70, 195, 247, 298

仁宗,元代皇帝,见爱育黎拔力八达汗
任仁发　48, 49, 93, 114, 179, 199, 212, 294, 298
　　《九马图》　294
　　《张果老见明皇图》　179, 298
日本, 镰仓　115, 118, 120, 124, 245
　　　蒙古入侵战争　116-120, 124
儒家　10, 11, 12, 20, 34, 93, 112, 136-140, 150, 152, 176, 188, 189, 236, 238-271
　　　经典　20, 34, 112, 121, 136, 137, 150, 176, 236, 271
　　　教育　11, 93, 138, 140, 150, 188, 238

萨都剌　177, 226, 298, 315
　　《严陵钓台图》　298
色目　10, 15, 136, 138, 140, 176, 185, 239, 276
商琦,《春山图》　76, 289, 294
上都　20, 30, 36, 38, 52, 57, 74, 87, 119, 152, 191, 254, 257, 258, 290
盛熙明　231, 232
狮纹大盘, 青花　300
石雕,展现了庆贺科举及第的人群　145, 146
世祖,见忽必烈汗　7, 57, 64, 120, 138, 156, 278, 294
《事林广记》(陈元靓)　47, 87, 120, 125, 144, 145, 152, 194-201, 232, 233, 235, 236, 257, 258, 263, 287, 295, 296, 298, 300
　　"马射法"　120, 121
　　"草书"　194, 300
　　"步射法"　120, 121
　　"蒙古字体"　233, 235, 298

"蒙古人打双陆图" 298
"蹴鞠" 295
书法 II, 11, 13, 16, 21, 75, 76, 79, 91-93, 120, 124, 125, 129, 140, 157, 163, 174, 176, 177, 181-183, 186, 187, 194, 199, 218, 220, 229, 231-238, 247, 264-268, 277, 300
  与绘画 21, 75, 93, 103, 120, 124, 161, 176, 181, 237, 238
  书法家 25, 76, 79, 129, 157, 163, 176, 182, 183, 187, 230, 231, 233, 247, 264-266
  法，法度，品评与书论 93, 125, 129, 157, 182, 183, 186, 187, 229-233, 265
  草书 93, 182, 194, 197, 218, 220, 223, 232-234, 266-268, 300
  装饰功能 305
  日本 4, 18, 114-120, 124, 162, 198, 218, 232, 244, 245, 247, 295, 296, 299, 300
  皇家，收藏与赞助 15, 41, 52, 71, 73, 74, 79, 84, 103, 163, 186, 237, 268
  亦见八思巴文
  亦见《事林广记》
  亦见赵孟頫
硕德八剌汗 305
宋濂 11, 222, 232, 270, 271, 288

太宗，唐代皇帝 78, 90, 91, 126, 166, 179
泰不华，《陋室铭》 220, 265, 266, 301
唐代 49, 51, 93, 94, 150, 153, 210, 238, 246, 266, 298
陶宗仪 34, 65, 87, 89, 95, 108, 174, 183, 210, 232, 238, 246, 265, 266, 271, 288
  《辍耕录》 34, 238, 288
  《书史会要》与书法 305
天历，年号与艺术收藏 176, 187, 190, 220, 278, 298
天目 247
天文台 40, 41
  观星台 41, 295
  位于大都/北京 40, 41

图帖睦尔汗 183
吐蕃与吐蕃人 8, 54
团凤花卉纹帏盖 293
脱脱 188, 208, 209, 221, 238
妥懽帖睦尔汗 193, 238, 246

王蒙 216, 223, 226, 299
  《夏山隐居图》 299
王实甫，见《西厢记》 150, 151
王羲之 75, 89, 91, 149, 178, 187, 189, 233, 298
  《大道帖》（传） 178, 298
  《孝女曹娥碑》（传） 189, 190, 298
  《兰亭序》 186, 187, 298
王渊，《桃竹锦鸡图》 51, 201, 203, 226, 257, 290, 298
王祯，《农书》 137, 139, 140, 288, 296
王振鹏 43, 76, 79, 160, 162, 195, 212, 293, 297
  《伯牙鼓琴图》 162, 297
  《金明池龙舟竞渡图》（传） 43, 293
危素 96, 298, 314
畏兀儿人 3, 9, 18, 169, 181, 295, 298, 299
畏兀儿文 32, 36
文殊，智慧菩萨 71, 130, 160, 294, 296, 313
文字 I, II, III, 9, 19, 32, 36, 38, 55, 108, 116, 120, 124, 144, 147, 151, 156, 177, 182, 189, 192, 195, 208, 218, 223, 229, 231-237, 246, 247, 249, 251, 258, 263-268, 271, 301
文宗，元代皇帝，见图帖睦尔汗 174, 184, 209, 278
斡脱 15, 20, 31
吴镇 223, 226, 299
  《双松图》 299

西夏 8, 36, 65, 168
  亦见党项
《西厢记》 144, 150, 151, 297
夏永，《岳阳楼图》 210, 299
鲜于枢 187, 218, 231
祥哥剌吉，公主 14, 76, 94, 95, 158, 160, 162, 174, 247

孝　85, 87, 108, 112, 153, 160, 188-191, 193, 238, 288, 289, 296-298
　　《孝经》　112
　　《孝女曹娥碑》　189, 190, 298
　　《四孝图》　112, 188, 191, 193, 296, 298
　　《女孝经》　160
谢楚芳，《乾坤生意图》　178, 299
新安沉船　252, 262, 296
徐九方，《杨柳观音像》　295
雪界翁与张舜咨，《鹰桧图》　299
熏炉，三彩　294

阎立本，《十三帝图》（传）　75, 294
杨琏真伽　64, 65, 67, 70, 84, 85, 87-89, 95, 96, 108, 294
　　坐佛　67, 294
杨维桢，《鬻字窝铭》　264, 265
姚彦卿，《雪景山水图》　216, 299
耶律楚材　9, 15, 231
伊本·白图泰　3, 10, 212, 246
伊儿汗国　4, 9, 17, 28, 46, 54, 76, 221, 249
佚名　152, 188, 212, 236, 293-299
　　《嘉禾图》　105, 295
　　《龙虎图》　106, 295
　　《世祖皇帝后彻伯尔》　294
　　《宦迹图》　43, 58, 168, 236, 238, 239, 293, 300
　　《四孝图》　112, 188, 191, 193, 296, 298
　　《吕洞宾像》　299
　　《蒙古袭来绘词》　116, 117, 119, 120, 124, 296
　　《提婆王图》　299
　　《元四学士图》　177, 298
　　《河景枯木图》　258, 300
　　《射雁图》　120, 296
　　《山间二罗汉》　297
　　《莲池水禽图》　297
《易经》　34, 137
因陀罗，见梵因陀罗　299
《饮膳正要》，见忽思慧　105, 153, 199, 215, 257, 264, 267, 295, 298

虞集　176, 177, 184, 185, 187, 190, 199, 215, 220, 231, 298
《舆地总图》　293
元杂剧　36, 108, 109, 189, 276
　　亦见《窦娥冤》
　　亦见平话
　　亦见《西厢记》
《元史》　49, 54, 65, 73, 74, 84, 88, 108, 126, 127, 130, 177, 193, 270, 288
云台　36, 65, 229, 231, 293, 294, 300
孕妇　105, 199

杂剧，见平话　17, 21, 36, 108, 109, 189, 276
藏文　32, 36, 181, 268, 290
曾瑞，《竹石八哥图》（传）　90, 295
张彦辅，《棘竹幽禽图》　226, 299
长孙晟　125, 126
赵苍云，《刘晨阮肇入天台山图》　92, 94, 295
赵孟頫　11, 12, 14, 21, 48, 54, 55, 57, 58, 79, 84, 92, 93, 96, 126-129, 138, 149, 156, 157, 163, 165, 166, 176, 177, 178, 182, 186, 187, 190, 199, 212, 220, 222, 223, 226, 247, 257, 258, 276, 289
　　《浴马图》　55, 157, 294
　　《谢幼舆丘壑图》　57, 58, 128, 129
　　《红衣西域僧》　55, 165, 166
　　《自写小像》　257, 258
　　《秋郊饮马图》　55, 157
赵严　295
赵雍，《骏马图》　131, 163, 199, 212
枕，磁州窑　36, 125, 126, 289, 296
郑思肖　21, 85, 92, 94
　　《墨兰图》　295
织金锦，见纳石失
纸钞　296
中峰明本　162, 165, 247
周朗（明摹本），《拂郎国贡马图》　49, 51, 215
朱元璋，见洪武，明代皇帝　11, 138, 208, 221, 223, 271

# 译后记

2021年10月27日,三联书店的宋林鞠编辑询问我是否有兴趣和精力从事翻译工作,我闻之欣然应允,历时八个月完成了这部《蒙古世纪:元代中国的视觉文化(1271—1368)》。

《蒙古世纪》是马啸鸿(Shane McCausland)先生研究专著的首次中译。作者现任伦敦大学亚非学院(SOAS University of London)教授,有教职与策展人的双重身份。马啸鸿在剑桥大学获得了东方研究(Oriental Studies)的学士学位,随后就职于伦敦佳士得中国部。1993年他负笈大西洋彼岸,进入普林斯顿大学研习中国艺术史,受业于方闻(1930—2018)门下。方闻时任纽约大都会艺术博物馆亚洲部主任,马啸鸿也得以入馆研习大量中国书画及器物,并在1999年完成了以书画巨擘兼朝廷要员赵孟𫖯为题的博士论文。2011年,作者基于博士论文的专著《赵孟𫖯:忽必烈时代中国的书法与绘画》(*Zhao Mengfu: Calligraphy and Painting for Khubilai's China*)出版,成为此领域的一部力作,这也为《蒙古世纪》的书写奠定了基础。

在普大求学期间,导师方闻对中国画的风格及结构分析于马啸鸿产生了深远影响。在《赵孟𫖯》中,作者颇为强调对作品物质性的分析和细读的方法,并特别探讨了西方学者着墨未多的书法;此外,作者以赵氏作为时代缩影,力求在更宏观的元代社会及政治语境下理解赵氏及其作品,因而尤为关注书画鉴藏史和同期文化背景,这也反映

出李铸晋（1920—2014）等人倡导的艺术社会学方法，并在《蒙古世纪》中延续和发扬。若说《赵孟頫》是以传统美术史角度对一位元初巨匠进行的精微个案研究，那《蒙古世纪》则从更广泛的视觉文化角度对前者予以了回应。

《蒙古世纪》共分导论、七章正文以及结论三大部分。在导论中，作者开宗明义地点出本书棘手的核心问题，即如何定位或重新定位元代文化。首先是"定位"：从汉人的视角来看，"元"是一个时间概念，意指中国朝代序列中历时性的组成部分；而从蒙古人的视角来看，"元"又兼具共时性的空间概念，意指大蒙古帝国中位于欧亚大陆最东端的大汗汗国。而"重新定位"则旨在反思已颇显板结化的历时性和"汉化"叙述模式。因此，全书七个章节均从不同角度回应开篇的提问。

从立定国号到退出中原，元朝共历时97年：开国皇帝忽必烈在位23年，末代顺帝统治35年，一头一尾均有较长的在位期；但二者之间的39年间却轮替了九位皇帝，图帖睦尔甚至两次即位。每位皇帝的平均在位时间不超过4年，可谓混乱与纷争不断。时局框架的错杂，也为以政治史为纲的传统美术史叙事造成了困难：在以名家构成的绘画史中，钱选、郑思肖、赵孟頫等宋遗民乃是元初艺苑的主角，"元四家"则构成了元末画坛的正统，但元中期的近四十年则不甚清晰；至于此间诞生的青花瓷，多被置于"宋元/元明清工艺美术"的框架之下，未能与当时的其他视觉艺术产生有机关联。而在本书中，作者史论并举，以历史进程（历时性）为经，以主题与事件（共时性）为纬，借七个相互关联的章节构起全书框架。

第一章的主题是元大都，其文化杂交性与矛盾性也成为元代政体的视觉化缩影。第二章聚焦于杨琏真伽领导的盗掘宋陵一事及其影响，并揭示出征服者与被征服者间的错综纠葛。第三章探索了中国传统的天人感应观念与元代政局、社会的互动。前三章均聚焦于忽必烈治下的元代初期，主线是不同文化的相交与碰撞；第四至七章着眼于纷争不断的元代中、后期，并在前文的基础上强调了"融合"。第四、五章分别关注科举的恢复和皇家鉴藏机构奎章阁学士院。第六章"乱世"

在论述元末的混乱政局和尖锐矛盾的同时，又进一步呼应了前两章所突显的文化交融。第七章以青花瓷为切入点，再度探讨了元帝国为欧亚大陆留下的丰厚遗产，与第一章首尾相承。尽管作者无意写就一部"元代艺术通史"，但能以点带面地向读者展现元代各阶段中视觉文化的高光时刻，并揭露出其中的复杂与多面。

元代文化的恢宏与错综，令人联想起中国历史上同样"世界主义"的唐王朝，其文化也是元代文人反复追索的对象。在纷繁复杂的唐帝国内部，汉字文化和儒家思想始终占主体地位，这种历史延续性表明大唐仍是文化上的"中国"；而因游牧民族造成的北部、西部边患则从外部强化了这一主体认同，帝国中"我者"与"他者"的界限始终存在。经过唐末五代的政治动荡，新生的宋代在异族王朝包围下逐渐转型为一个"内向型"政权，而作为"征服王朝"（dynasties of conquest）的元朝，可谓使中国再次回归"世界主义"。但与唐朝相异的是，元朝从属于一个更加庞大的蒙古帝国，也是帝国象征意义上的政治中心，蒙古统治者的文化形态在朝政中居于主位，汉人文化即刻式微。对于汉人而言，尽管元朝再无边疆问题，但蒙古入主已将"外患"转变为"内忧"。不过，作为帝国的"远东"疆域，地理上的非中心化使元朝与广阔的西部世界频繁互动，中国人的空间观极速扩大，并催生出许多具有文化杂交性的全新艺术品类。那么，以何种方法才能有效把握如此特殊的元代视觉文化？

"共时性"是书中引入的重要研究视角。"元"既可视为蒙古帝国的"东扩"，也可看作中国疆域的"西进"。这片被马可·波罗称作"契丹"（Cataio）的土地在欧洲久负盛名，直至17世纪初，才由葡萄牙籍耶稣会士厄本笃（Bento de Góis，1562—1607）通过亲身游历指出"契丹"就是中国。耶稣会的传教活动为汉学（Sinology）奠定了基础，这门源自欧洲的学问自然地内植了一种"他者"视角，故文化比较的研究方法便自觉地蕴含其中。[1] 这种对横向关联与共时性的强调，也反映在深受汉学影响的欧美中国艺术史研究中。此外，新兴的文化史、全球史、帝国史研究，也都为《蒙古世纪》提供了更为宏阔的视野。

在王朝史与国别史线性叙述的影响下，以文人画为主脉的传统美术

史多从汉人反抗的"否定"层面呈现元朝的"异族性",而并未予以正视;这种"选择性失明"将被作者从方法论层面整体反思。本书的一大新意在于,作者跳脱出国别史和汉人中心主义的话语模式,将元朝置于横贯欧亚大陆的蒙古帝国框架中理解,因而更加强调元朝与波斯、日本等文明区域的互动,为我们理解此间的视觉文化打开了一扇明窗。作者在书中反复叩问:元代汉人与异族统治者及其文化的关系,是否绝对泾渭分明、水火不容?蒙古人又是否必然在统治中被汉人同化?其实,无论是"汉—蒙"的二元对立,还是异族"被汉化"的传统论述,均消解了主体自身的能动性;但作者超越了所谓"冲击—反应"的消极模式,向读者揭示出这个多元文化相互渗透的帝国内部,多方的主动择取与积极互动,并着重展现了鲜有述及的"胡化"现象。例如,作者据赵孟𫖯所处的多元文化与政治环境指出,身为朝中重臣的他"一定听说过拉施特(Rashid al-Din)并/或见过波斯的彩绘抄本",并点出了赵氏作品中蕴含的波斯视觉性。不过,在缺乏文字证据的情况之下,这种分析仅能止步于形式的相似性和语境的宏观解读,至于更进一步的深入阐释,则是"下一代艺术史学者面临的主要挑战之一"。[2] 此外,中国士人对异族文字的兴趣和研习,源自伊儿汗国而"被发明"的"传统"青花瓷,均为元代多文明互动下的结晶。

新的研究视角引入了新的材料,而新的材料又呼唤着适切的阐释方法。本书在副标题中采用的"视觉文化"(visual cultures)一词,自20世纪90年代以来便盛行于欧美学界。针对传统美术史写作中重视名家、名作的精英化倾向,视觉文化研究悬置了对作品的审美与价值判断,转而探究视觉造物与社会、文化、思想等方面的互动关系,揭示它们的创造、观看、使用和接受机制。进入21世纪后,"视觉文化"的方法也扩散到对中国艺术的研究中。虽然作者并未在书中明确界定"视觉文化"的概念,其内涵却显露于择取的材料和阐述的逻辑中。

在材料选择上,作者并未囿于以文人书画为主脉的传统美术史模式,"元四家"的占比被极大压缩,涉猎的材料却拓展至建筑、墓葬、陶瓷、舆图、书籍、造像、织锦、首饰、漆器、纸钞、鞍韂等多种媒

材与形式。此中重点不仅在于如何呈现材料,更在于如何调用和阐释材料。首先,作者强调了作品的视觉性与其生产者和接受者之间的关系:如杭州飞来峰上的密宗造像,就是西藏萨迦派信仰植入汉地的视觉化显现;书画上的异族文字"花押"钤印,也展现出异族鉴藏家与汉人书画的有机互动。要之,作者并无意概括一套统一的元代视觉风格,而是着眼于作品与生发它们的具体语境,以视觉的多重特质取代了单一本质,呼应着副标题中以复数形式呈现的"cultures"一词。其次,作者以明确的问题串联起不同媒材,使之相互构成了有机联系。如通过首章中一个朴素却至关重要的问题——我们能否从今日残留的蛛丝马迹中觅见元大都当年的盛况——搭建起现存的建筑实体、建筑图像与赵孟頫画作之间的桥梁。此外,作者还论述了诸如元代花鸟与颐养祛病,陶瓷装饰与戏曲话本,坊间刻书与名家法帖的关系等多重领域。文人绘画与职业绘画,名家名迹与工匠造物不再彼此孤立,而是相互影响、相互渗透的系统,无论是直接或间接、正向或反向。作者提供的是一套开放的观看视角,而非任何定论,这不仅使新材料丰富了研究的视野,也令经典材料获得了全新的阐释方法。

　　博物馆收藏为《蒙古世纪》奠定了坚实的材料基础,除陆、台外,美、英两地的藏品尤为瞩目。海外收藏与研究中先天的"他者"滤镜并非一成不变,滤镜内部的光谱变化透露出对元代艺术不断更新的认知。在19世纪末,美国大都会和波士顿美术馆分别按照"装饰艺术"和"日本风"的审美标准购藏元代作品,在中国备受推崇的文人画则被视为一种颓败的艺术,不予入藏。[3] 因中国本土品评话语缺席导致的收藏体系的缺陷,则由1923年开放的弗利尔美术馆补充:弗利尔颇为重视元代文人水墨,在西方首度建立起一套兼具中国画史脉络的元代艺术谱系。在陶瓷领域,英国学界于1929年率先提出了青花瓷的元代归属,将元代陶瓷从"非宋即明"的认知中"解救"出来。[4] 而在收藏实践中,注重中国本土语境的"中国式鉴赏"(Chinese Connoisseurship)也逐步扎根。[5] 以上现象代表着"汉学"路径在中国艺术收藏与研究中的逐步崛起,这也促使元代文人画成为二战后海外博物馆的重点收藏对象。此外,方闻、李铸晋、何惠鉴(1924—2004)

等初代华人学者的赴美、战后抽象艺术的流行，也分别从显性和隐形层面起到了推进作用。[6]

而在欧美"他者"语境的另一维度中，综合性博物馆多文明并呈的展览形态，也从空间结构上暗示出一种跨文化的叙事思路；加之后现代思潮下对"微观"研究的注重，些许本土语境中的"边缘性"材料也得以入藏并展出，共同构成了本书诞生的宏观语境。作者在中国的实地考察和对线上数字资源的运用，也生动反映出在全球化时代材料择取的新途径。作为一部由"他者"写就的中国研究著作，《蒙古世纪》对中文读者既是一块可助于重琢自身历史话语的他山之石，更是一面能映照海外研究脉络的镜子。

在微观史学盛行的当下，以朝代为纲的《蒙古世纪》是个极具野心的题目，其视角和方法也可在明、清研究中得到呼应。在以汉民族为主体的国别史叙事中，"延续性"被默定为汉文化的固有特质，故异族统治的元代只是一支"不和谐的插曲"，元明鼎革则属"拨乱反正"；然而，明代绝非对宋的简单模仿。进入21世纪后，海外明史学界日益重视元明（尤其是明前期）之间的延续性，而非传统研究中预设的断裂性。明代逐渐被理解为一种"后蒙古政权"，故学界也开始以"元明"而非"明清"作为新的断代方式。[7]艺术史写作与展览也与此倾向保持着积极互动：在2001年出版的通史著作《中国艺术与文化》（*Chinese Art and Culture*）中，就将"元代至明代中期"作为一章整体论述。[8]而2014年大英博物馆举办的展览"明：盛世皇朝50年"（*Ming: 50 Years that Changed China*）则突显了1400至1450年的明代在内政、外交、军事、文化等各方面对蒙古时代的承继。[9]诚如策展人柯律格（Craig Clunas）所言，这种"新的范式"正是他与同道致力探索的方向。[10]若想洞悉明代文化，则必须在元代中寻根，而带有整体性视野的《蒙古世纪》无疑是一道门径。

值得注意的一点是，此书的副标题"元代中国的视觉文化"令人联想起柯律格笔下的《大明：明代中国的视觉文化与物质文化》（*Empire of Great Brightness: Visual and Material Cultures of Ming China, 1368–1644*）。[11]二者均以"视觉文化"为方法聚焦于一个王朝阶段，

并共同关注了城市、文字、"非名家作品"等特定主题。但相较之下，二者间的差异也颇为显著，这与其论述对象的时空结构紧密相关。大明享国 276 载，而元朝仅历时 97 年，因此柯律格面对的是浩如烟海的明代视觉遗存；而较之年代更早且周期更短的元朝，可供马啸鸿择取的材料则相对有限，或许这也导致了二者叙述策略的差异。在《大明》中，柯律格提醒读者注意明代社会在漫长历史进程中的"断裂性"，因而全书并不以时间线索为纲，而是从八个重要问题切入。不过有批评声指出，《大明》中的部分论题并非明代所独有，而是广泛存在于诸多朝代；此外书中的材料大都也限于江南地区，缺乏空间纵深。[12] 反观《蒙古世纪》，各章的安排均遵循着时间逻辑，以展现这个短暂的异族时代中，朝政与视觉艺术间错综复杂的互动关系，元代的特殊性也更突显。此外，元朝疆域较明朝更为广袤，需更多关注不同区域与文化间的关联，不仅要结合众多学科，还会牵涉各类语言文字的原始材料，这既是本书开创的新局面，也是作者面临的一项重大挑战。据此，斯德哥尔摩大学教授劳悟达（Uta Lauer）和多伦多大学副教授裴珍妮（Jennifer Purtle）都指出，《蒙古世纪》更应作为一部由多位专家共同编写的多卷本著作。[13]

另外，英国汉学家吴芳思（Frances Wood）还指出，《蒙古世纪》对我们理解满洲人统治的清朝也大有裨益，她提及了 2005 年于英国伦敦举办的清代艺术大展"盛世华章：中国 1662—1795"（*China: The Three Emperors, 1662—1795*），其中昭示出耶稣会、藏传佛教等文化元素在清宫艺术中的视觉显现。[14] 这背后的方法论则是新清史研究所带来的学术转型。[15] 其实，类似的模式在约四百年前的元朝就已浮现，因此该展览亦可与《蒙古世纪》相互发明。

尽管作者有着深厚的中文与美术史素养，但毋庸讳言，书内对某些图像及文献的解读仍值得商榷。现择其重点罗列如下，与诸读者一同探讨。

在第二章【图 27】的图注中，作者认为画中文殊菩萨身边的侍从是一位"非洲人"。但据其位置、体态和容貌判断，这更可能是佛教壁画中的"昆仑奴"。该形象盛行于隋唐时期，主要指来自南亚与东南亚一

带皮肤黝黑、头发卷曲的民族，但广义上也包含极少量非洲黑人。[16]画中形象之体貌服饰，更像是遵循传统绘画程式的结果，未必能据此表明元代社会时下的种族多元性。裴珍妮也指出，这种仅根据种族的视觉特征而指认地理来源的做法是有失妥当的。[17]

作者还在同一章指出，由于时任元朝翰林危素的劝说，大汗最终将被制成饮器的宋理宗头颅重新安葬于原址。然核查此段所引《明史》原文，危素劝说的并非时任蒙古大汗妥懽帖睦尔，而是明太祖朱元璋，时间约在明洪武二年至三年之间（1369—1370）。《明史》卷二百八十五载：

> 夏人杨辇真珈为江南总摄，悉据徽宗以下诸陵……又截理宗颅骨为饮器。真珈败，其资皆籍于官，颅骨亦入宣政院，以赐所谓帝师者。素（危素）在翰林时，宴见，备言始末。帝叹息良久，命北平守将购得颅骨于西僧汝纳所，谕有司厝于高坐寺西北。其明年，绍兴以永穆陵图来献，遂敕葬故陵，实自素发之云。[18]

此段文字乃历史回溯，以"帝叹息良久"为界，其前为元代往事，其后为明代时政，故"帝"应为明太祖朱元璋，《明太祖实录》卷五十三对此事件有更为详尽的记录，可资旁证。[19]在本书中，作者似乎混淆了《明史》叙事中的时间分野，因而将"帝"理解为元代大汗。在安葬理宗头颅一事上，元代大汗与明代皇帝的身份将产生截然不同的含义，若释"帝"为大汗，将极大误判元代皇室与对前朝政权的态度，及其对汉人群体的施政策略。

在第五章中，作者将元文宗对班惟志书法的评价"如醉汉骂街"译为"like a drunken Chinese cursing in the street"（一名喝醉的汉人在街上漫骂）。原文中之"汉"似应释作"成年男子"，但作者将其解读成"汉人"，并据此例表示蒙古皇帝"显然能从道德品行和审美趣味方面对汉人提出批评"。作者的论述基于其预设的元代多元文化形态，因而强化了语境中"蒙—汉"并峙的民族身份，但这似乎并非原始文献的本意。

译后记 | 315

第六章中，作者论及了陈元靓《事林广记》中载录的《草诀百韵歌》，并提出这部草法入门教材的潜在读者极可能包含"不太熟悉草书形式的外国人"，因而反映出该书的"跨文化学术兴趣"。不过，《草诀百韵歌》似并非由陈元靓本人所集字、编纂。据《事林广记》所引采真子撰写的《草诀百韵歌》序言称，这类"草书诀"在北宋时即已存在，采真子本人在皇祐年间（1049—1054）为官时，曾得一百二十韵，四百一十字的草诀全本，其后便以此为基础整校损益，旨在"发临池之蒙"，似乎无涉异族观者。[20] 此外，同类的书法入门教程在汉人占主体的明末社会中也十分普遍，这主要源于同期市民社会的发展和识字率的提高。[21] 因此，异族是否为陈元靓纂录图书时的预设读者，仍值得商榷。

此外，在论述精通汉文化的畏兀儿画家萨都剌时，作者指出若其现存作品可靠，则他的画风"古怪而松散"，但这并无助于我们辨识其非汉人身份。如何衡量民族身份与艺术风格间的关系，以及其在本书叙事中的角色，作者似乎未有清晰表述。劳悟达也认为作者完全不必引入这些无法处理的棘手问题，尤其是作品的真伪，这将加剧讨论的复杂程度。[22]

阐释视角影响着思考方式，并进而影响对对象的判断。综观之，以上所举之例，均关系作者对元代多元文化的强调，因而在阐释材料时也更易"发现"其契合"多元文化特质"的一面。但问题在于，这套框架能否全盘用于元代艺术的研究？是否会导致讨论中的"泛多元化"？其有效性范围在何处？是否有"以论代史"之嫌？这也提醒读者在面对元代问题时，需谨慎平衡叙述中共时性与历时性、理论与材料间的复杂关系。

另外，在第五章论述《女史箴图》时，作者认为前隔水上的骑缝半字题记"卷字柒拾号"（原书误作"卷字拾柒号"）出自元代，但并未给出任何论证。实际上，王耀庭在2003年经过详密的考证指出，这类题记很可能是明代嘉靖、万历年间在查抄严嵩或其他臣僚书画时留下的"骑缝籍记挂号"，这篇专论收录于马啸鸿主编的《顾恺之与〈女史箴图〉》（*Gu Kaizhi and the Admonitions Scroll*），并由马氏亲自译成英

文。[23]2010年，王耀庭又在另一部与马啸鸿等人共同撰著的文集中重申了这一观点。[24]但不知何故，作者在此处未采纳或引用王氏的研究。

在论述结构方面，道教似应在元代的视觉文化中占据更多的席位，但书中着墨甚少，是一大遗憾。然而瑕不掩瑜，本书带来的启发性依旧令人为之振奋。

翻译的过程也是文本细读的过程，这不仅关乎英文思想的把握、古汉语文献的理解，更涉及对中文表述的锤炼，无疑是一项艰巨的挑战；此外，"开放的艺术史丛书"中的高水准译文均出自我的师长及前辈，当自己的文字与之并肩时，内心的焦灼惶恐可想而知。因此在工作中我只得加倍努力，字斟句酌，不敢有丝毫怠慢。幸于此间受惠于多方相助：译者与马啸鸿先生保持着友好的沟通，并就诸多问题进行了交流。作者特别撰写了"致我的中国读者"对全书作导读，又在英文版基础上对部分内容进行了增订与调整。尹吉男老师的鼓励和司美茵（Jan Stuart）女士在方法论上的诸多启示令译者获益匪浅。康家轩和勾崇智耐心细致地审阅了全书大部分译稿，并给出了大量中肯的建议，使译文增色颇多。关于建筑史、陶瓷和佛教的专业知识，分别得益于陈捷老师、梁蓉容和黄长峰指点，金蕾则以其卓越的英文水平为译者答疑解惑，马韵斐和我的家人也在此间一直支持着我的工作。最后，必须特别感谢本书的编辑宋林鞠，她事无巨细地关照着每一项进程，并对译文进行了极为细致的审校，以避免其中一些令人汗颜的错误。若缺少以上诸位的支持，这部译著必将黯然失色。当然，尽善尽美是永不可及的，对于译文中出现的一切讹误与纰漏，译者均难辞其咎。

<div style="text-align: right;">
2023年4月于华盛顿D.C.

5月定稿于纽约
</div>

# 注 释

1　David Emil Mungello, *Curious Land: Jesuit Accommodation and the Origins of Sinology*, Stuttgart: Franz Steiner Verlag Wiesbaden Gmbh, 1985, pp. 30–31.

2　在《蒙古世纪》出版两年后，大都会艺术博物馆中国艺术助理研究策展人刘晞仪（Shi-yee Liu）关于赵孟頫绘画的跨文化研究，可视为对此问题的极佳回应，见 Shi-yee Liu, 'Zhao Mengfu's Foreshortened Animal Images: A Glimpse into the Cross-cultural Fervour of the Yuan Dynasty', *Arts of Asia*, March-April, 2016, pp. 98–110。

3　Ernest F. Fenollosa, 'Chinese and Japanese Traits', *The Atlantic* (June 1892), p. 771.

4　R. L. Hobson, 'Blue and White before the Ming Dynasty-A pair of dated Yüan Vases', in *Old Furniture: A Magazine of Domestic Ornament*, Vol. VI., No. 20, January, 1929, pp. 3–8.

5　Stacey Pierson, *Collectors, Collections and Museums: The Field of Chinese Ceramics in Britain, 1560–1960*, Oxford: Peter Lang, 2007, pp. 123–132.

6　自战后以来，水墨、抽象性已成为众多欧美大众心中默认的中国艺术特质，并在一定程度上影响了博物馆的购藏与展览标准。感谢司美茵（Jan Stuart）女士提醒笔者注意到欧美元代绘画接受史的这一维度。私人交流，2023年3月9日。

7　Timothy Brook, *The Troubled Empire: China in the Yuan and Ming Dynasties*, Cambridge and London: The Belknap Press of Harvard University Press, 2010.

8　Robert L. Thorp, Richard Ellis Vinograd, *Chinese Art and Culture*, New York: Harry N. Abrams, 2001, pp. 279–315. 中译本见杜朴，文以诚，《中国艺术与文化》，北京联合出版公司，2014年，第253–290页。

9　展览图录，见 *Ming: 50 Years that Changed China*, ed. Craig Clunas, Jessica Harrison-Hall, Seattle: University of Washington Press, 2014, esp. pp. 41–43, 53, 115。该展览的研讨会论文集，见 *Ming China: Courts and Contacts 1400–1450*, ed. Craig Clunas, Jessica Harrison-Hall, Luk Yu-ping, London: The British Museum, 2016。

10　Craig Clunas, 'Introduction', in *Ming China*, p. 1.

11　Craig Clunas, *Empire of Great Brightness: Visual and Material Cultures of Ming China, 1368–1644*, Honolulu: University of Hawaii Press, 2007. 中译本见：柯律格著，黄小峰译，《大明：明代中国的视觉文化与物质文化》，生活·读书·新知三联书店，2019年。

12　Anne Burkus-Chasson, 'Review', *T'oung Pao*, 2nd Series, Vol. 95, 2009, pp. 232–233.

13　Uta Lauer, 'Review', *Bulletin of the School of Oriental and African Studies, University of London*, Vol. 79, No. 2, 2016, p. 460. Jennifer Purtle, 'Review', *Journal of Song-Yuan Studies*, Vol. 46, 2016, p. 259. Uta Lauer（劳悟达），现任斯德哥尔摩大学教授，主要关注元代艺术文化、中国古代书法和图像学；Jennifer Purtle（裴珍妮），现任加拿大多伦多大学副教授，主要关注13与14世纪中—蒙城市，及游牧民族城市化等问题。

14　Frances Wood, 'Review', *The Burlington Magazine*, Vol. 157, No. 1350, September, 2015, p. 633. Frances Wood（吴芳思），退休前曾任大英图书馆中文部主任，主要关注佛教美术、中外文化交流等领域，尤其是元代艺术与文化、丝绸之路等领域。

15　关于新清史及其带来的学术转型概述，见 William T. Rowe, *China's Last Empire: The Great Qing*, Cambridge and London: The Belknap Press of

16 薛爱华（Edward Hetzel Schafer）著，吴玉贵译，《撒马尔罕的金桃：唐代舶来品研究》，社会科学文献出版社，2016年，第137页；孙机，《唐俑中的昆仑和僧祇》，载《中国圣火》，辽宁教育出版社，1996年，页251—259。

17 Jennifer Purtle, 'Review', p. 257.

18 张廷玉等撰，《明史》，卷二百八十五，第二十四册，中华书局，2013年，第7315页。

19 《明太祖实录》中载朱元璋听罢危素的话后表示："宋南渡诸君无犬（疑为误字，似应作"大"）失德，与元又非世仇，元既乘其弱并取之，何乃复纵奸人肆酷如是耶！"更可证《明史》中"帝叹息良久"之"帝"为朱元璋而非妥懽帖睦尔。详见《明太祖实录》，卷五十三，"中央研究院"历史语言研究所，1961—1968年，第1051页。

20 陈元靓，《事林广记》，续集卷五，"文艺类"，中华书局，1963年，第117页。"采真子"未详何许人也，南宋陈振孙在《直斋书录解题》卷八中录有《千姓编》一卷，卷末云"嘉祐八年（1063）采真子记"，足见此人对蒙学之关注，可资旁证。见陈振孙，《直斋书录解题》，上册，上海古籍出版社，2015年，第229页。

21 方波，《民间书法知识的建构与传播——以晚明日用类书中所载书法资料为中心》，《文艺研究》，2012年03期，第120页。

22 Uta Lauer, 'Review', *Bulletin of the School of Oriental and African Studies, University of London*, Vol. 79, No. 2, 2016, p. 460.

23 Wang Yao-t'ing, 'Beyond the Admonitions Scroll: A Study of the Mounting, Seals and Calligraphy', in *Gu Kaizhi and the Admonitions Scroll*, ed. Shane McCausland, London: British Museum Press, 2003, pp. 192–218, esp. pp. 213–216.

24 王耀庭，《传唐王维画〈伏生授经图〉的画里画外》，载上海博物馆编，《千年丹青：细读中日藏唐宋元绘画珍品》，北京大学出版社，2010年，第93—122页，特别是第118—121页。